U0139653

中国书法与绘画全书

杨飞　主编

北京联合出版公司
Beijing United Publishing Co.,Ltd.

图书在版编目（CIP）数据

中国书法与绘画全书/杨飞主编 .— 北京：北京联合出版公司，2016.6（2023.7 重印）
ISBN 978-7-5502-7607-9

Ⅰ．①中… Ⅱ．①杨… Ⅲ．①汉字—书法史—中国—通俗读物②中国画—绘画史—中国—通俗读物 Ⅳ．① J212.092-49

中国版本图书馆 CIP 数据核字 (2016) 第 083062 号

中国书法与绘画全书

主　编：杨　飞
责任编辑：李　伟
封面设计：彼　岸
责任校对：赵宏波

北京联合出版公司出版

（北京市西城区德外大街83号楼9层　100088）

三河市兴博印务有限公司印刷　新华书店经销

字数470千字　　720mm×1020mm　1/16　25.5印张

2016年6月第1版　2023年7月第11次印刷

ISBN 978-7-5502-7607-9

定价：75.00元

前言

中国文化是中华民族精神财富的总和，是历代先民智慧的结晶，是现代中国的精神母体，是中国历史积淀的灵魂，它孕育并影响着我们民族的未来。

鲁迅先生说过："只有民族的，才是世界的。"著名科学史家贝尔纳曾说：中国在许多世纪以来，一直是人类文化和科学的巨大中心之一。在日益全球化、国际化、信息化的今天，作为中国人，应义不容辞地承担起传承文化的责任，保持中华民族鲜明的文化特征，借鉴前人的智慧，提高自身人文素质。

中国书法具有三千年的悠久历史，是中国古代文化的重要组成部分，也是中国独有的艺术门类，其影响具有世界性。从古至今，书法一直具有特殊而重要的作用，唐虞世南在《笔髓论》中即说："文字经艺之本，王政之始也。"可见书法的重要作用。书法不仅是修身养性的手段，而且是精美的艺术作品。

中国绘画源远流长、博大精深，是中国古代文化的重要组成部分，被视为东方绘画中的奇葩。在中国五千年艺术长河中，绘画一直具有特殊的作用，唐张彦远《历代名画记》中即说："夫画者，成教化，助人伦，穷神变，测幽微，与六籍同功，四时并运。"中国绘画反映了中国人的精神世界和思想内涵，体现了中国人的审美观念和修身养性的道德规范。

对于艺术爱好者来说，中国的书法和绘画艺术无疑是一座巨大的文化宝库，一幢辉煌的艺术殿堂。

本书以中国书法和绘画的历史为主干，详尽叙述各个时期中国书法和绘画的成就和特点，精心挑选搜罗历代书法、绘画的名家名作，选图精当准确，图片精美丰富，版式新颖独到，文字精炼翔实、生动、完整、真实地再现了中华数千年的书法史和绘画史，力求使读者多角度领略中国书法和绘画的民族风格和美学价值。

目录

中国书法

□隋唐五代时期

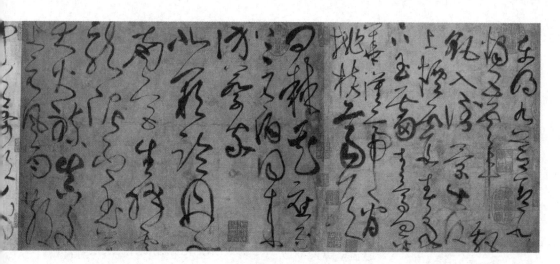

□两宋时期

尚意书风的盛行

□明时期

□清时期

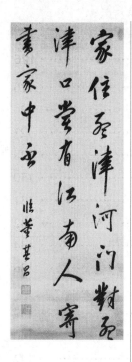

中国绘画

□隋唐五代时期

□两宋时期

□元时期

□明时期

□清时期

中国书法

夏商周时期

中国书法的起源

中国文字萌芽于新石器时代，发展至商朝产生甲骨文，书风浑朴古拙。商末周初，金文出现在青铜器物上，金文是比甲骨文更成熟的文字。从西周到战国，越往后字形越趋向规整划一，结构也趋于定型，更具书法美。金文反映的内容更宽更广，极富现实气息。先秦最有名的石刻文字则是石鼓文。石鼓文属篆籀系统，布局匀称，结字严密，为大篆到小篆变化的过渡形态。

闻名中外的甲骨文

发现与研究

清光绪二十五年（1899 年），王懿荣因病在药物"龙骨"上发现甲骨文，甲骨文的发现有着重要的历史和科学文化价值。

先秦时代的人习惯占卜，专职的贞人可以从龟甲或兽骨的裂纹上判定吉凶，然后记录在甲骨上。这种占卜的记录，也叫卜辞，因为是镌刻在龟甲、兽骨上的，便成了甲骨文。

甲骨文多见于河南安阳小屯村。殷人不管多大的事，都要占卜，如祭祀、征伐、田猎、年成、疾病、旅行、天气、生娩等各个方面，都要先求神鬼天命。甲骨文多是殷人占卜的遗物，所以它也叫占卜文字、甲骨卜辞、殷墟卜辞、殷墟书契、殷墟文字、殷契。

1933 年，董作宾的《甲骨文断代研究》，按世系、称谓、贞人、坑位、方国、人物、事类、方法、字形、书体等十

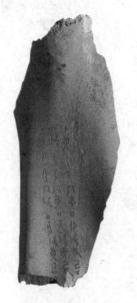

↑ 刻辞卜骨 / 商

　　牛骨，河南省安阳市殷墟出土（传），英国伦敦市大英博物馆藏。

个标准，将甲骨文分期为五个时期。这些标准中，与研究书法有关的包括：贞人，即书家；字形，即文字点画结构；以及书体，也就是书法体势和风格。

甲骨文一般是刀刻的，或刻好后填朱，个别是用朱、墨所写而未刻。也就是说甲骨文一般是直接刻字，或者先写后刻。甲骨文线条刚劲有力，有直线、曲线；单刀，或者双刀。往往是中粗端尖，点画起止仍用方圆方法，直画中略有曲意，线条点画丰富多彩。字形为长方，以对称、横竖、斜角线条居多，方圆曲直线条组合意味深长。

特征及风格

甲骨文的句子构成与现代汉语的表达方式差异不大，包括主、谓、宾，还有修饰语。《说文解字》中提出的"六书"，在甲骨文中就有体现。它包括象形、指事、会意、形声、转注、假借，前四者属文字的构造规律，后两者则是文字的使用方法。

甲骨文的艺术风格分期，总结为五个时期：第一是商王盘庚至武丁时期，风格最为突出，也最为精细。

武丁是商诸王中最杰出的帝王，执政时国势旺盛。那时的甲骨文字契刻有力，手法粗放刚峻，大字雄浑粗犷，小字端庄俊秀。

结构和布局

甲骨刻辞，有的是契刻者先把

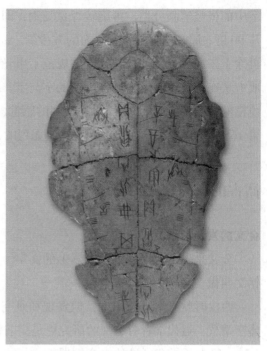

↑ 刻辞卜骨 / 商

甲骨，河南安阳殷墟出土（传），中国国家博物馆藏。

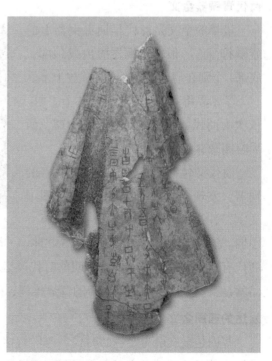

↑ 刻辞卜甲 / 商

牛甲，河南安阳殷墟出土，台北"故宫博物院"藏。

字中的横竖笔画分类，再旋转骨片契刻，即先刻文辞中所有字的竖画，再旋转骨片90度，原来的横画也按上面的方法刻。武丁时的卜辞为了突出美观，刻完后，再涂上朱或黑色。这种契刻方法规范了甲骨文字的横竖笔画，也促使汉字慢慢形成方块布局。甲骨文中许多篇章的字与字、行与行的布局上都有大处着眼、构思缜密的特点。有横看成行，纵看成列的感觉，就像军阵，方正严谨，如《殷契卜辞》第165片的干支表。还有纵无行、横无列的，纵横交错，浑然一体。

高古的商周金文

金文的发现与研究

金文是先秦时期铸刻于铜器上的文字。因为中国古代称铜为金，于是青铜器铭文叫做"金文"或"吉金"。

西汉时就有青铜器出土，但发现和研究在北宋时才稍有成就。金文的研究兴盛于清代。近代学者对金文的研究更是集前代之大成。如罗振玉《三代吉金文存》2卷，集中了所有可见的古今铜器铭文、唐兰的《西周青铜器铭文史征》等，在判定铜器分期、考释文字、研究古文字方面十分重要。

商代青铜器金文

最早的金文是商代早期青铜器上的族徽符号。一般铸于铜器腹内或颈部、底部，个别在肩处，最多铭文有数十字。

学术界将商周金文也分成5个时期：依次为商代、西周早期、西周中期、西周晚期和春秋战国时期。

商代又包括两类，一是铸有文字的铜器，发现于商代中晚期；一是"图形文字"，是不可识的，多见于西周早、中期。容庚《金文编》附录里记有562种。

↑ 后母戊方鼎铭文 / 商
青铜，河南安阳武官村北地出土。

↑ 亚字方罍铭文 / 商
前14 - 前11世纪，
青铜，上海市博物馆藏。

商代有铭文的青铜器少但有鲜明的时代风格。安阳出土的后母戊鼎铭和后母辛鼎铭就是王室重器上的铭刻，字的气势雄浑、磅礴。

发达的西周金文

西周是金文最为发达的时代。西周有铭文的青铜器不仅数量上比商代多，而且铭文较长。西周金文可以分为早、中、晚三期、早期多以族微为多，字少有波

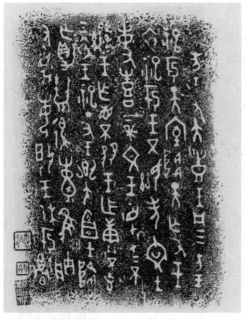

↑ 天亡簋铭文／西周
　青铜，陕西岐山出土。

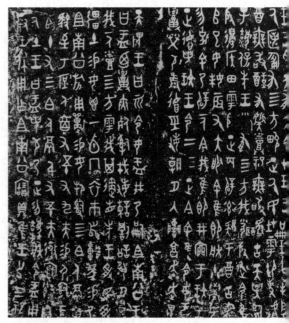

↑ 大盂鼎铭文／西周
　青铜，陕西眉县礼村出土。

磔，犹有商代遗风，但已有章法布局。中期相当于穆、恭、懿、孝四世，笔画均平，布局完整，端庄质朴。晚期书法风格多样，各显风尚。

《天亡簋》，是西周武王时期所作，铭文8行，76字，其书凝练平直，笔画方圆兼备，大小相同，气韵流动于字里行间，金文本身圆浑凝重的特点已非常明显。

《大盂鼎》，是西周康王时的作品，它是现存西周最大的鼎，腹内铭文19行，291字，字形长方，笔势圆润，字态生动，平静中又有变化，字距、行距布置精巧，端庄典雅。

《虢季子白盘》，现藏于中国国家博物馆，铭文有8行，共111个字。记述虢季子受周王之命征伐猃狁，因功受赏。其章法与以往不同，极其疏朗、恬淡。

《散氏盘》，为西周厉王时的作品，在乾隆年间出土，现藏于"台北故宫博物院"。铭文19行，共375字。此书横势强，字形圆转，八面取势，其一点一画都好像是"颤笔"，直曲相间，韵味十足，有如字体腾空起舞，字字珠玑，有"大珠小珠落玉盘"之势。

《毛公鼎》，为西周厉王时的作品，铭文32行，共497个字，铭文最长，意气风发，其书亦雄阔浑沦，大有磅礴之势。

春秋战国金文的时代风格

春秋战国时期"礼崩乐坏"，各地青铜器铭文极具地方色彩。风行把金丝镶

嵌在铭文中，这被叫做"错金书"。出土于安徽寿县蔡侯墓的蔡侯尊，出土于湖北随州曾侯乙墓的曾侯乙钟铭文，于安徽省寿县出土的鄂君启节铭文，流传于世的越王勾践剑铭等，都是这时金文的代表作。

春秋战国时期，每个地方的铜器都继承西周晚期金文的特点，其字体瘦长，笔画均匀飘逸，间隔稀疏，错落有致，具有瘦劲、纤健、清晰、洒脱的风格。

陈梦家把东周金文书体分为东、西、南、北、中，也有其他学者把它分为齐鲁型、中原型、秦型、江淮型。从已经发现的实物来说，最有特点的是齐、楚、秦的金文。

↑ 鄂君启节 / 战国
青铜，安徽寿县邱家花园出土。

齐国金文的代表作是《国差瞻》，铭文 10 行，有 53 个字。它的外表就像折扇的纸面一样；不同的是，这个铭文的写法主要是以短弧线为主，如果倒写扇面，它的行气仍然是顺着放射形方向的。在明代中叶从日本传到中国来的折扇书画，其书法的章法行气顺着扇骨线，正好和这个器物章法相符；不同的是，一个是顺着写的，一个是倒着写的，让人无法想象的是折扇书法章法从东周青铜器铭文上就已经能找到。

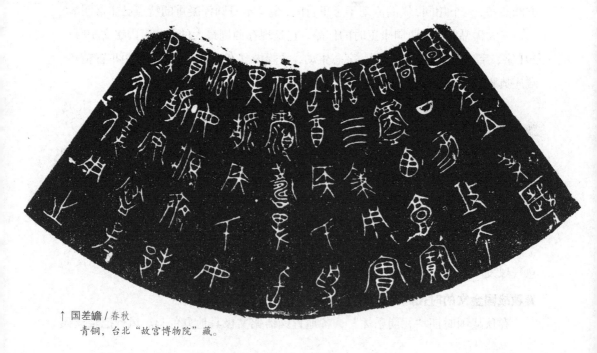

↑ 国差瞻 / 春秋
青铜，台北"故宫博物院"藏。

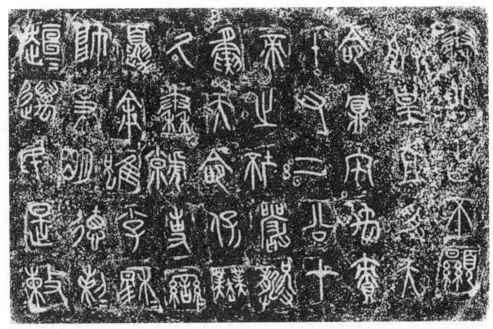

↑ 秦公簋铭文 / 春秋
青铜，甘肃天水西南乡出土。

春秋时期的《齐子中姜镈》，铭文共 18 行，有 170 个字。字形为长方形，线条细密流畅，疏秀美丽。与此属相同系统的有《齐侯镈钟》。就连战国末期的《齐陈曼簠》，虽然看着整饬，却仍显示出字体有沿袭传统的痕迹。

楚金文的代表作是春秋时的《王孙遗者钟》，在湖北省宜都市出土，铭文共 19 行，116 个字。它的字体和线条都很细长，线条疏密对比鲜明，是南方楚国书风的典型代表。《鄂君启节》是楚怀王时物品，在 1957 年的安徽寿县出土。每一节 9 行，共 162 字，错金刀刻的字体小，字距比行距宽，由婉转有劲的线条勾勒，显得真实活泼，具有浓厚的用刀代笔的意味。

秦金文的代表作是春秋中期的青铜器《秦公簋》，有器铭 10 行，盖铭 5 行，共 121 字。文字是石鼓、秦篆的雏形，字形方正，严整大方，比如"高、宗"等字，在横竖转折等笔画之处，圆中有方，转折处竖画内收，下行渐趋向外伸展，有张有弛，所以它的气势风骨嶙峋，又极有风致地展现了秦王朝强悍兀傲的霸主风度。

除了鼎、簋、钟、盘上有金文，在货币、兵器文字上也有，金文因为字数很少，只有几笔，所以很难看出其书法的风格。鲁国《鲁白俞父鬲》、蔡国《蔡侯盘》、越国《越鸟书剑》等金文，虽各具有特色，却依然被笼罩在大国书风中。

石鼓文与战国盟书

周原石鼓文

石鼓文是东周最重要的石刻文字，它在中国书法史上声名显赫，被人称为"石刻之祖"。唐初在陕西省凤翔县三原发现《石鼓文》。文体是四言诗，由于记载的是秦国君主打猎的情景，所以它也叫《岐阳石鼓》《陈仓十碣》《猎碣》。

石鼓文的制造年代，人们最初都认为是西周宣王时代才有。唐朝窦臬的《述书赋》中认为它是周宣王时期的物品。近代学者认为石鼓文是先秦的石刻，但关于其具体年代学者们的看法各不相同。

↑ 石鼓文 / 战国

纸本墨拓，陕西凤翔三原出土，故宫博物院藏。

有两千七百多年历史的《石鼓文》现今被北京故宫博物院收藏。全文共有654个字。可现在在第八鼓上却字迹全无，九只鼓仅存有三百来个字。

石鼓文字体呈方形，略有点竖长，字形上边紧而下边较松，布局稀疏，笔画均匀，圆转有力，它摒弃了在青铜器造型上用商、周金文作装饰的传统，形成单独的本体，把后世书法对笔意的自然、对书写的流利和韵律的追求更明显地表现了出来。

《石鼓文》书法在唐初就被"虞、褚、欧阳共称古妙"。从书法角度上看，《石鼓文》继承《秦公簋》法乳，却更趋向于方整丰厚。《石鼓文》无论是在起笔还是落笔上都为藏锋，字体圆润有力，结体促长伸短，均匀适中，在平整中呈现欲擒故纵、稳实中求错落之态；再加上整体的章法整齐平实，使这种书法既朴素平和，又古茂雄秀，被称为古今之一绝。而且《石鼓文》集大篆之大成，开小篆之先河，对中国书法的发展起着承前启后的作用，所以它有很高的价值。

战国盟书

在东周时期，各诸侯国结盟订誓时所记下的盟辞，叫做盟书或战书。《周礼·秋官·司盟》记载："掌盟载之法。"郑玄注："载：盟辞也，盟者书其辞于策，杀牲取血，砍其牲，加书于上而埋之。

↑ 侯马盟书 / 春秋

黄玉，山西侯马出土。

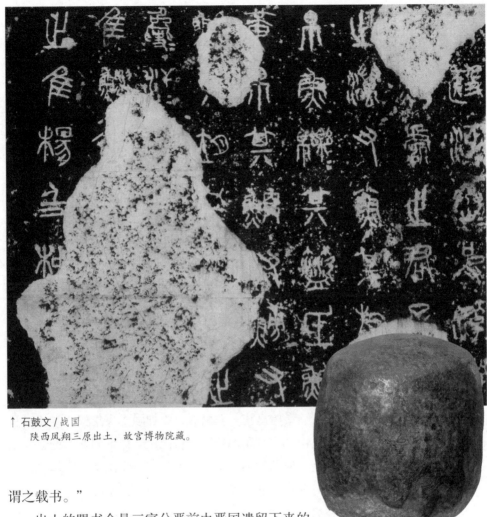

↑ 石鼓文／战国
　陕西凤翔三原出土，故宫博物院藏。

谓之载书。"

　　出土的盟书全是三家分晋前由晋国遗留下来的。主要发现于河南、山西两地。从 1942 年开始，河南沁阳、温县一带，发现了很多盟书，共有 500 多片，都是用墨书写在青石片上。

　　1965 年，在山西省侯马市东的春秋末期晋国遗址中发现了侯马盟书，共有 5000 多片，有 656 件保存完好，并且字迹清晰。在玉片和石片上是用毛笔写的盟书誓辞，以朱红色为主，墨色为辅。形状呈圭形，上尖下平，还有的是长方形、圆形和不规则形状。大的有 32 厘米长，4 厘米宽。小的有 18 厘米长，但宽不足 2 厘米。侯马盟书分为"宗盟""委质""反纳室"几类，也有的分为"诅咒""卜筮"等类。其字数有多有少，最多的一片有 220 字，这是迄今为止出土文物中数量最多、年代最早的书写文字。

秦汉时期

隶书的黄金时代

　　秦始皇统一六国后，实行"书同文"，以秦国文字为基础的小篆成为秦代的官方通行文字，李斯对这一变革起到了重要的作用，而民间则流行隶书。汉代是中国书法艺术成型的重要阶段，篆、隶、草三体并行。篆书主要用于刻石、刻符和官方文书；隶书多用于地方官吏文书和经典的书写以及墓碑；草书则供民间日常书写使用。汉代晚期出现了张芝、蔡邕、刘德升等名家。

李斯与秦朝小篆

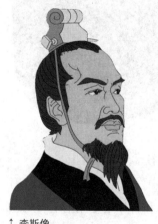

↑ 李斯像

　　秦始皇统一六国后，为加强中央集权，秦始皇和大臣制定"车同轨""行同伦""书同文"的三同政策。所谓"书同文"，就是统一全国文字字体。战国时各地"文字异形、言语异声"，秦始皇认识到这种局面不利于自己的统治，于是大力改革文字，力图以秦国文字为标准，下令让丞相李斯将秦国地区原来通行的以籀文为基础的文字体系如石鼓文、诅楚文等加以简化或保留，制定了后来被称为"小篆"的官方使用的统一标准文字"秦篆"。

　　从整体上来说，秦文化是在继承、发扬周文化的基础上发展起来的。春秋后期的《秦公钟》《秦公簋》，在文字的结构和风格上都具有明显的西周晚期的痕迹。发展到战国时期的籀文体系，字形、偏旁等开始定型。政治上的强制手段只是加快了大篆向小篆转变的进程。

　　李斯的作品《仓颉篇》、赵高的作品《历篇》和胡毋敬的作品《博学篇》对当时统一文字起到了决定性作用。现在这三部作品早已不复存在，对于真实的秦篆，我们今天只能从李斯书写的《泰山刻石》和《琅琊台刻石》的残迹中揣摩到。

↑ 泰山刻石 / 秦

李斯（？—前208），字通古，楚上蔡（今河南上蔡）人。他是荀卿的学生，发迹于秦国，任客卿、廷尉，秦始皇建立秦王朝后，被委以丞相重任。后来遭赵高诬陷，在咸阳被腰斩。晋卫恒《四体书势》说："秦时李斯号为工篆，诸山及铜人铭皆斯书。"

李斯除刻有《泰山刻石》与《琅琊台刻石》外，还有多幅作品，但保留下来的其他诸刻都不是他本人的原作。《碣石》为清乾嘉年间重刻而成，《会稽》由元人重刻，这些翻刻的作品已找不到原作的风采，只是徒有其表。《之罘》《东观》现只见于记录，实物已失。流传最广的只有《峄山刻石》。

相传北魏太武帝拓跋焘登峄山，将此碑推倒。后碑被灭毁。杜甫诗云："峄山之碑野火焚，枣木传刻肥失真。"由此知此碑在唐朝已不存在。

长安、绍兴、浦江、应天、蜀中、邹城等均有峄山翻刻品，其中的精品为郑文宝长安摹本。

↑ 琅琊台刻石 / 秦

→ 峄山刻石 / 秦

前面提到的碑刻最能表现秦篆的特点：圆润饱满的线条均匀严整，用这种线条构成的文字字形平正而威严，通篇连牍的此类文字易产生茂密而有气势的效果。从中可以感受到大一统的秦王朝的凛然气概，秦篆成为秦朝官方文字是一种必然趋势。用笔干净利落瘦挺，提笔一点而过，圆融峻整。这种仙人玉箸钗股的笔法写出的字又称为"玉箸篆"。清桂馥说："小篆于籀文多减，于古文则多增。"与《石鼓文》《秦公簋》相比，秦刻石较为简单。

五彩缤纷的汉代隶书

西汉初年在文化上沿用秦制，书法和秦代很相似。

西汉石刻以《五凤刻石》和《莱子侯刻石》为代表作。《五凤》中两个"年"字竖画长写，得横势，笔法质朴圆浑。《莱子侯》笔势近方，字形偏平，取纵势，朴中有妍，汉碑章法中行距小于字距的法规由此而得。均行距大，出于竹木简的分割启发，几条直线也极有趣味，实是后来乌丝栏的滥觞。

东汉"碑碣云起"，是由于那个时候大家族的门生故吏很多，常常向府里的主人歌功颂德。

↑ 五凤刻石 / 西汉

清代朱彝尊在《跋汉华山碑》中将汉隶分成了三种风格：方整，流丽，奇古。其实汉碑从形状的制作上可分为碑刻与摩崖两大类。从笔法上可分为三类：第一类是以方笔为主；第二类以圆笔为主；第三类方笔与圆笔皆有，方中有圆，圆中有方。

《乙瑛碑》刻于桓帝永兴元年（153），碑书工整壮观，端庄秀气，温柔醇厚，既有方笔也有圆笔，圆滑美丽，苍峻潇洒，波磔十分鲜明。翁方纲说："是碑骨肉匀适而情文流利，汉隶之最可师法者。"

《礼器碑》刻于桓帝永寿二年（156），碑书苍劲有力，古茂渊雅，庄重中透露出秀丽洒脱的气息。笔法瘦硬而强健，波磔挑笔其提按的幅度非常大。王澍认为"瘦劲如铁，变化如龙"。郭宗昌《金石史》说："（礼器碑）字画之妙非笔非手，古雅无前，若得之神功，非由人造，所谓'星流电转，纤逾植发'，尚

未足形容也；汉诸碑结体命意，皆可仿佛，独此碑如河汉，可望不可即也。"

《孔宙碑》刻于东汉桓帝延熹七年（164），用笔舒展，锋长意浓，带有抒情意味，最为醇美。

《华山庙碑》刻于延熹八年（165）。此碑清人非常推崇，朱彝尊"披览再三，不自禁其惊心动魄也"。其书气度典雅，温柔醇和，用笔俯仰有致，方笔圆笔都有；横磔波挑，曲折多样。

《衡方碑》刻于灵帝建宁元年（168），阳文采用隶书，端正浑厚，沉着有力。万经评价这块石碑："笔画粗硬，转掉重浊，则石理太粗，刻手不工之故耳。细玩之，其遒劲灵秀之致，固在也。"

《史晨碑》刻于灵帝建宁二年（169），书风峻峭，端正严谨，然又风神流宕。前后碑方圆兼备，刚柔适度，结构平整，法意两得。

《夏承碑》刻于建宁三年六月（170）。笔画行以篆法，如"夏金铸鼎，形模怪谲"，是汉碑中的变格。王澍说："此碑字特奇丽，有妙必臻，无法不具，汉隶之存于今者，唯此绝异；然汉人浑朴沉劲之气，于斯雕刻已尽，学之不已，使不免堕入恶道。"

↑ 张迁碑 / 东汉

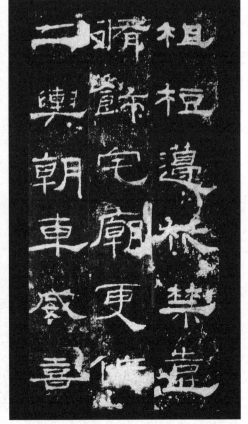

↑ 礼器碑 / 东汉

↑ 曹全碑 / 东汉

《张迁碑》全名为《汉故谷城长荡阴令张君表颂》，笔力雄厚、苍劲朴拙，其横直的起笔收笔的矩方形状，不单表现了刀刻的特色，线条的峻利效果也体现得淋漓尽致。其波磔之笔多表现含蓄、厚重，这又使它的线条骨力显得内敛。方形的结体使字的重心有所降低，成为峻利与内敛相一致的线条的依凭与归宿。字距行距差不多是一样的，而又通过字的大小及横行字的参差造成整篇朴厚古典的意境。

《曹全碑》以中锋运笔，并在起笔和收笔时藏头护尾，因此，其线条丰腴蕴藉、柔和圆润；而其长横、长捺等笔画，波磔分明，使笔意得到了自由的宣发。它的结字体态绰约、平正端庄，它字体形态的扁平和中宫的紧缩又使它在平稳中见流动。整篇文字清新秀逸、妍媚婉约，使人联想起少女翩翩起舞、春风拂柳等自然的美态。孙承泽评价《曹全碑》说："字法遒秀逸致，翩翩与《礼器碑》前后辉映，汉石中之至宝也。"康有为《广艺舟双楫》评价这些字很"秀韵"。清方朔谓此碑："上接《石鼓》，旁通章草，下开魏、齐、周、隋及欧褚诸家楷法，实为千古书家一大关键。"

刑徒墓砖是随着死去的犯人一起埋葬的墓砖。它的上面主要用来刻记死者的籍贯、名字、死期等。它的目的是为了区别死者的个体，不具备带赞颂性质的墓志。1964年在洛阳南郊发掘了522座刑徒墓，出土了820多块墓砖。其中的229块刻有文字。文字所涉及的日期是从东汉永元十五年（103）到延光四年（125）。刑徒砖的刻写有的是先用朱笔书写然后用刀根据笔画进行雕刻，有的则是直接刻出。刻写者运刀的急缓顿挫、轻重提按等"笔"味，以及每一根线条之上凝结的那种匆匆的刻画风格，比碑刻更具有"写"的味道。

摩崖石刻是刻在悬崖陡壁上记录功绩的文字。由于崖壁的凹凸不平，因此刻字就要根据它的山势进行布局，从而使这种刻字在章法上参差错落而又有一种天然形成的意趣，在线条的处理上注意把握大的效果而不是精细的雕琢。

《褒斜道》刻于永平九年（56），用篆书笔法，无委婉曲折之形态。吴昌硕跋云："褒斜道石刻，字界篆隶之间。宋绍熙南郑令晏袤尝跋此刻，笔法奇劲，古意有余，盖当时开通工竟，记其事者命工人泐诸崖石，信手刻凿，故无所谓分隶右篆也。"

《石门颂》刻于桓帝建和二年（148），笔法豪放，顺着石壁表面高低不平而曲折有致，形成了摩崖石刻所独有的苍劲质朴的点画趣味。人称其点画为长枪大戟，纵横飞动。此碑以篆籀笔法参以隶书，转折波挑的笔势，好比是天马行空，气象特别开阔。此碑还有两个特点，一是每行字疏密不同，二是"命"字竖笔的长度比一两个字的长度还长，翁方纲认为是石势、石理剥落开裂，不是"隶法"也。得此结论是因为他没有看见竹木简的缘故。

《西狭颂》刻于灵帝建宁四年（171），刻在甘肃成县天井山，工整雄伟。虽是摩崖石刻，然而好似有界格，像刻在碑上，不以波磔呈妍，尤以气韵胜。篆书的结构在不少字中都有所体现，行气整肃。

《杨淮表纪》刻于熹平二年（173），在陕西褒城石门西壁上。其书笔法体势很接近《石门颂》，参差秀丽。《广艺舟双楫》说："润泽如玉出于《石门颂》，而又与《石经论语》近，但疏荡过之。"

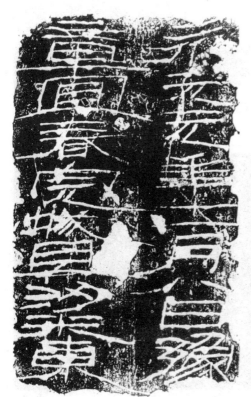

↑ 刑徒墓砖／东汉

↑ 石门颂／东汉

三国两晋南北朝时期

中国书法的巅峰时期

　　魏晋时期，官方文体仍沿用东汉正统隶书字体，风格方正平直，有古板之迹，同时民间文书已呈迅猛发展的趋势，草书相当普遍，出现了如钟繇、皇象等首批书法家，随后又有卫恒、索靖、陆机等书家的涌现。他们对推动字体和书风的向前演化做出了独到的贡献。南北朝时期，南朝书体疏放精妙，长于简牍，代表人物有羲献父子；北朝则石刻文字居多，笔画粗重，人称"魏碑体"。

"书圣"皇象

　　三国时期的书法家层出不穷，邯郸淳、卫觊、韦诞、钟繇、皇象等都是当时书界名人。三国时期在书法上造诣最深，对后世的影响最大的书法家要数皇象和钟繇。

　　皇象，出生年月不详，江苏扬州人，字休明，官至侍中、青州刺史。他对篆隶章草极为精通，时人称为"书圣"。当时人们把他的书法与严武的棋、曹不兴的画等并称为"八绝"。

　　《天发神谶碑》立于吴天玺元年（276），立在江苏江宁岩山，又称为《天玺纪功颂》。碑文是皇象所书，字体非篆体也非隶，下笔基本上呈方棱形状，收笔多作尖形，转折之处时圆时方，

↑ 天发神谶碑／三国·吴

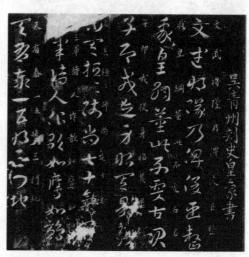

↑ 文武帖／三国·吴
皇象，纸本墨拓（宋·绛帖），国家图书馆藏。

字体气势宏伟，显示出作者书法创作的另类意境。另有松江本《急就章》及《文武帖》流传于世。正像《述书赋》中所写的那样，广陵之都的皇象字迹朴质古情，人们模仿时很难达到他那种境界。他的字体像龙蠖盘延，苍劲有力。

正书之祖钟繇

钟繇（151—230）是河南长葛人，字元常。汉献帝时举孝廉，曾担任过侍中、尚书仆射，后被封为东亭武侯。魏初迁相，魏明帝时进太傅，后人便称他为"钟太傅"。

史书中传说钟繇对当时的三种字体都非常精通，但他最擅长的是楷书。《宣示表》《贺捷表》《荐季直表》为后人摹刻，但仍能体现钟书的风貌。

《宣示表》是钟繇楷书的代表作。相传晋王导得到《宣示表》后，将《宣示表》缝藏在衣带之中带到江南，并将其送给侄子王羲之，王羲之又传给王修。后来这幅字作为陪葬品与王修一起被埋入棺内。现在的《宣示表》是王羲之临摹的，起初被刻入《淳化阁帖》，后来又被刻入《大观帖》《东书堂帖》《停云馆帖》等。

↑ 钟繇像

《贺捷表》又叫做《戎路表》，最后一段为"建安廿四年闰月九日南蕃武亭侯臣繇上"，记述蜀国名将关羽被擒杀的整个过程。《宣和书谱》曾说："楷法今之正书也，钟繇《贺捷表》备尽法度，为正书之祖。"书法从容自如，笔法坚厚有气势。

《荐季直表》是在黄初二年（221）完成的，帖为小楷写成，共有十九行。其"民"字少笔画，也许是唐人拓本。陆行直跋说："高古纯朴，超妙入神，无晋唐插花美女之态。"袁泰亦称赞："其点画之间，多有异趣，可谓幽深无际，古雅有余，盖其楷法去古未远，纯是隶体，非若后人妍媚纤巧之态也。"

钟繇书法的艺术特点有三点：一是保留了隶书的笔风，体势偏古；二是天然质朴，无刻意勾画之处，浑然天成，是刻意求工的书家无法比拟的；三是字的结构

↑ 宣示表／三国·魏　钟繇

与布局错落有致，章法茂密幽深，除了字体本身流畅俊秀外，字外也有耐人寻味的意趣。

钟繇是汉末魏初的书法大家，对推进隶书向楷书的演变起了极大作用，是此过程中最具影响力的书家之一。

书法最早的真迹——《平复帖》

陆机（261—303），字士衡，是西晋时吴郡吴县（今江苏苏州）人。陆机的《平复帖》是流传至今的最早真迹，一直被世人当作书法至宝。

《平复帖》共9行84字，纸色发暗，用的是秃笔，渴笔之处较多，字体为章草，但没有强调隶书的燕尾波，字形偏长。

明代张丑曾说："《平复帖》最为奇特，与索幼安（靖）《出师颂》齐名。笔法圆浑，正如太羹玄酒，断非中古人所能下手。"这样的评语与李嗣真"犹带古风"是一个意思。在《宣和书谱》等古籍中，将《平复帖》所用的字体定为章草，应当说是十分准确的，该帖反映了章草演变为今草的发展方向。

《宣和书谱》中称赞陆机擅长章草字体，"笃志儒学，无所不窥，书特余事耳"，并说他用章草字体书写了《平复帖》，用行书字体写了《想望帖》。如今《想望帖》已佚失，只有《平复帖》留存于世。米芾的《书史》中记载了它的流传过程，唐末被殷浩、梁秀所藏，宋初先被王溥所藏，后来又落到了李玮手中，最后被藏入宣和内府。《宣和书谱》中记载，明万历年间此帖被韩世能收藏，后来又归于张丑。

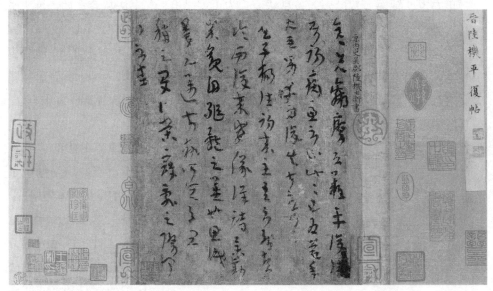

↑ 平复帖/西晋　陆机

《清河书画舫》中又记载此帖在清朝时被冯铨收藏，后来又落入梁清标、安岐手中，后又被收藏于乾隆内府，后被乾隆赐给了成亲王。民国时它又先后被溥心畬、张伯驹收藏，张氏于1965年将此帖捐赠给北京故宫博物院。

西晋二妙——卫瓘和索靖

卫瓘（220—291），字伯玉，山西夏县人。卫瓘的章草，在皇象的基础上有所提高，但又比皇象书技高，甚至可以与被称为"草圣"的张芝媲美。他与索靖被当时的人们称为"二妙"，《书断》中如此记载："时议谓：伯玉放手流便过索靖，而法则不如之。"

卫瓘的《顿首州民帖》，被《淳化阁帖》《大观帖》先后收录，大约是他留存于世的唯一书迹。此帖字体流畅妍美，但仍保留着章草格局。

卫瓘女儿卫铄，字茂漪，时人都称她为卫夫人。她师业于钟繇，王羲之曾拜她为师。《淳化阁帖》中有她的传世楷书墨迹。

索靖（239—303），字幼安，甘肃敦煌人。索靖是大书法家张芝的亲戚，曾历任尚书郎、雁门和酒泉太守，后拜左卫将军，于晋惠帝六年在洛阳保卫战中战死。

↑ 顿首州民帖/西晋　卫瓘

↑ 七月帖/西晋　索靖

索靖对章草、八分极为精通，甚至可与卫瓘相媲美。《宣和书谱》对索靖的介绍颇为有趣："（靖）以章草名动一时，学者宗之。如欧阳询以翰墨自名，未尝妄许可，路见靖碑，初过而不问，徐视乃得之，至卧碑下，不忍去。"《淳化阁帖》收录有其章草《七月帖》《月仪帖》《出师颂》《急就章》等。

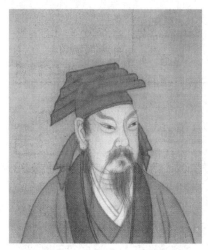

↑ 王羲之像

千古书圣王羲之

王羲之（307—365），字逸少，山东临沂人。王羲之历任秘书郎、征西将军庾亮参军、宁远将军、江州刺史、右军将军、会稽内史等职，人们又称他为王右军和王会稽。

传说王羲之爱鹅，他为山阴道士写《道德经》，山阴道士最后以群鹅送他，还传说他以一百钱为代价为戴山老姥在扇上题字，等等。

唐太宗李世民推崇王羲之的书法，据说唐太宗收有 3600 帖王羲之的书法。褚遂良编的《右军书记》《晋右军王羲之书目》共有 465 帖。宋朝时《宣和书谱》记载，内府所藏有 243 种。王羲之书法有二十多件墨迹留存于世。

《快雪时晴帖》为素笺，有七寸一分高，宽四寸六分，现收藏于台北"故宫博物院"。人们传说是王羲之的真迹，被清高宗弘历视为"三希"之首，实际上这本素笺为旧摹素笺墨迹本。此帖所用书法为行草，共 4 行，有 28 个字。书势端庄，运笔流畅，神完意足。

《平安、何如、奉橘三帖》均为行书，三帖均为行书，书风各有特色，沉静秀雅、姿态多变。

《姨母帖》《初月帖》现在被收藏在辽宁省博物馆。这两本帖是唐代武则天时所刻《万岁通天帖》中的第一、二帖。

↑ 羲之书扇画图/（日）如拙

在这两种尺牍中，《姨母帖》中的字体圆浑凝重，用笔苍劲有力，仍保留着一些隶书风格，属于古质一路。《初月帖》大概是王羲之晚年所作，以中锋为主，显得跌宕有致，妍媚潇洒。

《丧乱、二谢、得示三帖》由三帖合成，唐摹双钩填墨，相传唐代鉴真和尚东渡时被带到日本，现被日本视为国宝，收藏于国宝室。作品大概是王羲之50岁时所写，《墨林快事》中记载它时写道："寄巧于拙，藏老于嫩，有不可尽之妍。"

《上虞帖》所用的字体是草书，字体笔势灵动，遒润多姿，结字布白，信手写成。

《寒切帖》现在被收藏在天津市艺术博物馆，为唐代摹本，字体圆润流畅，天趣流溢，有从容不迫之感，应该是王羲之中晚年的草书风格。

↑ 快雪时晴帖 / 东晋　王羲之

《上虞帖》为唐摹麻纸本，现在被收藏在上海博物馆，此帖的铭填也极其精细，其草法灵动绰约，劲拔遒丽。

《十七帖》因卷首有"十七日"字样，所以被取名为《十七帖》。该帖共收纳了书札28通，共107行，942字，字笔笔送到，体势雄健，字与字之间根本不以牵线相属，但却气势连贯，法度精严、点画分明的用笔特点尽现于字体之间。

至于王羲之的楷书《乐毅论》《黄庭经》《东方朔画赞》等都有其刻本流传于世，为小楷的上乘范本。

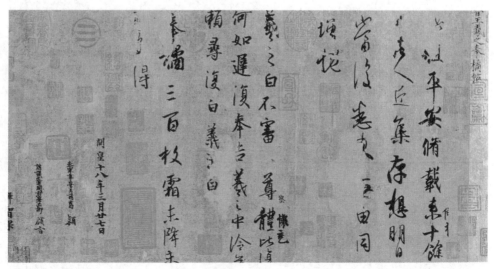

↑ 平安帖·何如帖·奉橘帖 / 东晋　王羲之

↑ 十七帖／东晋　王羲之

《兰亭序》是王羲之流传后世的诸种书迹法帖中声誉最高、流传最广、影响最深的一部作品。东晋永和九年（353）三月三日，当时担任会稽内史的王羲之与谢安、孙绰等四十一人在浙江绍兴兰亭主持祓禊大礼，并为它献诗。据说当时王羲之在写此文时正是酒酣兴逸之时，后来他再写时都不及原作。王羲之对这篇《兰亭序》也极为喜欢，传到七代孙智永手中，后来智永在临死时，又交给了辩才，据唐何延之《兰亭记》记载，是唐太宗命令监察御史萧翼才要到了这篇《兰亭序》，后来太宗死后，这篇《兰亭序》便作为陪葬品埋于昭陵，于是真迹便在人间消失，好在唐太宗生前曾命虞世南、欧阳询、冯承素、褚遂良、赵模等钩摹《兰亭序》，作为奖品赏赐给身边的大臣。

　　《兰亭序》一共有 28 行，共 324 字。它的章法浑然一体，笔画粗细多变，运笔藏露相间，字形疏密相掺，连墨气也忽淡忽浓。整篇作品具有含蓄和谐的节奏韵律，"遒媚劲健，绝代所无"，最能体现二王时代书法艺术所达到的最高境

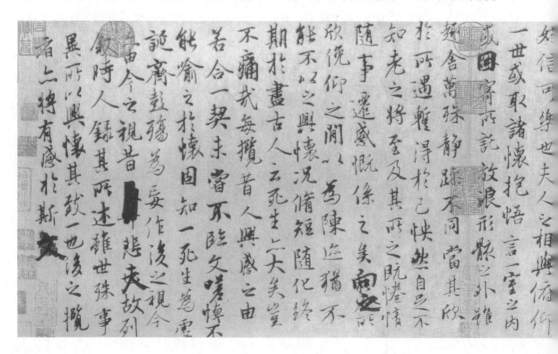

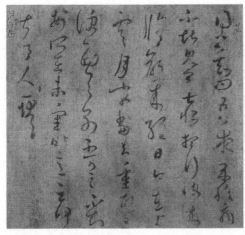

↑ 上虞帖（唐摹本）/ 东晋　王羲之

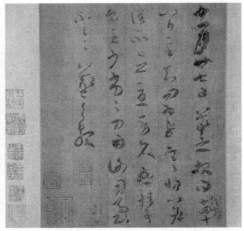

↑ 寒切帖（唐摹本）/ 东晋　王羲之

界。宋代米芾曾有一句诗："之字最多无一似。"确实是这样，在《兰亭序》中的二十几个"之"字，七个"不"字，虽然均为一字，但每个字有每个字的写法，笔法结构千变万化，令人赞不绝口。唐僧怀仁在《圣教序》中也收集了《兰亭序》中的不少字。

此帖的摹刻传本不知道有多少，但在这些摹刻传本中最著名的要算藏在北京故宫博物院的冯承素所摹的"神龙半印本"以及传为欧阳询拓临的定武刻本。

↓ 兰亭集序（唐神龙本）/ 东晋　王羲之

书家评介与妙论

东晋王羲之《题卫夫人〈笔阵图〉后》

夫纸者阵也，笔者刀矟也，墨者鍪甲也，水砚者城池也，心意者将军也，本领者副将也，结构者谋略也，飏笔者吉凶也，出入者号令也，屈折者杀戮也……夫欲书者，先乾研墨，凝神静思，预想字形大小、偃仰、平直、振动，令筋脉相连，意在笔前，然后作字。

南北朝庾肩吾《书品》

若探妙测深，尽形得势；烟花落纸，将动风采。带字欲飞，疑神化之所为，非世人之所学，惟张有道、钟元常、王右军其人也。张工夫第一，天然次之，衣帛先书，称为草圣；钟天然第一，工夫次之，妙尽许昌之碑，穷极邺下之牍；王工夫不及张，天然过之，天然不及钟，工夫过之。羊欣云：贵越群品，古今莫二，兼撮众法，备成一家。

王献之创"今体"

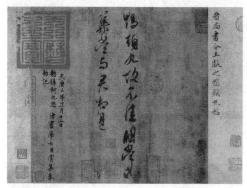

↑ 鸭头丸帖／东晋　王献之

　　王献之（344—386），字子敬，小字官奴，是王羲之的第七个儿子，曾任建威将军、吴兴太守、中书令等官职，其族弟王珉代替他中书令一职，世人因此称献之为大令，王珉为小令。

　　王献之七八岁时便开始学习书法，王羲之悄悄地从他背后猛掣他手中的笔，竟没将它打掉，王羲之因此感慨地说："此儿后当复有大名！"他小的时候曾在墙上书写方丈大字，围观的人竟多达几百人；王羲之觉得此子的书法才能的确过人，于是对人说："子敬飞白大有意。"王献之似乎也很骄傲，觉得自己的字胜过了父亲，就私自将壁上父亲所写的字迹擦掉，换上了自己的字。王羲之回来叹道："吾去时真大醉也。"王献之不由得感到惭愧。

　　王献之极为精通楷、行、草、章草、飞白五种字体。现存世墨迹摹本有《中

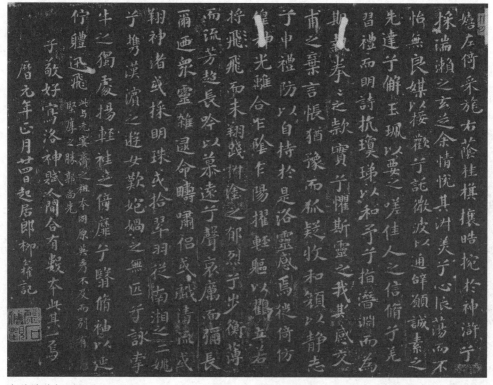

↑ 洛神赋十三行／东晋　王献之

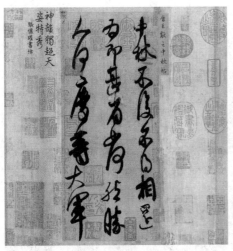

↑ 中秋帖（宋摹本）/ 东晋　王献之

秋帖》《鸭头丸帖》《鹅群帖》《地黄汤帖》《送梨帖》。

《鸭头丸帖》为绢本，长26.1厘米，宽26.9厘米。在帖前两行书"鸭头丸故不佳，明当必集，当与君相见"。字体秀逸灵动，用笔外拓，遒丽婉转，燥润相间，墨色清雅；字里行间天机流荡，洋溢着一股飘逸的灵气，人们将其视为小王杰作，是人间难得的墨宝。

《中秋帖》是纸本，行草3行，共22字，乾隆将其视为"三希"之一，现在被收藏在北京故宫博物院。王献之连绵不断的"一笔书"的草书风格在此帖之中尽情显露。

尤其值得一提的是王献之的小楷字迹《洛神赋十三行》。在《洛神赋》这残存的13行字迹中，其结构散宕宽绰、笔致挺拔浑逸、章法顾盼有致的书法风格完全展现在世人眼前。董其昌评为："每以大令《十三行洛神赋》宗极耳。"赵孟頫评为："字画神逸，墨迹飞动。"

晋世名帖——《伯远帖》

王珣于公元350年出生，公元401年去世，字元琳，小字法护，琅琊临沂（今山东临沂）人，是王献之同族的兄弟。开国功臣王导是其祖父，祖父与父亲王洽都是书法家。王洽曾与王羲之一起创造过新的字体。王珣在这样的书法世家中成长，自然而然也会书法。《书小史》说他擅长行书。其弟王珉更胜他一筹，当时的人有这样的说法："法护（王珣小字）非不佳，僧弥（王珉小字）难为兄。"但他的书法墨迹《伯远帖》却令人意想不

↑ 伯远帖 / 东晋　王珣

到地流传到现在。《伯远帖》为纸本，行书手卷，长 25.1 厘米，宽 17.2 厘米，一共 5 行 47 个字。

　　该帖如今收藏在北京故宫博物院，清代乾隆皇帝将其视为"三希"之一。经过专家鉴定，"三希"之中，《中秋帖》和《快雪时晴帖》都是临摹本，只有《伯远帖》是真迹。此帖结构严谨，笔画刚劲有力，转折十分自然，是当时书法艺术风格的代表作，与唐朝以后的笔法完全不同。

自然飞动的魏晋文书

　　清朝末年，在新疆罗布泊地区出土了大量的帛文书、纸和简牍，《李柏文书》便是其中之一，是这批文物当中唯一能跟史籍相印证的人物所留下来的手迹。按史载，李柏曾任西凉的西域长史，并被封为关内侯，《晋书·张骏传》也有关于他的事迹的记载，他大约在东晋咸和至永和年间活动。此作品经王国维考证，大概在永和元年（345）左右完成，与王羲之活动时期相当。《李柏文书》共有 3 张

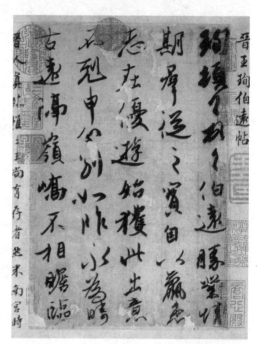

↑ 伯远帖（局部）/ 东晋　王珣

↑ 书札 / 十六国·前凉　李柏

↑ 行书中郎帖/东晋　谢安

　　谢安，字安石，晋陈郡阳夏人，历官至大丞相，进拜太保。谢安之书飘逸灵动，闲雅恬静，李嗣真曾云："纵任自在，有螭盘虎踞之势。"

纸，这些帖其实是写给焉耆王的书札草稿。第一纸用笔有些重，行笔并没放开，其中的不少字的横画很长，如"五""合""事"等字，"使"字的横画则更为明显，捺笔虽无波磔，但却残留了隶书的味道，较浓的章草笔意在字体之间流露出来。另一稿干笔枯墨，笔笔又完全放开，与东晋时的行草书风格十分接近，但牵连不多。由于是草稿，结体布局没有什么讲究，因而可以从中看出这时应用文体的书风与东晋书法家的风格有相同之处。

→ 书札残纸/晋

端庄大气的东晋碑刻

晋代是书法的鼎盛时期，尤其是楷书行草经二王之手，已达到书法的至高境界。在当时，碑刻与缣纸的书法看上去好像是完全不同的两种形式，其实他们之间的关系是十分密切的。

1965 年 1 月发掘于江苏省南京市的《王兴之墓志》是东晋咸康七年（341）的作品。据考证，王兴之是王彬的儿子，王羲之的兄弟。其石两面都刻有字迹，后面刻的是王兴之妻子的墓志，书法方正拙朴，属于隶楷之间的字体。

↑ 好大王碑 / 高句丽　　↑ 爨宝子碑 / 东晋

《广武将军碑》为前秦建元四年（368）建立，立于陕西省白水县史官村仓颉庙，清朝初年不知去向，1920 年又被人们找到。此碑上的书法虽然含隶书成分要多一些，但是作者要摆脱正统隶书规矩，因此笔法显出了楷书体势，在碑上写出了摩崖石刻浑拙苍坚的气息，但看上去显得有些稚气。

《爨宝子碑》于东晋大亨四年即 405 年所立，于清乾隆四十三年（1778）在云南曲靖县城南发现。碑文共计 388 个字。碑文属于六朝文体，所用书法皆为正楷，但却又留下了不少篆隶笔迹，其笔法方正而圭角峥嵘。康有为在《广艺舟双楫》中称："朴厚古茂、奇姿百出，与魏碑之《灵庙》《鞠彦云》皆在隶楷之间，可以考见变体源流。"

《好大王碑》于东晋义熙十年（414）立。此碑于清光绪初年被画家关山月在荒山之中发现，这块碑现在立在吉林省集安县城东北四公里的山坡上。碑文上刻有 1775 个字，这段碑文概括了高句丽王朝自建立至好大王的四百五十多年历史，这块碑受到了国内外学术界的高度重视。碑文行间竖刻界格，碑文布局严谨，端庄纯厚。

↑ 王兴之墓志 / 东晋

古拙质朴的南朝刻石

从 420 年开始的近 170 年时间里，中国南方被称为南朝，历宋、齐、梁、陈四个朝代。南朝延续东晋的经济文化发展，特别是历代君主笃好儒雅，促进了江南文化的进一步发展。

南北朝时期书法的一个重要发展，就是楷书完全脱离了篆隶的影响，进入独立的巩固发展阶段。南朝沿用晋制不准立碑，因此现存碑碣遗迹很少，不过也有一些上乘佳作，如宋的《爨龙颜碑》，齐的《吴郡造维卫尊佛记》，梁的《始兴武忠王碑》《瘗鹤铭》，以及陈的《赵和造像记》等，这些碑的艺术成就足以与北碑相辉映。

南朝宋遗留下来的碑石墓志书迹，数量很少。如上文提到的属于该时期的有《爨龙颜碑》，还有于山东益都出土的宋大明八年（464）的《刘怀民墓志》，这块碑经多位金石家著录收藏，如今已经下落不明。也有研究者怀疑这是后人的伪作，但也没有进一步确定。就书迹来说，《刘怀民墓志》书体圆润凝重，仍在隶楷之间，类似于《爨龙颜碑》《嵩高灵庙碑》，刻成年代也比较接近，只是刻工略显粗糙。尽管《刘怀民墓志》属南碑，但书体风格却与北碑接近，或许是因为地域相近，受其影响的原因。

↑ 刘怀民墓志 / 南朝宋　　　　　　↑ 爨龙颜碑 / 南朝宋

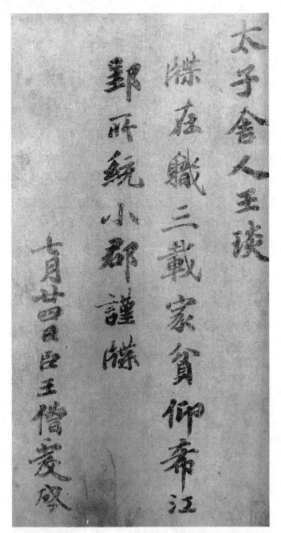

↑ 太子舍人帖 / 南齐　王僧虔

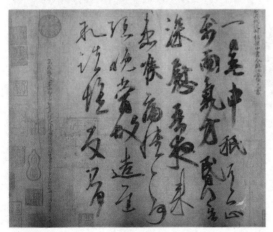

↑ 一日无申帖 / 南齐　王志

王僧虔父子书风奇崛雄壮

南朝齐最为著名的书法家当推王僧虔。王僧虔（426—485），字简穆，临沂（今属山东）人，官至侍中，曾任吴兴太守，是王羲之堂兄王洽的曾孙。

《南史》本传记载："僧虔弱冠，雅善隶书，宋文帝见其书素扇，叹曰：'非惟迹逾子敬，方当器雅过之。'"王僧虔的书体继承祖法，以清媚纤劲见长。张怀瓘《书断》评之曰："述小王犹尚古，宜有丰厚淳朴，稍乏妍华，若溪涧含冰，冈峦被雪，虽甚清肃，而寡于风味。"今藏辽宁省博物馆的《太子舍人帖》是其流传至今的唯一书法真迹。

王僧虔的儿子王慈、王志也以善书闻名。王志的墨迹现有《一日无申帖》。王志的草书奇肆纵横，雄伟疏放，更接近王献之的书风。

书家妙论

南北朝王僧虔《笔意赞》

书之妙道，神采为上，形质次之，兼之者方可绍于古人。以斯言之，岂易多得？必使心忘于笔，手忘于书，心手达情，书不妄想，是谓求之不得，考之即彰。乃为《笔意赞》曰：剡纸易墨，心圆管直，浆深色浓，万毫齐力，先临告誓，次写黄庭。骨丰肉润，入妙通灵。努如植槊，勒若横钉。开张凤翼，耸擢芝英。粗不为重，细不为轻。纤微向背，毫发死生。工之尽矣，可擅时名。

体现六朝气息的《瘗鹤铭》

梁代碑志石刻众多，其中最为著名的是江苏镇江焦山石壁上的《瘗鹤铭》。宋代山崩的时候，石落水中，南宋挽出一石，至康熙五十二年（1713）又挽移出五石，后来嵌在定慧寺壁间。《瘗鹤铭》题载华阳真逸撰，上皇山樵正书。楷书12行，每行23至25字不等。关于作者和年代，历来众说纷纭，莫衷一是。唐孙处元、宋黄庭坚、

↑ 瘗鹤铭（局部）/ 南梁

苏舜钦认为是王羲之所书，而宋李石、黄伯思则认为是梁陶弘景书。因为铭后刻有唐王瓒诗，又怀疑为王瓒所书。后世论者附和陶弘景书的较多。

《瘗鹤铭》字形大小参差有致，错落跌宕，楷书中兼有行书和隶书意趣，用笔雄健奇峭，方圆并用，具有高古厚重之风格，充分体现出六朝气息。

《瘗鹤铭》旁有米芾题名："仲宣、法芝、米芾元祐辛未孟夏观山樵书。"还有陆游于嘉熙二年（1238）踏雪观赏《瘗鹤铭》的大字题名。

历代文人对它都有极高的评价，黄庭坚有"大字无过《瘗鹤铭》"的赞叹；王世贞说它是"书家之雄"；清代翁方纲说这仅存的数十字"而兼该上下数千年之字学，六朝诸家之神气，悉举而淹贯之"。

← 瘗鹤铭（局部）/ 南梁

"真书第一"郑道昭

北魏时的书法家郑道昭被人推崇为"北朝第一""真书第一"。

郑道昭（？—516），字僖伯，自号中岳先生，开封（今属河南）人。曾任国子祭酒，后为秘书监，加平南将军，谥号文恭。

《郑文公碑》是郑道昭为纪念其父郑羲所刻的，分上下两碑。上碑刻于天柱山顶，下碑刻于云峰山东边的寒洞山，刻于永元四年（511）。下碑额有"荥阳郑文公之碑"字样，书法风格雄健，笔法凝重，取横衍之势。《集古求真》说它"笔势纵横而无乔野狞恶之习，下碑尤瘦健绝伦"。《艺舟双楫》则评价："北碑体多旁出，《郑文公碑》字独真正，而篆势、分韵、草情毕具。其中布

↑ 郑文公碑（局部）

↑ 郑文公碑／北魏　郑道昭

↑ 郑文公碑（局部）

白本《乙瑛》、措画本《石鼓》，与草同源，故自署曰草篆，不言分者，体近易见也。以《中明坛》题名、《云峰山五言》验之，为中岳先生书无疑……此碑字逾千言，其空白之处，乃以摩崖石泐，让字均行，并非剥损，真文苑奇珍也。"

《论经书诗》为永平四年（511）所刻，位于胶东掖县云峰山之北，为郑道昭所作五言论经诗。字有六七寸，为摩崖大字，共约三百字，气势颇为壮观。与《郑文公碑》相比，其书更为雄浑，以篆籀笔力，隶书体势，行草跌宕风格，结合楷书端庄的风格，博采众长，可谓"有云鹤海鸥之态"。《语石》云："郑道昭云峰山上下碑及《论经诗》诸刻，上承分篆，化北方之乔（通骄）野，如筚路蓝缕，进于文明。其笔力之健，可以犀兕，搏龙蛇，而游刃于虚，全以神运。"

《石门铭》刻于北魏永平二年（509），位于关中至四川之褒斜栈道，题款为王远书，武阿仁凿字。在纵肆方面，《石门铭》与《石门颂》一脉相承。这通碑刻字迹线条方中寓圆，"圆而不滑，方而不滞"，取斜体势，跌宕开张，极有韵致。康有为在《广艺舟双楫》

↑ 石门铭/北魏　王远

↑ 石门铭/北魏　王远

中将其列为"神品"，称"飞逸浑穆之宗"。其体势浑厚圆润，博宽纵逸，浑穆飞逸。

北碑代表作——《龙门二十品》

洛阳伊阙山龙门石窟的北魏造像题记是石刻造像记的代表作品。北魏孝文帝迁都洛阳时，始造龙门石窟，从北魏至唐，共有大小窟龛2100多个，造像10万余尊，题记3600余品。龙门石窟中北魏造像大约1000个，清代的黄易收拓龙门四品，后来又有五品、十品、二十品、三十品、五十品，甚至百品、千五百品之目，其中以《龙门二十品》最为著名，《龙门四品》最为精妙。

《龙门二十品》精选了龙门石窟3600多件造像题记中的作品，集中体现了北魏时期的书法风貌。其中，太和二十二年（498）的《始平公造像题记》，景明三年（502）的《孙秋生造像题记》，还有《魏灵藏薛法绍造像题记》《杨大眼造像题记》，这四个碑记合称《龙门四品》，历来被认为是造像记精品中的妙品，是最典型的魏碑体，同时又最能体现方峻严整、雄健紧密的风格。

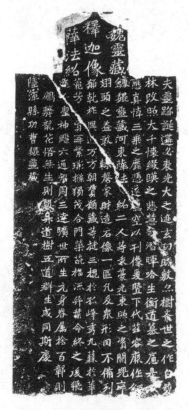

↑ 魏灵藏薛法绍造像题记 / 北魏　龙门石窟

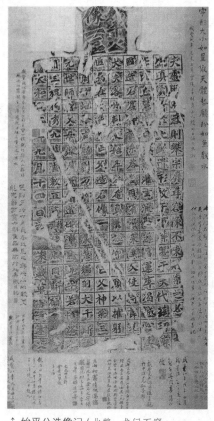

↑ 始平公造像记 / 北魏　龙门石窟

↑ 泰山经石峪金刚经 / 北齐

《泰山经石峪金刚经》刻于山东泰安泰山经石峪，约刻于北齐天保间，字体宽大，气势宏伟，有龙腾虎跃，风博浪骇之气。杨守敬云："擘窠大字，此为极则。"

《始平公造像题记》署孟达文、朱义章书写。正书阳文，有方界格。其额"始平公像一区"六字也是阳文，在石刻中，这种现象极为少见。书法风格方劲宽博，流逸端谨，与阴文相比更显得雅洁明朗。

《孙秋生造像题记》署孟达文、萧显庆书。正书阴文，额"邑子像"三字风格与《始平公造像题记》相近，并且更加圭角凌厉、方峻宕逸，有的字形略带欹侧，结构严谨，因此这篇碑记书体被康有为称为"庄茂"。

《杨大眼为孝文皇帝造像题记》没有作者的姓名，正书阴文，额也有"邑子像"三字，其书法风格介于《始平公造像题记》与《孙秋生造像题记》之间，章法疏朗。《定庵题跋》云："书势最为磔卓，非泛泛造像记可比。"

《魏灵藏薛法绍造像题记》也没有作者的姓名和书写的日期。正书阴文，其额有"魏灵藏薛法绍释迦像"九字，书体酷似《杨大眼》。包世臣在《艺舟双楫》中说："《魏灵藏》《杨大眼》《始平公》各造像为一种，皆出《孔》，具龙威虎震之规。"

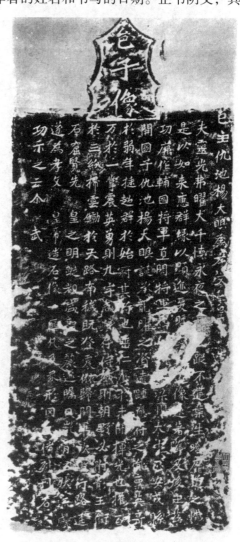

↑ 杨大眼为孝文皇帝造像题记 / 北魏　龙门石窟

书家论北碑

清包世臣《艺舟双楫》

北碑画势甚长，虽短如黍米，细如纤毫，而出入收放、俯仰向背、避就朝揖之法备具。起笔处顺入者无缺锋，逆入者无涨墨，每折必净，作点尤精深，是以雍容宽绰，无画不长。

清康有为《广艺舟双楫》

北碑莫盛于魏，莫备于魏。盖乘晋宋之末运，兼齐梁之流风，享国既永，艺业自兴。孝文黼黻，笃好文术，润色鸿业。故太和之后，碑版尤盛，佳书妙制，率在其时。延昌正光，染被斯畅。考其体裁俊伟，笔气深厚，恢恢乎有太平之象。晋宋禁碑，周齐短祚，故言碑者，必称魏也。

凡魏碑，随取一家，皆足成体，尽合诸家，则为具美。虽南碑之绵丽，齐碑之峭峻，隋碑之洞达，皆涵盖包蓄，蕴于其中。

《嵩高灵庙碑》与《张猛龙碑》

北朝刻石中庙碑数量不多，其中早期古朴风格以《嵩高灵庙碑》为代表。此外，还有《大代华岳碑》（439）、《张猛龙碑》等。

《嵩高灵庙碑》刻于北魏太安二年（456），现存于河南登封嵩山中岳庙内。碑为正书，是目前为止发现最早的一块北魏碑。

《嵩高灵庙碑》相传为道士寇谦之所写。碑文书体古拙，用笔介于隶楷之间，具有雄浑森严

↑ 嵩高灵庙碑 / 北魏

的特色。康有为在《广艺舟双辑》中，列其为"高品下"。杨守敬在《学书迩言》中认为："真书入碑版之最先者，在南则有晋宋之大小二爨，在北则有寇谦之《华岳》《嵩高》二通，然皆杂有分书体格。"

最著名的北魏碑刻中有《张猛龙碑》，为正光三年（522）作品，现存山东曲阜孔庙。碑文用笔端庄俊美，清秀挺拔，结构紧密而能奇纵迭出。因此，评论者说它"结体之妙，不可思议"。

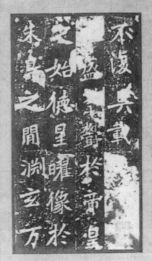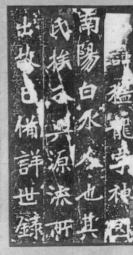

↑ 张猛龙碑 / 北魏

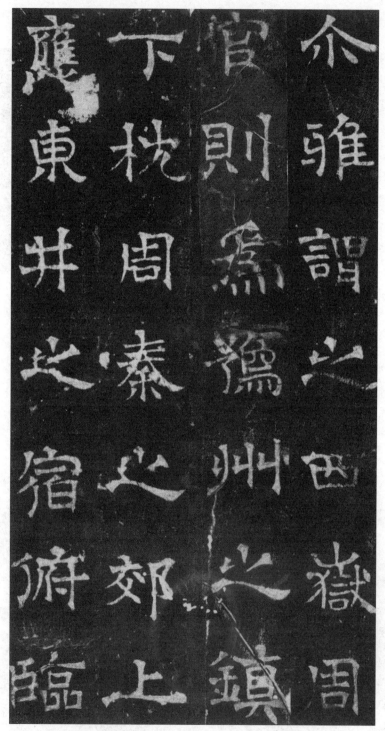

↑ 西岳华山神庙碑 / 北周　赵文渊

　　《西岳华山神庙碑》，赵文渊书，刻于天和二年。文渊《北史》有传，称其"少
学楷隶，年十一，献书于魏帝，雅有钟、王之则，笔势可观"。杨守敬云："北周
赵文渊之《华岳庙碑》，如古松怪石，绝不作柔美之态，亦命世创格，宜其名震一代。"

墓志的鼎盛时期

北魏墓志大多是精美的书法作品。北魏景明二年（501）的《元羽墓志》，1918 年出土于河南洛阳南陈庄。元羽出身于王室，写刻俱佳，其书法笔意雅致，笔法凝练。

《张玄墓志》刻于北魏普泰元年（531），书体结构取横势，外松内紧，笔法刚中带柔，含蓄而富于变化。何绍基自称往返两万里，朝夕相对，收获很多，并因此创造了以回腕中锋临写此帖的方法，仿其"化篆分入楷，遂尔无种不妙，无妙不臻"之长。包世臣论其有"峻利、圆折、疏朗、静密"的优点。《张玄墓志》在书法上，峻美飘逸与刚健潇洒的风格兼而有之。

《孟敬训墓志》全称《魏代扬州长史南梁郡太守宜阳子司马景和妻墓志铭》，又称《司马昞妻孟敬训墓志铭》，清代乾隆年间（1736—1795）出土于河南孟县（今河南孟州），同时出土的还有《司马绍墓志》《司马昞墓志》和《司马升墓志》，合称"四司马墓志"。其中以《孟敬训墓志》最为精致。书法风格属遒劲秀媚一派，多用方笔，显得清逸空灵。

↑ 孟敬训墓志 / 北魏

↑ 元羽墓志 / 北魏

北魏碑石墓志中常见有秀劲温雅风格者向斩钉截铁、峻利紧密过渡的趋势。在延昌三年（514）的《元珍墓志》、正光四年（523）的《元倪墓志》中，已经很清楚地体现出这种变化。《元珍墓志》之端庄俊秀，《元倪墓志》之秀美丰润，体现了魏体结字平正方整的特征，只是笔势更加细腻娴熟。

隋唐五代时期

森严法度的建立

隋代统一南北后，书承六朝，兼融北碑，书法风格峻严和雅，已开唐楷先河。初唐，太宗李世民雅好二王，二王书体的流行成为唐代书法一大特色。国家吏部铨选人才有四：一曰身，二曰言，三曰书，四曰判。中晚唐时期，颜真卿、柳公权两家走出二王格局，树立唐楷风范。五代书法承唐世余绪，启宋人新风，杨凝式成就突出，其书自颜柳入二王之妙，韵致独到。

峻严和雅的隋碑

隋朝仅有 37 年短暂历史，但是隋代楷法将南北朝楷法的主要风格特点综合于楷法的发展过程中，使之趋于统一，奠定了唐代楷法确立的基础。

清代叶昌炽的《语石》中就指出："隋碑上承六代，下启三唐。由小篆八分，趋于隶楷，至是而巧力兼至，神明变化，而不离于规矩。盖承险怪之后，渐入坦夷，而在整齐之中，仍饶浑古，古法未亡，精华已泄，唐欧、虞、褚、薛、徐、李、颜、柳诸家精诣，无不有之，此诚古今书学一大关键也。"

隋代真书在《略论两晋南北朝隋代的书法》中被沙孟海先生归纳为四种类型：第一，平正和美一路。从二王出，以智永、丁道护为代表，下开

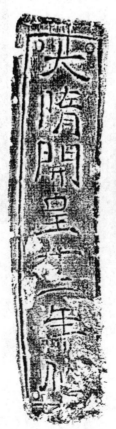

←↑ 僧璨大士塔砖铭 / 隋

虞世南。第二，峻严方饬一路。从北碑出，以《董美人墓志》《苏慈墓志》为代表，下开欧阳询父子。第三，浑厚圆劲一路。从北齐《泰山金刚经》《文殊经碑》出来，以《曹植碑》《章仇禹生造像》为代表，下开颜真卿。第四，秀朗细挺一路。结法也从北齐出来，由于运笔细挺，另成一种境界，以《龙藏寺碑》为代表，下开褚遂良、"二薛"。

隋代碑铭大体可分为三种类型：峻严、和雅、古拙。

↑ 龙藏寺碑/隋　　　↑ 曹植碑/隋

《董美人墓志》和《龙华寺碑》是峻严风格隋书的代表。《董美人墓志》方正和美。《龙华寺碑》爽朗峻严，影响更大。此碑立于603年，其用笔全备八法，挑、拨、勾、勒劲拔秀整，唐代欧阳询父子书风受其影响较大。《苏孝慈墓志》也属同类书风的碑铭。

《僧璨大士塔砖铭》则为和雅风格隋书的典型。僧璨乃隋代高僧，俗姓氏不明，传为徐州人，系禅宗第三祖，唐玄宗时赐"鉴智禅师"，著有《信心铭》六百言。此类书风颇有二王书法之味，融合南朝书法娟秀的风格，近楷法程度高，用笔亦受写帖的影响。《僧璨大士塔砖铭》于北碑遗风中蕴南书和雅之韵，铭为阳文，结体疏朗，用笔圆润，起落顿挫含蓄，唐代虞世南一派受此类书风影响较大。

↑ 董美人墓志/隋

河北正定县隆兴寺的《龙藏寺碑》刻于隋开皇六年（586）。此碑温润峻逸、结体平正，虽在笔意中时露隶法，但已开唐楷之正声，全无复北碑简陋习气。此碑最突出的特点在于，其笔意强而刀意弱，"细玩此碑，平正冲和处似永兴，婉丽遒媚处似河南，亦无信本险峭之态"。

在山东东阿县陈思王曹植墓旁的《曹植碑》乃隋开皇十三年（593）所刻，此碑又名《陈思王曹子建碑》，但不知书者为何人。此碑较为奇特，

其书楷、篆、隶体相兼，属保守一派的书风。隋书字体瘦挺，而此书却丰腴，雄伟清劲，耐人寻味。

智永与《真草千字文》

隋朝年代短暂，多数书家都跨越前朝后代，且虽留有传世碑版及书者姓名，但多无事迹考证。唯有智果、智永二僧，存有论述及墨迹且颇有影响。

智果，今浙江绍兴人，居于吴兴永欣寺内，晚于智永。其墨迹后世无流传，仅有名为《心成颂》的论书一文传世。

智永，居吴兴永欣寺书阁，今浙江绍兴人，乃王羲之第七代孙，后与其兄孝宾出家为僧，号智永禅师。他学书30年，人称"铁门槛"，因求字者将其门槛踏平，于是他用铁包住门槛，故得此绰号。其风格在于弃笔成冢，用志不分而凝于神，堪称隋唐间学书者之宗匠。作有《真草千字文》八百本，浙东诸寺各置一本，现今其石刻本传于西安碑林之中，墨迹则藏于日本。

智永以王羲之后人之名入空门，成就了隋书与二王书的法度之间的联系和韵致的区别。其八百卷的《真草千字文》真迹传至宋代仅存留一卷。而早在唐代，日本遣唐使和长安的归化僧就将其墨迹连同王羲之墨迹一起带走。今经中日双方

↑ 真草千字文 / 隋　智永

↑ 真草千字文 / 隋　智永

学者鉴定，藏于小川为次郎处的墨迹乃智永真迹。

对于初唐大兴王字，确立王字在唐代的宗主地位，并以此为基础开始建立真书的楷模地位，乃至影响唐代楷书规则建立方面，智永的作用和贡献不容忽视。

智永以真草两种书体书写的千字文，就其本身已包含有一种书法规范化与审美明确化的意义，因此从作品本身而言，其意义也非常显著，此点尤为重要。另外，这件作品由于其本身作为中国书法楷模的

↑ 承之帖 / 隋　智永

代表和象征，成为书法史上最为显赫的名帖之一，很少有习字不摹此帖者。历代不少书评家赞其为"天下书法第一"，可见其意义之重大。其意义还并非仅限于此，《真草千字文》作为代表书法发展到一个阶段的典型作品，以其自身所体现的多重特征和作用充分反映了当时书法的发展。

与南朝书法作品比较，《真草千字文》与其他作品的共同点在于都有东晋以来冲和娟秀的遗风，而不同之处在于已渐失高古的丰韵。由此来看，该作品仍有古、今，隋、唐之分别，但其对楷则标准形态设计所做出的努力却是功不可没的。

智永书虽承古而实立今；且法于王书，但实呈智永之性。智永通过王书来立法本，以此开启初唐时期弘扬二王之大旗、以法令天下之先河，其卓越功绩后人自有公论。

↑ 评书帖 / 隋　智果

↑ 张翰思鲈帖 / 唐　欧阳询

严峻风格的代表欧阳询

在初唐形成楷则的同时，各书家力求在法则之下形成自己的书法风格。在这方面最有成就的，当首推"初唐四家"。欧阳询（557—641），字信本，潭州临湘（今湖南长沙）人。太宗时，为太子率更令、弘文馆学士，封渤海男。

《宣和书谱》认为欧阳询书为翰墨之冠。欧阳询以丰碑巨碣出其手而名播海外，并在弘文馆传授书法，高丽曾遣使请之。

欧阳询所书的传世碑刻主要有《化度寺邕禅师塔铭》《九成宫醴泉铭》《虞恭公温彦博碑》等，墨迹有《卜商帖》《张翰帖》《梦奠帖》等。

《化度寺邕禅师塔铭》原碑刻于唐贞观五年（631），后来的翻刻多

↑ 九成宫碑 / 唐　欧阳询

失真，清光绪二十五年（1899）在敦煌石室发现唐代拓本，庐山面貌才又得以重现。

《九成宫醴泉铭》俗称《九成宫碑》，书于贞观六年（632），原碑今存陕西麟游县。此碑最能代表欧书特点，一改隶书捺笔的波形笔画为棱角分明的三角形捺笔，变为严紧之"险"，笔书规矩，安排妥帖。

《虞恭公温彦博碑》为岑文本撰文，乃欧阳询81岁时所书，全文二千八百余字，平正婉和，谨严精劲，属晚年杰作。《墨林快事》曰："大抵字与《九成宫醴泉铭》虽相埒，而此更潇洒雍容，其玲珑秀润，不可言语形容，率更面目，千古如对。"

《梦奠帖》也称《仲尼梦奠帖》，是《史事帖》之一，后有赵孟頫等诸家跋，为欧阳询晚年所书，笔法老练。

《仲尼梦奠帖》行书9行，78字。元郭天锡说："此本劲险刻厉，森森焉如武库之戈戟，向背转摺，浑得二王风气，世之欧行书第一书也。"

《张翰帖》藏于北京故宫博物院。赵佶跋："唐太子率更令欧阳询书张翰帖，笔法险劲，猛锐长驱，智永亦复避锋。鸡林尝遣使求询书，高祖闻而叹曰：'询之书名远播四夷。'晚年笔力益刚劲，有执法廷争之风，孤峰崛起，四面削成，非虚誉也。"

书家妙论

唐欧阳询《三十六法》

排叠，避就，顶戴，穿插，向背，偏侧，挑揽，相让，补空，覆盖，贴零，粘合，捷速，满不要虚，意连，覆冒，垂曳，借换，增减，应副，撑拄，朝揖，救应，附离，回抱，包裹，却好，小成大，小大成形，小大大小，左小右大，左高右低，左短右长，褊，各自成形，相管领，应接。

唐欧阳询《八诀》

澄神静虑，端己正容，秉笔思生，临池志逸，虚拳直腕，意在笔前，文向思后。分间布白，勿令偏侧。墨淡则伤神采，绝浓必滞锋毫。肥则为钝，瘦则露骨，勿使伤于软弱，不须怒降为奇。四面停匀，八边具备，短长合度，粗细折中。心眼准程，疏密敧正。筋骨精神，随其大小。不可头轻尾重，无令左短右长，斜正如人，上称下载，东映西带，气宇融和，精神洒落。省此微言，孰为不可也。

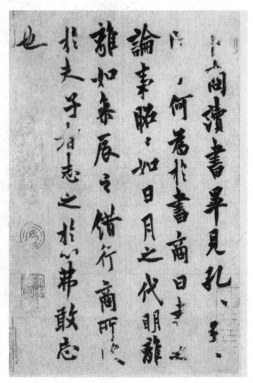

↑卜商帖／唐　欧阳询

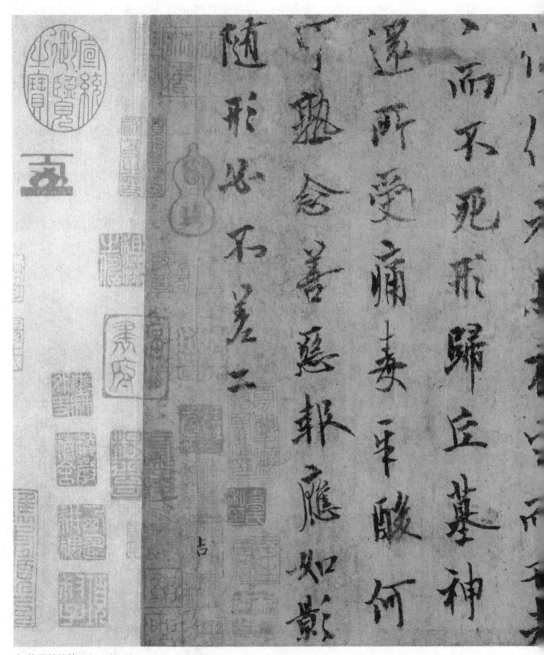

↑ 仲尼梦奠帖/唐　欧阳询

　　此帖为墨迹本，行书九行，七十八字，现藏于辽宁省博物馆。笔法险绝，顾盼生姿。元郭天锡称"此本劲险刻厉，森森焉如武库之戈戟；向背转摺，浑得二王风气"。清王鸿绪赞云："用笔直与《兰亭》相似。"

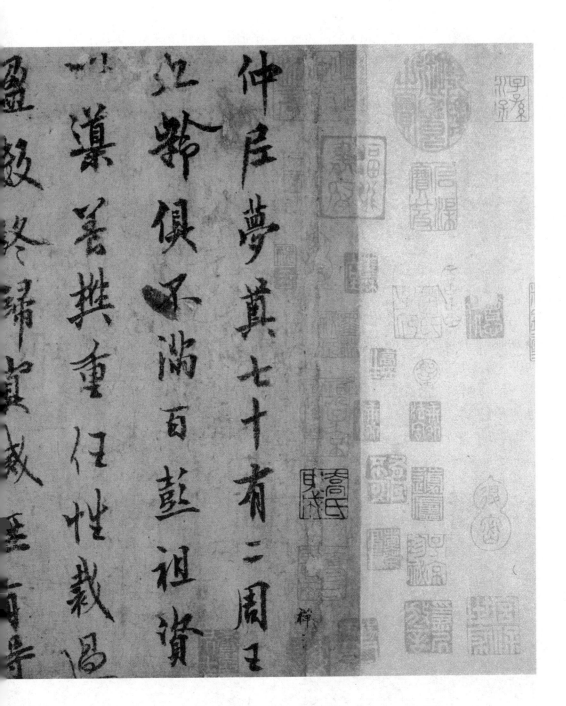

盈数冬辞真救至百寻

以漢善搜重任性裁過

江龄俱不满百彭祖资

仲尼梦其七十有二周王

南派之首——虞世南

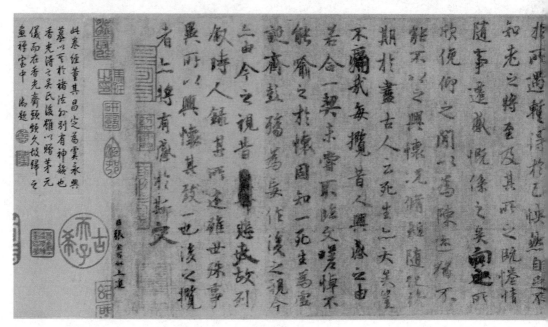

↑ 虞世南像

虞世南（558—638），字伯施，越州余姚（今浙江余姚）人。隋时为炀帝近臣，到唐朝后，成为弘文馆学士，官至秘书监，封永兴县子，故世称"虞永兴"。甚得唐太宗敬重，死后赠礼部尚书，并绘像于凌烟阁，为二十四功臣之一。

后人谈论唐人书，"南派"与"北派"是并称的，虞世南为"南派"之首，欧阳询、褚遂良为"北派"代表。据传，唐太宗临王羲之书时，其"戬"字虚其"戈"旁，令虞世南补之，后示魏徵，魏徵说："圣上之作，惟戈法逼真。"可以看出他在继承二王书风方面的成就。虞世南书法始学于智永，得智永亲授法度，"用功甚勤，尝在被中画腹书"，故习得王氏家传，犹以大令为宗。《书断》评价他曰："得大令之宏规，合五方之正色，姿荣秀出，智勇在焉，秀岭危峰，处处间起，行草之际，尤以偏工。"虞世南的书法，用笔圆融，结体丰腴，外柔内刚，流畅通达。

虞世南作品主要有《孔子庙堂碑》《破邪论》《汝南公主墓志铭》《摹王羲之兰亭序》等。

《孔子庙堂碑》为虞世南69岁时撰文并书。碑为正楷，35行，每行64字。

↑ 孔子庙堂碑／唐　虞世南

碑立不久，就被大火烧毁，拓本流传极少。唐武则天时有重刻本，拓本亦少。以后又有二重刻本：一为宋初王彦超刻于陕西西安，称"陕本"或"西庙堂本"；一为元代所刻，在山东成武，称"成武本"或"东庙堂本"。被称为现存最好的虞世南最优秀的楷书作品拓本原为元代康里氏旧物，可能是唐拓本补以陕刻本，今已流入日本，为三井听冰阁所藏。而现藏于北京故宫博物院的宋拓"西庙堂本"为最著名的善本之一。《汝南公主墓志铭》，贞观十一年（637）墨迹，藏于上海市博物馆，为旧摹本。《宣和书谱》中有著录。后为米芾所得，递为王元美、郭天锡、陆心源所有。字字分立，深得《兰亭序》笔法，潇洒飘逸。明李东阳称其"笔势圆活，戈法犹存"。《唐人摹兰亭序三种》其中之一传为虞世南墨迹。

↓ 摹王羲之兰亭序／唐　虞世南

广大教化主褚遂良

褚遂良（596—658），字登善，其父褚亮，博学能文，入唐后为文学侍从，名列十八学士。褚遂良在薛举称秦帝时为通事舍人，入唐后为秘书郎、起居郎。

贞观十二年（638），当唐太宗因虞世南死，认为没有人可以论书时，魏徵说："遂良下笔遒劲，甚得王逸少体。"太宗当天即召褚遂良为侍书。褚为人忠直，在阻止封禅、安抚高昌、树立太子等重大决策上，竭智尽忠。后为谏议大夫，黄门侍郎，进而为宰相之一，与长孙无忌同为太宗顾命托孤大臣。反对高宗李治立武则天为后，褚抗争最为激烈，被贬潭州都督，

↑ 褚遂良像

后死于爱州。死后被追夺官爵，子孙流放爱州，两个儿子也在途中被害。

褚遂良书初学史陵，继学虞世南，终法二王，自创一格。传世书迹有《伊阙佛龛碑》《雁塔圣教序》等。

《伊阙佛龛碑》于贞观十五年刻于河南省洛阳龙门宾阳南洞北侧，岑文本撰文，为褚遂良46岁时所作，是魏王泰为其母长孙皇后祈福造佛像所立。其书体势颇浓、宽博奇伟，矩度谨严，很有六朝碑版的意趣。其"伊阙佛龛之碑"篆额，亦为褚遂良书。

《房玄龄碑》为陕西省礼泉县昭陵陪葬墓碑之一。碑石尚存，但残损太甚。原文二千余字，存三百余字。用行书流动的笔意写楷书，笔法柔婉，显示出极高的运笔技巧，宋贾似道所藏宋拓孤本，今在日本。

《雁塔圣教序》是永徽四年（653）

↑ 雁塔圣教序 / 唐 褚遂良

↑ 摹王羲之兰亭序 / 唐　褚遂良

玄奘译经告成后，唐太宗作《圣教序》、高宗作《述圣记》，褚遂良书，嵌于慈恩寺之大雁塔壁。

此外，台北"故宫博物院"藏褚遂良的草书《摹王羲之长风帖》、楷书《临王献之飞鸟帖》及《褚临兰亭序黄绢本》，均刊于《故宫历代法书全集》。

《临兰亭序》，行书28行，309字。现藏台北"故宫博物院"。米芾跋云："虽临王书，全是褚法，其状若岩岩奇峰之峻，英英秾秀之华。翩翩自得，如飞举之仙；爽爽孤骞，类逸群之鹤。蕙若振和风之丽，雾露擢队干之鲜。萧萧庆云之映霄，矫矫龙章之动彩。"另外在北京故宫博物院内藏的《唐人摹兰亭序三种》，其中一种传为褚遂良所摹。

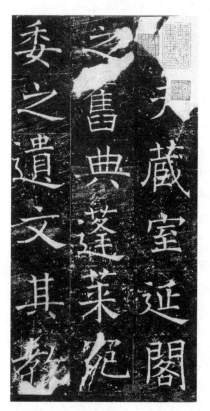

← 伊阙佛龛碑 / 唐　褚遂良

帝名世民高祖次
子在位二十三年
沈尹默观

唐太宗真像

↑ 唐太宗李世民像

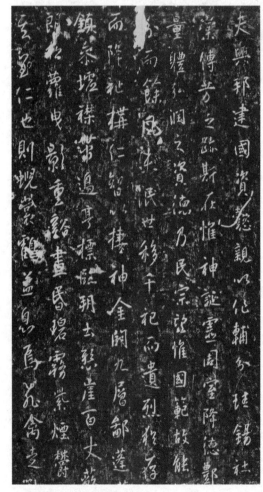

↑ 晋祠铭／唐 李世民

唐太宗李世民之"妙品"

唐太宗李世民（599—649），陇西狄道（今甘肃临洮）人，唐高祖李渊次子，唐武德九年（626）即皇帝位，庙号太宗。

太宗雅好书法，深爱王羲之书法，曾收集天下二王书真迹以充内府，得《兰亭序》，命弘文馆拓书人冯承素、诸葛贞、韩道政、赵模等人以双钩廓填法摹成副本，分赐诸王及近臣，他还命欧阳询拓临《兰亭序》为定武本。另外，虞世南也有临本《兰亭序》。而李世民自己亦善书，师沙门智永。其书被宋人列为"妙品"，认为他的书风"遒劲妍逸"，"妙之最也"。

李世民的存世作品有《温泉铭》《屏风碑》等，以《温泉铭》最为杰出。

《温泉铭》为刻帖，由唐太宗撰并行书。当时拓赐臣下、来使，以示优宠。石久佚，曾刻入《绛帖》，名为《秀岳铭》。光绪二十六年（1900）法国人伯希和在敦煌莫高窟藏经洞发现唐拓本后，骗购而去，其中有墨书"永徽四年（653）八月围谷府果毅"，为唐拓孤本，现藏于法国巴黎图书馆。书法二王，多有韵致。俞复跋云："伯施、信本、登善诸人，各出其奇，各诣其极，但以视此本，则于书法上固当北面称臣耳，后来襄阳窥取形貌竟以成家，然举从拟，似则婢学夫人，终损大家风范。"

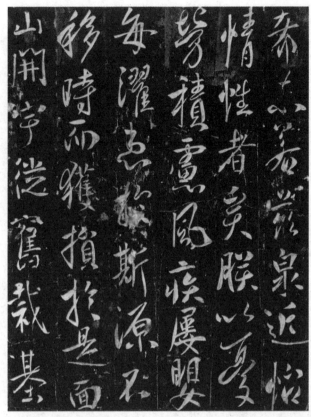

↑ 温泉铭 / 唐　李世民

其书气度隽雅，自有落落不群之概。

《晋祠铭》是唐太宗学王书的得意之作，在贞观二十一年（647）行书，28行，每行40余字，现在在山西太原晋祠。《大瓢偶笔》说："令观此碑，绝以笔力为主，不知分间布白为何事，而雄厚浑成，自无一笔失度。不意为庸工改凿，而骨力形势俱失矣。"

唐太宗推崇王羲之，对唐代书风影响至深至巨。《晋书》中的《王羲之传论》说王"详察古今，研精篆素，尽善尽美"即出自唐太宗之笔。他的侍臣都善书，如欧阳询、虞世南、褚亮等，虞世南系王字嫡传，是唐太宗的书法老师。虞死后，魏徵推荐褚遂良。褚遂良后为唐太宗搜集整理二王法书，著《右军书目》。

在贞观元年，在弘文馆学习书法的有诏京官职事五品以上子弟24人，唐太宗敕虞世南、欧阳询教示楷书，于贞观二年（628）复置书学，设书学博士，收徒讲学。

书家妙论

唐李世民《论书》

太宗尝谓朝臣曰：书学小道，初非急务，时或留心，犹胜弃日。凡诸艺业，未有学而不得者也，病在心力懈怠，不能专精耳。朕少时为公子，频遭阵敌，义旗之始，乃平寇乱。执金鼓必有指挥，观其阵即知强弱。以吾弱对其强，以吾强对其弱，敌犯吾弱，追奔不逾百数十步，吾击其弱，必突过其阵，自背而返击之，无不大溃。多用此制胜，朕思得其理深也，今吾临古人之书，殊不学其形势，唯在求其骨力，而形势自生耳。吾之所为，皆先作意，是以果能成也。

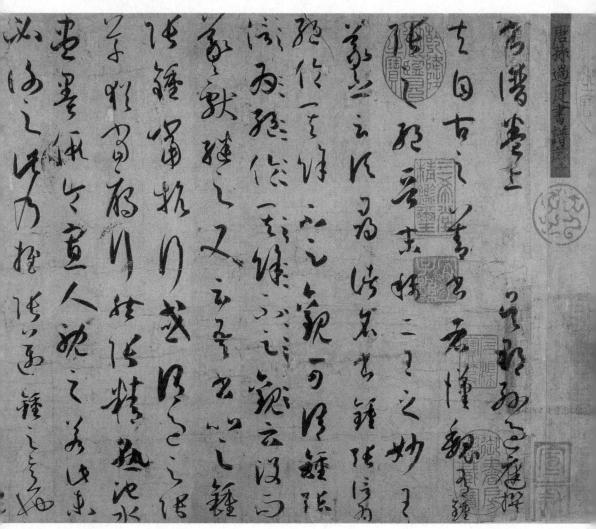

↑ 书谱 / 唐　孙过庭

孙过庭草书得二王法

孙过庭（648？—702？），字虔礼，吴郡富阳（今浙江富阳）人。出身寒微，博雅有文名。书法学二王，唐张怀瓘《书断》评云："工于用笔，俊拔刚断，尚异好奇。"将其书法列入"能品"。

《书谱》，351行，3500余字，原为六篇，分两卷，今流传仅《书谱卷上》。

《书谱》是唐代著名书法理论著作，议论精辟，且以草书书写，笔法流动，二王以后自成大宗。宋米芾谓："凡唐草得二王法，无出其右。"清孙承泽说："天真潇洒，掉臂独行，为有唐第一妙腕。"刘熙载说："孙过庭草书，在唐为善宗晋法。所书《书谱》用笔破而愈完，纷而愈治，飘逸愈沉着，婀娜愈刚健。"

李太白诗名掩书艺

李白（701—762），字太白、长庚，号青莲居士，陇西成纪（今甘肃秦安）人，曾寓居山东，为唐代最杰出的诗人，工于书法。宋黄庭坚《山谷题跋》云："白在开元、至德间，不以能书传，今其行、草殊不减古人。"

《上阳台帖》白麻纸本，为四言诗句，草书5行，计25字。书法苍劲雄强，落笔天纵，一发不可收拾，笔势豪逸，略无含蓄，极显劲道，点化行走于物化之外，有"高山尘寰，得物外之妙"的赞誉。此帖引首有清乾隆帝楷书"青莲

↑ 李白像

逸翰"，宋徽宗瘦金书题签"唐李太白上阳台"一行。后有宋徽宗，元代张晏、杜本、欧阳玄、王余庆、危素，清乾隆帝的题跋和观款。

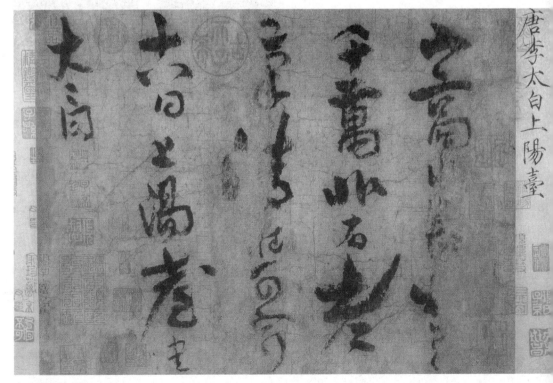

↑ 上阳台帖 / 唐　李白

行书大家李邕

李邕（678—747），字太和，广陵江都（今属江苏扬州）人，曾任北海太守，人称"李北海"。李邕于长安四年（704）任左拾遗，后又调任括州司马、陈州刺史、北海太守等官职。后被奸臣李林甫所杀，死时70岁。《朝野佥载》中称他文章、书翰、正直、辞辩、义烈、英迈皆过常人，在当时被称为六绝。

李邕书法有如掠鹰俯禽、危岸绝石，开雄壮秀丽的风范，形成一种"楷行"模式。李邕撰碑文共800通，流传至今的具有代表性的碑刻有：

《云麾将军李思训碑》立于唐朝开元八年（720），李邕撰文并书写，现存在陕西省西安市碑林。杨慎说："李北海书《云麾将军碑》为最好，其纤徐妍溢，融液屈衍，效法《兰亭》，但放笔之后却差增其豪放，丰体而使其显得异常妩媚，就像卢询下朝，其风度之闲雅，萦辔回策，十分有蕴涵，三郎看到他，不觉对此赞叹不已。"

《麓山寺碑》立于唐朝开元十八年（730），保存在湖南省的岳麓书院。李邕撰其文并立此碑。其书法比起《云麾将军李思训碑》来显得更加雄健峻茂。

↑ 云麾将军李思训碑／唐　李邕

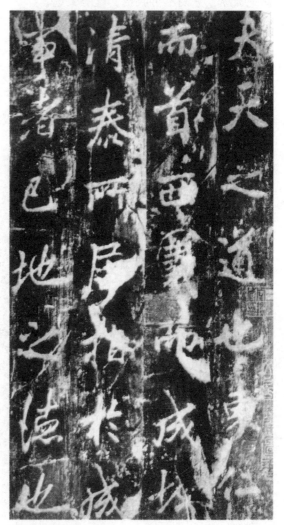

↑ 麓山寺碑／唐　李邕

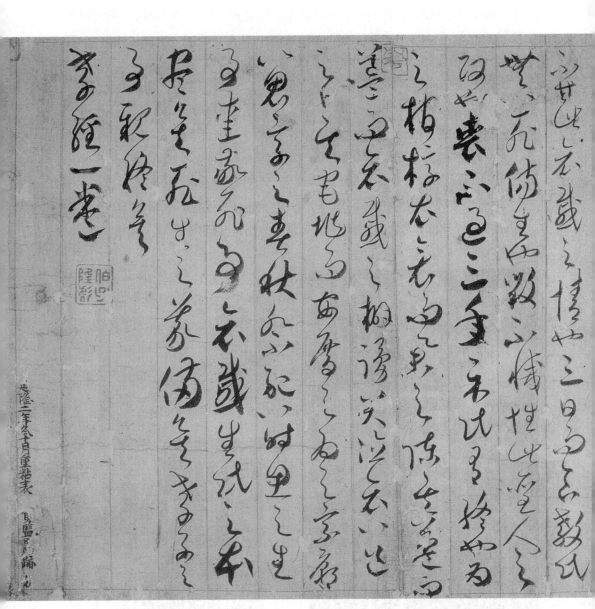

↑ 草书《孝经》/唐　贺知章

　　贺知章，字季真，号四明狂客，会稽永兴（今浙江杭州市萧山区）人。乃著名诗人、书法家，杜甫所称之"酒中八仙"之一，此篇《孝经》乃草书，气势磅礴，笔力健雄，其意高，其境远，向来为世所称誉。

唐代篆书名家李阳冰

李阳冰，字少温，生卒年不详，谯郡（今安徽亳州）人，祖籍赵郡（今河北赵县）曾任职缙云令、当涂令，后来又任集贤院学士，晚年时曾任职于少监，人称李少监。李阳冰是李白的族叔，曾为李白编辑诗集并为之作序。

李阳冰继承李斯的"玉筋笔法"，他自己说："斯翁之后，直至小生，蔡邕、曹喜不值得提起也！"尤其在老年的时候，其笔法愈加淳劲有力，被时人称为"笔虎"。其流传于世的碑刻有《三坟记碑》《城隍庙碑》《般若台》《栖先茔记》等。

《三坟记碑》在大历二年（767）时由李季卿撰文，由李阳冰以篆书书写碑文。原石现在已经不存在，今保存在西安碑林中的石碑，是宋代时重刻的。共23行，一行20字。清朝的孙承泽在《庚子销夏记》中说："篆书自汉、秦之后，李阳冰被称为第一手。今天我们所看到的《三坟记碑》矩法森森，运笔命格，实在是难以有人能比得上他。"

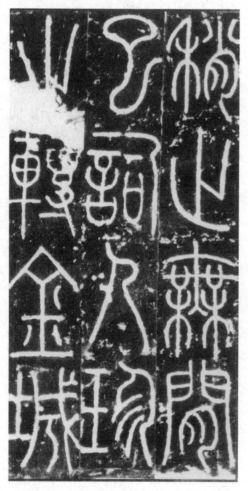

《般若台》在大历七年时书写，一共有24个字，字大的有一尺多，刻石以前在福州乌山，如今原刻已经被毁掉。《天下舆地碑记》称此刻与《处州新驿记》《镜水忘归台记》《缙云县城隍庙记》为"四绝"。

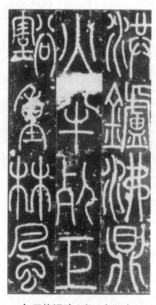

←↑ 三坟记碑 / 唐　李阳冰

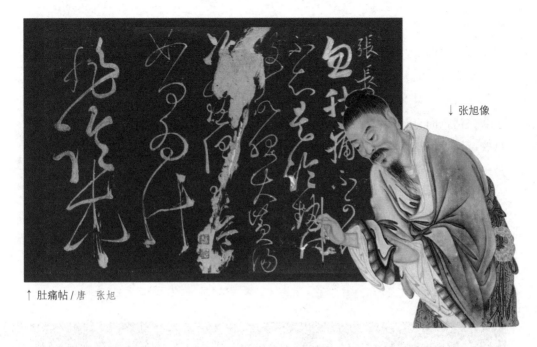

↓ 张旭像

↑ 肚痛帖／唐　张旭

"颠张"——张旭

张旭，字伯高，吴郡吴县（今江苏苏州）人，其生卒年均不详，活动于唐开元、天宝年间。开始时，任常熟尉，后任职左率府长史，世人称之张长史。擅长诗书，号"草圣"。玄宗时，以裴旻舞剑、张旭草书、李白诗歌为"三绝"。生性嗜酒，同李白、贺知章等八人被称为"酒中八仙"。相传他经常醉酒后以发濡墨大书，世人称其张颠。

《宣和书谱》中说："伯高曾说开始时见担夫争道，又闻鼓吹而知笔意，后来见到公孙大娘舞剑，然后便从中知晓其精神，他本有颠草之名，而至于小楷行书，又没有失去草书的绝妙。其草书虽然可谓是千奇百怪，但如果求其源流，无一点画不合规矩。"宋蔡襄说："吴道子擅长画画，而张长史则擅长书法。"李颀在《赠张旭》中说："露顶踞胡床，长叫三五声。兴来洒素壁，挥笔如流星。"高适《醉后赠张旭》诗中又称"兴来书自圣，醉后语尤颠"之句。唐李肇在《国史补》中说："后辈论笔札者，欧虞褚薛，或有异论，至长史无间言。"

张旭的作品流传至今的有狂草《古诗四帖》《肚痛帖》，楷书《尚书省郎官石记序》。《肚痛帖》刻于西安碑林僧彦修书碑的最下段，因此也被人称为高闲书。该帖写道："忽肚痛不可堪，不知是冷热所致，欲服大黄汤，冷热俱有益。如何为计，非临床。"用笔提、按、顿、挫均十分分明，遒逸变化多端。《古诗四帖》是用五色的笔墨所写的，所书为谢灵运与庾信诗，现今收藏在辽宁博物馆。《宣和书谱》

常被误以为是谢灵运所书。此帖显示出其独特的大家风范。此外，看其行书的法度，犹如从空中掷下，流畅俊逸，除天才大家之外而不能为之。

《郎官石记》写于开元二十九年（741），为楷书，又被称之为《郎官厅壁记》，由陈九言撰写其文，张旭书。石已失传，现仍然有孤本流传于世。他的楷书近似于欧、褚，而且疏朗淳雅。《古今法书苑》中说："张颠草书在世上流传的，其纵放奇怪近世从来都没有过。此序言唯独楷书的字体精劲严重，出于自然。书法是一门艺术，至于极者也只能如此！"

张旭对楷则的顿然领悟使颜真卿从中大受益处，对颜真卿的笔意变化也有很大的影响，他把《草书十二意》授予颜真卿。这两位书法家以其不同的方式再次显现了大唐帝国雄浑博大的气度。

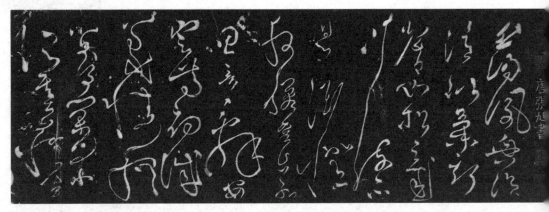

↑ 千字文残字 / 唐　张旭

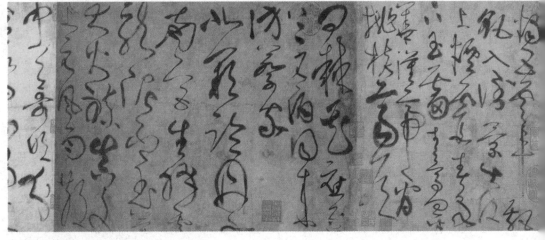

↑ 古诗四帖 / 唐　张旭

颜真卿的雄强书风

颜真卿（709—785），字清臣，京兆万年（今陕西西安）人，祖籍琅琊临沂（今山东临沂）。玄宗开元二十二年（734）时中进士，之后便任职于殿中侍御史，后来又任平原太守，世人称之为颜平原。"安史之乱"期间，颜真卿讨贼有功，在京城任吏部尚书、太子太师，封其为鲁郡开国公，故又被后世称之为颜鲁公。贞元元年，李希烈在汝州将其杀害。

颜真卿小时候家里很贫穷，无纸笔习字，便用黄土在墙上练习写字，早年楷书受徐浩、褚遂良影响，

↑ 颜真卿像

后又向张旭学习其书法。书风开始时随徐浩之风，后来发生变化，其书风自成一格，世称颜体。

颜书大体上一共有三个发展阶段：其一，早期时的书法风格，以《多宝塔感应碑》《夫子庙堂记残碑》为主要代表作品，这类作品具有徐浩书法风格的特征；

↑ 东方先生画赞碑阴记/唐　颜真卿

其二，雄劲之书法风格，以《东方朔画像赞》《大唐中兴颂》为主要代表作品；其三，以拙寓巧、雄健超尘脱俗的书法风格，以《竹山堂连句诗帖》《大字麻姑山仙坛记》《李玄靖碑》为主要代表作品。

《多宝塔感应碑》写于天宝十一载（752），是颜真卿44岁时所写，为存世较早的颜书碑刻。此书的风格接近于徐浩，方整严谨，力足锋中。

《东方朔画像赞》是颜真卿在45岁时所作的。此碑比起《多宝塔碑》而言较晚一些，然雄厚有过之，更加宽博，蕴清秀与雄强于一炉，为颜书由秀劲之风向超雄之风过渡期间作品。

《大唐中兴颂》书于大历六年（771）。所书的风范奇伟，直书左起，现保存在湖南省祁阳县浯溪摩崖。黄庭坚曾写过"大字无过瘗鹤铭，晚有名崖颂中兴"之句。

《大字麻姑山仙坛记》书于大历六年。何绍基曾说："神光炳峙，朴逸厚远，为颜书各碑中的极品。"康

↑ 颜氏家庙碑 / 唐　颜真卿

↑ 祭侄文稿 / 唐　颜真卿

有为也认为此帖是颜书之最难。另外还有小字本，古雅茂密。小字本以南城的刻本最为名贵。

《李玄靖碑》又被称为《李含光碑》，书于唐代大历十二年（777）。此碑较《麻姑》碑显得更加拙厚苍茫，只是少了《麻姑》碑的秀逸，结构也较之为宽松，用笔全用篆籀笔意，这些均为柳公权强调其笔书风骨的质地之美开启了先河。

《争座位帖》真迹七纸，一共有64行，现已失传，刻本在西安碑林。苏轼曾称赞此书说"犹为奇特，信手自书，动有姿态"。米芾说："《争座位》有篆籀气，为颜书第一。字相连属，诡异飞动得于意外。"可称得上是推崇备至。

《祭侄文稿》的墨迹是在乾元元年颜真卿为祭奠侄子季明殉国所作的一篇祭稿，现收藏于台北"故宫博物院"。其书饱含有深刻的感情，萦行郁怒，哀思勃发，无意于工整而工整。

↑ 争座位帖/唐 颜真卿

大唐西京千福寺多寶佛

塔感應碑文

南陽岑勛撰

朝議郎

判尚書武部員外郎琅

邪顏真卿書

朝散大

← 多宝塔碑／唐 颜真卿

鲁公《多宝塔碑》乃后世书家临池典范，集多家之长，锻炼而出，风格之练达，为诸家所深许。有人尝云："此是鲁公最匀稳书，亦近秀媚多姿，第微带俗，正是近世掾史家鼻祖。"

↑ 颜勤礼碑 / 唐　颜真卿

↑ 麻姑山仙坛记 / 唐　颜真卿

"狂素"——怀素

怀素，唐玄宗开元十三年至唐德宗贞元年间（725—785）人，字藏真，姓钱，湖南长沙人，为诗人钱起的侄子。《宣和书谱》以为其为玄奘的弟子，从《食鱼帖》看来，得知他并非寄戒弟子，而是"散僧"，仅与玄奘的徒弟同名。

怀素好酒，亦茹荤，《食鱼帖》为其自白，说明他虽则出家却不守戒律。他穷得无钱买纸，种下许多芭蕉，以蕉叶为纸，并题所

↑ 自叙帖 / 唐　怀素

居为"绿天庵",他还以漆盘木板练字。

其传世作品以《自叙帖》《苦笋帖》《小草千字文》等墨迹最负盛名。传为怀素传世墨迹的还有《论书帖》《食鱼帖》等;刻帖以《藏真帖》《圣母帖》最有名。

藏于台北"故宫博物院"的《自叙帖》及上海博物馆的《苦笋帖》为其狂草代表作。《自叙帖》书于大历十二年,自述习草之经历及时人评语,用笔刚劲而有力,结体丰富,使"玉筋篆"之笔法无比奇妙。此卷少六

↑ 草书千字文/唐　怀素

行,宋苏舜钦补书,明清以后多名家题跋,被认为是狂草作品中之经典。《苦笋帖》墨迹,绢本,纵25.1厘米,宽20厘米。草书尺牍,2行14字,清时入内府,今藏于上海博物馆。纵逸精练,严谨超俗。

《小草千字文》墨迹,作于贞元十五年(799)。怀素千字文有多种,以"小字贞元本"最佳,被称为《千金帖》,绢本,84行,1045字。此本为怀素晚年之作,是绚烂复归平淡之作,所以书林历来看重。

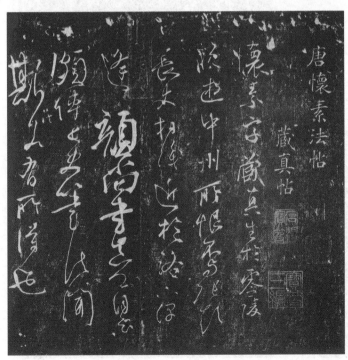

↑ 藏真帖/唐　怀素

柳体风骨——柳公权

柳公权（778—865），字诚悬，京兆华原（今陕西铜川市耀州区）人。他少时好学，自幼通史，12岁能为辞赋。唐宪宗元和初年进士，开始任秘书省校书郎，后拜右拾遗，充翰林侍书学士，迁右补阙、司封员外郎。懿宗时曾任太子少师，被封为河东郡开国公，88岁卒，追赠太子太师。

柳公权楷书行草皆擅长，并能篆书。他初以二王为师，后遍阅唐代名家，尤喜欧阳询、颜真卿，"体势劲媚，自成一家"。苏轼云："柳少师本学于颜，后而出其新意。一字百金，并非虚言。"

↓ 柳公权像

柳公权传世有《金刚经刻石》《李晟碑》《玄秘塔碑》《神策军碑》《大唐回元观钟楼铭并序》等。

《金刚经刻石》，长庆四年（824）柳公权47岁时书，为其早期作品。现有

↑ 玄秘塔碑 / 唐　柳公权

↑ 金刚经 / 唐　柳公权

唐拓孤本，光绪二十六年于敦煌莫高窟藏经洞发现，现藏法国巴黎图书馆。此碑笔锋犀利，严谨缜密，疏密长短参差变化极大，神气清健。

《大唐回元观钟楼铭并序》，开成元年（836）柳公权59岁时书，1986年11月于西安市和平门外出土。此碑墨法肃穆，气象缓慢，无《金刚经》峻冷之气，更无憨朴。结构方正均匀，笔分稳平而少起伏，虽有魏书方劲，无魏碑之古韵。

↑ 神策军碑 / 唐　柳公权

《大达法师玄秘塔碑》，又名《玄秘塔碑》，会昌元年裴休撰文，柳公权书并篆额。现藏于西安碑林。此碑为柳公权64岁时的作品，代表了他的风格。锋力一点一画，斩钉截铁。字体中间收紧，四周闪射，紧严中含疏宕，字方圆兼备，精神焕发。

《神策军碑》，全名为《皇帝巡幸左神策军纪圣德碑》，会昌三年（843）书。碑原立于唐禁内，早佚，今国家图书馆藏宋拓本仅为两册，为南宋贾似道之物。此碑比前碑更厚实，如军旅列阵，森严威武，不可侵犯。清孙承泽《庚子销夏记》评："书法端劲中带有温恭之致，乃其最得意之笔。"

柳公权还有《蒙诏帖》《王献之送梨帖跋》等传为柳公权所作之行草书作品流传。

《大观帖》中，柳书行草之《圣慈》《伏审》《奉荣》《十六日》《辱向帖》等作品，结构严实，自然潇洒，承王羲之书风，代表了柳书行草之风格。

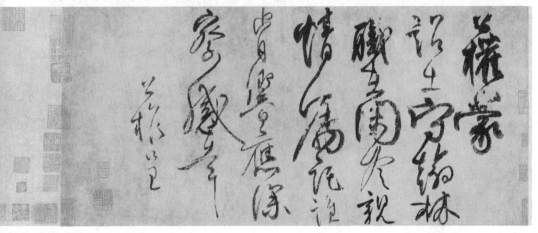

↑ 蒙诏帖 / 唐　柳公权

杜牧诗书文俱佳

杜牧（803—852），字牧之，京兆万年（今陕西西安）人。文宗大和二年考为进士。任弘文馆校书，在黄州、池州、睦州等地作刺史，武宗会昌年间成为中书舍人。"刚直有奇节"，善诗文，知兵法，晚唐因诗著名，被称为"小杜"。《宣和书谱》认为其行草"气格雄健，与文章表里统一"。杜牧为沈传师幕僚，其书法与沈氏自是关系密切，故宫博物院藏有其墨迹《张好好诗卷》。

《张好好诗卷》纸本，纵28.2厘米，横16.2厘米。卷首有宋徽宗赵佶题"唐杜牧张好好诗"，元明诸家亦有题跋。《宣和书谱》《珊瑚纲》《式古堂书画会考》《石渠室笈初编》均著录之。卷末"洒尽满襟泪，短歌聊一书"数字残。董其昌说："牧之书张好好诗，深得六朝人善度，余见之颜柳以后温飞卿与牧之皆名家。"其书豪迈逸致，洋洋洒洒，十分珍贵。

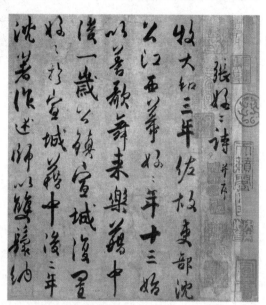

↑ 张好好诗卷（局部）/唐　杜牧

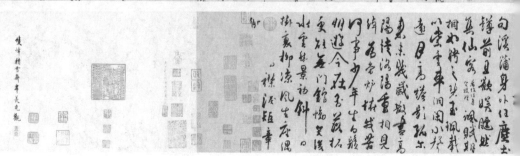

↑ 张好好诗卷/唐　杜牧

高闲草书变幻不定

释高闲，浙江吴兴（今浙江湖州市吴兴区）人，生卒年月未详，唐宪宗元和至唐宣宗大中（847—859）时人。曾在长安（今陕西西安）荐福寺、四明寺为僧，后归湖州开元寺终老。唐书法家，擅草书，出于张旭、怀素。韩愈有《送高闲上人序》一文，赞扬他在书法上的成就。

其书写南北朝梁周兴嗣所撰《千字文》，自首句"天地玄黄"至"园莽抽条"之"园"字，俱早佚失，共缺757字，现仅存"莽抽条"至"焉哉乎也"243字。点划之间意态秀发，运笔缓、速、动、静，变幻不定。有"动不可留，静不可推"之妙。这是他在师承张旭、怀素的基础上，自运匠心，有所发展，自成一格，足以代表中唐时期草书成就的杰作，对后世具有深远影响。此为传世仅见的高闲墨迹。

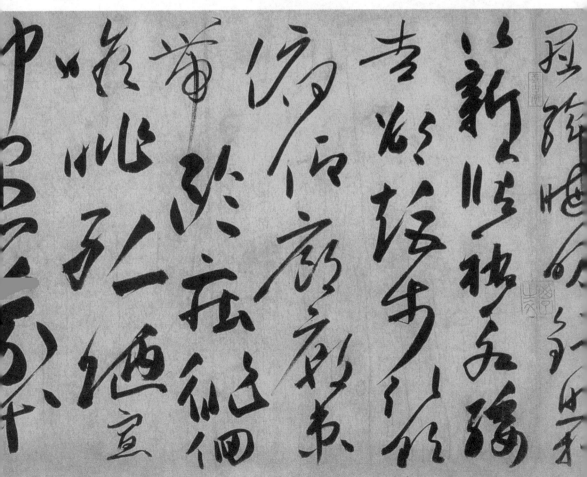

↑ 千字文帖／唐　高闲

五代书法代表杨凝式

杨凝式（873—954），字景度，号老农、虚白、癸巳人、希维居士，华阴（今陕西华阴）人。于晚唐昭宗时登进士第，历经梁、唐、晋、汉、周五个朝代，任少傅、少师，故人称"杨少师"。周显德元年卒，终年82岁，世称"杨风子"。

他才华横溢，擅写诗歌，喜欢书法，但"素不喜尺牍，喜题壁"，在洛阳的十年间，二百余所道院佛寺的墙壁已被他写尽。宋初李建中《题杨少师大字院壁》，诗中写道："枯杉倒桧霜天老，松烟麝煤阴雨寒。我亦生来有书癖，一回入寺一回看。"但他所题写的墙壁早已不复存在，其墨迹仅有《神仙起居帖》《韭花帖》《卢鸿草堂图题跋》《夏热帖》数种。还有传世刻本《步虚词》《云驶月晕帖》。

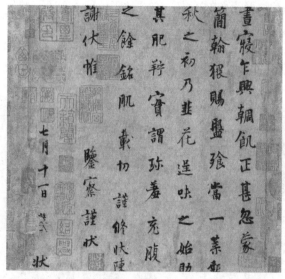

↑ 韭花帖／五代　杨凝式

↑ 云驶月晕帖／五代　杨凝式

行楷书《韭花帖》最早收录于《宣和画谱》第十九卷。该帖中的字险中有夷，似欹反正，古雅凝重而又自然生动。他的行草有颜体之风，楷书来自欧体，用活兰亭笔法，在晋唐基础上又有所创新。特别是他的分行布白，更是史无前例，字字相间较远，行行距离宽松，造成一种疏朗通脱的新奇章法格局，从而让人有一种从方正端严的唐楷中解脱出来的轻松感。这种章法在北宋直接影响了林逋、范仲淹等一些人。林逋、董其昌、米芾三家受其影响最大。此帖先后由宣和内府、绍兴内府、元奎章阁，及张晏、何良俊、项子京等收藏，后在近代被罗振玉收藏，曾影印于

《百爵齐藏名人法书》上册。1945 年，罗氏在长春家中将其遗失，至今还未找到。摹本有两种，一种曾入清内府，刻在《三希堂法帖》卷五上，今收藏于江苏无锡市博物馆；另一本经由清初高江村、清末裴景福收藏，如今由一台湾人收藏。

草书纸本《神仙起居法帖》卷，传世有两本，真迹藏于北京故宫博物院，摹本收藏于日本书道博物馆。此帖用笔虚实相生，起止分明，线条起伏跌宕而又流畅。

今已残缺不全的《夏热帖》，笔力刚劲矫健，笔势比《神仙起居法帖》更为自然流畅。此帖雄奇天骄，笔力沉着不逊于徐季海、李北海。虽然一些字如"长""体"等尚有颜书风格，但总的看已可称"字字史无前例，笔笔却有法度"。清朝的包世臣说："盖少师结字善（移）部位，自二王至颜柳之旧势，皆以展蹙变之，故按其点画如真行，相其气势如狂草。"

他的《卢鸿草堂图题跋》用的主要是颜法，中锋圆笔。以前的名士对刻入《戏鸿堂帖》中的《新步虚词》颇为赞赏。《书概》说："五代书，苏、黄独推杨景度。今但观其书尤杰者，如《大仙帖》（即《新步虚词》）非独势奇力强，其骨里谨严，真令人无可寻间。此不必沾沾于摹颜拟柳，而颜柳之实已备矣。"《汝帖》中还刻有杨凝式的文为"云驶月晕，舟行岸移"的大字行书《云驶月晕帖》。

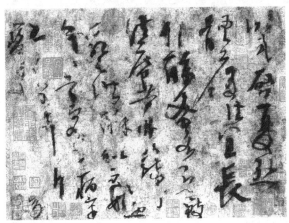

↑ 夏热帖 / 五代　杨凝式

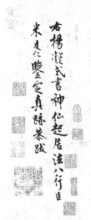

↑ 神仙起居法帖 / 五代　杨凝式

两宋时期

尚意书风的盛行

中国书法向有晋韵、唐法、宋意、元势、明态、清趣的说法。北宋初期，人们对书法未予重视，士大夫也漠然置之。北宋中期，宋人突破唐人重法的束缚，以己为主，以意代法，形成尚意书风，更适合表达自我风格，最为著名的是书法家是苏东坡、黄庭坚、米芾、蔡襄，史称"宋四家"。此外还有赵佶的瘦金书也颇具特色。南宋偏安江南，国势衰弱，书法走向穷途末路，成就不大。

李西台书法冠绝一时

李建中（945—1013），字得中，号岩夫民伯。本来是京兆（今河南开封）人，五代时期搬到四川，宋太宗太平兴国八年（983）进士，任职工部郎中，由于其喜爱洛阳，故多次请求出任西京留司御史台，人称"李西台"。

李建中流传下来的有《土母帖》《同年帖》《贵宅帖》《齐古帖》等。其书法端正温和，字如其德。欧阳修《集古录》中评价："五代之际有杨少师，建隆之后称李西台，二人者笔法不同，而书名皆为一时之绝。"

↑ 同年帖／北宋　李建中　　　　↑ 贵宅帖／北宋　李建中

《土母帖》包含十二行行书。后面附姜良、萧引高、王尹实为字帖所作的跋。他的书法温润深厚，焉然徐浩、鲁公的神韵。

在故宫博物院的《宋人书翰》册中，收录有《同年帖》《贵宅帖》两本，同《土母帖》一样也是行书。

这三种字帖功力雄厚，其书法风格介于唐宋之间，颇具承前启后之态。宋朝人对他的书法评价很多，但都未指明他的师承。《宣和书谱》认为他的书法"初效王羲之，而气格不减徐浩"。他的书法笔力雄浑，确实类似徐浩的书法《朱巨川告身》。但他书法中的捺笔差不多接近于横，这又分明是取自欧阳询书法，但又去掉了欧体的寒瘦笔锋，可见李西台的书法是综合各家之长的。

林逋笔清似梅

林逋（967—1026），字君复，是钱塘（今浙江杭州）人。他在西湖孤山中隐居，从未婚娶，酷爱种梅养鹤，自称"梅妻鹤子"，后被仁宗追谥为和靖先生。

在宋初书法家中，像李建中、王著、李宗谔均采用唐人遗风，书法以丰腴见称，而林逋的人格孤高绝俗，在书法上也不流于时，而是兼具鹤之清卓和梅之疏朗。苏轼称他的书法"书似西台差少肉"，明朝沈周曾以诗评："我爱翁书得瘦硬，云腴濯尽西湖渌。西台少肉是真评，数行清莹含冰玉。宛然风节溢其间，此字此翁俱绝俗。"林逋流传下来的墨迹有《自书杂诗卷》。元代倪瓒的书法虽不同于林逋的书法形态，但却与林逋书法的风格情调相似。

→ 林逋像

↑《自书诗卷》/ 北宋　林逋

范仲淹中规中矩

范仲淹（989—1052），字希文，大中祥符八年（1015）中进士，曾以龙图阁学士身份为陕西经略夏竦副职，防御西夏。死后追封为兵部尚书，谥号"文正"。

他为政清廉，深得民心，死后州民建宗祠对他进行供奉。并著有《范文正公集》。《续书断》中记载范仲淹晚年学王羲之《乐毅论》的书法，具有很高的成就。

流传于世的书法有《道服赞》《远行帖》《边事帖》。

《道服赞》属小正楷书，运笔自如有度。其他三帖都是行书：《边事帖》笔意卓越而不失柔韧，劲不外露。这几帖笔意基本相通，尤其是字的章法，极尽磊落大度之态，错落有致，是对杨凝式章法的再发展。

↑ 范仲淹像

黄庭坚认为范仲淹的书法"落笔痛快沉着，极近晋宋人书，苏才翁笔法妙天下，惟称文正公书与《乐毅论》同法，盖文正钩指回腕，皆优入古人法度。"这说明范仲淹的书法特色，同样也是北宋人"入古人法度"的代表。

↑ 边事帖 / 北宋　范仲淹

↑ 道服赞 / 北宋　范仲淹

欧阳修字体新丽

欧阳修（1007—1072），字永叔，自号醉翁，又号六一居士，吉州吉水（今属江西）人，考进士获第一名。庆历三年（1043）在谏院做事，后到滁州当官。嘉祐二年（1057）当贡举。修完《新唐书》后，当上了礼部侍郎。嘉祐六年当参知政事。神宗继位后，由于和王安石不和，他以太子少师的身份退休。熙宁五年去世，谥号"文忠"。

↑ 欧阳修像

欧阳修的书法主张，尤其得到苏轼的继承和发扬。他的书法，据他讲，早年学虞世南的《孔子庙堂碑》，后"以（李）邕书得笔法，然为字绝不相类"。他欣赏柳公权书法"锋芒俱在"，尤其推崇颜真卿。他的书法体势方阔，笔画开张，尤其注重筋骨而显超凡脱俗。苏轼评价他"用尖笔干墨作方阔字，神采秀发、膏润无穷"，又夸他的"笔势险劲、字体新丽"。流传至今的墨迹有《欧阳氏谱图序稿》《集古录跋尾》《上恩帖》《局事帖》等。他的书法，除《欧阳氏谱图序稿》是行书兼稍微一点草书外，其他的都是楷书，字体端庄、严谨、刚劲，一丝不苟。

→ 灼艾帖/北宋　欧阳修

皇華使者臨清晨手開

寶軸香煤新泛名

與字敻深旨

宸毫瀰落奎鈎文

精神高邃照日月

勢力雄健生風雲

↑ 谢赐御书诗表 / 北宋　蔡襄

蔡襄法度严谨

蔡襄（1012—1067），字君谟，自署莆阳，兴化仙游（今属福建）人。天圣八年（1030）中进士，担任过西京留守推官。庆历三年（1043），蔡襄任秘书丞、集贤校理，并供职知谏院。以端明殿学士身份在杭州终老。

蔡襄流传下来的作品大约有 20 余种，除现收藏于日本的《谢赐御书诗表》外，大多数都收藏在台北"故宫博物院"。在这里简要介绍如下：

《谢赐御书诗表》是楷书，帖后赵孟頫跋评："此卷法度严密，无一毫放纵意，于此可见古人用笔不苟也。"其书法充分注意勾画转折处，"近于虞世南法派，亦

↑ 蔡襄像

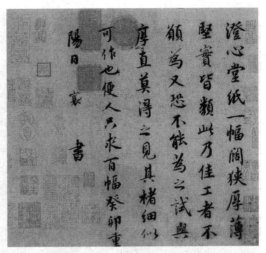

↑ 澄心堂纸帖 / 北宋 蔡襄

带徐浩、颜真卿风格，为蔡书极精意之作"。乾隆宫内先后曾得三卷此帖，这只是其一，其真迹现在日本；而刻入《三希堂帖》并被《石渠宝笈》收录的一卷今天还在台北"故宫博物院"；20世纪80年代见到一份摹写本，水平基本上与《三希堂帖》相当，但远不及真迹，被私人所收藏。《蒙惠帖》仅由四行组成，却是蔡襄的佳作，不仅毫墨精妙、字态圆润，而且挥洒自如。另外一些流传下来的蔡襄碑版作品中，《万安桥记》的大字声名最著。在蔡襄留下的书法作品中行书居最。而他把皇祐二三年间自作的诗录写成帖，行楷相间，字字若信手拈来，各具佳妙而又交相呼应，颇具沉稳笔风，勾点笔画中学古而赋予新意，名为《自书诗》。《远蒙帖》笔体由行楷入草书，笔法大开大合，劲透纸心，颇具虞永兴神韵。《虹县诗帖》流利舒放，是他中年行书的佳作。草书《入春帖》字字入扣，飘逸自然，恪于法度。《思咏帖》流丽任意，笔含神韵，大体近于《自书诗》。《陶生帖》笔意流畅，毫无停滞，落笔有迹可循，点画提按，自有法度。

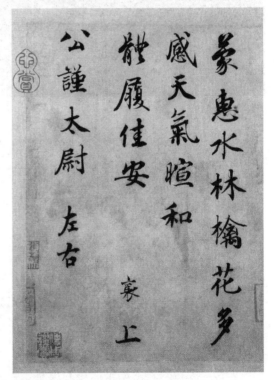

↑ 蒙惠帖 / 北宋 蔡襄

　　蔡襄行草书有《脚气帖》《陶生帖》《尺牍》，采用行楷的是《澄心堂纸帖》《蒙惠帖》《山堂帖》。他的行楷都属颜体，但气势不足且点画不够丰满，写来却又蕴含古韵，令人遗憾的是流传下的很少。

　　碑版中的《昼锦堂记》和《万安桥记》是蔡襄代表作。《昼锦堂记》是治平二年（1065）制成的。

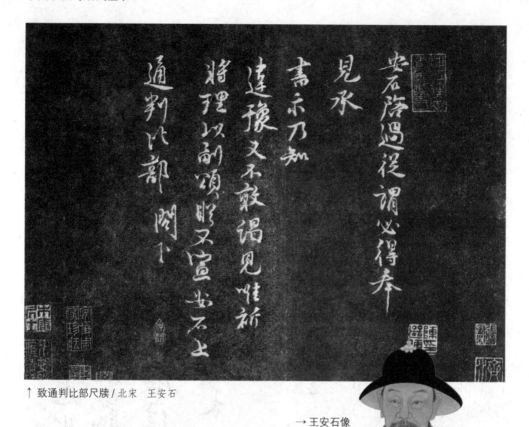

↑ 致通判比部尺牍 / 北宋　王安石

→ 王安石像

王安石"疾书"

王安石（1021—1086），字介甫，号半山，抚州临川（今属江西）人。仁宗庆历二年（1042）考中进士，嘉祐年间当度支判官，奏上万言书，以求变法。神宗熙宁二年（1069）当参知政事，第二年拜相，并推行新法，后来被罢免宰相一职。元丰年间又当上了左仆射，封为荆国公。元祐元年去世，谥号为"文"。他传世的作品有《过从帖》、《楞严经旨要》。

《楞严经旨要》上的书法迅急潦草，势如风雨；《过从帖》则行笔任意，不事雕琢，笔势纵横却不直肆。《宣和书谱》评价他说"凡作行字，率多淡墨疾书，初未尝略经意，惟达其辞而已……评其书者谓得晋宋人用笔法，美而不夭饶，秀而不枯瘁。"由于是"疾书"，所以书法中有一种匆忙的感觉。当时有不少人学习他的书法，黄庭坚的书法行笔迟涩，结法则纵横放射，他或许也曾得到过这位同乡的指点。朱熹也明确地说过他的父亲"自少好学荆公书"。

文彦博笔势清劲

文彦博（1006—1097），字宽夫，汾州介休（今属山西）人。曾经先后在四朝为官，出将入相五十多年，封潞国公，谥号为忠烈。文彦博的书法写得很好，在草法上也相当留心。黄庭坚评价他时说："余尝谓潞公云：'公书极似苏灵芝。'公曰：'灵芝墨猪耳。'盖不肯与灵芝争长。"可见，他把自己看得很高。

对于文彦博的书法，黄山谷评价为"笔势清劲"，保留至今的墨迹有《汴河道三札帖》《内翰帖》。《三札帖》写得笔致潇洒，英爽飞动，转折顿挫，都带颜体行书的意态。《预差》一帖，

↑ 文彦博像

三行十几大字行书，圆转流畅，尤其纵逸，不时能看到渴笔，有苍健疏朗的意趣。《内翰帖》也相当精劲。

→ 内翰帖/北宋　文彦博

↓ 三札帖/北宋　文彦博

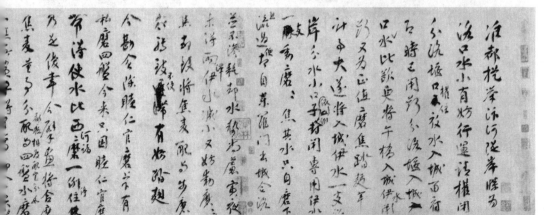

苏轼书法不践古人

苏轼（1037—1101），字子瞻，又字仲和，号东坡居士（谥号为文忠），四川眉山人。苏轼嘉祐二年（1057）考取进士，曾经担任密州、徐州、潮州、杭州、定州等地的州官，中间又曾经担任中书舍人、翰林学士、吏部尚书、礼部尚书等京官，中年时曾经由于"乌台诗案"入狱，后来被贬到黄州，晚年又再次被贬到过惠州、琼州等地，直到徽宗登上宝座他才获赦而受召还，

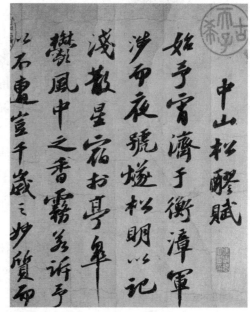

↑ 中山松醪赋帖 / 北宋　苏轼

↓ 黄州寒食诗帖 / 北宋　苏轼

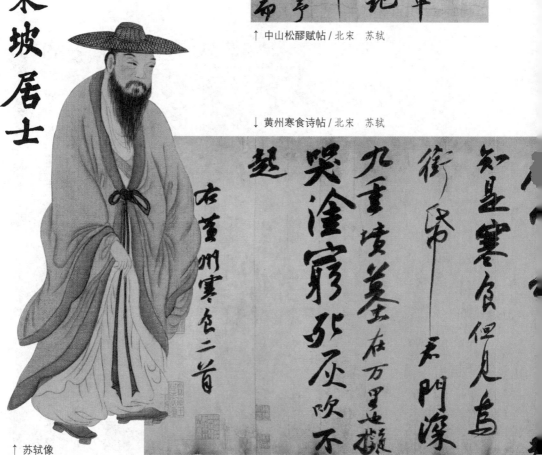

↑ 苏轼像

但回到常州后不久就因病去世。

在书法上，苏东坡上年少时曾经学二王，中年时模仿颜真卿、杨凝式、徐浩，晚年又借鉴李邕。但他并没有食古不化，而是我行我素，别出新意，不步古人的后尘。其实，他学习王羲之很有心得，曾在自临《讲堂帖》跋文中说："此右军书，东坡临之，点画未必皆似，然颇有逸少风气。"黄庭坚评价说："东坡书随大小真行，皆有妩媚可喜处，今俗子真讥评东坡，彼盖用翰林侍书之绳墨尺度，是岂知法之意哉。"倪瓒也觉得苏轼书法是"纵横斜直，虽率意而成，无不如意，深赏识其妙者，惟涪翁一人"。

苏轼书法，流传到后世者以墨迹和集帖为多。流传至今的有《丰乐亭记》《醉翁亭记》《司马温公碑》《表忠观碑》《中吕满庭芳》《罗池庙碑》等。苏轼著名的墨迹有《天际乌云帖》《赤壁赋》《黄州寒食诗帖》《洞庭春色赋》《中山松醪赋》等。

《黄州寒食诗帖》奇逸而峭，用笔更加酣畅跌宕，字形方圆长短相间，字势也敧侧有度。这两首诗，前一首开始时用笔迂缓，和他本来的特点相似，到"今年又苦雨，两月秋萧瑟，卧闻海棠花，泥污燕支雪"笔法婉劲，体现出了诗人的缠绵多情。第二首诗笔法比前首要激越，到"那知是寒食，但见乌衔纸"，又体现了诗人"也拟哭途穷，死灰吹不起"的悲愤情怀。看他的书法，字里行间给人一种萧瑟的感觉。在情感的抒发上，人们将它和王右军的《兰亭序》和颜鲁公的《祭侄稿》相提并论。

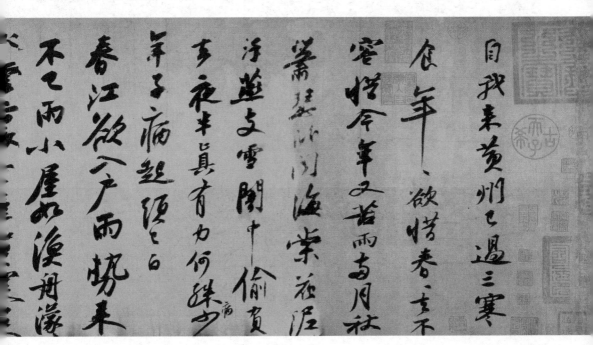

书家妙论

宋苏轼《论书》

书必有神、气、骨、肉、血，五者阙一，不为成书也。

献之少时学书，逸少从后取其笔而不可，知其长大必能名世。仆以为知书不在于笔牢，浩然听笔之所之，而不失法度，乃为得之。

书初无意于佳乃佳尔。草书虽是积学乃成，然要是出于欲速。古人云，匆匆不及草书，此语非是。若匆匆不及，乃是平时亦有意于学，此弊之极，遂至于周越仲翼，无足怪者。吾书虽不甚佳，然自出新意，不践古人，是一快也。

凡世之所贵，必贵其难。真书难于飘扬，草书难于严重，大字难于结构而无间，小字难于宽绰而有余。

王荆公书得无法之法，然不可学，无法故。仆书尽意作之似蔡君谟，稍得意似杨风子，更放似言法华。欧阳叔弼云：子书大似李北海。予亦自觉其如此。

真生行，行生草，真如立，行如行，草如走，未有未能行立，而能走者也。

《新岁展庆帖》《人来得书帖》是苏东坡在黄州时书写成的。这些都是送给好友陈季常的。前两帖，劲媚秀逸，虽然是书札，却写得相当精致。每字入笔、收笔、牵连都交待得非常分明，甚至一字写完，牵丝连下一字时，发现笔落的地方如写下一字对通篇章法都会有阻碍，便提起笔重新选定地方再写。如《新岁展庆帖》的"起""依"等字，《黄州寒食诗帖》中"泥""氏"等字也是这样。

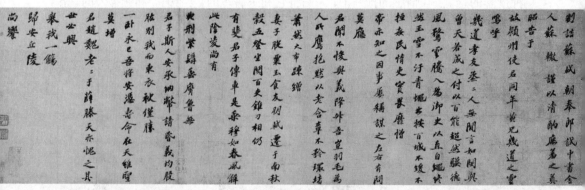

↑ 祭黄几道文 / 北宋　苏轼

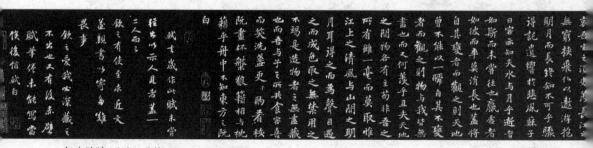

↑ 赤壁赋 / 北宋　苏轼

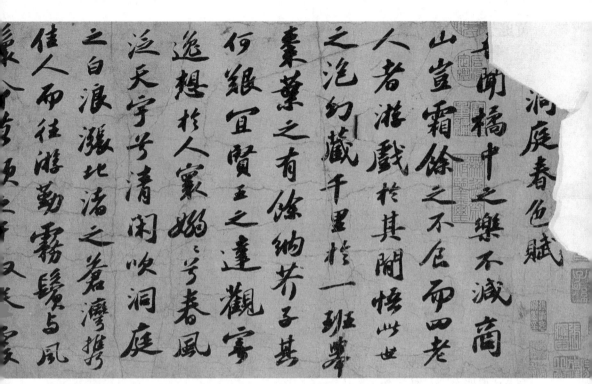

↑ 洞庭春色赋 / 北宋　苏轼

　　《祭黄几道文》是苏轼兄弟所写的祭文。苏轼流传的墨迹多数是行草。而这篇纯粹是楷法，古雅遒逸，笔力劲健，墨气凝聚，可以说是他的力作。李鸿裔评价："楷法精整，字外有磐控纵逸之势。"

　　《洞庭春色赋》《中山松醪赋》两赋是苏轼所作并亲自书写。墨迹属于长卷，用笔率真，结体严谨，大有"郁屈瑰丽之气，回翔顿挫之姿"。

　　《赤壁赋》帖是他在元丰六年（1083）被贬到黄州时所写的。跋文中说："多难畏事，钦之爱我，必深藏之不出也。"可见苏东坡此时有一种畏惧的心情。书法也写得谨严，他的书法在明代时已经缺少三行，由文徵明补充写完。董其昌跋说："东坡先生此赋，楚骚之一变；此书，兰亭之一变也。宋人文字，俱以此为极则。"

黄庭坚书法入古出新

黄庭坚（1045—1105），字鲁直，号山谷，一号涪翁。是分宁（今江西修水）人。治平间考取进士，为叶县（今河南叶县南）的都尉。熙宁五年（1072）在北京（今河北大名）国子监讲课。黄庭坚得到苏轼的赏识，与张耒、晁无咎、秦观投入苏轼的门下，人们称他们为"苏门四学士"。哲宗元祐元年（1086）由司马光极力推荐，参加校定《资治通鉴》。十月，授予他《神宗实录》检讨官，集贤校理。后来由于新党排斥，诬告《实录》不实，被贬到四川黔南、戎州、鄂州、宣州等地。崇宁四年去世，赠直龙图阁学士，追加太师，谥号为"文节"。

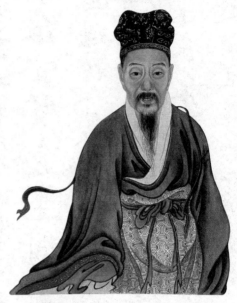
↑ 黄庭坚像

黄庭坚和苏轼一样，具有多方面的才华，在诗歌领域开创了江西诗派，在诗文、书法上和苏轼齐名，世称"苏黄"。

黄庭坚在书法上工于行书、草书和楷书。他的楷书早年学褚，有《伯夷叔齐庙碑》流传下来，后来又学柳。行草效法颜真卿、怀素。行书用笔有点像颜字，结体上夸大了柳字中宫紧收、四边放射的特点，宏肆绝尘，让人感觉面貌一新。他的草书可排宋代书法家之首。他自己曾经说过："余学草书三十余年，初以周越为师，故二十年褴褛俗气不脱，晚得苏才翁子美书观之，乃得古人笔意。其后又得张长史，僧怀素，高闲墨迹，乃窥笔法之妙。"

山谷行书，大多效仿柳公权，必大字才能让他的笔势酣畅淋漓。代表作品有

书家妙论

宋黄庭坚《山谷论书》

下笔痛快沉着，最是古人妙处，试以语今世能书人，便十年分疏不下，顿觉驱笔成字，都不由笔。

东坡书如华岳三峰，卓立参昴，虽造物之炉锤，不自知其妙也。中年书圆劲而有韵，大似徐会稽，晚年沉着痛快，乃似李北海。此公盖天资解书，比之诗人，是李白之流。

数十年来，士大夫作字尚华藻，而笔不实。以风樯阵马为痛快，以插花舞女为姿媚，殊不知古人用笔也。

余尝论近世三家书云：王著如小僧缚律，李建中如讲僧参禅，杨凝式如散僧入圣。当以右军父子书为标准，观予此言，乃知远近。

《华严疏》《跋东坡寒食诗》《松风阁诗帖》《刘宾客经伏波神祠诗》等。其中《华严疏》健拔豪迈，已经形成自家的体格，而笔墨比较温润，绫地虽已经破损，但书法的神采没有失去，是他中年书法的代表作。《跋东坡寒食诗》字字相间极近，但笔画横势放开，跌宕起伏，峻爽磊落，在局促不平之中展现奇倔郁勃之气。似乎受东坡诗意书风的情绪波动，所以发扬蹈厉，有意和他匹敌。《松风阁诗帖》写于崇宁元年（1102）。中宫紧收，笔画放纵，结字聚字心的态势，用笔尽笔心之力，实际上使用的是柳公权书法，但变态取势，纵笔夸张，因此让人感觉面目全新。作诗讲究脱胎换骨，点石成金，化腐朽为神奇，山谷书法就像他的诗法。

↑ 杜甫寄贺兰铦诗 / 北宋　黄庭坚

↑ 黄州寒食诗帖跋 / 北宋　黄庭坚

↑ 草书诸上座帖／北宋　黄庭坚

　　《蜡梅诗》《刘梦得竹枝词》干瘦苍劲，丰左病右，笔似万伞枯藤，势如斜风骤雨。《李白忆旧游诗》老劲烂漫，一波三折，纵逸缠绕，变化多端，通篇像风卷云舒，一气呵成。就像《周必大跋山谷草书太白诗》中写的那样："盖非谪仙妙语，不足以发龙蛇飞劲之势。"

　　《诸上座帖》属于纸本，现在保存在北京故宫博物院，是黄庭坚用草书为李任道所抄写的五代时文益禅师的语录。黄庭坚在跋文中写道："此是大丈夫出生（入）死事，不可草草便会。拍盲小鬼子往往见便下口，如瞎驴吃草样，故草此

↓ 松风阁诗帖／北宋　黄庭坚

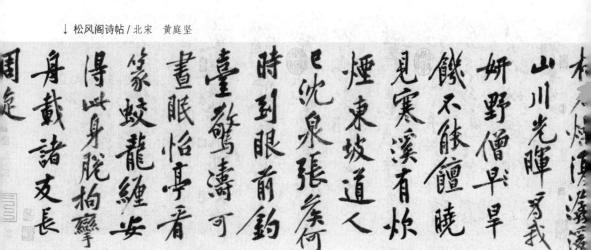

↑ 李白怀旧游诗 / 北宋　黄庭坚

一篇，遗吾友李任道，明窗净几，它日亲见古人，乃是相见时节，山谷老人书。"
这幅帖结字雄放瑰奇，笔势飘动隽逸，不仅继承了张旭、怀素的笔法，还有黄庭
坚自身的行草体势，应该是黄庭坚晚年的得意作品。

↑ 米芾像

米芾书法风骨豪迈

米芾（1051—1107），年轻时叫米黻，字元章，有海岳外史、襄阳漫士、鬻熊后人、火正后人、溪堂、鹿门居士、淮阳外史等别号。祖籍太原，后来迁居到襄阳，定居在润州（今江苏镇江），因此又称为吴人。历知雍丘县、涟水军。太常博士，知无为军。召为书画学博士，赐对便殿。米芾朋友蔡肇撰写的《故南宫舍人米公墓志铭》明确记载"享年五十有七"。米芾自己有诗"我生辛卯两丙连"及印章"辛卯米芾"，可以证明他的生年是宋仁宗皇三年辛卯（1051）。向下推断可知他去世是在徽宗大观元年丁亥。

米芾很擅长鉴赏，家中的收藏相当丰富，性颠逸，有洁癖，"冠服效唐人，风神萧散，音吐清畅"。他的书画论著《书史》《画史》《宝章待访录》《海岳名言》几乎成为书画研习者必读的书目。

关于他的书法，宋高宗赵构却认为："米芾得能书之名，似无负于海内……然喜效其法者，不过得外貌，高视阔步，气韵轩昂，殊未究其中本六朝妙处，酝酿风骨，自然超逸也。昔人谓支遁道人爱马不韵，支曰：'贫道特爱其神骏耳。'余于芾字亦然。"米芾的字妙就妙在"超逸""神骏"，正像他自己所说的那样"振迅天真"。

米芾流传至今的作品包括题跋以及被当作前人书法的临古帖，大概有七十余件。据翁方纲的考证，米芾41岁以前的署名是"黻"，此后的是"芾"。根据传世作品，暂且将署名为"黻"的称为早年，41岁后至50岁为中年，此后为晚年。

书家妙论与评介

宋米芾《海岳名言》

海岳以书学博士召对，上问本朝以书名世者凡数人，海岳各以其人对，曰："蔡京不得笔，蔡卞得笔而乏逸韵，蔡襄勒字，沈辽排字，黄庭坚描字，苏轼画字。"上复问："卿书如何？"对曰："臣书刷字。"

学书须得趣，他好俱忘，乃入妙；别为一好萦之，便不工也。

字要骨格，肉须裹筋，秀润生，布置稳，不俗。险不怪，老不枯，润不肥。

吾书小字行书，有如大字。唯家藏真迹跋尾，间或有之，不以与求书者。心既贮之，随意落笔，皆得自然，备其古雅。壮岁未能立家，人谓吾书为集古字，盖取诸长处，总而成之。既老始自成家，人见之，不知以何为祖也。

石刻不可学，但自书使人刻之，已非己书也，故必须真迹观之，乃得趣。

《宣和书谱·米芾》

大抵书效王羲之，诗追李白，篆宗史籀，隶法师宜官。晚年出入规矩，深得意处之旨。自谓"善书者只得一笔，我独有四面"。识者然之。……当时名世之流评其人物，以谓文则清雄绝俗，气则迈往凌云，字则超妙入神。人以知言。

↑ 新恩帖 / 北宋 米芾

《寒光帖》、《盛别帖》书法体态修长，笔法遒媚，行中带草，笔势连绵，于圆转流美中显现出敧侧生姿的姿态。第一帖最后一行"天启亲"三字，忽然放笔写成大行草，极为酣畅雄逸。《张季明帖》《李太师帖》等帖，笔精墨妙，沉着痛快，笔锋纵横使转，无不畅意。《张季明帖》丰腴流畅，《李太师帖》宽展肥美。

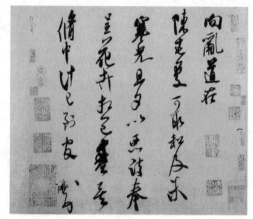

↑ 寒光帖 / 北宋 米芾

《苕溪诗卷》和《蜀素帖》是米芾书法中的代表作品，当时他 38 岁。前者写在纸上，秀润劲利，敧侧生姿；后者写在绢上，多有渴笔，笔锋转侧变换间之刷掠之妙，毫发毕见。米芾中年以后，流传下来的墨迹更多。

《非才当剧帖》《河事帖》《丞徒帖》书法瘦硬，牵连细筋入骨，书写笔画

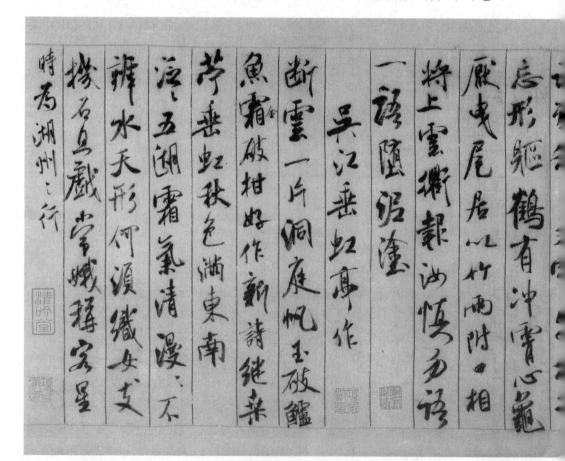

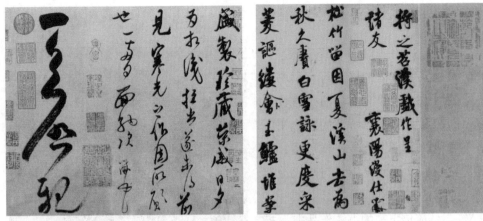

↑ 盛制帖 / 北宋　米芾　　　　↑ 茗溪诗卷 / 北宋　米芾

力透纸背，欹侧纵放，转换生姿；而《伯充帖》《拜中岳命诗》《淡墨秋山诗》却是筋丰骨健，转折肥美，多面出锋；《逃暑帖》《岁丰帖》《穰侯出关帖》等又用险得夷，似欹反正，姿态各不相同。

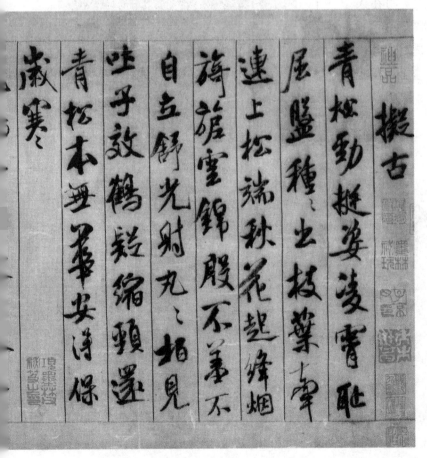

← 蜀素帖 / 北宋　米芾

宋徽宗创瘦金体

赵佶（1082—1135），即宋徽宗，宋代书画家。赵佶的楷、行、草书笔势挺劲飘逸，他的楷书学的是唐代褚派中的薛稷、薛曜。所谓的瘦金书，是夸赞他的书法像金子一样珍贵，取富贵义，也以挺劲自诩，与李煜夸奖自己的书法是"金错刀"具有同一种含义。赵佶流传下来的书法作品中，《楷书千字文墨迹》《大观圣作碑》属于楷书；《蔡行敕墨迹》《崇真宫徽宗墨迹》是行书；《草书纨扇墨迹》《草书千字文》是草书。

楷书的《千字文》写在崇宁三年（1104），也就是徽宗23岁时。后面的"赐童贯"三字是后来添上去的。此时已经形成了"瘦金（筋）体"体势面貌，笔法夸张，笔画细劲，横、

↑ 宋徽宗赵佶像

↑ 草书千字文帖／北宋 赵佶

竖收笔重按作点，特别突显锋芒顿挫。

《闰中秋月诗帖》细劲矜持，《夏日诗帖》瘦硬遒丽，题写在《瑞鹤图》卷上的则骄纵飞舞，流利俊爽，秀挺飘逸。

《草书千字文》写在宣和壬寅（1122），时年41岁。该文是泥金云龙笺本，11米多长，一气呵成，气势连贯，笔势飞舞，劲利流畅，有点像怀素的风格而不时带有一点小草，所以牵连转换跌宕起伏，笔法比起狂草变化更丰富，章法也争让穿插有如风卷云舒，浑然天成，确实是得意之笔。

→ 张翰帖跋 / 北宋　赵佶

↓ 夏日诗帖 / 北宋　赵佶

薛绍彭仿二王体势

薛绍彭，生卒年不详，字道祖，号翠微居士，长安（今陕西西安）人。《宋史》评价他说："子绍彭，有翰墨名。"《石墨镌华》说："绍彭书作真行法皆自晋唐，绝不作侧笔恶态。"

流传至今的作品《得米老书帖》《杂书卷》《与伯充书帖》等，都显得萧散雅正，锋藏不露，努力效仿二王的体势。米芾在《书史》中说："绍彭以书画情好相同，尝寄书云'书画间久不见薛米'，余答以诗云：'世言米薛或薛米，犹言弟兄或兄弟，四海论年我不卑，品定多知定如是。'"虽然薛绍彭与米芾齐名，但薛绍彭有点拘泥于晋书体势，不像米芾那样入古而出古。

薛绍彭流传至今的墨迹有《三诗帖》《昨天帖》《大年帖》《得告帖》等。《上清连年帖》皆书所作得意语，波拂之际，天趣溢发。民间流传的《定武兰亭》刻石被薛绍彭凿损五个字，因而有五字不损本、五字损本的区别，可见他对王书的钟爱。薛氏还曾经摹刻唐朝摹本《兰亭序》，笔法姿态，相当精致。特别是后面的楷书题字，竟然使用钟法，在宋人书法作品中，也是极少见的。薛氏书严守法度，他的书法被他人称道得益于此，书法的不足也来源于此。

↑ 大年帖/北宋　薛绍彭

↑ 听琴图题诗 / 宋　蔡京

↑ 蔡京像

蔡氏行楷

蔡京（1047—1126），字元长，是兴化仙游（今属福建）人。熙宁三年（1070）考中进士，元丰八年（1085）当开封府知府。徽宗时由于童贯的关系而迁左仆射，兼任中书侍郎。后来他当上了太师，并被封为魏国公，四次执掌国政，屡罢屡起，误国害民，后来又被封为鲁国公。钦宗即位，他被贬到韶、儋二州，走到潭州就去世了。

关于蔡京的书法，蔡绦在《铁围山丛谈》中评价为："始受笔法于君谟，既学徐季海，未几弃去，学沈传师。及元祐末，又厌传师而从欧阳率更。由是字势豪健，痛快沉着。迨绍圣间，天下号能书，无出鲁公之右者。其后又厌率更，乃深法二王。晚每叹右军难及，而谓大令去父远矣。遂自成一法，为海内所宗焉。"这一段文字对蔡京学习书法的渊源叙述得非常清楚，但是明显有夸大的成分。蔡京的书法"敧侧自喜"，并能排除苏、米的影响。《宣和书谱》评价说"其字严而不拘，逸而不外规矩"。他擅长写大字，例如《大观圣作之碑》属于六字行楷题款，意气赫奕，在宋人的书法中非常难得。

张丑等人认为宋四家之蔡原来是蔡京，后由于讨厌他的为人而换成蔡襄。

流传至今的墨迹有行书《节夫帖》《墙宇帖》《跋宋徽宗雪江归棹图》《跋王希孟千里江山图》。

赵构三易师承

赵构（1107—1187），即宋高宗，字德基，徽宗第九子。宣和三年（1121），被封为康王。靖康中金兵向南侵略，拜河北兵马大元帅。徽、钦二帝被虏，即位南京，定都临安（今浙江杭州）。

宋高宗书法初学黄庭坚，继学米芾，同时也仿效过虞、褚，最后专意学习"二王"，并十分留心南朝人的书法。

《佛顶光明塔碑》，是宋高宗绍兴三年（1133）明州（宁波）阿育王广利寺住持净昙法师所刻高宗手书诏令。当时高宗27岁，他的书法与山谷极似。绍兴五年（1135）有《赐梁汝嘉敕书》，面貌又有变化，改学米芾，与前者相比更为洒脱随兴。

辽宁博物馆藏的《草书洛神赋》，是他晚年作太上皇居德寿殿时所书，每个字都独立成章，时用顿挫之笔，不如孙过庭那般流畅遒丽。有《白居易随宜诗》，大行楷书，无名款，钤朱文"御书"（葫芦形）一印，骑缝"御书之宝"朱文印五。《清河书画舫》《妮古录》皆书风介于黄米之间，用笔浑厚，书法俊逸，但结体尚有疏漏处。《盛秋敕》是为岳飞所写的，没有年款，但据所言史实可知：《盛秋敕》写于绍兴七年（1137）秋。《盛秋敕》

↑ 佛顶光明塔碑 / 南宋　赵构

↑ 徽宗御书集序 / 南宋　赵构

与米芾的笔法相仿，但圆厚温润，结法亦不弄险。今在台北"故宫博物院"收藏。

《徽宗御书集序》于绍兴廿四年（1154），高宗48岁时书，笔意醇厚，高华凝重，深稳圆润，惟结态略显扁跛急促之势。赵构有《翰墨志》论书，多精到之语，将宋以来书法加以总结，尤有见地。其书影响了南宋君臣，以至于后妃。

↑ 天末归帆图页 / 南宋　赵构

书家妙论

宋赵构《翰墨志》

余自魏晋以来至六朝笔法，无不临摹。或萧散，或枯瘦，或遒劲而不回，或秀异而特立，众体备于笔下，意简犹存于取舍。

凡五十年间，非大利害相妨，未始一日舍笔墨。故晚年得趣，横斜平直，随意所适。致作尺余大字，肆笔皆成，每不介意。致或肤腴瘦硬，山林丘壑之气，则酒后颇有佳处。古人岂难到也？

士人作字，有真、行、草、隶、篆五体。往往篆、隶各成一家，真、行、草自成一家者，以笔意本不同，每拘于点画，无放意自得之迹，故别为户牖。若通其变，则五者皆在笔端，了无阂塞，唯在得其道而已。

草书之法，昔人用以趣急速，而务简易，删难省烦，损复为单，诚非苍、史之迹。但习书之余，以精神之运，识思超妙，使点画不失真为尚。

丞相书家李纲

李纲（1083—1140），字伯纪，祖籍福建邵武，祖父一代迁居江苏无锡。政和二年（1112）进士。靖康之变时，李纲主张出兵抗金，以兵部侍郎迁尚书右丞。高宗继位之后，官至尚书右仆射，同时兼中书侍郎。被汪伯彦、黄潜善所忌，遭贬谪流放，死于绍兴十年。

陶宗仪《书史会要》称他"工笔札"，他的事迹可以在《凤墅续法帖》中看到。《凤墅续法帖》卷九有他的擘窠大字《游青原山诗》，书法学习东坡，颇为浑厚。今存墨迹《被诏帖》，行书任意挥洒，姿态不拘而结法端谨。远师颜行，近法东坡，遒劲秀挺，字势豪健。

← 七绝诗帖 / 南宋　李纲

↓ 被诏帖 / 南宋　李纲

↑ 高义帖页 / 南宋　韩世忠

将门墨迹——韩世忠

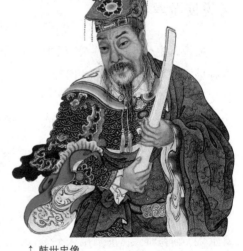

↑ 韩世忠像

韩世忠（1089—1151），字良臣，绥德（今属陕西）人。18岁应征入伍，英勇善战，南宋初抗击金兵，与岳飞等并称"中兴四将"。他还被称为"中兴武功第一"。绍兴中兵权被解除，拜枢密使，进太保，封英国公。孝宗朝将其追封靳王，谥"忠武"。传见《宋史》卷三六四。有墨迹《运使帖》《高义帖》《总领帖》传世。

　　他的书法形态方扁，多取横势，学自苏东坡书。结构端正，落笔饱满，虽有竖粗横细，略慊板实处，但很多字如《总领帖》后半段，有些错落疏散姿态，艺术水平相当高。同时期的将领刘光世，也有墨迹《即辰帖》传世。他也是学习东坡的书法，而转侧似更灵动，很有自己的风格。

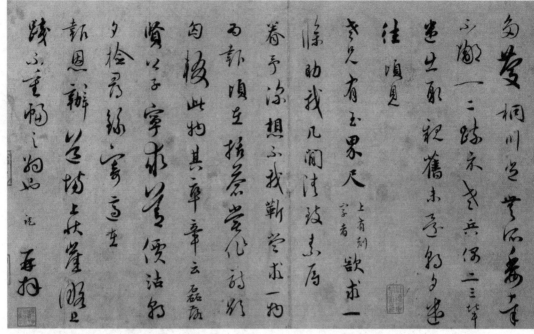

↑ 门内星聚帖/南宋　吴说

吴说创游丝书

　　吴说，生卒年不详，字传朋，号练塘，钱塘（今浙江杭州）人。其父吴师礼，精于翰墨，徽宗"尝访以字学，对曰：陛下御极之初，当志其大者，臣不敢以末技对"。

　　吴说工书，为南宋大家。前人对其书法的评价是"深入大令之室，时作钟体"，"行书直逼虞永兴，娟秀雅致；正书出入《杨义和》《内景经》，翩翩有逸致"。他不但在小楷、大字、行、草等

↑ 跋定武兰亭序帖/南宋　吴说

各方面成就卓越，而且还创"游丝书"，传世作品有《尺牍九帖》册、《二事帖》、《昨晚帖》、《私门帖》、《门内星聚帖》、《阁中帖》、《门内帖》、小楷《跋定武兰亭序帖》。宋人王明清《挥尘录》所记一则故事，可说明吴说大字书法的艺术成就："说知信州，朝辞上殿，高宗云：'朕有一事，每以自慊，卿书九里

松牌甚佳，向来朕自书易之，终不逮卿所书，当令仍旧。'说惶恐称谢。是日，降旨令根寻旧牌，尚在天竺寺库堂中，即复令张挂。"宋高宗有很深的书法功力，成就非凡，从其《翰墨志》可知，他为人自负，论有宋以来书法，只看得上极少数的人。吴说的九里松牌，能使他如此自愧不如，艺术水平当是极高的。

《门内星聚帖》《昨晚帖》等，大部分都是书札，信笔而书，下笔随意，行笔舒展安祥，点画顾盼呼应。结字颇趁姿媚，内含筋骨，丝毫没有嚣张的气势。率意而书，通篇都很有章法。连绵处如同春蚕吐丝，笔断意连时如同抽刀断水。可谓有二王之韵，意韵贯通，得襄阳用笔，启吴兴后绪。难怪周必大称其为"圆美流丽，亦书家之韵胜者也"。启功先生称之为："字字精妙，遂谓之有血有肉之阁帖，具体而微之羲、献。"试看《昨晚帖》中毒、晚、衰、良等字，与右军《丧

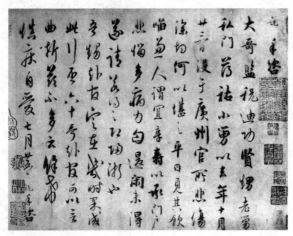

↑ 私门帖 / 南宋　吴说

乱帖》笔意如出一辙，可知并不是虚称。游丝书，全以笔尖运化，如同空中晴丝，纯是正锋，飞舞飘扬，逸致翩翩。

小楷《跋定武兰亭序帖》，虽然只有很短的几行，又经火焚，但笔力遒劲，结构整齐工丽，字体虽小但章法俱备，笔如蚊脚而勾画得当，隽秀潇洒，以姿韵称胜。前人谓吴说小楷为赵宋第一。

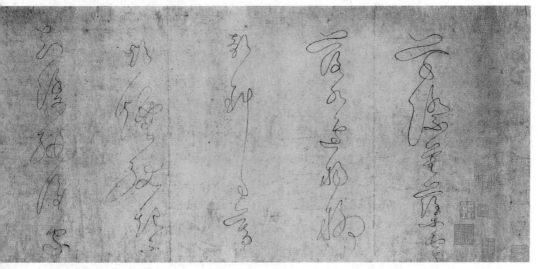

↑ 游丝书 / 南宋　吴说

↑ 七言绝句轴／南宋　吴琚

↑ 尺牍／南宋　吴琚

吴琚学米绝肖

　　吴琚，南宋孝宗、光宗时人，著名书法家，字居父，号云壑，汴（今河南开封）人，官至进安节度使，谥献惠，世称为吴七郡王。

　　吴琚善正、行、草三体，大字极工。《江宁府志》记载"琚留守建康近城与东楼平楼下，设维摩榻，酷爱古梅，

日临钟、王帖。"他少有嗜好，常临古帖自娱，以词翰出众而被孝宗知遇。其书酷似米芾，得米襄阳笔墨神致，具有"神气飞扬，筋骨雄毅"的风貌。但是由于吴琚极为追踪米芾，所以吴琚书法缺乏新意，艺术个性不是很明显。

吴琚的书法作品留传于世的有北京故宫博物院所藏的《行草书寿父帖》页、台北"故宫博物院"所藏的《行书七言绝句》轴、日本东京市国立博物馆所藏的《草书尺牍》等。钱泳《覆园丛话》里记有"吴云壑书《归去来辞》真迹，笔笔飞舞，全用米法，后有董思翁一题，倾倒殊甚"。《容台集》记有"吴琚书似米元章，而峻峭过之。"江苏京口（今属镇江）北固"天下第一江山"六大字额，就是吴琚所书，现在这六字仍存于镇江市北固山。

↓ 寿父帖页 / 南宋　吴琚

范成大出入三家

　　范成大（1126—1193），字致能，号石湖居士，江苏吴县人。绍兴二十四年（1154）进士，任礼部员外郎，兼崇政殿说书，又任四川制置使。乾道四年（1168）出使金，险遭迫害，但大义凛然，完成自己的使命。曾任参知政事之职，终资政殿大学士。绍熙四年卒，终年68岁，追封为崇国公，谥“文穆”。范成大书，除《跋西塞渔社图》为大行书以外，几乎全是小行草。其书敧侧中求稳妥，开阔中有疏离聚合之感，圆润中见俊挺，流转处有顿挫。王世贞称他的书法为“出入眉山、豫章间，有米颠笔，圆熟遒丽，生意郁然”。这方面的代表作是《中流一壶帖》。其书非常

↑ 范成大像

↓ 中流一壶帖／南宋　范成大

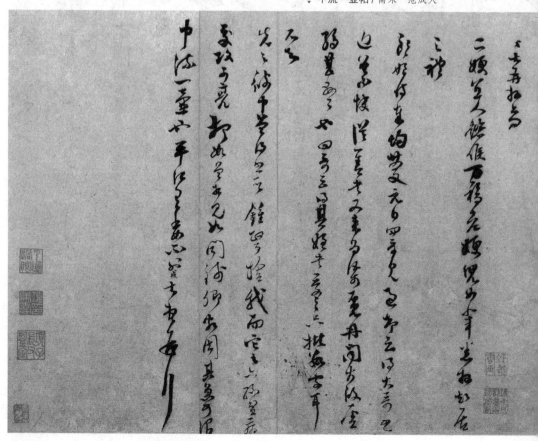

流畅，转换自然，牵连精微，团聚缠绕，字字相接，章法一气流走，婉转遒利。虽然效法苏黄，却无横竖挑剔、剑拔弩张之势，显得安逸平和。

范成大书法出入苏、黄、米三家。淳熙八年（1181）春，他游育王山，作诗赠禅林领袖佛照禅师。八月佛照禅师刻之为碑，即《赠佛照禅师诗碑》。另存墨迹《中流一壶帖》（藏于北京故宫博物院）。

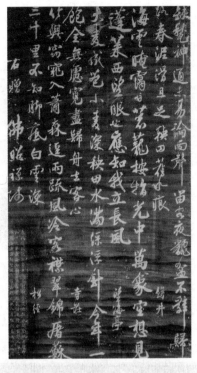

→ 草书尺牍 / 南宋　范成大

↓ 赠佛照禅师诗碑 / 南宋　范成大

↑ 朱熹像

朱熹书宗汉魏

朱熹（1130—1200），号晦庵，晚称遁翁。安徽婺源（今江西婺源）人。宁宗时为焕章阁待制、侍讲。当时韩侂胄独断专权，禁令道学，朱熹被降官。庆元四年（1198）宁宗订立伪学逆党籍，把他加入其中，两年之后他郁郁而终。理宗时，赠太师，追封他为信国公，改徽国公，从祀孔庙。

他自谓"性不善书"，其实他对于翰墨十分留心，书法入手于汉魏，追踪钟繇。他起初学习过曹操书法。

朱熹所作札记，婉转随兴，行笔迅速，圆转流畅，点画润泽。《书史会要》称他"善行草，尤善小字，下笔即沉着典雅"。存世的墨迹有《周易系辞本义手稿》《城南唱和诗》《奉使帖》《上时宰二札子》《任公帖》《生涯帖》《书翰文稿》。

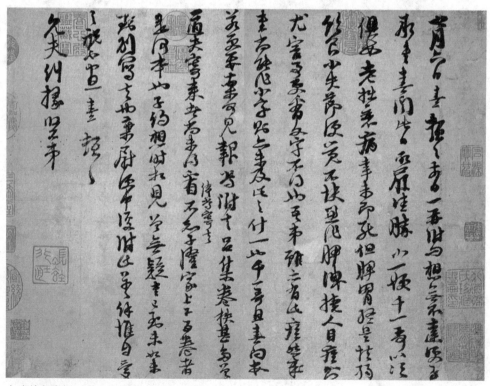

↑ 书翰文稿卷 / 南宋　朱熹

陆游书法恣肆超逸

陆游（1125—1210），字务观，晚年时号放翁，越州山阴（今浙江绍兴）人。以荫补登仕郎，举试名列前茅，被秦桧嫉妒。秦桧死，陆游成为宁德主簿。孝宗说他力学有闻，召赐进士，为枢密院编修。范成大帅蜀，参议官曾是陆游。后又知严州，嘉泰年间升宝章阁待制。最后告老还乡，嘉定三年庚午卒。

↑ 自书诗卷 / 南宋　陆游

陆游是南宋时期著名爱国诗人。对辽金入侵极力主战。其《剑南诗钞》收录9000多首诗，诗集压卷《示儿》说："死去原知万事空，但悲不见九州同。王师北定中原日，家祭无忘告乃翁。"

陆游兼工书法，自称"草书学张颠，行书学杨风"。现今流传下来的陆游墨迹有《苦寒帖》《怀成都诗帖》《自书诗帖》《清秋帖》等十余帖。《苦寒帖》书于44岁，体势纵逸修长，笔画恣肆秀润，透过它的随意倾侧，仍可见其书法仿效苏东坡、黄庭坚的痕迹，只不过更放任洒脱，更注意笔画的变化罢了。《怀成都诗帖》于58岁前后写成，体势更加豪纵，笔力也更劲健，奇倔不平之气露于自然洒脱之中。

↓ 怀成都十韵诗卷 / 南宋　陆游

张即之翰墨为佛事

张即之（1186—1263），字温夫，号樗寮，和州历阳（今安徽和县）人。其父为张孝伯，以父荫授承务郎。

张即之书法继承其伯父张孝祥的风格，后又学欧阳询、虞世南、颜真卿，借鉴米芾笔势，尤其擅长楷书。其大字古雅遒劲，小字雅丽俊俏，笔势圆劲，同时又具有隶书的笔法，风骨奇峭，异于北宋四家。当时张即之书法名气很大，金人花重金收集他的墨迹。张即之又"多以翰墨为佛事"，一生写很多佛经。推崇者称赞他功力惊人，楷法严整，以行草法破楷则，笔有新意，在宋人之中相当难得。批评者以其刻露，评为怒张筋脉，有屈折生疏之态。

张即之传世墨迹有《华严经》《金刚经》各数卷，还有《佛遗教经》《度人经》《汪氏报本庵记》《杜诗戏为双松图歌》《上问帖》《台慈帖》等。

← 楷书度人经册 / 南宋　张即之

↓ 楷书禅院额字 / 南宋　张即之

赵孟坚纵逸横放

赵孟坚（1199—1267），字子固，号彝斋居士，宋代宗室，海盐广陈镇（今属浙江）人。宝庆二年（1226）进士，为湖州掾，入转运司募，知诸暨县，后为严州守。著有《彝斋文编》四卷传世。

他精于诗文，尤其擅画兰竹水仙，有梅谱传世。书法墨迹有《自书梅竹三诗卷》《自书诗五首卷》《自书诗卷》及书札一通，都是行书。徐邦达先生评子固书："书法未脱宋高宗家法，但气势雄畅，中带古拙，又不为法度所拘，自成一体。"

《自书诗》是大行书，纵逸横放，挺拔劲健。从他书法的连绵放纵之势，可见米芾遗风；而体态修长，撇捺奔放处，又完全超越了高宗成法。

《自书梅竹三诗》为小行书，尚可看出高宗影响；只是笔提起，纵放飘逸，舒展劲挺，不同于高宗的笔性。

《自书诗五首》后有张绅跋："子固笔力雄健，固出豫章，而纵逸又有襄阳标度。"说他的笔风兼有黄、米神韵，确是很准确的。

赵孟坚在画史上相当有名，他对书法也很用心。有《定武兰亭落水本》传世，其典便是出自于子固："萧子岩之滚，得白石旧藏不损本《褉序》，后归之俞寿翁家，子固复从寿翁善价得之，喜甚，乘舟夜泛而归。至升山，风作舟覆，幸值支港，行李衣食，皆沉溺无馀。子固方被湿衣立浅水中，手持《褉帖》示人曰：'兰亭在此，余不足介意也。'因题八言于卷首云：'性命可轻，至宝是保。'盖其酷嗜雅尚，出于天性如此。"他的书法对元初书坛的影响极大。

→ 自书诗卷 / 南宋
赵孟坚

元时期

书法的复古时期

元代初期，书坛仍笼罩在宋人尚意书风的影响下。待到一代书坛盟主赵孟頫出现后，以复古为革新，挽救时弊，别辟新途，振兴晋唐古法，同时也给书坛注入了新的活力。赵孟頫与鲜于枢、邓文原并称元初三大家。元代中后期，学书者即学赵孟頫，千人一面，颇有建树的书家有杨维桢和康里子山。另外，元四大画家黄公望、吴镇、王蒙、倪瓒皆善书，颇具特色。

一代大家赵孟頫

赵孟頫（1254—1322），字子昂，号松雪道人、水晶宫道人，起初学宋高宗，中年浸淫二王，刻苦努力，尝临《兰亭序》有一万多本，晚年大字取柳公权、苏灵芝、李北海法，形成圆活遒丽、韵度丰艳的"赵体"，在当时十分流行。

赵孟頫一生勤奋，书碑之多，唐有李北海，元有赵孟頫，碑文有

↑ 赵孟頫像

↓ 临定武兰亭序／元　赵孟頫

《玄妙观重修三门记》《张总管墓志》《湖州妙严寺记》《寿春堂记》《帝师胆巴碑》《仇锷墓碑铭》等，其中《仇锷墓碑铭》，姚元之认为是"纵横飞舞，真所谓书中龙象"；《寿春堂记》，铁保跋云："是卷胎息大令而兼北海之恣纵，一洗平生流媚之习，真人书俱老之境。"

赵孟頫小楷师法王献之

↑ 采神图跋／元　赵孟頫

《洛神赋》、王羲之《黄庭经》，而王献之《洛神赋十三行》真迹又曾属其珍藏，其"屡尝细观"，曾临《洛神赋》凡数百本，故深得其风致。他流传下来的著作有《汉汲黯传》《过秦论》《心经》《道德经》《黄庭经》《阴符经》《金刚经》等。倪瓒说道："子昂小楷，结体妍丽，用笔遒劲，真无愧隋唐间人。"

大德四年（1300）为盛逸民书的《洛神赋》，表明赵孟頫书艺风格已经达到很高的境界。他好写《洛神赋》，在仿效王献之笔法的同时，为尽量将此文"翩若惊鸿，矫若游龙"的境界淋漓尽致地表达出来，他还改用了行书。

↓ 洛神赋／元　赵孟頫

　　写于大德五年（1306）的《洛神赋》《前后赤壁赋》表现出赵孟頫圆转飘逸的风格。它们疏密适宜，点书前后一致，虚婉处牵连若游丝，沉着处起止似截铁，一到高兴处，如《吴兴赋》的后半段，行草间出，随意挥洒，笔到法随。

　　《采神图跋》是于大德八年（1304）用小楷创作的，读书笔道清健，体势疏朗，点画细密精致，在五行中表现出了赵孟頫穷极精密的态度，鲜于枢因此称赵孟頫小楷为诸书之首。

　　《玄妙观重修三清殿记》和《玄妙观重修三门记》是其大楷书。从笔意上看，它们应该是在同一时期创作的。风格结构严谨，体态方阔，与这时其行书的姿媚秀逸不同，而且是方笔占主导地位。

　　赵孟頫最有代表性的作品是《兰亭十三跋》。至大三年（1310）秋，赵孟頫

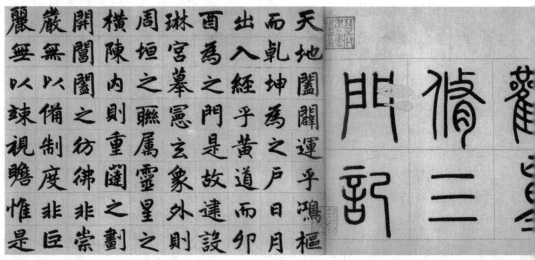

↑ 玄妙观重修三门记 / 元　赵孟頫

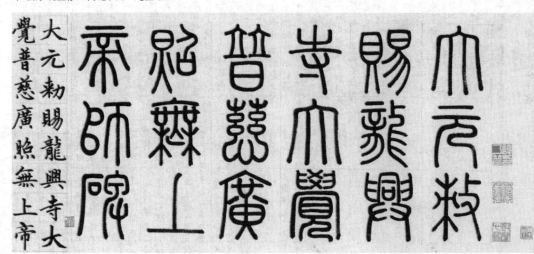

↑ 胆巴帝师碑 / 元　赵孟頫

元赵孟頫《松雪斋书论》

学书有二：一曰笔法，二曰字形。笔法弗精，虽善犹恶；字形弗妙，虽熟犹生。学书能解此，始可以语书也。

临帖之法欲肆不得肆，欲谨不得谨；然与其肆也，宁谨。非善书者莫能知也。

书法以用笔为上，而结字亦须用工，盖结字因时相传，用笔千古不易。

学书在玩味古人法帖，悉知其用笔之意，乃为有益。

东坡云："天下几人学杜甫，谁得其皮与其骨？"学《兰亭》者亦然。黄太史亦云："世人但学《兰亭》面，欲换凡骨无金丹。"此意非学书者不知也。

蒙诏北上大都，在运河舟中欣赏独孤和尚给他的《定武兰亭》，凡有心得，便写在帖后的尾纸上，并临兰亭帖一遍，这便是有名的《兰亭十三跋》。此帖笔势翩翩，劲健有力。

《老子道德经》《帝师胆巴碑》和《酒德颂》是他晚年的代表作，它们一为大字，一为行书，一为小楷，都是"合作"之书，其中《帝师胆巴碑》是奉敕书碑，楷中带行，整洁中表现出潇洒的韵致；《道德经》为小楷书，点画精到，法度谨严，并且由于大小字形随意，行笔飘逸，故使人在欣赏时并无工板局促之感。小楷《妙法莲华经》卷与前帖相同，是同时或晚一两年创作的《莲华经》万余言，《道德经》五千言，但二书均首尾一致，无一懈笔，这充分表现出了赵孟頫深厚的功力。

他的行书《酒德颂》笔颇奔放，便如包世臣所说的，"来去出入皆有曲折停蓄"，极尽笔锋转折变化之能事；笔画也是瘦不露筋，肥不没骨，既有小王的洒脱，又有大王的秀美，却又表现出了本家的真正面目。明清诸画家都为之题跋，对其十分推崇。

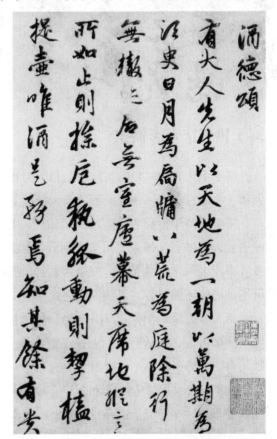

→ 酒德颂／元　赵孟頫

115

↑ 老子道德经卷/元　鲜于枢

↓ 苏轼海棠诗/元　鲜于枢

鲜于枢书法奇态横生

　　鲜于枢（1257—1302），字伯机，号困学山民，又号直寄老人、虎林隐史，大都（今北京）人，一说渔阳（今天津蓟县）人。

　　柳贯把鲜于枢称为"面带河朔伟气，每酒酣骜放，吟诗作字，奇态横生"；戴表元说他"意气雄豪，每晨出则载笔椟与其长廷争是非，一语不合，辄飘飘然欲置章绶去"；赵孟頫说他"气豪声若钟，意愤髯屡戟。谈谐杂叫啸，议论造精窍"，可见他的确还保留着"风沙剑裘之豪"。

　　元人苏天爵《滋溪集》中记录有鲜于枢"悟笔"的故事："鲜于枢公早年学书，愧未能如古人，偶适野见二人挽车行泥潭中，遂悟笔法。"他从泥中挽车悟到字画须有"涩势"，而不能轻滑无力。

　　鲜于枢存世墨迹（包括题跋）有40件左右，其中大部分是行草书，楷书很少。他的中楷书《老子道德经》上卷是他40岁左右的作品，有些笔法学虞世南，但

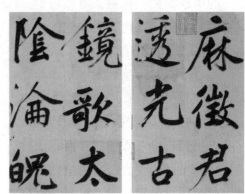

书中出笔顿挫藏锋，入笔折锋入画，牵连细致入微，转折须作搭笔，显而易见带有赵孟頫的风格。他的大楷书《透光古镜歌》结体疏朗，笔势刚健有力，虽然笔画也不甚计较工拙，但运笔得法，因而显得雄伟奔放。书中结体用笔虽受古人熏陶，但更多的是自己创造。鲜于枢在《论书帖》中说过"草书至山谷乃大坏，不可复理"的话，即人们经常提到的"力诋宋人"。实际上，鲜于枢对宋人并不是全部斥责，对米芾他就很推崇，而对黄庭坚，他不但学了，而且还深得其要领。

鲜于枢的行草书在他的作品中占大多数，著名的有《王荆公杂诗帖》《玉局翁海棠诗》《石鼓歌》《归去来辞》《杜诗行次昭陵》等。《玉局翁海棠诗》《王荆公杂诗》，字体像胡桃那么大，行草相间，字势奇放，写到得意处，极尽收放纵横之能事。《王荆公杂诗》用退笔，提按转折，曲折停顿，并间有飞白，甚得刚健苍劲之美。

《魏将军歌》，大字草书，充分表现出他的笔势。书中字多相互缠绕在一起，点画虽有曲折停顿，但起伏较小，显然是受怀素《自序帖》这类平面运动多于起伏跌宕的狂草笔法的熏陶，但虽有气势，终因点画转变不多而缺乏韵致。

鲜于枢极受赵孟頫推崇，其作品现在流传下来的有《草书千字文》，当时鲜于枢只写了一半就去世了，好事者请赵孟頫写完后一部分，合成为一卷，为合璧联珠之珍品。仔细对比，赵书之风华流丽伯机难及，而伯机之豪迈跌宕又为赵所不及。赵孟頫曾说："困学之书妙入神品，仆所不及。"

↑ 透光古镜歌册 / 元　鲜于枢

邓文原工于笔札

邓文原（1258—1328），字善之，又字匪石，人称素履先生，绵州（今四川绵阳）人。绵州在元代时属巴西郡，因此后人又以"邓巴西"来称呼他。他在做廉访使时，能明察秋毫，又体恤百姓疾苦，断案正大光明。去世后，谥号"文肃"。

邓文原博学多才，善于书法，《书史会要》中称他"早法二王，后法李北海"；虞集也说"大德延祐间，渔阳、吴兴、巴西翰墨擅一代"。黄溍为他书写碑文《神道碑铭》时，说他善于书法，能与赵孟頫齐名。

小楷《跋保母砖帖》，同周密、赵孟頫、鲜于枢、仇远等题在同一卷上。虽没有具体的年月落款，但在赵孟頫和仇远至元丁亥（1287）跋的中间，可推知是在这一年之前。此帖结体工整平稳，安排细致周到，比起赵孟頫和鲜于枢当时的楷书，有过之而无不及。从用笔来看，是模仿《乐毅论》和王献之的《洛神赋》。

《芳草帖》，楷书，此帖比上一帖更为出色，时间应该更晚些，同《急就章》后的楷书大致相同。《急就章》书于大德三年（1299），时年43岁。此帖与赵孟頫成体后的书法是同一风格，方整稳健，笔画匀称，结构分明，能体现邓氏书法的功力和水平。

《跋定武兰亭五字损本》，落款为大德丁未，即邓文原50岁时所书。此帖笔意放纵，结体疏散，点画转折也非常随意，而章法自然和谐，一改前二帖的精致遒紧而显得萧散疏放。《跋鲜于枢御

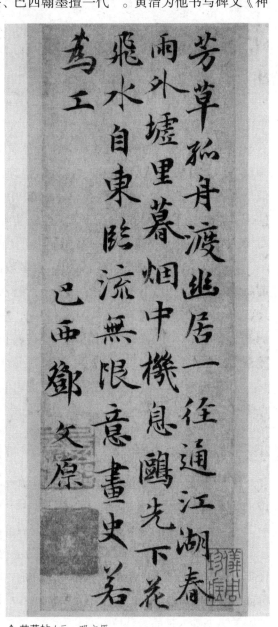

↑ 芳草帖／元　邓文原

史籀》与之相似。

《家书三帖》《与仲彬札》二书中所说到的地点，都是元代江东建康道的属地。据《元史》记载，邓文原是"（延祐）五年出金江南浙西道肃政廉访使……六年，移江东道……至治二年，召为集贤直学士"。由此可推断这几封书札是他在江东道任上所写的。其中《家书三帖》云："老者姓名在台省选中，台除视今为升，容或有之；若省除则资格太高，想未必有。"正是将要升任"集殿"的时候，应当是至治元年到二年，也就是邓文原64岁或65岁时写的。因是书信，所以笔法潦草，虽点画曲折停蓄可见，起止有法，但不像前几帖那样精心。

邓文原存世章草《急就章》卷，为大德三年（1299）所书。《急就章》原称《急就篇》，汉代史游撰，是用来教小学的字书。邓文原《急就章》依三国吴皇象的刻本所临，笔画朴实，波折上挑，结构方扁，字形牵绕。

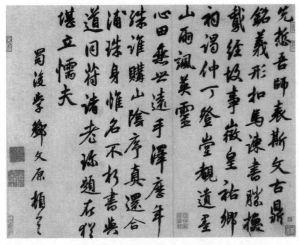

← 五言律诗帖/元　邓文原

↓ 急就章/元　邓文原

子山行草具有风沙剑裘之豪

　　康里巎（1295—1345），字子山，号恕叟，属色目，为新疆人。因其祖父随元世祖征战有功，子山后入内廷，当过文宗、顺帝的老师，后升为奎章阁学士院大学士。

　　子山在当时书名显赫，《元史》本传称他擅长真、行、草书。《书史会要》甚至说："评者谓国朝以书名世者，自赵魏公后便数及公也。"

　　子山楷书学自虞世南，行草学钟繇，其书雄奇豪迈，充分体现了北方民族豪迈刚毅的性格。子山章草尤负盛名，在元末影响颇大，饶介、危素均拜他为师。

　　他的传世墨迹有《柳宗元梓人传》《张旭笔法记》《唐人绝句诗》《杜秋娘诗》《李白诗》《临十七帖》《跋定武兰亭帖》《跋化度寺碑》等。子山写书，非常迅疾。

　　他的大多数作品，运笔得法，行笔虽疾速，但因他将今草、古草笔法相结合，

↑ 临十七帖 / 元　康里子山

↓ 谪龙说 / 元　康里子山

↑ 张旭笔法记 / 元　康里子山

使得字字笔笔皆相呼应，不会显得单调乏味。这在他的《李白诗》等作品中有充分的表现，作品提按变化很大，多用章草笔法，笔画的轻重粗细变化分明，显示出指腕的起伏和灵活。字的结构，也敧侧与平正相互结合，从而增加了韵律和动感。也难怪瞿智称誉道："子山平章书，似公孙大娘剑器法，名擅当代……展玩如秋涛瑞锦，光彩飞动，可谓妙绝古今矣。"

子山的楷书，仅在《跋定武兰亭帖》中有 4 行、《临十七帖》后有 2 行、《跋化度寺碑》有 5 行。其书结构修长，略呈敧侧而不失沉稳，有虞世南书外柔内刚的风采。

他的行草得益于王羲之，但子山临王羲之书，多得其心法，不太注重结构。其临十七帖与宋榻馆本十七帖相比，可见其矫健纵逸，虽说是临，其实有很大的创新。

121

揭傒斯用笔如刀画玉

揭傒斯（1274—1344），字曼硕，龙兴富州（今江西丰城）人。他曾在奎章阁任职，被封为授经郎，诏修辽、金、宋三史，担任总裁官。揭傒斯与虞集、黄溍、柳贯三人被称为"儒林四杰"，留有《揭文安公诗集》。他擅长楷书、行草，

↑→陆柬之文赋跋／元　揭傒斯

其楷书精健闲雅，草书流畅清秀。其60岁时的《临智永真草二体千字文》是他的代表作，用笔可谓是"如刀画玉"。《元史》记载说他"善楷、草、行书。朝廷大典册当得铭辞者，必以命焉"。今存世作品有《临智永真草二体千字文》《跋胡虔汲水蕃部图》《跋元三家书无逸篇》《跋苏轼乐地帖》等。

《临智永真草二体千字文》虽说是"临"，但与今传世之墨迹本不同，也与宋刻本有异，显得更为古朴。其落款有两行，结体用笔与帖文明显不同，所以据推测，可能是揭氏所临之本，另一种可能就是特意避免与赵孟頫书法风格相同而如此书写。

行书《跋胡虔汲水蕃部图》，是在奎章阁受封时所书，是他题跋中具有代表意义的作品。此帖没有《千字文》古朴方拙的特点，笔力峻挺，格调清秀，在同一卷中，比虞集之书更精谨，比柯九思之书更秀丽。其他题跋，无论行、楷，也都表现出劲秀的风格特点。

道人张雨诗书画元朝第一

张雨（1283—1349），字伯雨，又名泽之，钱塘（今浙江杭州）人。20岁出道，号贞居子、句曲外史。他的诗文翰墨曾名震京城，被人评价为性狷介，常藐视流俗，

恛恛思古道，知弗能与人俯仰，遂戴黄冠为道士。

张雨书学自赵孟頫，并得其精髓。从传世书迹看，他的楷书与欧阳询相仿，行书受李邕影响，但总体看，主要还是得益于赵孟頫。存世作品有《台仙阁记》《看宗敬录诗》《山居即事诗》《题铁琴诗》《登南峰绝顶诗轴》《自书诗轴》等以及一些题跋。

← 张雨像

张雨的字，先后差别很大。故宫博物院藏的"褚摹兰亭"后有他大德甲辰（1304）一跋，落款张泽之，年22岁。由于功力尚浅，所以结构欠稳，与后来常见的瘦硬之字迥然不同，如果不是他44年后再点出"雨旧名泽之"，很难看出这是一个人的手笔。

《六研斋笔记》云："魏公平日学泰和，及其舒放雍容，而伯雨独得其神骏。"可见张雨的悟性之高。张雨亦擅草书，"飞鸢唳空，明珠映月"，有如仙风道骨，显示出洒脱不羁的艺术个性。

张雨楷书、行书中有代表性的作品是《送柑诗》，结体有欧书的特点，闲雅清和。《题画诗》是行草书，是题张彦辅画之诗的重录，是专门为"试笔"而写的，对字的笔法运用格外注意，结体也很精心，虽是行草相间，但字字独立而不连，很注意墨色浓淡，别有一番风姿。

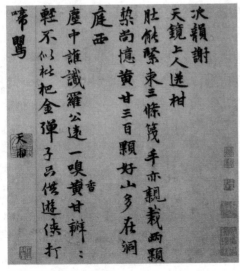

↑ 送柑诗帖 / 元　张雨

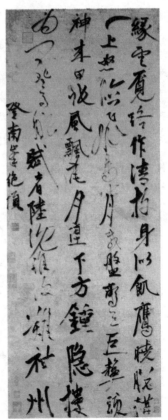

↑ 登南峰绝顶七言律诗帖 / 元　张雨

杨维桢书风狂怪不羁

杨维桢（1296—1370），字廉夫，号铁崖，别号抱遗叟，浙江诸暨人。幼时其父杨宏在铁崖山筑楼，"绕楼植梅万株，聚书数万卷"。元末辞官到松江，常与有识之士饮酒赋诗，酒后作书，独坐舟中吹笛，最爱吹《梅花弄》。明洪武二年（1369），朝廷召他到南京修礼乐书，自言"老妪不能再嫁"，托词不去。

杨维桢存世书迹有《沈生乐府序》《张宣公城南杂咏》《张氏通波阡表》《游仙唱和诗》《梦梅花处诗并序》《玉井香诗》等。

杨维桢作为一代名流，诗文被人称为"铁崖体"。书法早年效仿唐人，吸取《道因法师碑》之精髓，楷书《周上卿墓志铭》、行书《鬻字铭》，都可以看出其渊源出处。中年后，书风一改，如《城南唱和诗》《棠城曲》《真镜庵募缘疏》，都是楷、行、草杂合，笔势跌宕起伏，结体纵逸，没有太多规矩，自然天真。书中融以古隶章书笔法，更给人风度翩翩之感。正如清人所说："至其字势奇放，确有一种不受羁绊之意"，纵横挥洒，笔画狼藉，有"乱世气"。

书画题跋之风在元代已盛，铁崖亦题画很多，铁崖的题字富有浓烈的艺术情趣，题在倪瓒、张守中的画上，对比协调，与画相融生色增辉。

↑ 城南唱和诗/元　杨维桢

↑ 沈生乐府序/元　杨维桢

倪瓒淡雅脱俗

倪瓒（1301—1371），字元镇，号云林子、幻霞子等，无锡（今属江苏省）人。倪瓒所书的小行楷较多，《淡室诗》轴的字为最大，每字约两寸见方，结构方扁，笔势纵逸，略有古隶笔意，唯一不足的是不够挺拔。

倪瓒的小行楷书最能够体现他的书法特色，《静寄轩诗文》《杂诗帖》《怀寄彝齐随寓诗》《次韵耕隐诗》《致慎独时牍》等，这些帖的用笔有很多隶书的味道，楷书的点画提按代替了蚕头燕尾，从而看上去不至于过于精熟，收到冷逸古拙的效果。可是这种结构，容易显得呆板单调，因此，在用笔上，倪瓒也效仿赵孟頫，极精心细致。起笔时有时以点入画，有时从空中旋笔入画；其他如转折提笔，捺笔重下轻提，绝不草率，结体虽略扁，笔画却非常舒展。

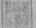

→静寄轩诗文帖／元　倪瓒

明时期

名家卓立的时期

　　明代书法继承宋元帖学而蓬勃发展，集晋唐宋元之大成。明初书法尚未形成自己特色，书法家以"三宋"和"二沈"最为出名。明代中叶，书法风格发生巨大变化，在苏州地区，文人书法极为繁盛，产生"吴门派"，代表人物有祝枝山、文徵明、王宠。晚明书坛百花齐放，异彩纷呈，卓然而立的书法家有徐渭、邢侗、张瑞图、董其昌、米万钟、黄道周等人。

台阁体代表"二沈"

"我朝王羲之"沈度

　　沈度（1357—1434），字民则，号自乐，松江华亭（今上海松江）人。洪武中举不就，永乐时以善书被选为翰林典籍。擅篆、隶、真、行书，书风婉丽，最得成祖朱棣喜爱，称其为"我朝王羲之"，于是被提升为中书舍人、侍讲学士。

　　沈度的代表作品有楷书《敬斋箴》、楷隶书《四箴》、行书《诗页》等。他

↑ 敬斋箴帖 / 明　沈度

的书法具有娴雅劲健、落落大方的风致与合矩的法度。这一艺术特征集中体现在沈度的楷书作品中。他的隶书，间架方整，笔画统一，体势多显楷式，大都只在波磔处保留了汉隶的特征，基本上是沿袭唐、宋以来的隶书风貌，与汉隶有所不同。其行、草书比较少见。陆深曾言："民则（沈度）不作行草，民望（沈粲）时习楷法，不欲兄弟间争能也。"然沈度并不是不能作行草，只是写得不多。赏其存世行书作品，用笔刚健，书姿遒媚，亦能卓然成家。

云间学士沈粲

沈粲，生卒年不详，字民望，沈度的弟弟。亦善作书法，曾为翰林学士，为"云间二学士"之一。为了不与沈度的楷书争名，他以草书为主，他的草书源于宋克，行笔娴熟丰润，尚有姿态，但缺乏章草精悍之气及其行云流水式的自然风韵。

行楷书《应制诗》、草书《千字文》等是沈粲的代表作品。在其作品中，可以看出其书法用笔比较纤细有力，随字形而婉转，继承了篆书的优点，并在撇笔的起笔处常常采用章草的"一波三折"。沈粲的草书《千字文》看来好像草法纵横，实际上字态、笔法的变化较小。沈度、沈粲两兄弟都注意书法的外在美。这种美是规矩中的静态美，是对一笔、一字、一篇精意营求出来的美。

↓草书千字文/明　沈粲

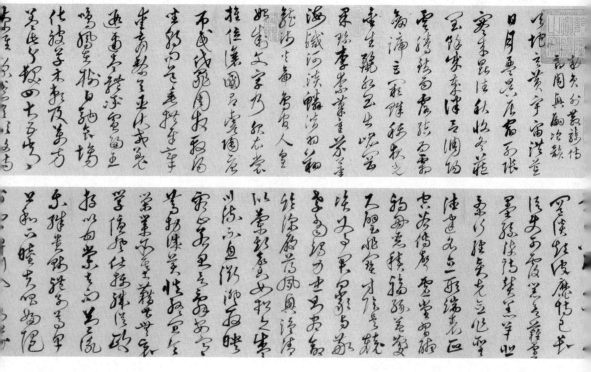

↑ 章草急就章 / 明　宋克

直逼钟王的宋克

　　宋克（1327—1387），字仲温，号南宫生，长洲（今江苏苏州）人，是明初著名书法家之一。洪武初被选为侍书，后官凤翔同知，卒于任。工诗文，与同里的徐贲、高启、王行等号称"北郭十才子"。亦能画竹石小景。高启《南宫生传》云"素工草隶，逼钟、王"。

　　宋克的书法代表作品，有章草书《急就章》、草书《唐宋人诗》、楷书《七姬权厝志》等，他的楷书主要学自钟繇，行、草书学王羲之，章草书则专习皇象的《急就篇》。帖学书法以及由此产生的艺术复古倾向对他有一定影响。他曾反复临习皇象的章草书和《定武兰亭帖》，但能在此基础上，创造出新的书法

风格。他的楷书端丽清雅，风骨峭劲；行草书稳健婉美，圆转劲利；他的章草书尤为特别，结字修美匀称，笔法劲健挺拔，集中地体现了他的书法艺术特点。在宋克笔下，钟繇八分楷法的古意，古章草书的肥厚朴拙，以及王羲之行草书的流便妍美，都有了新的变化。时代的风尚是这种变化的主要原因。宋克曾跟随元末的饶介学书，危素与饶介同受业于康里子山。《南宫生传》说宋克一生，行凡三变，每变而益善。少任侠，喜击剑走马；壮岁北走中原，寻求功业却毫无结果；于是杜门染翰，专攻书画。他的豪健之气正是因为有这样的生活经历并在书法上得以宣泄出来，遂形成端美健劲的风格。

在书法上宋克下过极深的功夫，曾"杜门染翰，日费十纸"，楷书学二王、钟繇，草书学索靖、"大王"、皇象，章草尤其被人夸赞，王世贞说："尝论章草自二王后，仅一萧子云，即颜、柳、苏、米以至赵吴兴负当代能声，而后一及之，黄长睿刻意其学，而无其法，国初宋仲温，可备述者。"

宋克书《急就章》墨迹，现藏北京故宫博物院，计1900余字，是宋克44岁时所写的，流宕奇特。章草在元代有所复兴，自邓文原、赵孟𫖯、康里子山后，就数宋克。

宋克章草风华秀逸处可补子山之不足，而劲拔旷达处使子昂减色，此墨迹初为明大收藏家项元汴家收藏。

↑ 草书进学解／明　宋克

宋璲小篆明朝第一

宋璲（1344—1380），字仲珩，浙江浦江人，宋濂次子。洪武九年（1376）因其父被召为中书舍人，后因连坐于胡惟庸党案被处死。《名山藏》称宋璲精篆、真、隶、草书，并称他的小篆可谓明朝第一。

宋璲的书法作品有草书《敬覆帖》、楷书《跋杜秋图》等。他的书法继承家传，并与杜环同受业于危素。其草书流畅雄健，楷书端谨遒丽。那时的人称他的小篆最工，可惜他没有留下多少作品，但从其草书笔画遒劲、转折圆润中，仍可看出篆书对他的影响。明太祖朱元璋曾对他的书法大加赞誉："小宋字书遒媚，如美女簪花。"宋璲的书法，从广义上来讲没有从帖学书法的范围跳出，除却其小篆师法梁《草堂法师碑》与吴皇象石刻书法外，其他书体皆来自当代书家。这种转近相习的艺术现象，在明初书法中占有较大的比重。宋璲是其中的典型。这些书家的关系或为兄弟或为父子或为师生，即使没有这种特殊关系，也往往是一家书名称著，流风遍及朝野。在以往的书法史中也曾出现过这种现象，但远比不上明初书坛那样普遍。

宋璲书法家学渊源，精篆、隶、真、草四体，其中大草与小篆的成就最高。他的小篆师法李阳冰、李斯，他对宋元篆书的衰落感到遗憾，意欲振兴，然他的作品仅是为玉莹宝殿作点缀的华贵篆文而已。他楷书学虞世南，草书早年学康里子山，并得到危素指点，后渊源二王，出入颠素。他的草书能兼取章草、篆隶笔法，时有"翰墨之雄"之誉。

↑ 敬覆帖／明　宋璲

宋广草书精熟

宋广，字昌裔，河南南阳人，任沔阳同知。擅长草书，尤得张旭、怀素法，婉劲熟媚，笔势翩翩，与宋璲、宋克齐名。

《太白酒歌》《风入松词》等是宋广的传世代表作品，均为草书。其草书笔法联缀，擅长通过迅疾的书写造成强烈势态；字的结构大小没有拘束，因字形而变，皆自然生动；用笔纯熟，秀劲婉畅。对二王草法也有所关注，其秀美的姿态，就是二王常法的影响所致。但他仍然旨归唐人草书，所以能够保留一定的唐代草书气势，在宋、元以来帖学书法家中这是不多见的。在一定程度上，他影响了明初草书风貌的形成。

由元入明后，书坛首先出现的代表人物是"三宋"。比较"三宋"书法，可以发现他们的一些共同点。其一，尽管他们没从帖学书法的范畴里跳出，但比起宋、元书法家，他们更注意书法的法度。比如宋克致力于皇象章草《急就篇》，宋璲专擅小篆书；宋广得旭、素草法精髓等。在书法史上，这些带有典范意义的古代作品或者某一书体的风格，体现着书法的创作规律，是书法特点的表现。然与二王传统相比，"三宋"书法相对削弱了书法意韵的传达，更注重书法气势的发扬和形态的表现。这类重法度的书法侧重于技艺表现，带有较浓厚的装饰色彩。书技娴熟、风格健美是"三宋"书法共同的特点。站在仲温帖学书法的立场上，詹氏对"三宋"进行批评，同时也指出了"三宋"书法的创新特点。事实上，在盛行艺术复古之风的元代书法中，"三宋"确实具有一股清新气息。

"三宋"与元代大家鲜于枢、康里子山不同，唐人狂草的风韵被他们充分吸收，比元人草书更为不拘小节，没有受到二王及台阁帖的约束，充分发扬了明代人喜爱写草书的风气。宋广的作品很少能见到，宋璲传到后代的作品也没有好的，所以"三宋"之中还是宋克的影响最大，他虽然算不上提挈一代的大家，却也是开创明代书风的功臣。

↑ 风入松词轴 / 明　宋广　　↑ 太白酒歌轴 / 明　宋广

吴门才子祝允明

祝允明（1460—1526），字希哲，号枝指生、枝指山人、枝山，长洲（今江苏苏州）人。他出身显赫，外祖父徐有贞曾担任华盖殿学士，祖父祝颢曾担任山西左参政。他的岳父李应祯授中书舍人，弘治年间曾担任太仆少卿，都是当时的魁儒，书法造诣都很高。受家庭艺术气氛的熏陶，他5岁作径尺字，9岁能诗，"为人好酒色六博，不修行检"。平时好收集古人书画作品和书籍，经济窘迫时，又以这些收藏品换取美酒，其值只及买来时的十之一二。他放荡不羁，在仕途上却郁郁不得志。弘治时中举，后会试不第，授

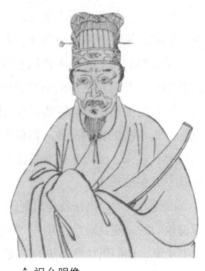

↑ 祝允明像

广东兴宁知县，迁应天通判，不久便告病假回归故里。他生性豪爽，举止风流倜傥，不拘小节，与唐寅、徐祯卿、文徵明三人，并称为"吴中四才子"。

祝允明的书学之博，居明代首位。据《艺苑卮言》记载，从魏晋钟繇二王以来，包括智永、欧阳询、虞世南、褚遂良、怀素、张旭、李邕、苏轼、米芾、黄庭坚、赵孟頫等隋、唐、宋、元诸大家，"靡不临写工绝，晚节变化出入，不可端倪，风骨烂漫，天真纵逸"。这广泛地临学古人书法的做法，主要是受到李应祯、徐有贞等前辈书法家的影响。祝允明是李应祯的女婿、徐有贞的外孙，因而吴门画派必然会对他产生影响。李应祯晚年，深为自己亡失古法而后悔，强调多阅古帖，吸取古人的精华。然而，他又以自己年事已高，不能有较大转变为憾。李应祯、

↓ 自书诗卷 / 明　祝允明

↑ 燕喜亭等四记／明　祝允明

徐有贞教导祝允明："俱令习晋唐法书，而宋元时帖殊不令学也。"

　　祝允明草书学得数家之长，尤以唐张旭、怀素，宋米芾、黄庭坚为甚。他善用狼毫，气势磅礴，遒劲有力，不计较少数点画得失。字形变化很大，大小、斜正、粗细、方圆、曲直无不信手挥洒，而自成章法，如行云流水，尤其可贵之处是意到笔随，变幻无穷。南京博物院所藏《祝枝山草书诗翰》后有一段题跋，莫云卿对祝的作品评价特别高："祝京兆书不豪纵不出神奇，素师以清狂走翰，长史用酒颠濡墨，皆是物也。今人第知古法从矩镬中来，而不知前贤胸次，故自有吞云梦，涌若耶，变幻如烟雾，奇怪如神鬼者，非若后士仅仅盘旋尺楮寸毫间也。京兆此卷虽笔札草草，在有意无意，而章法结法，一波一磔，皆成化境，自是我朝第一手耳。"

　　祝允明还善小楷，可谓字字珠玑，令人叹服。他的小楷先由唐入手，如《出师表》《和陶饮酒诗》及《蜀前将军关公庙碑》。后来，小楷字形由长变宽，笔法含蕴，略带钟繇风格，如《前后出师表》。他用小楷书写于武宗正德九年（1514）的《出师表》与钟繇《宣示表》颇为相似。潘正炜曰："有明一代，书家首推祝京兆，故寸缣一出，人争购之，得京兆书难，得京兆楷书尤难，得京兆楷书至千余言，难之又难，余生平所见京兆书，此为甲观。"扬州博物馆、上海博物馆均藏有祝允明的大字草书，魄力浑雄，但稍嫌不够严谨。

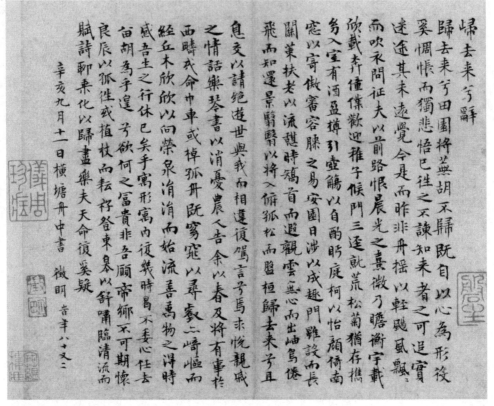

↑ 归去来兮辞 / 明　文徵明

吴门书派的代表文徵明

　　文徵明（1470—1559），初名壁，字徵明，后以字行，更字徵仲，号衡山居士。嘉靖三年（1524）得贡生，次年荐试吏部，授翰林待诏。三年后受到权臣的排挤，以生病为由，回归故里，醉心于书画，带有许多门生、子弟，是吴门书画的中心人物。

　　文徵明年幼时跟随李应祯学习书法。文徵明的父亲文林，与李应祯交情很深，文徵明曾说："同僚子弟得朝夕给事左右，所承绪论为多。"一日，李应祯看见文徵明的字很有苏轼的书法风格，便责骂他临古不远，要求他临摹王羲之的字帖。

　　《归去来兮辞》是文徵明82岁时所书小楷，字体舒展自如，很有密不通风、疏能走马之势，且笔笔到家，遒劲飘逸，表现出高超的书法技艺。此帖亦是学习欧阳询的小楷之作，代表了文徵明小楷作品的一种风貌。前、后《赤壁赋》更多地取法王羲之楷书笔意，是较常见的书法作品，属文徵明楷书的另一种风貌。更有意思的是，前、后两赋的书写时间竟相去25年之久。《前赤壁赋》书于61岁，而《后赤壁赋》则书于86岁之时，那时，文徵明对《前赤壁赋》颇为不满，"前

赋……笔滞而弱，今虽稍知用笔，而聪明已不逮"。可见他一生不懈地追求艺术。据说，他90岁时，为人书写墓志铭，还没有完成就"置笔端坐而逝"。

文徵明从学习苏东坡字入手，后学智永、欧阳询、赵孟頫诸家，这可以从他50岁以前的作品中看出，如《徐君墓志铭》《文绘画诗》《题赵魏公二帖》及《重茸停云馆诗》。他54岁赴京，官翰林院待诏，书诰制，崇尚整齐，兼习当时流行的字体。故行书有"玉版圣教"之称。两年后，即56岁时，他辞官归乡，"野人不识瀛洲乐，清梦依然在故乡"，而长住停云馆。晚年多学习黄山谷体势，融以篆隶，很有创意。

文徵明的小行书，基本上是出于《圣教》、智永、苏、米，用硬毫笔书写，笔法娴熟，《书史会要》形容其为"凤舞琼花，泉鸣竹涧"。平心而论，文徵明用笔虽熟练流畅，却有缺乏蕴藉之瑕，法度有余，神韵不足。他所书《千字文》《赤壁赋》《滕王阁序》卷，均为乌丝栏，虽从头至尾无一懈笔，非常流畅，但却给人一种"一字万同"的感觉。他的大字行书，尤其是晚年的作品，全参黄山谷体势笔意，一变姿媚为磊落，遒劲飘逸，境界全出，他的老师沈周亦退避三舍。如《游天池诗卷》《跋高宗赐岳飞手敕词》等作品，醒目异常，真所谓"苍秀摆宕，骨韵兼擅"。

文徵明小楷独具一格，文嘉所撰《先君行略》如此评价说："其小楷虽自《黄庭经》《乐毅论》中来，而温纯精绝，虞褚而下弗论也。"

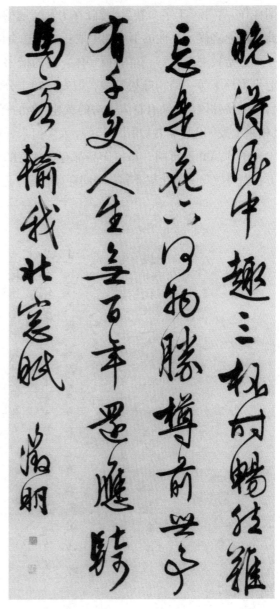

→ 五律诗 / 明 文徵明

王宠深入晋人格辙

王宠（1494—1533），字履仁，更字履吉，吴县（今江苏苏州）人。早年拜蔡羽为师，后为诸生，八试锁院不中，以年资贡礼部入太学。后因体弱多病，居洞庭、虞山、石湖二十余年。他为人倜傥清雅，才华横溢，可惜天妒英才。文徵明长王宠24岁，却与他结成忘年之交。

王宠与文、祝两人，既是师徒，又是朋友。他的书法深受晋、唐书法的影响。楷书学智永、虞世南，行书学王献之，且不失文徵明之和雅、祝允明之奇崛，可谓佳作。草书《千字文卷》，乾隆在为其所题的跋中写道："明王宠行楷全法右军，此卷极熟之候。"他的书法拙中取巧、飘逸奇丽。

王宠只书楷、行、草三种字体。他的楷书如《送陈子龄会试三首》《马遗安七十寿序》等，结构疏松萧散，但安排却十分巧妙、和谐，运笔遒媚圆劲，既有自己的特殊风貌，又有晋人书法的意趣。他的行、草书也独具风貌，如行书《唐诗》《枚乘七发》以及草书《自书诗》等，大多追求朴拙遒媚的韵致。尤其值得一提的是，王宠的作品并不雷同，每幅作品都有其独特的风格，有的作品用笔圆遒，有的多方折荒率之笔，变化很丰富，中间穿插覆笔、返笔、方侧笔、圆转笔等，运用灵活。

↑ 送陈子龄会试诗 / 明　王宠

↑ 张十二子饶山亭诗 / 明　王宠

↑ 草书诗 / 明　王宠

王守仁书风高峻

王守仁（1472—1529），字伯安，浙江余姚人。曾在老家阳明洞中筑屋，世称"阳明先生"。明孝宗弘治丙辰年（1496），他考中进士，后来被封为新建伯。年轻时，他曾与李空同一心钻研词章之学，后来他一心讲学，在南宋陆九渊的学说基础上加以发挥，创立阳明学派，对以后中国的思想界影响很大。

↑ 王守仁像

王守仁擅长写行书，书信写得更好。其书出自《圣教序》，虽不完全师法古人，然韵气冲逸，皆因人品学养高尚的缘故。如日本东京国立博物馆藏《何陋轩记》行草卷及《矫亭记》，神采苍秀，是他尤其用心的作品。确实像徐渭所说："古人论右军以书掩其人，新建先生乃不然，以人掩其书，睹其墨迹非不翩翩然凤翥而龙蟠也，使其人少亚于书，则书且传矣。"

↑ 何陋轩记 / 明　王守仁

↑ 铜陵观铁船歌 / 明　王守仁

江南第一风流才子唐伯虎

唐寅（1470—1523），字伯虎、子畏，号六如居
士、逃禅仙吏、桃花庵主等，吴县（今江苏苏州）人。
书法初学李邕，后学赵孟頫。与祝允明、徐祯卿、
文徵明并称"吴中四才子"。明弘治十一年（1498）
举应天解元，会试时因涉有考场舞弊案被革黜，
后游历名山大川，卖画为生，放荡不羁，
镌印章"江南第一风流才子"。画初
学于沈周，后取法宋、元各家，工山水、
人物、花鸟，与沈周、文徵明、仇英
并称"吴门四家"。

← 唐伯虎像

《落花诗册》墨迹是其书法代表作，
婉约挺劲，很见功力。《联句诗》是唐寅、沈寿卿等三人所联七律诗，书于正德
五年（1510），丰劲洒落，得赵孟頫遗意。

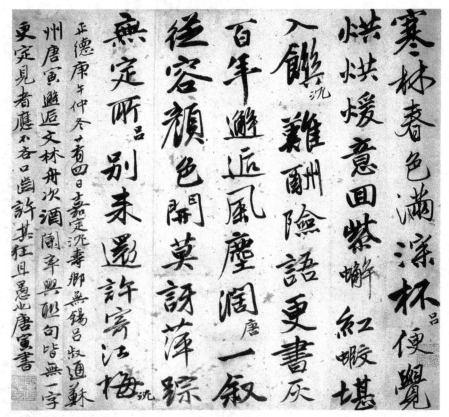

↑ 联句诗 / 明　唐寅

字林侠客徐渭

徐渭（1521—1593），字文清，更字文长，号天池、田水月、天池生、青藤老人等，山阴人，自称："吾书第一，诗二，文三，画四。"徐渭是在诗、文、书、画方面都有很深造诣的艺术大师，他的绘画深远地影响到明清以至近代，诗文也备受人们重视，然而他的书法颇不为人们所接受，其实他的书法磊落不群，若天马行空。黄汝亨评价他说："按其生平，即不免偏宕亡状，逼仄不广，皆从正气激射而出，如剑芒江涛，

书家书论与评介

明袁宏道《中郎集》

文长喜作书，笔意奔放如其诗，苍劲中姿媚跃出，在王雅宜、文徵仲之上。不论书法而论书神，诚八法之散圣，字林之侠客。

明徐渭《文长论书》

黄山谷书如剑戟，构密是其所长，潇散是其所短。苏长公书专以老朴胜，不似其人之潇洒，何耶？米南宫书一种出尘，人所难及，但有生熟，差不及黄之匀耳。蔡书近二王，其短者略俗耳，劲净而匀，乃其所长。孟频虽媚，犹可言也；其似算子率俗书不可言也。尝有评吾书者，以吾薄之，岂其然乎？

赵文敏师李北海，净均也，媚则赵胜李，动则李胜赵。夫子建见甄氏而深悦之，媚胜也，后人未见甄氏，读子建赋无不深悦之者，赋之媚亦胜也。

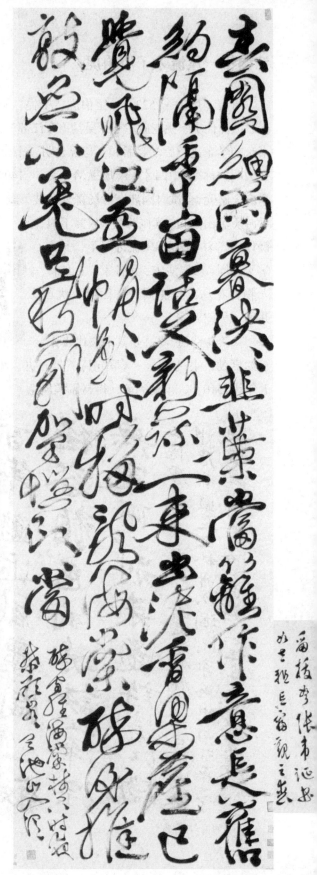

→七律诗/明 徐渭

政复不遏灭。其诗文与书画法，传之而行者也。"

徐渭有一类作品，结字险劲而紧密，笔法爽脱而遒劲，可以看出师法的是米书遗意。然而，即使在这类较为规矩的行草书中，与米书也不完全相似，如以重按轻提出尖的撇、捺笔画，运用中锋浑圆的笔法，从表面看更近隶草法。他还有另一类作品如《七律诗》轴，全篇分不出行间字距，纵横散乱，纸上一团模糊，唯见笔走龙蛇，这类作品就与米氏一点也不相近，而是参照了黄庭坚的狂草书。他的《草书诗》轴，观者根本分辨不清字迹，可以说无法已达到了极点，于杂乱中求平衡，更显妙趣横生。

↑ 徐渭像

徐渭为人豪放不羁，"放浪曲蘖，恣情山水"，其书同其人，也是气象奇伟，光怪陆离。因此，对徐渭书法的评鉴，不可在点画得失上斤斤计较，而要观其整体精神气质。虽然他喜爱米芾、苏轼的书法，但他的书法则是融众家之所长，又有独特的风格。

藏于宁波天一阁、上海博物馆中的徐渭丈二行草书轴，确有"山奔海立，沙起雷行"的气势，平畴千里，独立一时，其书之"神"，有明以来几乎无人可与之匹敌。

徐渭乃明清大写意水墨花卉的宗祖，在绘画上泼墨纵笔，与草书在精神气度的追求上是相同的。

↑ 论书法 / 明　徐渭

↑ 岳阳楼记 / 明　董其昌

晚明四大家

董其昌书风淡雅俊秀

董其昌（1555—1636），字玄宰，号思白、香光居士，松江华亭（今上海市松江区）人。

现存董其昌的作品，大多是其四五十岁以后的创作，前期作品比较少。存世的行楷书《关侯庙碑》是他约35岁"为庶常时所书"的早期作品，粗看起来，书法与常见的董字不大相似，主要仿学唐朝李邕的碑书，兼具颜真卿、王羲之书法笔意。

他老年时的作品渐变，如楷行书《临颜真卿画赞碑》《节临钟王帖》《临徐浩三藏和尚碑》，楷书《月赋》，行书《岳阳楼记》等。仅从这些作品来看，王羲之、钟繇、颜真卿、虞世南、米芾、徐浩等人所创的古代书法都在他的涉猎范围内，

书家书论

明董其昌《画禅室随笔》

作书所最忌者，位置等匀，且如一字中，须有收有放，有精神相挽处。

作书之法，在能放纵，又能攒捉。每一字中失此两窍，便如昼夜独行，全是魔道矣。

捉笔时，须定宗旨，若泛泛涂抹，书道不成形像。用笔使人望而知其为某书，不嫌说定法也。

书道只在巧妙二字，拙则直率而无化境矣。

字之巧处，在用笔，尤在用墨，然非多见古人真迹，不足与语此窍也。

发笔处便要提笔起，不使其自偃，乃是千古不传语。

用墨须使有润，不可使其枯燥。尤忌秾肥，肥则大恶道矣。

因而其作品风格面貌多变。比如楷书《月赋》师法虞世南，字体修长，笔法劲秀，得虞书温雅之意。师法徐浩、颜真卿楷书的《三藏和尚碑》《画赞碑》，则专务书法的涩劲朴拙，而几乎没有学虞书时的自然潇洒笔法。学米书的《岳阳楼记》，结字险处横生，用笔爽劲多侧，与《节临钟王帖》的平和意趣相比，判若两人。

董其昌书法艺术创作在他步入60岁之后，进入自由阶段。他晚年的代表作有《临柳公权兰亭诗》《三世诰命》《友石台记》和《临颜真卿争座位帖》等，他这一时期的书艺日趋纯熟，不仅笔由心使，能融会各家的艺术特点，更加明确、清晰，他想最终脱离传统古法，创立自己的风格。他这时期的作品，一面以似不经意的、率易的笔法来表现书法的平淡天真，一面又以拙于笔法来反映书法的古拙。

→董其昌像

↓临柳公权兰亭诗 / 明　董其昌

北邢南董之邢侗

邢侗（1551—1612），字子愿，祖籍临邑（今山东临清）。万历二年（1574）进士，官至陕西行太仆少卿兼佥事，后辞官返乡，家资甚丰，修筑"来禽馆"，珍藏许多法帖，不分昼夜地临摹，其墨迹刻为《来禽馆帖》一书。邢侗擅长绘画及诗文，尤其擅长书法，他与张瑞图、米万钟、董其昌为晚明四大家，与董其昌并称"北邢南董"。

他曾临学过索靖、钟繇、褚遂良、虞世南、王羲之、米芾、怀素等诸家书法，而评书者公认他"深得右军神体，极为海内所珍"。邢侗流传的作品中，以临王

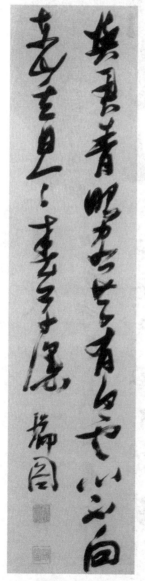

↑ 五绝诗 / 明　张瑞图

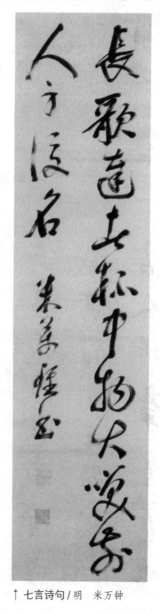

↑ 七言诗句 / 明　米万钟

↑ 五律诗 / 明　邢侗

羲之法帖的草书最多，说明他的确得益于王羲之，而形成书法风貌。他的书作在丰劲的运笔中加以婉转，用笔极为沉厚。但其书没有空灵之气。他大多数的临帖作品，千篇一律，只是模仿王羲之的笔法，而未能抓住其精神。

据《书史会要》中记载：邢侗"临仿法帖，虽未能尽合古人，但笔力矫健，圆而能转，时亦有得"。妹妹邢慈静，擅长诗文书画，书法学自邢侗，章得浑庄茂朴之气，而洗一般女子娇丽软媚之习，很是难得。

张瑞图书风丑怪

张瑞图（？—1644），字长公，号二水，祖籍福建晋江。万历三十五年（1607）进士，殿试第三名，授编修，后以礼部尚书入阁。

他以书法见长，当时为魏忠贤宗祠写很多碑文，为人所不齿，后因魏忠贤案受连坐，贬为民。张瑞图的书法作品如行书《圣上万寿无疆赋》、草书《五言诗》等，皆有些奇逸怪异，渊源来历并不明显。其笔法扁侧，书体势方而敧，少圆浑之意。细细推敲后，可看出他的书法仍取之王、钟，只不过变化较大。他结合钟繇的肥扁古拙与王羲之的敧媚多姿，对其字体加以变化，且藏敧媚为"丑怪"，泯功力于拙朴，给人一种似曾相识的印象。例如《圣上万寿无疆赋》给人的感觉是散漫不经的，布字好像都把握不定，然用笔却极健拔紧劲，把字的体势牢牢地牵住。又如《五言诗》每字结构紧结一团，用笔沉厚，乍看之下很难辨别字形，然仍可在重叠处看出其轻离、沉挫的笔画的来龙去脉。

张与董、米、邢书法齐名。早年行草极平和，从他的代表作行草《后赤壁赋》可以看出他早年的笔风，他是以北碑的笔势来写行草，书若层峦叠嶂，遒劲通灵。

南董北米之米万钟

米万钟（？—1628），字仲诏，是米芾后代，喜怪石，自号石隐、友石，陕西安化（今甘肃庆阳市庆城县）人，徙居宛平（今北京）。万历二十三年（1595）进士，历官江西按察使。后因倪文焕弹劾，于天启五年被削籍。崇祯初被任为太仆少卿，死于任上。因偏好奇石，且善画石头，故自号友石先生。因行、草书俱学米芾且与米芾同宗，与董其昌齐名，故当时有"南董北米"之称。

他存世的书法作品较多，他学得米书结字的险劲，但用笔丰厚粗拙，另具沉郁风韵，与米书的峭厉不同。他善以婉畅的运笔，以掩盖笔法的沉钝。虽是这样，他的书法仍与邢侗有相同的毛病，即虽丰沉有余，但灵秀不足，书貌书体也缺少变化。虽然米万钟行草学于米芾，但没有米芾飞动流宕的气势，且笔弱。虽名声极高，但其成就远在董其昌之下。

"邢、张、董、米"四人中，以董其昌的书法成就最高，然而当时四人却是齐名的。他们书学渊源都属于帖学范围，即自宋元以来被视为正统的路子。

↑ 张溥墓志铭 / 明　黄道周

书家英雄"黄倪"

黄道周忠义殉国

　　黄道周（1585—1646），字玄度、幼玄、幼平，一字细尊、螭若，号石斋，祖籍漳浦（今属福建）。年少时勤奋努力，非常自负，声名远播。于天启二年（1622）中进士，授庶吉士，补编修。他强韧敢言，清正廉明，因上疏论辩邪正，从降职到斥为民，后被谪戍广西。后来，任南明福王礼部尚书，唐王时擢升为武英殿大学士，他奏请前往江西以图恢复，到婺源被清兵逮捕。在监狱中时，他日夜吟哦，不停书写，临刑时说"吾不忍有所见也"，便以布蒙面，在南京慷慨就义。

　　黄道周不但学贯古今，而且通天文、历数，向他拜师求学的人极多。他走的是科举之路，故在习书方面也很下功夫。人们对黄道周的书法有两种评价，一种认为其"行草笔意离奇超妙，深得二王神髓"，另一种认为其"楷格遒媚，直逼钟王"。事实上，这是对他具有不同特点的不同书体的认识。

　　黄道周擅行、草、楷书，也能够写隶书。黄道周的楷书，如《张溥墓志铭》《孝经》卷，笔法健劲，字体方整近扁，风格质朴古拙，与钟繇楷法相类似。不同之处在于，钟书古拙中略显浑厚，黄书则显清健，所以王羲之楷法对他也有影响。他的行草书，如《五言古诗》轴，与其楷书的体势相类，结字敧侧多姿，行笔转折方健，风格朴拙接近钟繇。他的草书也是厉峭滞涩，骨格苍凝，纸上洋溢着一股磅礴郁积之气，而流传下来的作品很少。

如 張 譔 先 石
墓 天 書 生 齋

明末仙才倪元璐

倪元璐（1593—1644），字汝玉，号鸿宝，一号园客，祖籍上虞（今属浙江）。他从小聪慧过人，7岁时即能赋诗，19岁到云间，陈继儒见之颇为惊叹，称之为"仙才"。天启二年（1622）中进士，为庶吉士，后迁国子祭酒，侯方域就是其门生。

他在崇祯元年上疏，鞭挞阉党。后因遭到首辅的妒忌，落职在家。崇祯十五年（1641）他被任为兵部右侍郎，次年任户部尚书兼翰林院学士。李自成攻克北京，倪元璐自缢而亡。

倪元璐擅长行书与草书。倪元璐的书法既有涩劲朴茂的风轨，又有明人行书秀雅流便的特点，来源于帖学书法，又具有碑书尤其是六朝碑书的特色。

倪元璐与黄道周同时入词坛，并结为好友，两人皆忧国忧民，相互以名节鼓励对方，又同在翰林院作书。所以倪元璐书画与黄道周齐名，人称"黄倪"。

↑ 倪元璐像

↑ 杜牧诗／明　倪元璐

清时期

碑帖并行的清代书法

　　清代书法最大的特点是帖学与碑学的交相辉映，各领风骚。清初书法尚有明末之影响，代表书家有傅山、王铎等人。康熙帝推崇董其昌书法，因而清初书坛董体弥漫，同时科举制度规范书体，使得"馆阁体"大为流行。清代中期，乾隆帝偏爱赵子昂体，趋于式微的帖学继续流行，但此时碑学书法已开始提倡。清代后期，书法家竞相以碑学为宗，风气大开，代表人物有邓石如和伊秉绶。

王铎气节不高书艺妙

　　王铎（1592—1652），字觉斯，号痴庵、嵩樵、别署烟潭渔叟，河南孟津人。明天启进士，授翰林院庶吉士，不久便授编修，此后先后担任少詹事、经筵讲官、礼部尚书等职。甲申事变后，福王政权授其为南京礼部尚书，并擢升其为东阁大学士，加太子少保，为次辅。降清后，清廷又授其为礼部尚书，死后谥元安。

　　王铎与黄道周、倪元璐为同榜进士，在书画艺术上，是三人中名气最大的一个，但由于他的变节，人们对他的书法艺术的评价多有所贬抑。但就艺术本身而言，王铎的书法造诣确

↑ 思台州诗 / 清　王铎　　　↑ 临帖 / 清　王铎

↑ 自书诗卷 / 明　王铎

实是三人中最高的一个，论其成就足与董其昌颉颃。在师从上，他博采众家之长，从唐代的柳、褚、虞到宋代的米芾，均有所涉猎。据载，由于他的书法名重于时，故他曾自定字课，一日临帖，一日应请索，以此轮流，直至去世为止，终身不易。

王铎的隶、楷、行、草四书均十分出色。其中，他的隶书作品较少，工稳深厚，气息高古。他的小楷出于钟繇，以《拟山园帖》中的《北国学石鼓歌》为代表，点画方切，笔致沉着。中楷则将颜真卿的结体与柳公权的用笔糅合为一体，清挺瘦硬，而全无赵、董的秀媚之气，代表作有《中香帖》。

而成就最高、最能代表他的艺术个性的还是要数他的行草书。尤其是晚年之后，他的行草每每风格沉雄豪迈，奇矫怪伟，魄力之大，远非赵、董所能及。他的行草的特点是承继二王的秀逸灵动，而又兼取李邕、颜真卿、米芾诸家之长，在超长的条幅或横卷上恣意挥洒、意尽方休。其作品中那厚实的笔力，繁密的结体，飞动的态势，如钱塘海潮，连绵不断，势不可挡。纵逸中每有横笔崛出，使转中又巧以折笔顿挫。笔法方圆并举，墨忽涨忽渴，散乱之间又自有章法可寻，左之右之，颠之倒之，收放自如，情绪跌宕，极其酣畅淋漓。

从他28岁时所书的《吴养充墓志》来看，他的行书根底出自李邕；后来的《杨公景欧生祠碑》则完全用的是《圣教序》的笔法；此外，有的作品笔法近颜，笔势近米，但笔意仍为二王，同时又能融合众长，风格沉雄豪迈，锋芒毕露，酣畅淋漓。他的草书得益于《阁帖》颇深，尤富王献之之奇矫风韵，笔势凌厉而婉转，笔法方圆并举，笔锋中侧交迭，结字谨严而宽博，字形偏圆，作书时，每每行气流畅，一气呵成，态势连绵不断，章法错落有致，丰神潇洒。在书法上，他主张"书未宗晋，终入野道"。进入晚年后，他又在《杜诗草书长卷》跋语中说："吾书学之四十年，颇有所从来，必有深相爱吾书者。不知者则谓之高闲、张旭、怀素野道，吾不服！不服！不服！"

↑ 战国策／清　傅山

傅山为医书更佳

傅山（1607—1684），明末清初著名书画金石家、医学家。初名鼎臣，字青竹，后改名山，字青主，一字仲仁，一署真山，号啬庐，自署公之它，别号朱衣道人，晚号老蘖禅，阳曲（今山西太原）人。

傅山在明末清初的书坛上声誉颇高，与黄道周、王铎齐名。傅山的书法极具个性，他早年学书先是从晋、唐入手，后又转而学赵，最后又进而学颜，他在书法美学上的观点是"书以人重"。

他的"四宁四毋"的观点与董其昌所提倡的"书道只在巧妙二字，拙则直率而无化境矣"的观点截然不同，甚至可以说是针锋相对。

在书法之道上，傅山不仅坐而言，并且还起而行书，贯彻他的"四宁四毋"观点最彻底的当属他的行书、草书。

从傅山的行书《丹枫阁记》看，是师承鲁公、南宫。他的草书宕逸洒脱，用笔飘逸放纵，结体又极具个性。顾炎武曾评价他的草书为"超然物外，自得天机"。傅山的草书结体宽博，这一点和颜真卿较为相像，并且由于他在用笔上追求空灵流畅之风，而线条又连绵不断，牵引之处，回环往复，因之他的草书结体复杂而富于变化。傅山草书的代表作首推现今传世的《草书七绝诗》轴，该书用笔寓生涩于流畅，字与字、行与行之间的疏密对比格外鲜明，笔法相揖避让、纵敛开合、大起大落，全书洋溢着一种狂肆直率的情感，正合"右军大醉舞蒸象，颠倒青鸾白绵袍"的诗意。此外他的《草书》十二条屏、《草书五言诗》轴、《草书七言诗》

轴等作品，看去平淡无奇，实则动人心魄、博大雄畅。

傅山的书法，功力十分深厚。否则，他是很难达到他所理想的"四宁四毋"艺术境界的。他正是在深刻钻研了古法之后，才得以练成自己的独特风格的。

他的《丹枫阁记》，字体苍劲有力而又秀逸多姿，全无半丝狂态，深得颜真卿的神髓。小楷书《逍遥游》则点书工稳，朴实古厚，深得钟王之味。而他行草书成就之所以如此之大，是因为平时打下了坚固的基础，正如苏轼所言"始知真放本精微，不比狂华生客慧"。

傅山在篆、隶书方面的造诣也很深，尤其是隶书。从他现存的《隶书七律》四条屏来看，他的隶书运笔柔中寓刚，意志天真，颇得汉碑神韵。傅山自己曾说"楷书不知篆隶之变，任写到妙境，终是俗格"。

↑ 五律诗 / 清 傅山

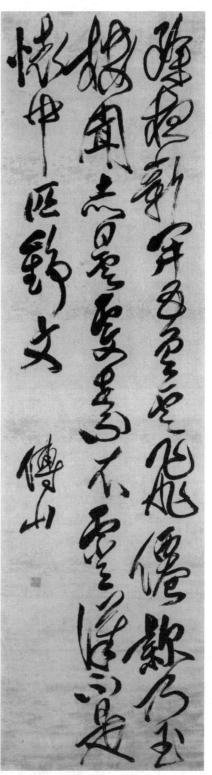

↑ 七言诗 / 清 傅山

↑ 手札十三通 / 清　八大山人

八大山人亦哭亦笑

八大山人（1626—1705），原名朱耷，明太祖子宁献王九世孙，8岁能诗，崇祯十四年（1641）为诸生，19岁明亡，入清后一度为僧，泄亡国之痛于书画，以泼墨花卉见称于世。他的书法所学甚多，从钟、王，至唐之欧、褚、颜，宋之苏、米、黄，无不借鉴。

他的小楷笔法谨严，颇具晋唐风采；涉笔大草很有王字风范，似颠素笔法，亦似明人草书格式；行草以《王羲之临河叙》《临蔡邕书卷》为典型，这种笔法基本上是钝拙圆笔，墨微枯；其篆隶浑沦沉着，绝少尘俗气。难怪弘一法师刻意摹仿他的书法，在笔情墨趣中蕴以禅道，凄苦冷逸，亦足感人。

↓ 题画诗 / 清　八大山人

→ 朱耷像

八大山人的书法创作可分为五个时期：一、传綮期，主要学习欧阳询；二、个山期，主要取法董其昌；三、驴期，主要学黄庭坚和《瘗鹤铭》；四、八大前期，在精研钟繇、王羲之、颜真卿笔法后，形成独特风貌，字体怪伟，但用笔还太方硬；五、八大后期，并行有两种风格，一种为八大前期画家书法的进一步发展，日趋圆浑，以悬肘中锋之法运秃笔，不求形似而极其朴茂雄健，另一种为小行楷，接近明代的王宠，藏头护尾，气格颇为深静。传綮期的作品，见于《传綮写生》册的题跋。用笔方圆皆具，结体劲拔险峭，法度森严，显是深得欧阳询之法。

个山期的书法，代表作为《梅花图》册的一开自题，有行书五绝一首，分行布白疏阔淡净，墨韵笔势圆劲苍秀，深具香光神韵。

驴期的作品，如《行书刘伶酒德颂》卷，全书57行，每行2字至5字不等，大小错杂，一气呵成。中宫收紧，四脚舒张，有英杰神俊的风神；用笔则痛快沉着。

八大前期的书法，用笔结体仍循驴期风格，但开始转向怪伟，这一点于《卢鸿诗》册明显可见。

八大后期的作品如《程颐四箴》轴、《河上花图卷题跋》轴、《临东坡居士书》轴等，沿袭前期书风而更趋苍茫、圆厚、平淡、老辣。运笔单纯出于篆书的笔意而无起迄的痕迹，提按极少出现，圆浑而简洁，虽然是行草书，却笔笔能断，很少用引带，不见有痕迹，显得格外淡泊、高古。笔墨以沉浑情韵，入禅合道，凄苦冷逸，脱尽尘俗之气。

《小楷心经》则正是"绚烂之极，复归平淡"，浑无八大前期的怪伟，而直取晋唐古风，反映了他晚年心境之平和超脱。

↑ 弇州山人诗 / 清　八大山人

康熙四家

姜宸英小楷清朝第一

姜宸英（1628—1669），字西溟，号湛园，又号苇间，浙江慈溪人。年七十方举进士，探花及第，授编修，后因科场案死于狱中。

姜宸英的书法，师法米芾、董其昌而上追晋人，楷书师法虞、褚、欧，尤工小楷。作品清隽淡韵，虽莹秀悦目，但略嫌"拘谨少变化"。传世《行书秋中杂感诗》轴，字体极小，行书中杂草法，波磔间有章草笔意，行与行、字与字之间疏密有致，气度娴雅，笔势流畅，极其娟秀。

↑ 洛神赋 / 清　姜宸英

何焯秀韵不俗

何焯（1661—1722），字屺瞻，号茶仙，人称义门先生，长洲（今江苏苏州）人。康熙中拔贡生，先后获赐举人、进士，授编修。在书法方面，喜临摹晋唐法帖。蝇头米字，灿然盈帙，好之者常不惜重金求购其手校本。

↑ 桃花源诗 / 清　何焯　　　　↑ 东坡评语 / 清　汪士铉　　　　↑ 嘉瑞赋 / 清　陈邦彦

《评书贴》以为："义门未得执笔法，结体虽古，而转折欠圆劲，特秀韵不俗，非时流所及。"传世《七绝诗》轴，布局舒展匀称，结构严肃渊雅，笔法严整劲秀，颇得欧阳询的意韵。

汪士铉崇尚平正

汪士铉（1658—1723），字文升，号退谷，长洲（今江苏苏州）人，康熙进士，官左中允，工古诗文，著述丰富。

其书法瘦劲疏朗，晚年愈见沉着，与张照并肩；又与姜宸英并称"汪姜"。曾有自述："初学《停云馆》《麻姑仙坛》《阴符经》，友人讥为木板《黄庭》，因一变学赵得其弱，再变学褚得其瘦，晚年尚慕篆隶，时悬阳冰《颜家庙碑额》于壁间，观玩摹拟，而岁月迟暮，精进无几。"讲明了其始于帖学，转道碑学的历程以及崇尚平正的书学观，惜年事不允，未能从帖学中解脱出来。

他62岁时所作《行书虞世南破邪论序》卷，行笔瘦劲优雅，字体清逸俊朗。

陈邦彦书法为康熙朝典范

陈邦彦（1678—1752），字世南，号春晖、匏庐等，浙江海宁人。康熙四十二年（1703）进士，官至礼部侍郎。陈邦彦书法自二王出，工于小楷，得董其昌的精髓，深受康熙皇帝的赏识，为"康熙四家"之一。

其书北京故宫博物院藏有《嘉瑞赋》轴，书法秀雅挺劲，疏朗清丽，有董书的深厚影响，为康熙朝典型的"干禄"正书风格。

→ 七绝诗／清　陈邦彦

康熙、雍正、乾隆书艺高超

康熙帝喜好董书

清圣祖康熙皇帝名爱新觉罗·玄烨（1654—1722），顺治皇帝第三子，8岁（1622）即位，在位61年。康熙在位期间，国家稳定强大，经济繁荣昌盛。康熙喜好书法，崇尚董其昌书法，曾将董氏海内真迹搜访殆尽，玉牒金题，汇登秘阁，锐意临摹，使董字风靡朝野，使全国盛行董体书风。

康熙书法笔画潇洒精美，明丽周到，结字舒朗开展，布局天然妙成。康熙皇帝的墨迹存世很多，北京故宫博物院藏有《柳条边望月诗》《临董书王维诗》等，大都结体秀润，闲适自然。

↑ 康熙像

↑ 临董书王维诗／清　康熙

↑ 夏日荡舟诗／清　雍正

↑ 麦色诗 / 清　乾隆

雍正帝书承其文

清世宗雍正皇帝名爱新觉罗·胤禛（1678—1735），康熙帝第四子，在位13年，其在位期间为承启"康乾盛世"的重要阶段。雍正书风受其父影响，远师晋唐诸家，近法董其昌，真、行二体颇入规矩，具有相当高的造诣，其书丰润秀媚，气脉畅通。

乾隆帝书学赵体

清高宗乾隆皇帝名爱新觉罗·弘历（1711—1799），雍正帝第四子，25岁即皇位，在位60年，文治武功，天下承平，国势强盛，史称"康乾盛世"。乾隆于书法颇好赵体，带动朝野形成了以赵代董之势。乾隆学赵书，行得其圆熟，失其遒劲；得其法度，无见流动；得其妍媚，而显软弱，尤勤于临池，怡情翰墨一生不辍，其存世书迹为历代帝王之冠。

其书圆熟秀劲，规正端丽，千字一律，略无变化。

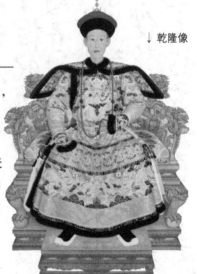

↓ 乾隆像

扬州八怪书风

清"扬州八怪"诸家画家书法蔚为大观，可以与正统的帖学书法对立，成为碑学书法的一支前卫力量。其中，成就最突出的当推黄慎、汪士慎、郑燮、金农四家。

黄慎草书狂怪险绝

黄慎（1687—1768），字恭寿，号瘿瓢子、东海布衣、瘿瓢山人等，宁化（今属福建）人。居扬州，以卖画为生，为"扬州八怪"之一。

↓ 五律诗 / 清　黄慎

↓ 十三银凿落歌 / 清　汪士慎

黄慎书法源于章草，更多地融入自我的书法意趣，给人以狂怪难识之感。在清代中期扬州书法家中，黄慎的书法颇富个性。书法点画纷披，结字奇古险绝，散而有序，字间连带折转自如，标新立异，表现出书法极强的个性。

汪士慎书法别具一格

汪士慎（1686？—1759），字近人，号巢林，又号晚香老人等，排行老六，金农称其为"汪六"，嗜茶如命，人称"汪茶仙"，安徽休宁人。汪士慎一生清贫，流寓扬州，卖画为生。54 岁左目失明，自称左盲生。

汪士慎工于楷行，用笔含隶意，书法中微见画笔；其隶书脱胎于汉碑，结体方整，法度严密，古拙厚朴，雄浑有气魄，标新立异，自成一家。汪士慎双目失明后，仍能挥毫，写出精妙的草书作品。

乾隆十五年（1750）写成的《行草书十三银凿落歌》是汪士慎自作诗，全卷 201 字，时年 65 岁，左目已失明十多年，仍能写出如此精妙的作品，令人惊叹。

→ 观绳伎七古诗 / 清　汪士慎

金农"漆书"墨浓似漆

金农（1687—1763），字寿门，号冬心，又号司农、曲江外史、昔耶居士等，仁和（今浙江杭州）人，流寓扬州，卖画为生。

金农书名比画早显，擅长楷隶，以隶书为妙。其隶书雄劲奇伟，拙厚古朴，冠于当时。

关于金农的师承，金农在"明月入怀"的印款中说："余近得《天发神谶》及《国山》两碑，字法奇古，作擘窠大字，截取毫端，即用二碑法，今刊是印。"其实何止两碑，金农收藏超过千幅的碑帖拓片，如《汉征西大将军杨瑾残碑》《西岳华山庙碑》等，这些收藏大大拓宽他的视野。后人将金农的书法称之为"漆书"。所谓漆书，即墨浓似漆，具有漆简的笔趣，用笔方扁如刷。他从米芾学书自述中的"又悟竹简以竹聿行漆"获得启发，并有意追求此法。

↑ 金农像

→ 隶书帖／清　金农

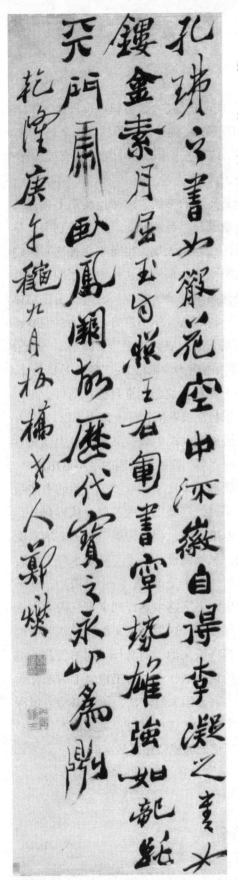

郑燮写绝六分半书

郑燮（1693—1765），字克柔，号板桥，兴化（今属江苏）人。郑燮所作行楷自称"六分半书"，能将四体书融会贯通。《国朝隶品》说："郑板桥如灌夫醉酒骂座，目无卿相。"

郑板桥的书法特色"六分半书"，简单说就是一种介于楷、隶、草之间，而将画法融入其中的书法。据郑燮自述，他学诗不成功，转而学书法，书法没学好又去学作画。字学汉魏，崔蔡钟繇，古碑断碣，刻意追求。

李玉《瓯钵罗室书画过目考》卷三这样说郑板桥的书法："模仿《瘗鹤铭》，又有黄鲁直，合其意为分书，用在绘画方面就是画竹兰。"隶书就是所说"分书"，又称"八分书"，隶多于楷，而又分书糅入楷法，所以称为"六分半书"。具有浓浓画意是"六分半书"的另一个特色。郑板桥自己曾说，画竹要与书法一样要有行款，而且竹更应讲究浓淡以及疏密。要知画法通书法，兰竹如同草隶然。故而其"六分半书"中多有画意。

←论书帖/清　郑燮

淡墨探花王文治

　　王文治（1730—1802），字禹卿，号梦楼，江苏丹徒（今江苏镇江市丹徒区）人。他以书法诗歌著名。乾隆二十一年（1756）出使琉球，他是跟随翰林侍读全魁去的，在海上遭到飓风溺水后获救。乾隆三十五年（1770）进士，那时他32岁，授编修，擢侍读，后放任云南临安府知府，后来浪迹天涯。

　　王文治的书法，由褚遂良而上直追二王，董其昌、赵孟頫对其影响特别大。早期书法"秀逸天成，得董华亭神髓"；晚年瘦滑脱化，偏爱挑法，出入张即之。妩媚是他画风的最大特点，轻毫淡墨，结体婀娜。杨守敬《学书迩言》以为："梦楼书法虽秀韵天成，或訾为女郎书。"马宗霍《霋岳楼笔谈》则认为："梦楼书非无骨，特伤于媚耳，使能严重自持，当可少正，惜其乐与浮浪者伍，故遂流而忘返。"

　　据《新世说》载：王梦楼自少以文章书法而著名，朝鲜人换他的字不惜用饼金。用环肥燕瘦来比喻刘墉和王文治的书法最合适不过，刘墉书丰腴淳厚，从容自若，若"返虚入浑，积健为雄"；王文治旖旎飘逸，风流倜傥，好像"雾余水畔，红杏在林"。一个是雄浑，一个是潇洒，刘字熟中生，王字熟中熟，刘字真气内含，王字才气外溢，这也是王文治弱于刘墉的地方。若将王文治、刘墉与梁同书、翁方纲相比的话，刘朴茂，翁工稳，王秀逸，梁精巧，翁方纲太过守法，梁同书功力虽深却无个性，从这点来说，王文治不失为一家，当然刘墉成就还是最高的。

←五言诗/清　王文治

梁同书大字清朝第一

梁同书（1723—1815），字元颖，号山舟，又号不翁。浙江钱塘（今浙江杭州）人。他是名臣梁诗正的儿子，乾隆十七年（1752）特赐进士侍讲，后来以足疾辞官还乡。梁同书节操清廉，不重名利，学识广博，诗文古雅清峭，作品有《频罗庵遗集》等。

梁同书父亲梁诗正也是一代书法名家，曾奉命编校《秘殿珠林》《石渠宝笈》二书。梁同书承其家学，在12岁时即作擘窠大字，有人求梁诗正书时，有时就命梁同书代笔。梁同书善于行楷，上追颜、柳、米、董，享有盛名六十载，所写的碑版遍布天下。

梁同书楷书可大可小，字越大结构越严谨。"忠孝传家"这四字是他91岁时为无锡孙氏家的庙额所书，字方三尺，雄浑沉厚，观赏者都赞叹不已，其小楷用笔精到，秀逸之至。在清代，能作大字的书法家寥寥可数，而梁同书善于此道。虽求书者众，但他决不委人代笔，盖不欲以伪欺人。他喜欢用"虚白纸"写字，笔用夏岐山、潘岳南笔，系长锋羊毫，刻碑石必由陈云杓、陈如冈、冯鸣和之手制，导致刻工、纸店、笔工都因而富裕起来。梁同书至晚年所书擘窠、蝇头，笔法苍劲，老态毫无。他的帖有《青霞馆梁帖》《瓣香楼法帖》《频罗庵法书》，还有与刘墉同作的《刘梁合璧》。

→ 苕溪渔隐丛话 / 清　梁同书

乾隆四家

浓墨宰相刘墉

刘墉（1719—1804），字崇如，号石庵。山东诸城人，是宰相刘统勋之子。乾隆十六年（1751）进士，官至吏部尚书。嘉庆二年（1797）授体仁阁大学士，加太子太保。谥文清，著有《刘文清诗集》。

刘墉的书法天下皆知，文事、政治皆为书名所掩。

最初刘墉学赵孟𫖯，后学董其昌，然后各家他都借鉴学习，有钟繇、颜真卿、王羲之、杨凝式、柳公权、苏轼、米芾等，浸淫最深的是颜字和六朝碑版，无颜字功底就无雄阔气象，无六朝碑版就无如此风韵。董字的灵峭被他变为浑朴，具有苏轼之韵，并且具有《瘗鹤铭》之旷逸，力厚思沉，意长笔短，"淡中入妙，拙中含姿"。关于刘墉用笔用墨，《艺舟双楫》说："以搭锋养势、以折锋取姿是他的笔法，以浓用挫、以燥用巧为其墨法。"他喜爱用短颖羊毫，蘸如漆之墨，作书于洒金笺上。他的书法笔势婉转，墨韵华丽，显得天真烂漫，温柔淳厚，格调高雅，体现出大臣的雍容华贵风度，在清代各家中脱颖而出。

正如《清稗类钞》所说：文清书法，论者譬之以黄钟大吕之音，被推为一代书家之首，盖以其吸取历代各大家书法之精髓而自成一家，所说金声玉振，集群圣之大成也。

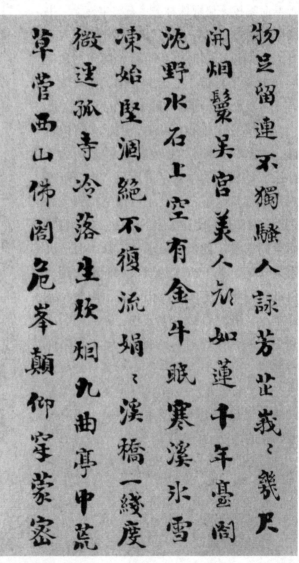

↑ 七言诗册／清　刘墉

世人看书法，辄谓其肉多骨少，不知书法的精妙之处，正在于精华蕴蓄，劲气内敛，殆如浑然太极，包罗万象，其高深之处是人们无法领悟的。

刘墉有极多的传世作品，其《行书节录文徵明跋黄庭坚书经伏波神诗词》轴，丰姿强骨，点画凝重，妩媚蕴于生拙之中，转折时略现飞白，这应该是他晚年的代表之作。

翁方纲力倡唐碑

翁方纲（1733—1818），清代书法家、金石鉴赏家。字正三，号覃溪，别号书斋，顺天府大兴县人。乾隆十七年进士，历任广东、湖北、山东学政，《四库全书》纂修官，官至内阁学士。

他擅长楷、草、行书。楷书首先向颜真卿学习，后学虞世南、欧阳询，能谨守法度，然而风致情韵不足，行书学颜、董、米等家，飘逸跌宕，气清韵逸。他对碑学的研究也十分重视，学习过《礼器》《史晨》等碑，但平整有余而超妙不足，成就不大。注重传统的规矩方圆是翁方纲书法的最大特点。康有为说："覃溪老人终身欧虞，褊隘浅弱。"杨守敬说："见识广博的覃溪，一点一画间，皆考究不爽丝毫。"

就学古能化而言，刘诸城稍胜翁方纲一筹。翁氏传世的作品《行书苏轼书所作字后》轴，笔肥墨饱，结体稳健，坚实厚重而不露锋芒，糅苏、米、董于一炉，算得上是化古出新之作。

↑ 翁方纲像

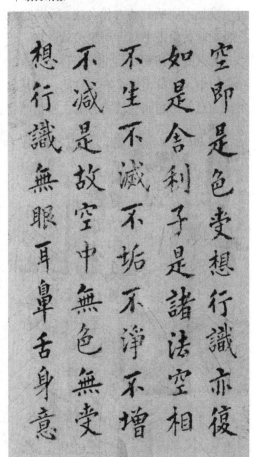

↑ 心经册 / 清 翁方纲

帖学名家成亲王永瑆

永瑆（1752—1823），满族人，姓爱新觉罗，字镜泉，号少庵、诒晋斋主人，乾隆皇帝第十一子，封成亲王。嘉庆年间在军机处行走，卒后谥哲，政治上少有作为，而研习诗文、书法，为"乾隆四家"之一。

永瑆工书，擅长真、行、篆、隶，特别是他的小楷秀润妍美。其书法初师赵孟頫、欧阳询，后涉足前代诸家，出入二王，遍临

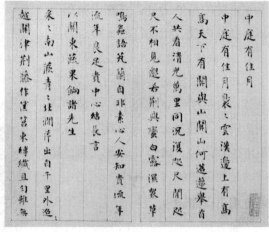

↑ 杂体诗册 / 清 永瑆

唐宋诸名家，深得古人用笔之意。实际上他的书法更多的得力于欧阳询，因为他可以窥见内府所藏的古代名迹，所以他走的是帖学的路子。清高宗乾隆裕陵的《圣德神功碑》由他书写，可见荣耀已极。

北京故宫博物院藏的《杂体诗册》，书法以欧、褚为法，时有自家风度，清劲俊雅中，深具柔婉平和之意韵，为其晚年书风的特征。另一件《诗文四条屏》，书法面目各不相同，仪态万方，神情兼备，充分展示了永瑆的书法艺术美。

↑ 诗文四条屏 / 清 永瑆

铁保宗法颜体

铁保（1752—1824），字冶亭，号梅庵、铁卿，满族正黄旗人。旧谱姓爱新觉罗氏，后改栋鄂氏，自称赵氏后裔。乾隆三十七年（1772）进士。嘉庆年间官至两江总督、吏部尚书。两次遭贬，充配边塞。

铁保擅诗，少时即与百龄、法式善称三才子。政事之余家书画，楷书学颜真卿，行草书宗法二王、怀素、孙过庭，融诸家一炉，为"乾隆四家"之一。尝刻《惟清斋帖》，为士林所重。

辽宁博物馆藏有铁保《临各家法书》一册，分别为《临颜真卿送刘太冲序》《临颜真卿鹿脯帖》《临颜真卿祭侄稿》《临薛杏冥君之铭》，书体不一，都能神似，各篇气势专注，心手相应，风神各异，极见临池之功。北京故宫博物院所藏的《行书录语轴》，书法粗重，结字紧密，精气内敛而劲力自寓其中。结字用笔虽仍具王书特色，而行距宽疏，有明代晚期书家倪元璐、黄道周书风遗韵，更具自家书的特色。

→ 录语轴／清　铁保

书法篆刻大师邓石如

邓石如（1745—1805），原名琰，因避嘉庆讳，改字顽伯，号完白山人、笈游道人，安徽怀宁人。

邓石如从石鼓文、李斯《峄山》碑、《泰山刻石》、汉《开母石阙》、《敦煌太守》碑、苏建《国山》、皇象《天发神谶》碑到李阳冰《城隍庙碑》《三坟记》，每种临摹都达百本，还写《说文解字》20本以备其体，旁搜三代钟鼎，秦汉瓦当碑额，以纵其势、博其趣。每日天没亮，就研墨满盘，直到深夜墨用尽才睡觉，一年四季都是如此。学好篆体又学隶体，临《史晨》前、后碑，《华山》碑，《白石神君》，《孔羡》，《受禅》各50本，三年后学成。离开梅家后，他周游各地，以书刻为生。至安徽歙县，与金榜、张惠言一见如故，金榜荐之于太子太傅户部尚书曹文敏。乾隆五十五年（1790）曹文敏入京，邓石如随同前去，刘墉、陆锡熊十分赏识他，称之为"千数百年无此作矣"。不久刘墉左迁失势，陆锡熊突然死去，曹文敏为治丧致之于兵部尚书两湖总督毕沅。三年后辞官回乡，毕沅为他置田宅作养老之用，称他是"吾幕府一服清凉散也"。

邓石如四体均工，他的隶、篆在包世臣的《国朝书品》中被列为神品，称为"遒丽天成，平和简静"。

他的小篆有很高的成就。邓石如最主要的是在用笔上以隶书的方法写篆，这方法在邓石如之前的几千年中，无一

↑ 邓石如像

↑ 七言诗／清　邓石如

↑ 四箴四条屏 / 清　邓石如

人能突破其藩篱。邓石如晚年的篆书，线条浑雄苍茫，紧涩厚重，已臻化境。邓石如的篆书之所以成为一代宗法，主要是用笔得势，八面生风，实开赵之谦、吴让之、吴昌硕之先河，学篆者无不奉为圭臬。

邓石如的行草书蕴涵着一种蓬勃的生命力。他最大的贡献是，将北魏书的笔意糅入行草，用笔平稳持重，笔锋翻转变化很大，转留自如，空灵畅达又迟涩古朴，帖学行草圆熟平顺的法度被他打破，显得恢宏纵横，不可端倪。传世作品《草书七言联》，写有"开卷神游千载上，垂帘心在万山中"佳句，直抒胸臆，气象开阔，神完韵足。

→ 游五园诗 / 清　邓石如

↑ 五字横幅／清　伊秉绶

书法泰斗伊秉绶

伊秉绶（1754—1815），字组似，号默庵、墨卿。福建汀州宁化县人。乾隆五十四年（1789），阮元和他一起中同科进士，授刑部主事迁员外郎。嘉庆四年（1799），伊秉绶任广东惠州知府。后来由于得罪总督被诬下狱，遣戍军台。嘉庆十年（1805），因两江总督铁保的举荐到扬州任太守，为官勤政爱民，弘扬文学。

伊秉绶书讲究端整，主要写楷书、小隶等。其小楷取法魏晋，楷书取法虞、欧、褚、颜、柳诸家，对颜体尤有心得，将颜字体势不仅在行书中应用，而且用到隶书中。行草以鲁公为本，取法李西涯，又用隶法运笔，瘦而凝练，萦回往复，极具风韵。

他的隶书更享有盛誉，用笔圆浑沉着，无夸张的燕尾波挑，而是蚕头蚕尾，直来直往，挑笔处意到便止，在若有若无之间，取得风流含蕴之妙。他的隶书，尤其是他任惠州太守、扬州太守后，风格更为风流儒雅。

他的篆书取法于《五凤二年刻石》《嵩山三阙》《中殿石》等。其作《五言联》气势宏大，结字扁方而多圆笔，舍汉隶之波磔、出挑，竖画用笔粗重，寓工巧于朴拙之中，自成一格。

↑ 五言联／清　伊秉绶

阮元首提北碑南帖论

阮元（1764—1849），清代著名学者、书法家。字伯元，号芸台、怡性老人、雷塘老人，出生于江苏仪征。他是清代有名的经学家，乾隆五十四年（1789）进士，历任礼部、兵部、户部侍郎，浙江巡抚、江西巡抚、湖广总督、两广总督，兼任粤海关监督转云贵总督。

著名的《北碑南帖论》和《南北书派论》都是由他提出的。书法的发展史在这两本书中被记录得十分详细，可以和董其昌的"南北宗论"观点媲美。阮元的书法创作，远不如他在理论上的成就，但因专心研究金石碑版，耳濡目染，气格亦自不凡，在时行的帖学之上。其隶书仿《乙瑛碑》《天发神谶碑》，纵横飞动；行楷也含有较多的北派遗风，神峻气爽，天骨开张。

↑ 清浪滩诗 / 清　阮元

书家书论

清阮元《南北书派论》

正书、行草之分为南北两派者，则东晋、宋、齐、梁、陈为南派，赵、燕、魏、齐、周、隋为北派也。南派由钟繇、卫瓘及王羲之、王献之、僧虔等，以至智永、虞世南；北派由钟繇、卫瓘、索靖及崔悦、卢谌、高遵、沈馥、姚元标、赵文深、丁道护等，以至欧阳询、褚遂良。南派不显于隋，至贞观始大显。然欧、褚诸贤，本出北派，泊唐永徽以后，直至开成，碑版、石经尚沿北派余风焉。南派乃江左风流，疏放妍妙，长于启牍，减笔至不可识。而篆隶遗法，东晋已多改变，无论宋齐矣。北派则是中原古法，拘谨拙陋，长于碑榜。……两派判若江河，南北世族不相通习。至唐初，太宗独善王羲之书，虞世南最为亲近，始令王氏一家兼掩南北矣。

← 文轴/清　林则徐

林则徐以笔墨自娱

林则徐（1785—1850），字元抚，一字少穆，晚号俟村老人。清代侯官（今福建福州）人。清嘉庆十六年（1811）进士，任翰林院庶吉士，历任编修、监察御使、布政使、巡抚、河道总督，两广、湖广、陕甘、云贵总督等。

道光十八年（1838）冬，任钦差大臣，节制广东水师，查办鸦片事件。道光十九年会同两广总督邓廷桢、水师提督关天培等在虎门销烟，积极抵御英军入侵。

林则徐善书，28岁即以书法闻名，求书者络绎不绝。林则徐以欧阳询为宗，出入董其昌，以笔墨自娱，艺术上很有特色。北京故宫博物院所藏的《文轴》，书法以欧阳询书体为基础，笔墨酣畅，天然得体，法度森严，具自己独特风格。

林则徐像

包世臣领军碑学

包世臣（1775—1855），字诚伯，号慎伯，晚号倦翁，小倦游阁外史，安徽泾县人。嘉庆十三年（1808）举人，官江西新余知县，以游幕、著述为事，晚年卜居金陵。倡导碑学，其书论《艺舟双楫》流布甚广。

包世臣师承大书法家邓石如，得其真传，为清朝后期碑学兴起的主将之一。其书初学唐宋，从欧虞入

手后转苏董，继而致力于北碑，晚年又习二王。包世臣作书喜用侧笔，结体左高右低，以静为妍，有自家面貌。

北京故宫博物院所藏的《临十七帖册》，既有王羲之的笔意，又融进北碑的金石气，字形泼辣，极富个性。后小楷书以侧锋取势，用笔略挺而硬，有生拙之气。

吴熙载得邓石如真传

吴熙载（1799—1870），原名廷飏，字熙载，以字行，因避清同治皇帝（载淳）讳，更字让之，号晚学居士，堂号师慎轩，江苏仪征人。

吴熙载是包世臣入室弟子，各体皆能，其中以篆、分书功力尤深，其篆书多宗邓石如，能很好地撷取金石精华，他的篆书常刚劲有力，气贯长虹，得邓石如真传。

北京故宫博物院所藏《临完白山人书》，书法转势自然，字形方整，结体严实，盘旋屈曲，笔画细长，行笔的开合，间架的布置都别有情致，形成了自己的风格。

书家书论

清包世臣《艺舟双楫》

学书如学拳。学拳者，身法、步法、手法，扭筋对骨，出手起脚，必极筋所能至，使之内气通而外劲出。予所以谓临摹古帖，笔画地步必比帖肥长过半，乃能尽其势而传其意者也。至学拳已成，真气养足，其骨节节可转，其筋条条皆直，虽对强敌，可以一指取之于分寸之间，若无事者。书家自运之道亦如是矣。盖其直来直去，已备过折收缩之用。观者见其落笔如飞，不复察笔先之敌，即书者亦不自觉也。若径以直来直去为法，不从事于支积节累，则大谬矣！

烂漫、凋疏，见于章法而源于笔法。花到十分烂漫者，菁华内竭，而颜色外褪也；草木秋深，叶凋而枝疏者，以生意内凝，而生气外敞也。书之烂漫，由于力弱，笔不能摄墨，指不能伏笔，任意出之，故烂漫之弊至幅后尤甚；凋疏由于气怯，笔力尽于画中，结法止于字内，矜心持之，故凋疏之态在幅首尤甚。汰之、避之，唯在练笔。

↑ 临十七帖／清 包世臣

↑ 完白山人墓志 / 清　何绍基

碑学大师何绍基

何绍基（1799—1873），字子贞，号东洲，别号猿臂翁，湖南道州人。

其书法由欧、褚而进于右军、智永。晚年刻忠义堂颜帖，书名亦著。何绍基与其弟绍业、绍祺、绍京都在书法方面有所建树，时人誉为"何氏四杰"。何绍基于道光十五年（1835）中解元，第二年中进士，先后任翰林院编修、文渊阁理校、国史馆提调总纂协修、武英殿纂修，还出任福建、贵州、广东乡试的主考官，甄拔一批人才。53岁任四川学政提督，能大胆革除陋规，严劾贪官污吏，因而得罪上司，被罢免官职。

何绍基的书学广取百家，用功相当精深，善书四体。他曾经自述："余学书四十余年，溯源篆分，楷法则由北朝求篆分隶真楷之绪。"

他幼年学书从晋唐入手，于《黄庭经》《小字麻姑山仙坛记》上用力至深，

↑ 隶书鲁峻碑卷 / 清　何绍基

40多岁所书的《太上黄庭内景玉经》及《黄庭经》，楷法醇雅，无形中流露出深湛功力，堪称千古名作。前者纯以颜法行之，略带北碑笔势；后者结字颇有晋人遗韵，然仍可看到颜字端倪。前者原拟刻帖，由于刻工认为笔画太细不容刀，故又写了后者《黄庭经》勒石芋园。中华书局刊行的《何子贞西园雅集图真迹》，是他晚年通会之作，笔意含蕴，毫无旷气，圆浑简静，秀韵天成。何氏楷书从大的方面来看，还属于颜字派系，学颜而能得其意。在用笔方面，因早年多临《道因碑》《张黑女》，故多见方笔，晚年转以篆籀书法，多藏锋圆笔，结字横平竖直，宽博类颜书但毫无疏阔之气，这是由于他掺入北碑及欧阳父子险峻茂密的结字特点，内涵十分丰富。

其行草书取法李邕《麓山寺》和颜真卿《争座位》，追北碑凌厉宕逸之气，对王羲之的《兰亭序》和怀仁集《圣教序》也曾下过功夫，风化流韵，直造山阴堂奥。代表作品《行书苏轼和文与可洋州园池诗》屏，纯以神行，纵横敧斜，出于绳墨之外，真如天花乱坠，不可捉摸，细看则腕平锋正，蹈乎规矩之中。用笔上下波动，线条方圆交错，落墨迟涩凝重。结体略向右上倾侧，字与字、行与行之间的俯仰、疏密、揖让、大小尽态极妍，去尽雕饰，不仅有颜字的雄润，更有《张黑女》的俊逸，"颜七魏三"，别开生面。

↑ 四体书册 / 清　赵之谦

赵之谦魏碑书影响深远

赵之谦（1829—1884），字益甫，号铁三、冷君等，会稽（今浙江绍兴）人。不仅是一位书、画、印全能的艺术大师，而且书法亦兼工四体，尤以北魏书的成就最引人注目，对后世产生深远影响。

他学书之初由颜真卿入门，后来又受到包世臣的理论指导，遂皈依碑学，于北魏、六朝造像下了很深的功夫。这样，他的书法由平画宽结的颜字，变革为斜画紧结的北魏书体，清劲拔俗，巍然出于诸家之上。赵之谦的篆刻并不那么遒逸姿媚、沉郁灿烂，而是呈现一种清新典雅又浑厚传神的风格。

在用墨效果的追求方面，不仅表现为用笔的流畅与多变，还表现为笔与笔相平行处因自然剥落联为一体所天然形成的色调与点线面对比。

赵之谦学习北碑重在领悟其笔意，而不强求刀痕的效果，所以写得圆通婉转，

能化刚为柔。其特点是"颜底魏面""魏七颜三",用笔方中带圆,结字峻宕洞达,相比于北碑,缺少的是古拙之气,似有轻滑之弊。因此,康有为认为:"㧑叔学北碑,亦自成家,但气体靡弱,今天下多言北碑,而尽为靡靡之音,则㧑叔之罪也。"其实,这样的评价并非公允,用毛笔在纸张上挥写,终将不同于用刀锤在石壁上敲凿,工具不同,材料不同,所形成的线条美感也自不同,重要的是应该充分地认识到所运用的固有工具和材料的功能特点,发挥其所长,避免其所短。硬要用毛笔去仿效石刻的效果,扬短避长,虽能出奇制胜,但并不能更好地推广。赵之谦的北魏书则体现了毛笔书写的特点,为更广泛的学碑者所接受。

赵之谦的篆隶名满天下。他的篆隶受邓石如的影响,但又和邓石如有不同的艺术风格,用笔有强烈的个性,篆隶点画起笔外,其横画通常顺势直下,而竖画又向左侧取势,作篆隶掺以北魏书笔意,不追求逆笔,故显得轻松活泼,他不追求顽伯的厚重,风格因之而立。其隶从《刘熊》《封龙山》《武荣》《三公山》诸碑出,其书黑多白少,虚实相生,燕尾处挑笔,重按而侧锋横刷,一波三折,节奏自具。

赵之谦的行草也别具一格。"草贵流而畅",以北魏体势作草书,很容易写得楞头楞脑,造作呆板,㧑叔的行草却能规避其弊,真是化机之手,令人叹服。何绍基的行草是"魏三颜七",赵之谦则"魏七颜三",赵之谦的行草比北魏书更易窥见颜字端倪。

北京故宫博物院所藏的《五言联》,书风雄健,折笔方阔,墨气温润,尚保留有颜鲁公楷法遗意,但其潇洒流畅之势,已具邓石如书韵。谓其为邓派之三变,信不虚言。

→ 五言联/清　赵之谦

↑ 篆书四条屏 / 清　杨沂孙

杨沂孙巧融大小篆

　　杨沂孙（1812—1881），字子舆，晚号濠叟，江苏常熟人。清代道光年间举人，曾任凤阳知府。

　　杨沂孙工于篆隶，以篆书成就最大，他能将大小二篆巧妙地融于一炉。笔意出入于石鼓文和先秦的各种钟鼎款识，用笔比邓石如更加挺直，转折处方意明显。

　　北京故宫博物院所藏的《篆四条屏》，书法结体谨严，方中有圆，圆中见方，流畅而婉转，变化多端，对后世影响很大。

张裕钊书名远播东瀛

张裕钊（1823—1894），字廉卿，号濂亭，湖北武昌人。咸丰元年（1851）举人，官内阁中书，历主湖北、江宁等地书院。师事曾国藩，与黎庶昌、薛福、吴汝纶成为"曾门四弟子"。

张裕钊初师柳公权，后以北碑为宗，师法《张猛龙》及齐碑，用笔内圆外方，挺劲刚健，结体宽弛，同赵之谦翩翩妩媚的书风有着强烈的反差，为康有为所推崇，称其为"集碑学之大成"。如果将他的书法与赵之谦作一比照，那么赵之谦书如天仙临世，惊才绝艳，而张如少年临战场，气魄雄健。在当时，张裕钊的名气已在赵之谦之上，声名远播东瀛日本。日本明治维新以后的书家宫岛永士曾来华从其学书，他的书风历经明治、大正、昭和三代一直在日本书坛流行不衰，直至现代，日本仍不少学习张裕钊书法的人。

←七言联/清　张裕钊

杨岘得力于汉碑

杨岘（1819—1896），字见山，号庸斋，晚号藐翁，浙江归安（今浙江湖州市辖区）人。清代咸丰年间举人，曾是曾国藩、李鸿章的幕僚。

杨岘对汉碑深有研究，精研隶书，遍临百家，得力于《褒斜道》《韩仁铭》《礼器铭》《石门颂》，落笔变化多端，从飘逸中见古朴。

北京故宫博物院所藏的《七言联》是其学汉隶的代表作，此联书法秀丽，笔力精深，多用颤笔飞白，将隶书燕尾之形发挥得淋漓尽致，得汉代隶书的精髓。

吴大澂专注金石

吴大澂（1835—1902），初名大淳，为避清穆宗（载淳）讳而改名，字止敬，又字清卿，号恒轩，清代吴县（今江苏苏州）人。清同治七年（1868）进士，曾官广东、湖南巡抚等。

↑ 隶书联 / 清　杨岘

↑ 知过论轴 / 清　吴大澂

吴大澂为晚清著名的金石考古学家，其书法尤以篆书为精妙。所书雅洁整齐，清净挺拔，规整匀称，马宗霍曾讥笑其篆书"整齐如算子"。

北京故宫博物院所藏的《知过论》，书法将金文融入大小篆，点画参差，方圆古拙，刚柔兼济。

翁同龢兼习众家

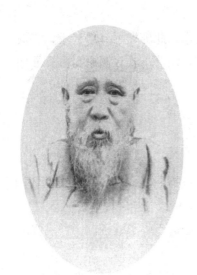

↑ 翁同龢像

翁同龢（1830—1904），字叔平，号松禅，又号韵斋，晚号瓶庵居士，江苏常熟人。咸丰六年（1856）举进士，赐一甲一名状元及第，同治、光绪皇帝的老师，官至工部尚书、军机大臣，响应戊戌变法。

翁同龢精于行楷、隶书，作字喜悬臂，注重笔力。其书早年从习欧阳询、褚遂良，中年转学颜真卿、苏东坡，晚年沉淫北碑，平淡中见功力。

北京故宫博物院所藏的《行书轴》，书法古朴雄浑，字体宽厚有力，线条方中见圆，偶有飞白，显得郁勃苍健，带有颜体端重豪逸的势态。

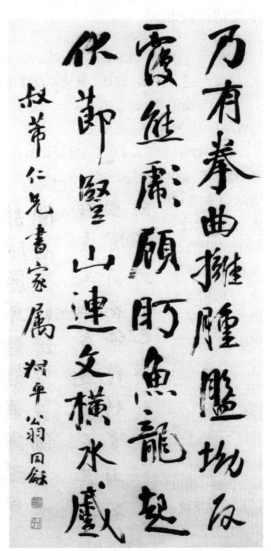

→ 行书轴 / 清　翁同龢

晚清朴学之宗俞樾

俞樾（1821—1907），字荫甫，号曲园，浙江德清人。清道光年间进士，官至编修、提督河南学政。晚年辞官后在浙江杭州诂经精舍作主讲，为晚清朴学之宗。

俞樾诸体皆善，生平楷书作品极少，喜好篆隶，其书古拙有味，颇多逸趣，出于《郑固》《衡方》诸碑。

北京故宫博物院所藏的《四体书屏》是其代表作，此屏楷书笔势稳重，丰润圆满。行书字势曲折盘旋，带有斜势。篆书宗秦汉，用笔细长，圆中寓方，屈曲古婉；隶书用笔参差，线条凝滞，结体平均，有朴拙古雅、天真自然的风貌。

李瑞清沉浸北碑

李瑞清（1867—1920），字仲麟，号梅庵，江西临川（今江西抚州市临川区）人。清光绪进士，曾入翰林，任南京两江优级师范临督，兼江宁提学史。

李瑞清幼年习北碑，工于大篆、汉碑，行草书受黄庭坚影响最深，其书当时与曾熙有"北李南曾"之称。

北京故宫博物院所藏楷书《瘗鹤铭四条屏》为李瑞清临习南北朝时期《郑羲碑》和《瘗鹤铭》的作品。《郑羲碑》在山东莱州云峰山，清朝乾隆年间由桂馥寻踪得到。书法以金文融入北碑书法中，形成峭拔雄浑、奇拙古朴的风格，为一时习北碑者所宗。《瘗鹤铭》是南朝梁时期的摩崖刻石，天监十三年（514）刻，石在江苏丹徒（今江苏镇江）。李瑞清所临《瘗鹤铭》，奇峭委婉，风神独具。

↑ 四体书屏／清　俞樾

亦厜土惟窗浚蕩洪流前固之

重奕壇勢掩華亭爰集

真侣塵尔丹楊外仙尉江

陰真宰

鶴銘直隸應孝禹停筆法與古篆通消息前孝遊焦山

堅卧碑下者兩晝夜今東觀海青島臨呈

安匡尚書尚覺江風襲袂也 玉梅華盦士清

↑ 楷书瘗鹤铭屏 / 清　李瑞清

上皇嵗得於華未未遂
吾翔也廼以亘黄山之下仙家

石旌事篆銘不朽詞曰相此
胊禽浮華表留唯髯歸事

↑ 楷书瘗鹤铭屏 / 清　李瑞清

↑ 康有为像

康有为倡法北碑

康有为（1858—1927），原名祖诒，字广厦，又字更生，号长素，清代广东南海（今广东佛山市南海区）人，世称"康南海"。光绪进士，曾七次上书，要求维新变法，《中日马关条约》签订后，联合上千举子，公车上书，是"戊戌变法"主要发起人之一。变法失败后，流亡日本，回国后隐姓埋名，云游不定，有朱印"维新百日出亡十六年二周大地游遍四洲经三十一国行六十万里"一方。

康有为以书法理论著《广艺舟双楫》，在书坛影响很大。他的书法以楷书著称，初学欧阳

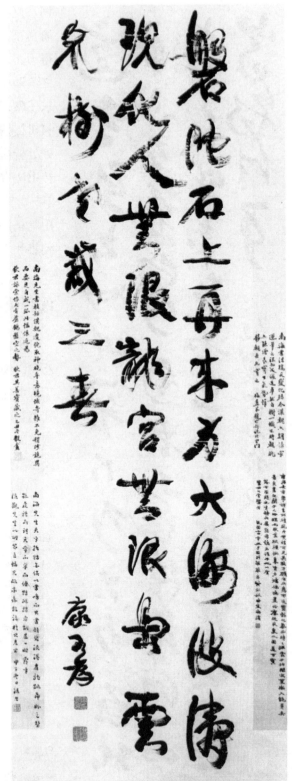

→ 七言诗轴／清　康有为

185

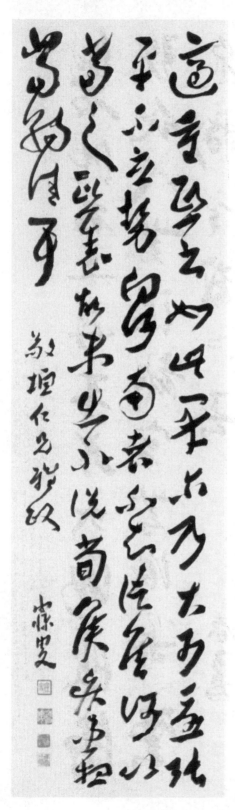

询、赵子昂，又师苏东坡、米襄阳，宗晋唐名家，后倡法北碑，书学包世臣、张裕钊，得力于《石门铭》，评者谓有"纵横奇宕之气"。其书不泥于古法，点画结字，不求工整，运笔法相当特殊，运指而不动腕，只讲提按，略于转折，笔锋顿挫富于变化，处处皆有新意。他的书法与五代时期的陈抟书法有很大的相似之处。

北京故宫博物院所藏的《七言诗轴》，用笔枯渴，笔力挺健，多飞白，更增添老劲雄壮之气。

沈曾植得北碑意趣

沈曾植（1850—1922），字子培，号乙盦，晚号寐叟，浙江嘉兴人。沈曾植生于诗书礼乐之家，少年老成，学识相当高。其书初学包世臣，后取法邓石如，晚年宗黄道周、倪元璐，以草书为佳，多用方笔，风格高健挺拔。

沈氏书法常有北碑意趣，章法布局自然平和，看似松散，实则回护照应，意随笔到，处处呼应，动中有静，静中含动。

北京故宫博物院收藏沈氏《临帖轴》一幅，虽然是临写古帖，但运笔相当流畅，体现了更多的自家特色，挺劲峭拔、方硬劲健，有浓郁的北碑书风。

← 临帖轴/清　沈曾植

中国绘画

远古时期

远古时期的涓涓细流

新石器时代的绘画主要体现在岩画和陶画上。岩画是刻画或涂绘在山崖上的图画。中国的岩画遗址有上千处，最重要的有内蒙古阴山岩画、新疆阿尔泰岩画、云南沧源岩画、江苏连云港岩画等近三十处。以绚烂为特色的仰韶文化、大汶口文化、马家窑文化的彩陶画代表了陶画的最高成就，其中仰韶文化的人面鱼纹陶盆、鹳鱼石斧陶缸，马家窑文化的人物舞蹈盆是艺术性最高的作品。

粗犷质朴的远古岩画

岩画是一种画在岩石上的画像。中国是世界上岩画分布广泛的地区之一，在内蒙古、新疆、甘肃、广西、云南、宁夏、黑龙江、西藏以及福建、江苏等处都有发现。在内蒙古阴山山脉、贺兰山北部、乌兰察布高原等地，已经发现有两万多幅岩画。

北方岩画以内蒙古阴山岩画为典型，甘肃、新疆的岩画也颇有风格。阴山岩画内容丰富多样，有生动的形象，浓厚的生活气息，全方位地反映北方猎牧人的日常生活。

中国西南地区（包括滇、黔、

↑ 舞蹈图 / 新石器时代　岩画　云南沧源

桂、川、渝等省市区）的岩画在制作方式上多数用绘制。在用色上，经常用土红色。这种颜料是由赤铁矿石制成的。西南地区岩画的内容有人物、器物、动物、房屋、神话人物、符号和手印等，表现当地居民狩猎、放牧、战争、舞蹈等日常生活。中国西南地区岩画隶属南亚岩画的一部分，画风接近于周边国家。

内蒙古阴山岩画中以动物为内容的画面占全部岩画的90%以上。在甘肃省嘉峪关黑山，在青海湖附近的哈龙沟、黑山舍不齐沟，在新疆天山南北，在宁夏贺兰山口，在内蒙古乌兰察布草原，已发现的岩画中也大多以动物形象为描述内容。

江苏省连云港将军崖南口，有一块刻有星象图和植物身人面形的弧形巨石。星象图可能与天体崇拜有关，植物身人面形则可能是谷物神崇拜的记录。10个人面形全都用线与地上草状物相连接，很像植物结出来的果实。

广西壮族自治区宁明花山岩画宽达130米，高达40米，画中形象以人物图像最多，然后是动物、器物和符号。动物有狗和禽鸟等，器物有环首刀、带格符号剑和羊角纽钟。符号有空心圆、同心圆、星纹等，它们可能表示铜鼓、车轮和星、月、日等形象。其中人像1300多个，紧凑地刻满上千平方米的崖壁。

云南省沧源岩画第七地点一区有一幅舞蹈图，高处有一个人形，头部残缺，上面插着两根羽毛，羽毛比身体还要长。下面有五个人，两只脚都连着一个圆圈，每个人都好像一条胳膊被反扭住似的。还有一些头上插着长长的羽毛，上臂和膝部扎着短羽毛手舞足蹈的形象。

↑ 人物图 / 新石器时代—东汉　岩画　广西宁明花山　　↑ 放牧图 / 新石器时代—铁器时代　岩画　昆仑山

色彩缤纷的陶画

　　新石器时代的陶画作品多数是画在器物上作为装饰的。

　　青海省大通县孙家寨出土的舞蹈纹彩陶盆，在盆的内部盆壁上，画出五人为一组的舞蹈纹样，共三组，一共十五个人。画中的人，手拉着手，脸朝左边，头两侧有辫子，全部放在头的右方，身体下方又有向右斜的饰物。这些人物花纹饰样，都以曲直粗细的线条来体现，却能抓住大体方向。五个相同的人物形象和统一的朝向，反映了舞蹈的整齐节奏，形象地体现了欢乐热烈情景。

　　甘肃、陕西、河南诸地出土的彩陶，以鱼纹样为多；西安半坡的彩陶中，有用黑色描绘鼻尖翘起、张着口的鱼，就像在水中游一样，有的露牙张口，就像活的一样。宝鸡金陵河西岸出土的陶瓶上所绘的鱼，作为另一类，绘画手法也不同。此外，临潼姜寨的彩陶中也绘有蛙和鱼，造型简单、纯朴，很有意味。

　　河南省临汝县阎村发现一件彩陶缸，是仰韶文化大河村类型。这件陶器上面，

↑ 人面鱼纹钵／新石器时代　仰韶文化

画一鹳衔鱼，面对着旁边一件立着的带柄石斧。画面 37 厘米高，44 厘米宽，约占缸体面积的一半。鹳眼又大又圆，嘴又长又尖，身体用柔和而有力的线条体现出来，形象特征特别明显。鹳的腿、爪用没骨法画出来，其余部分则是用勾线平涂。画中轮廓线和鹳眼、鱼鳍、鱼尾及石斧柄上缠的绳索，都是用不同深度的棕色来体现；鹳羽、鱼身、斧柄及斧体都用白色来装饰，它们被淡橙色的陶缸映衬着，显得简洁明快。

陕西省西安市半坡发现的人面鱼盆，其口沿图案与内壁图案的格局表现了中国彩陶纹最初的结构形式。这类彩陶鱼纹盆多在内壁设置四个纹样并使它们相互对称，口沿的八个纹样以"米"字形把圆形器口进行分割。有趣的是，内壁的四个纹样正好位于两条相互垂直的分割线上。由此看来，这是以对等分割圆周的直径来确立方位的。这种用分割器物口沿来确定位置的方式，后来被普遍应用在器物外壁的纹饰结构中。

← 鹳鱼石斧图缸 / 新石器时代　仰韶文化

↑ 鱼纹盆 / 新石器时代　仰韶文化

夏商周时期

三代的曙光

　　黄帝时期中国已有绘画，殷商时期出现"宫墙文画"，西周时期壁画更加繁盛，孔子观睹西周明堂时就看到过尧、舜、桀、纣的画像。春秋战国时期，诸侯并立，壁画尤胜，漆画、帛画、青铜器画也各擅胜场。壁画内容浩繁，琦玮谲诡；帛画形象夸张，表现超现实的力量；漆画色泽明艳，稚拙而传神；青铜器画场面宏大，常表现宴饮、狩猎、歌舞、采桑、战争等活动，生活气息浓厚。

充满神秘色彩的帛画

人物龙凤图

　　人物龙凤图是 1949 年在湖南长沙发现的，也是迄今为止发现的最古老的帛画之一。画上画有一位妇女，向左转着脸站着，衣长拖着地，身子很大，袖口很小，两掌往前伸出，双掌相合。妇人上面画着一只凤凰，左边是一条龙。有人说画中左边动物非龙而是夔，因为它只有一只脚，这是夔的象征，进而引申为凤夔相争，而凤胜于夔。近来，湖南省博物馆将这幅帛画再一次进行整理，看清画中野兽的头部两边根本没有犄角，反而身体两边各有一只脚，尾部并未下垂而是卷在一起，因此画中为龙。实际上这是一幅妇人为死者祈祷的作

↑ 人物龙凤图 / 战国

品，描绘龙与凤，体现了正在将死者的灵魂引领上天。

人物御龙图

此图出土于湖南长沙子弹库，用细绢做成，被发现时摆放在棺盖与外棺中间的隔板之中，画面朝上。

图画中的一个男子，向左侧着身站在画的正中间，扎着头发，戴着发冠，脖子系着带，穿着长褂，长长的拖地裙子遮护脚面，衣袖肥大，腰间佩戴着宝剑。男像的头顶上是华盖，一只巨龙被踏在脚下，龙头下方系着绳索，男像两手拉着龙头的绳索前进。龙头在男像之前，龙尾在男像的身后，外形就像一叶扁舟，下面是层层白云衬托。龙的前下方有一只鲤鱼向前游动，仿佛在说男像驾着龙在天河中乘风破浪勇往直前。华盖下的流苏、人下巴下的系带都向后飘动，而且人像身体画得微微后仰，表明正在向后用力拉缰。

此画用单线描绘，色彩平填于画上，略加染色。画中部分用上了金白粉彩。这是迄今最早使用这种画法的作品。

↑ 人物御龙图 / 战国

缯书画像

缯书 1942 年发现于湖南长沙东郊子弹库，现收藏于美国纽约大都会博物馆。

缯书周围一圈依次排着 12 段边文和 16 幅图像。有着树木形象的 4 幅图

↑ 缯书 / 战国

画放在四个角上，剩下的 12 幅画像绘制了奇形怪状的鬼神形象，平均每边各有 3 幅。此书十二月神用 12 个形态各异的神怪形象表示。其大致轮廓是用线勾勒的，仅涂上单色。列于四角的树木，依次用青、赤、白、黑四种颜色绘制。

内涵丰富的镶嵌画

镶嵌画主要是在青铜器的外表按画面构图和其具体形象在器壁表面上刻出沟纹，再镶嵌红铜而成。

战国时期的青铜器，比如宴乐渔猎攻战纹铜壶，现被北京故宫博物院收藏，从壶口到圈足，都是用红铜镶嵌，壶身被斜角云纹的界带分为上、中、下三层画面。以壶肩部两个耳朵为准，分装饰区为前后图像相同的两面。采桑、习射和狩猎的场景在壶的颈部装饰中体现出来。在壶腹中部以上右方，有一个似为双重台榭的楼房，许多人在上层宴饮，下层有一个翩翩起舞的女子，并有伴奏者和敲磬击钟的人，还有人在最右边烹饮。而左方画的是弋射飞禽，池旁有群雁伫立，也有的在空中飞翔，猎人仰头射大雁，被射中的雁贯矢下坠，还拖着长长的脚。最大的装饰区是在壶的下腹部，右边画着激烈的攻防战，城上的士兵似在防守，城下的士兵则用云梯攻城，他们拿着许多兵器，如戟、矛、剑、弓和盾等。还有从高空跌下的被砍头的尸体。左侧是水陆战斗的场面。

↑ 宴乐渔猎攻战纹壶（纹饰）/ 战国

形象夸张的针刻画

针刻画是用高硬度的刻刀，把人、兽以线条的方式勾勒而画成的。

河南省洛阳市金村出土的金银错狩猎纹铜镜由三组双涡纹、一组人物和两组动物组合而成。其中，两组动物修饰分别为展翅的大鸟和搏斗的两兽。最精彩的要数人物那一组，只见身披盔甲的战士骑在全身披甲的马上，持剑向虎刺去，怒虎转身扑过来，极为凶猛。英姿飒爽的勇士、咆哮的马和恶虎的外形都被完全展现出来。

↑ 斗兽纹镜 / 战国

↑ 车马人物出行奁 / 战国

↑ 鸳鸯盒 / 战国

蕴含神秘色彩的漆画

东周时期的漆画，大部分是在湖北、湖南、河南、山东等省的春秋战国墓中出土的。

湖北随州擂鼓墩曾侯乙墓漆棺棺内壁髹朱漆，棺外壁上还绘制出许多神怪，上面的方相氏是人身兽面，手拿双戈，脚蹬火焰；羽人人面鸟身，头有两角，手拿双戈；鸾凤鸡头、蛇脖、龟背、鱼尾，展开翅膀，张开双爪；禹疆是人面鸟身，头长两角，耳有对蛇，脚踩两蛇；烛龙是人面蛇身，头上面有只鸟；人面蛇身的土伯，头长着长角。同时出土的还有鸳鸯漆盒，其器腹左右两边各画有一幅舞乐图。左边为《撞钟击磬图》，右边为《击鼓舞蹈图》。

湖北省荆门市包山 2 号墓发现的车马人物漆奁以黑为底色，用红、黄、金三种颜色作衬托，上面画有树木、车马和人物的图像，还有许多人物以及一些树木、犬、雁等等，都很传神。

↑ 车马人物出行奁 / 战国

秦汉时期

秦汉人文思想的反映

秦汉时期的绘画艺术包括宫殿壁画、墓室壁画、帛画、工艺品绘画和画像石及画像砖。秦代咸阳宫壁画是中国目前保存完整的最早的宫殿壁画。两汉时期的绘画以墓室壁画和帛画最有代表性。河南、河北、内蒙古的墓室壁画形式多样，内容丰富，技巧高超。汉代帛画以山东金雀山和湖南马王堆出土的最为精彩。汉代画像石和画像砖形象丰富，其中山东、河南、四川三地的最具特色。

画像砖的初现

画像砖是秦汉时期用来装饰墓穴的带图像的砖块。

陕西省凤翔出土的秦代宴享画像砖有六层画面，一至五层表现了宴享宾客的相同画面：左边是一长颈壶，中间有相对而坐的两个贵族人物，中间有餐具，右侧立有一侍者模样人物。第六层画面为庭苑风光。这些空心画像砖是这样做出来的：用早已准备好的印模捺印在未干的砖坯上，造成图像凸起的效果。

秦代模印画像砖中内容最复杂、最丰富的作品被陕西省博物馆收藏。那是一块印有狩猎图像的空心砖。砖面上有侍卫、宴享、苑囿景色及狩猎四种画像。整块画像砖以树木、亭阙、流云等为背景，构图简洁凝练，刻画活泼逼真。

↑ 宴饮图 / 战国—秦

↑ 车马图 / 秦

瑰丽的咸阳宫壁画

陕西咸阳秦代故城遗址第一号宫殿遗址埋藏有 400 多块壁画残片，壁画色彩鲜艳明快，五彩缤纷，风格雄健，整齐中富有变化。

1979 年，考古工作者在咸阳第三号宫殿建筑遗址中又出土了车骑、人物等秦代壁画。

较为完整的是东壁北组的《车马图》。四匹枣红色的马拉着一辆车，马头上有白色面具作为装饰物，带有衔镳，颈上套着白轭，腰部也有装饰物，分别为白色或黑色的飘带。拉车飞奔的马体态雄健有力，精神抖擞。单辕的车上有盖，车厢开有窗户。

现在我们看到的车马图，有的是较为完整的四匹马，有的只剩下三匹或二匹，这些马多为枣红、黄、黑等色，呈飞奔状，充满了动感。东壁还画有四棵树，位于北组和中组车马图之间。

升仙思想的再现

河南省洛阳卜千秋墓壁画是西汉最早的壁画，年代约为公元前86年至前49年西汉昭帝、宣帝时期，是迄今发现的汉代壁画墓中的年代最早者。

墓门内上额、后壁和墓顶绘有壁画。墓顶由二十块方形砖拼砌而成，以墓主夫妇《升仙图》作为装饰：乘坐在三头凤鸟上的女墓主，手捧三足金乌，乘坐在龙身上的男墓主手持弓箭，一犬紧随其后，前后左右有仙女、仙翁陪护，一起朝"仙山琼阁"飞奔；墓门内上额还有一幅王子乔升仙图。男女墓主刻画得小巧而生动，面呈恭敬肃穆神情。

↑ 神虎食女魃图 / 西汉

壁画线条流畅，运笔有轻有重，缓急相间，时虚时实，变化多端，色彩鲜艳明亮，有朱红、淡赭、石青、浅紫、黑等色，互为衬托。

1925年出土于河南省洛阳八里台西汉墓的五块彩绘砖现被美国波士顿市博物馆收藏。彩绘砖两面皆有画，有两块为长方形砖，画有身穿长袍、正在打招呼的男女贵族，他们有的正在行走，有的立在原地。

遥远历史的重演

河南洛阳老城西北西汉壁画墓的年代比起卜千秋墓晚一些，修建于西汉后期的元帝、成帝时期。壁画的主要内容有：趋吉避凶、天象、历史故事、傩仪打鬼与乘龙升仙等。门额有《神虎食女魃图》，墓室后壁有《傩仪图》。

两幅极引人注目的历

史故事画《二桃杀三士》《鸿门宴》分别绘在前室西面隔墙横梁和后室背壁上。《二桃杀三士》壁画画面共有十三人，分三组。右侧一组从左到右分别描绘的三个英雄是田开疆、公孙接和古冶子，个个手持长剑，横眉冷目，造型各有特色。田开疆身旁放着一张桌子，上面的盘里放了两个桃。中间一组五人，身躯高大且威严的齐景公站在中间，四名侍卫分别站两旁，除一人跪禀外，其余三人持杖端立。左侧一组五人，晏婴的身材最为矮小。壁画描绘的故事取自《晏子春秋》，是说齐景公时，齐国大夫晏婴欲除公孙接、田开疆、古冶子三个身怀绝技却有勇无谋的勇士，献计给齐景公，以二桃赐给三勇士，论功而食。三勇士争相取桃，皆自居功高，晏婴以"取桃不让，是贪"，"然而不死，无勇"，于是他们皆自刎身死。

《鸿门宴》壁画左右侧共画八人。右侧，熊熊炉火上悬挂着肉块及一牛头。往左，二人相向对饮，席地而坐。右侧着蓝衣、手执角形杯者为项羽，左侧穿褐衣者为刘邦，站在他左边的是项伯。再往左，是一些既像猫但又比人的体积还大的长毛巨口怪兽，有点像门额所画的虎像。怪兽之左，两个身穿宽袖长衣、拱手并肩的人站着。着紫衣，头戴冠而腰佩剑者为张良；着褐黄衣，手持长戟而睁目怒视者为范增。最左一面是手握剑而面目狰狞的项庄。

两幅壁画布局紧凑，形象栩栩如生。墨线勾描，用笔简朴豪放。壁画色彩丰富，有赤、橙、红、绿、蓝等。相比之下，《鸿门宴》在技法上较质朴古拙，但其对人物传神的描绘仍有一定的艺术感染力。

↓ 二桃杀三士图／西汉

传神的辽阳墓室壁画

辽宁省辽阳市北园 1 号墓的车马出行图，描绘的是墓主人分别乘车、骑马出行的情景。画工以艺术概括手法、有力的笔锋、鲜艳的色彩，把规模宏大的场面展现在人们眼前。

辽阳棒台子屯 1 号墓的庖厨图，画面物件丰富，有庑殿式盖木橱、双釜长方灶、盆、盘、壶、案、笼、筐等；龟、雉、鹅、猴、鸟、小猪、鱼等动物悬挂于横枋上；仆人忙着各种各样的活，有捣杵、榨汁、脱鸭毛、烤炙、切肉、清理器什等；有一人扳着牛的双角，

↑ 门卫图 / 东汉

牛似惧而却步，又一人正在钩取悬挂的肉块。描绘精致细微而又十分有趣。

辽宁省金县营城子汉墓墓门两侧描绘的门卫，特别是左侧手中持有刀戟、严肃威武的武士，浓眉大眼，神气威猛。用色很少，接近白描，随随便便却质朴雄浑，简练传神。

天象纵横的金谷园壁画

河南省洛阳金谷园墓壁画 1978 年发现，其年代为西汉末至新莽时期。相对保存得较好的是后室的墓顶与东、西、后三壁上的壁画，其内容是神化了的天象图。墓顶画日、月与四玉璧，以及代表四方之灵的青龙（东）、朱雀（南）、白虎（西）、玄武（北）。还有一人抱龙身，蕴含乘龙升天之意。东、西壁各画有四幅四方星宿图。这些画面的色彩首先用赤、石绿、紫、墨等色涂绘画，再用墨线勾勒而成。

↑ 双龙衔璧图 / 新莽

真实的官吏生活

河北望都1号墓是一座东汉末期墓葬，壁画结构比例精确，眉目传神，将人物衣纹简练地用线条描绘出来，并且用大量笔墨渲染。墓主人是一高级官吏，他属下的各级官吏都用墨笔绘出，形象滑稽生动。

和林格尔汉墓壁画

内蒙古和林格尔汉墓壁画的庄园图画面上群山环抱，庄园里面有走廊、房屋、坞壁。厩栅中养着马、猪、羊等家畜，还有牛耕、采桑、沤麻、养鱼、狩猎、酿造等景象。

护乌桓校尉作为使节出访各国，是壁画中极力渲染的部分。中室东壁甬道券门上方，描绘了墓主从繁阳县出发到宁城就任护乌桓校尉时经过居庸关的场面。众多武官甲士排列成两队，羽葆在空中飘扬。车排着队向前进，前呼后拥，浩浩荡荡，生动体现了护乌桓校尉的凌人盛气。

和林格尔东汉墓壁画最精彩的部分是画在中室北壁的歌舞戏曲图。图中左上角观看的人一共有六个，戴帻，穿着宽袍端坐着，前面

↑ 门下功曹图 / 东汉

↑ 宁城图 / 东汉

放着装满食物的镟和耳杯。图当中是大建鼓，两边都站着一位穿红衣拿槌敲鼓的人。右边是一支伴奏乐队。在这鼓乐齐鸣中，展示了百戏、舞蹈表演：一人跳丸，五丸递抛递接；一人舞轮，车轮空中飞旋；一人舞剑，好几个人倒提，其中一人倒立在四重叠案上，仍非常灵敏矫健。

祈祷灵魂升天的帛画

山东临沂金雀山帛画

　　1976年山东临沂金雀山9号汉墓出土的一幅帛画约为西汉前期的作品。帛画从上到下，分为天上、人间、地下三大部分。天上有云气，右上角画一轮红日，日中有一只黑乌鸦；左上方是一轮新月，月中有蟾蜍和玉兔，三座仙山和象征"琼阁"的建筑物画在日、月下方。地下用海里鱼、龙之类动物来表示"九泉"境界。占据整幅帛画相当大比例的是人间部分，五组画面自上而下排列：第一组，帷幕下为体态丰腴的老年妇女端坐像，即墓主人位于右方，除一人执杯跪献外，三名婢女拱手侍立于其前。第二组，画的是歌舞宴乐场面，女子在中间拂长袖而舞；右边二人为乐师，一人吹竽，一人弹琴；左边二人面对乐舞而坐，或许是观赏者。第三组画的五个男子，头戴冠，身穿长袍，互相拱手施礼，是宾客相聚场面。第四组，左方二人拱手相对，似在交谈；右方为一女子在纺车旁纺纱的情景；在旁站立观看的三人中，其中一人身材矮小，也许是侏儒。第五组为角抵表演。二武士中，中间那位身穿宽松衣衫，头戴面具，红带束腰，双手交叉于前，神采飞扬；右侧的武士，手戴红镯，头有饰物，双方摆开架势，正准备一决高低。

　　金雀山旌幡用淡墨、朱砂起稿，平涂渲染着色，最后勾勒部分以朱线和白线为主。

↑ 金雀山帛画 / 西汉

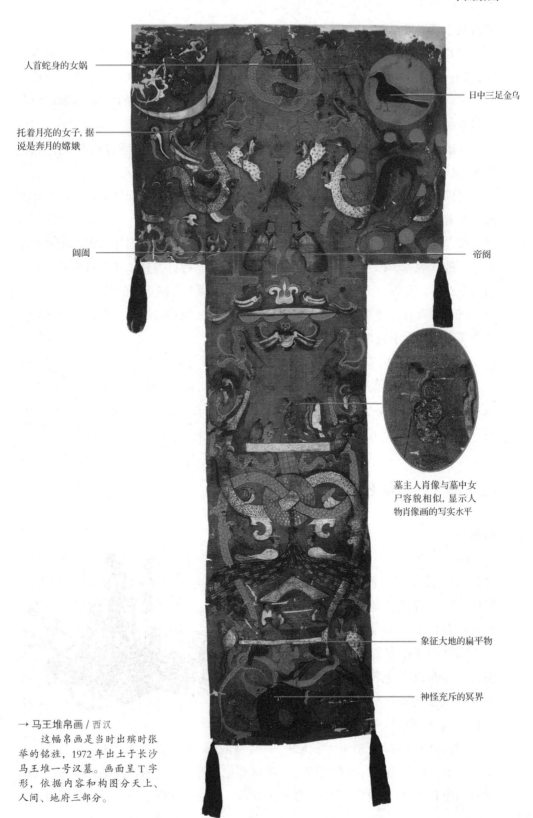

人首蛇身的女娲

日中三足金乌

托着月亮的女子，据
说是奔月的嫦娥

阊阖

帝阍

墓主人肖像与墓中女
尸容貌相似，显示人
物肖像画的写实水平

象征大地的扁平物

神怪充斥的冥界

→ 马王堆帛画 / 西汉

　　这幅帛画是当时出殡时张
举的铭旌，1972 年出土于长沙
马王堆一号汉墓。画面呈 T 字
形，依据内容和构图分天上、
人间、地府三部分。

湖南长沙马王堆帛画

1972年湖南长沙马王堆出土的西汉长沙国丞相侯利苍之妻墓出土的帛画共五幅，即：从1、3号墓中出土的两幅"T"形帛画，有灵魂升天之意；3号墓中有两幅帛画描绘墓主生活；另一幅是描绘有关气功"养生之道"的帛画。两幅"T"形帛画的内容，从下到上，分为地下、人间、天上三部分。

旌幡上部，绘画着象征天国的日、月、蟾蜍、金乌、玉兔等图像和人首蛇身神、升笼、扶桑、飞人等图像。

冥界之日：天国右上角的一轮红日里面有一只黑乌鸦，圆日下面的八个小红球象征着八个小太阳歇息在扶桑枝叶间。

烛九阴的烛龙：即帛画上部正中的烛龙人面蛇身。在中国神话中，阴间"不见日，故（烛龙）以目照之"，烛龙"左目为日，右目为月；开左目为昼，开右目为夜；开口为春夏，闭口为秋冬"。这正是旌幡上天国景象的具体写照。

墓主人奔月：旌幡左边是一轮明月，月上有玉兔和蟾蜍，一女在月下飞翔。这一飞天奔月女子是理解本旌幡主题的钥匙。

马王堆3号墓棺室西壁帛画画有车马仪仗的盛大场面，长212厘米，宽94厘米，墓主身穿长袍、头戴冠、腰佩宝剑，身边有属吏20人，侍卫近30人，112人分成4个方阵，车骑不少于40辆，骑从百余匹，再加上击鼓鸣金者4人，共计300余人。

震古烁今的画像艺术

画像石

山东汉画像石，在鲁中南发现最多，大都属东汉时期，其中当推长清郭巨祠、嘉祥武氏祠和沂南画像石最具有代表意义。

郭巨祠在山东省济南市长清区孝堂山，是东汉孝子郭巨的享祠。祠内画像石大多为古代故事和出行图、神人像、搏斗图、百戏图、出猎图等。

↑ 鼓车图／东汉

武氏祠在山东嘉祥，建造于元嘉元年，保存有五石，突出表现神兽仙人、远古帝王、孝子故事、侠义之士、巾帼英雄等。沂南画像石墓在山东省沂南县北寨村，全墓共有画像石42块，画像73幅，分别刻攻战、伏羲、女娲、东王公、西王母及其

他神仙怪异和野兽的图像。

江苏汉画像石主要分布在徐州地区，年代多属东汉时期。体现的主题有现实生活、神仙、奇禽异兽及人物故事等。在铜山出土的画像石上刻一纺一织，旁边有一个抱着婴儿，正要交给纺织中的妇女，是汉代纺织家庭的真实写照。

陕北地区的汉画像石，主要分布在绥德，大多处于东汉中期。陕北画像石主题简单，大多数为农业生产和狩猎活动的画像，也有一些刻画的是墓主生前生活。在绥德县城西门外的王得元墓非常有代表性，全墓共有画像石26块。

四川画像石主要刻在石阙、石棺、崖墓上，以成都北郊羊子山1号墓和成都西郊曾家包汉墓所出最为典型。

河南省南阳画像石大部分属东汉时期，题材广泛，包括楼阁人物、骑射斗兽、乐舞百戏、蹴鞠、六博等生活场面，还有伏羲、女娲、东王公、西王母、朱雀、嫦娥奔月、后羿射日、虎食女魃等神怪和太阳、月亮等星宿图像，以及狗咬赵盾、伯乐相马、聂政自屠、二桃杀三士等历史故事。

画像砖

河南南阳地区画像砖，时间在西汉中期到东汉晚期，可以分为新野、淅川两种类型。

淅川以小型砖为主，新野以大型砖为主。就其特点来说，新野画像砖更有代表性。

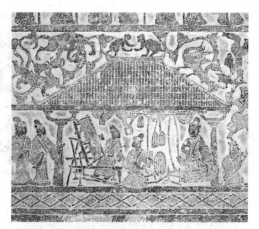

↑ 纺织图 / 东汉

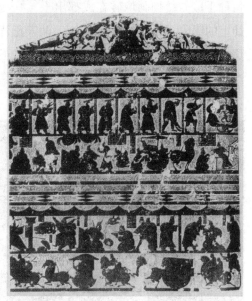

↑ 武氏祠东壁 / 东汉

↑ 盐场图 / 东汉　四川成都羊子山1号汉墓

↑ 耕地图 / 东汉

　　四川汉画像砖多数是东汉晚期，艺术表现手法有阴刻线、浅浮雕、高浮雕等各种手段。盐场画像砖在成都出土，好几人在井架上汲取盐水，通过管道，送进灶上的锅内，灶口有一个人烧火，两人正背柴从山上下来。画面以山峦重叠为背景，长满杂树野草，其间有禽兽出现，一人正举弓而射。作品刻画了汉代四川井盐生产的过程，同时也可作为早期山水画的参考资料。

↑ 商山四皓人物图奁 / 东汉

↑ 人物图奁 / 东汉

星光灿烂的漆画

　　湖南长沙马王堆漆棺是大型漆绘作品，怪神、怪兽、仙人、动物等上百个图像用黑地彩绘于漆棺，穿插在云雾之中，整个画面根据纹样的布局结构和绘制风格绘出，装饰性非常突出。

　　江苏邗江姚庄汉墓出土的彩绘贴金银箔嵌玛瑙珠七子奁，外表面上由银扣环和金银箔饰带组成。金银箔纹样有羽人坐在那里弹琴、羽人骑狼、山灵水秀、羽人祝祷、车马出巡、打猎、斗牛、六博、听琴以及飞燕、夔龙等内容层层交错，构成了银扣环和

↑ 双龙穿璧图／西汉　湖南长沙马王堆 1 号墓

金银箔纹样装饰带的丰富内容。奁内七子盒镶有玛瑙、银扣，用金银箔剪镂成羽人、锦鸡、孔雀、羚羊、熊、马、虎等山水禽兽画面。

　　大量的汉代漆器在朝鲜乐浪汉墓中出土。在乐浪王盱墓中发现了永平十二年纪年铭漆盘，绘饰有神仙、龙、虎等。同墓出土的玳瑁小匣，盖板上用黑漆描绘了跳舞的场面，上部有两男两女，边观赏舞蹈边说话，神态生动自然。乐浪东汉墓出土的漆彩箧，外缘四周等处绘有平列展开的许多人物，主要包括丁兰、邢渠、魏汤等孝子故事及黄帝、纣王、伯夷、吴王、楚王、商山四皓等历史人物形象。人物服饰年纪各不相同，脸形皆很丰圆，神态、手势刻画生动。在黑漆地上描绘以朱、赤、黄、绿、褐、黑等色，用笔纤细流利，显示出了较高的艺术水平。

三国两晋南北朝时期

高古宏阔的绘画典范

　　三国两晋南北朝继承汉代绘画艺术，吸收外来文化影响，呈现出丰富多彩的面貌。这一时期，人才辈出，如曹不兴、顾恺之、陆探微、张僧繇、杨子华等，都有突出的成就和巨大的影响。民间绘画以嘉峪关墓室壁画、炳灵寺石窟壁画、敦煌石窟壁画、邓县学庄画像砖、司马金龙墓屏风画最具美学价值。同时，玄学的兴起，对山水画和人物画都起到了巨大的推进作用。

汉风的另类延续

　　三国时期，曹不兴、杨休等，皆为画界名手，但都无作品留世。三国时代的壁画，艺术风格仍受汉代壁画风格的影响。

甘肃河西壁画

　　甘肃省嘉峪关市新城古墓区先后发现八座壁画砖墓，保存完好的壁画砖有七百余块。

　　嘉峪关魏晋墓砖画画幅通常采用红色宽带分割出画面的外框，然后以墨线勾出景物的框架，再染上淡彩。颜色大多以红为主，石绿、淡黄次之。色彩的点染或留飞白，或出线外，浪漫表意，粗犷大方。

↑ 牧马图/魏晋　甘肃嘉峪关13号墓

　　这些作品基本上取材于现实生活。如嘉峪关市牌坊梁墓前室左壁六块砖画，都是对宴饮及庖厨场面的展现，

↑ 宰猪图/魏晋　甘肃嘉峪关12号墓

仆人都在为这次宴饮忙碌着，他们有的在切肉，有的在烤肉，还有的在烹调、烧火、揉面、做食等。坞楼、畜牧、耕种、宰牛等则是右壁六块砖上的绘画内容。嘉峪关市新城古墓区 12、13 号墓，前、后室的壁面砖一共有 108 块，这些作品大多描绘的是各种生产劳动场面。如耕牛犁地、耙地、播种、牧马、牧羊、杀猪、宰羊、宰牛、婢女烧火，还有地主庄园的岗楼、坞堡等。其中的一幅宰猪图，画面中仅描绘了一个人、一头猪、一只盆，伏案待宰的猪在案板上挣扎嘶叫着，屠夫举刀欲下，神情显得格外紧张。

辽宁辽阳壁画

辽宁省辽阳市十余座壁画墓年代都在魏晋时期。内容大多描绘的是家居宴饮、庖厨、车马、门卒等贵族生活。如在辽阳市北郊约五里处发现三道壕 1 号墓的右耳室前、后、右三壁画上是三对对坐榻上的男女，前面摆放着茶几，上面还摆放着一些食器，床榻旁则放着鞋，侍从站在床榻旁。这三对男女与该墓中四个棺室的族葬制极其吻合，应该是墓主的形象。左耳室前的左壁描绘的是庖厨图，画有一座火焰从灶口闪现的大灶，上面还放着四个陶罐和一个大甑。肉块、雉鸡、野兔、心、肺等食物都挂在上部横杆上。后壁画着一匹枣红马和一辆黄牛棚车，这表示男女主人在出门时，男骑马，女坐车。

辽阳壁画内容受汉代影响极深，主要以墨线勾勒为主，然后填以朱、黄、紫、青、白等色，构图十分简单，线描粗犷豪放。

↑ 夫妻对坐图 / 魏晋　辽宁辽阳出土

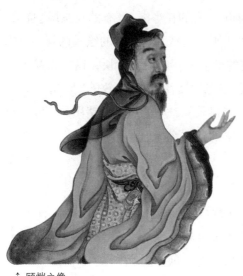

↑ 顾恺之像

传神写照的大师

顾恺之（346—407），字长康，小字虎头，江苏无锡人，博学精思，人称"三绝"，即"才绝、画绝、痴绝"。顾恺之绘画创作的内容，以人物、道释、肖像为主，同时他还创作山水、禽鸟等作品。

女史箴图

顾恺之《女史箴图》至今存两本，较完整的一本现藏英国伦敦大英博物馆。

这幅作品中保留了顾恺之人物画的特点，尤其在女性身上。画家借助于"修""饰"二字，将贵族妇女对镜梳妆的情景真实再现，她们的服饰用具和身姿仪态，都极具生活气息。这些表现手法都能够看出顾恺之人物画的特点，如端坐对镜者不仅脸型丰圆，而且保留着汉画风格；站立者身材修长，脸型稍微有些清瘦，又带有南朝的"秀骨清像"的人物肖像画风格。

洛神赋图

《洛神赋图》现存于世的名摹本有四本，分别被收藏在北京故宫博物院、辽宁省博物馆与美国弗利尔美术馆。《洛神赋》本是曹植为了宣泄他失恋后的伤感而创作出的人神恋爱的诗篇。曹植所钟爱的女子是甄氏，但曹操却做主将她嫁给曹丕，后来被郭后陷害而死。曹植于黄初三年（222）入京朝谒，曹丕将甄氏遗物"玉镂金带枕"送给曹植，曹植痛苦不已。在洛水梦见甄氏后，写下《感甄赋》，后来改名为《洛神赋》。

《洛神赋图》画卷中，寄寓着诗人相思之苦的"河洛之神"被表现得回眸顾盼，含情脉脉，想来又不得不去，将诗人所写的"飘忽若神，凌波微步，罗袜生尘"的梦幻般柔情刻画出来。画卷

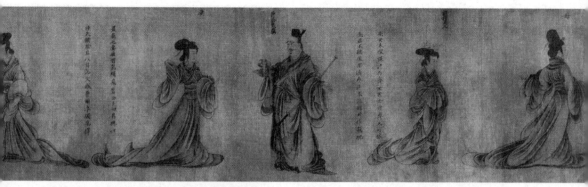

↑ 列女仁智图卷（宋摹本）/ 东晋　顾恺之

中段穿插"屏翳收风""川后静波""冯夷鸣鼓""女娲清歌""龙驾云车"等鬼怪精灵。所画"洛神云车"被六条巨龙驾着，"鲸鲵踊而夹毂，水禽翔而为卫"，在彩云波涛间奔腾。画卷后段，画洛神离开，曹植坐船去追，结果没追上，只得返回岸上；面对燃烛，他一夜未眠，在繁霜之下度过整整一夜。

列女仁智图

　　北京故宫博物院藏的《列女仁智图》，内容是《列女传》中的故事。此卷人物动态、面相特点与《女史箴图》卷十分接近。但其人物形体尺度略显规范，用笔较多；行笔风格是稍微显得圆且头尾大小十分均匀的"铁线描"，画中墨色晕染痕迹重，略带制作痕迹。

↓ 洛神赋图（宋摹本）/ 东晋　顾恺之

西部壁画的辉煌

两晋时期的壁画墓有：新疆吐鲁番哈喇和卓的五座北凉墓，甘肃省酒泉市丁家闸的 5 号墓，以及敦煌市佛爷庙的翟宗盈墓，酒泉市崔家南湾的 1、2 号墓等。

甘肃敦煌翟宗盈墓的壁画砖，除了刻画珍禽异兽外，还画了两个少数民族的人，一个手中操琴，一个在地伏拜。甘肃酒泉崔家南湾的 1、2 号墓壁画砖上刻画了白虎、凤鸟等神灵和许多守门吏卒。

甘肃酒泉丁家闸 5 号墓是十六国时期壁画墓中内容丰富且艺术水平较高的墓葬，此墓约建于后凉至北凉间（386—439）。墓中前室是壁画的主要分布区域。顶部刻画了一些花瓣相叠的复瓣莲花，四壁上层则画有云、龙首、日、月、起

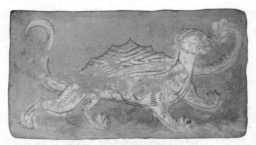

↑ 玄武图／魏晋　甘肃敦煌佛爷庙湾魏晋墓出土

↑ 白虎图／魏晋　甘肃敦煌佛爷庙湾魏晋墓出土

伏的山峦、盘膝坐于树上的东王公和西王母、持华盖的侍女及三足鸟、九尾赤狐、神马、青鸟、羽人、白鹿等，日月之中分别画有金乌与蟾蜍。除此之外，还刻画了一些圣贤故事，如商汤纵鸟等。中层则刻画着主人燕居行乐、出行以及耕地、耙地、宰牲、畜牧、庖厨等生产劳动场面。其中的人物，有的身着汉装，有的则是高鼻深目的少数民族形象。四壁下层则刻画着龟。后室上层刻画云，中层刻画奁、方扇、盒、拂、弓箭等，下层刻画绢帛及丝束。

在整个壁画中，前室西壁的燕居行乐图最精彩。戴冠长袍的墓主人在屋内，手执麈尾，端坐于榻上，欣赏着歌舞。男女两个侍从站在他的身后，男侍双手捧盒，侍女持着华盖。两个没穿鞋的彩衣舞女，在乐队的伴奏下跃身腾空做倒立状；其中一个舞女手中拿着方扇，正在回旋而舞，另一个舞女侧身跃起，随着节拍双方击掌，一边跳舞一边歌唱。除了这些舞女之外，画面上还画了一个一手持锤、一手摇鼓的男舞伎。壁画以墨线勾描，运笔粗细多变，顿挫分明，在刻画舞伎衣裙时使用的是流畅的弧线。壁画色彩多变，用了朱砂、土红、石绿、石黄、白、灰等颜色。

←墓室正壁/十六国　甘肃酒泉丁家闸5号墓出土

↑ 说法图/十六国·西秦　甘肃永靖炳灵寺石窟第 169 窟

西域风格的移植

炳灵寺位于甘肃永靖西南黄河北岸的小积山，自然景色极其优美。唐代成书
的《法苑珠林》对石窟景致进行了十分生动的描述："晋初河州唐述谷在今河州
西北五十里，渡凤林津，登长夷岭，南望名秋石山，即禹贡导河河极地也。众峰
竞出，各有异势，或如宝塔，或如层楼。松柏映岸，丹青饰岫。自非造化神工，
何因绮丽若此？南行二十里，得其谷焉，鉴山构室，接梁通水，绕寺花果蔬菜充满。
公有僧经。有石门滨于河上，铭石文曰：'晋秦始年年所运也。'"西秦乞伏炽
磐建弘元年（420）的墨书造像题记在 169 号窟内被人们发现，石窟之中还遗存
了石雕、壁画和彩塑等作品。

汉以来这个地方就是汉羌等族杂居之地，十六国时鲜卑乞伏氏建立西秦，并聘请中原及西域名僧做国师，炳灵寺也因此成为佛教圣地。炳灵寺现存183个窟龛，776身造像，壁画面积却只有900平方米。其中在第169号窟壁画中发现的十六国西秦建弘元年（420）的题记，证实这处石窟是现存已知的最早的有确切年代的壁画。这一壁画主要刻画的是由一佛二菩萨组成的说法图；面相敦厚，面部表情十分庄严；用色以青绿为主，描绘极为质朴。维摩诘变相构图非常简单，维摩诘穿着菩萨的衣服，在榻上横卧着，形象十分丰满，与南朝流行的"清羸示病之容"有很大的区别。这幅作品应该是北方早期的维摩诘像。来自西域的高僧昙摩腾供养之像也遗存在此洞之中。七佛、释迦佛、多宝佛、宝岩佛、普贤菩萨、观世音菩萨等多种佛像被刻画在炳灵寺老君洞北壁上，佛像画得极其生动，用色多变而鲜艳，画风质朴。

该石窟可能是当地的画工所作，与南方和敦煌同期流行画法有很大区别，反映出在南方流行式样还没来到此地的时候，这里的画工已参照佛画并按自己的理解进行绘画创作了。

↑ 飞天及供养人像／十六国·西秦　甘肃永靖炳灵寺石窟第169窟

↑ 佛立像／十六国·北凉　甘肃肃南文殊山千佛洞

同一时期，甘肃省肃南裕固族自治县文殊山千佛洞中也有一些壁画，如佛立像、飞天像，不仅有明显的西域风格，而且也有南朝"秀骨清像"的风格在其中，显示了当时绘画艺术的南北交流。

意象深远的南朝壁画神韵

南朝砖印拼镶画的艺术语言以线条为主导，流露着飞动的韵致，营造出疏朗俊逸的艺术特色。

神采灵动的邓县学庄画像砖

河南邓县学庄画像砖墓年代不详，一般认为是南朝初期墓葬。墓室券门上的七彩壁画图案艳丽。壁画高 3 米，宽 2.7 米，每边门宽 0.6 米。门的中部是一兽头，形象凶猛；两旁各画一飞仙，一持博山炉，一散花，长衣飘带，迎风欲举。门两侧各画一门卫，着朱红上衣，头带冠巾，颔蓄长须，双目炯炯有神，手持宝剑，神情肃然。

镶砌在墓壁上的模印彩色画像砖，一砖一图，作品既有浮雕的特征，也有绘画作品的特征，共有 34 种不同的画像内容，大体可分为三类：一是与当时宗教信仰有关的四神、凤凰、麒麟、飞仙、飞马等题材。如"伎乐仙"与佛教有关；"仙人骑麟""王子桥（乔）与浮丘公"等属道教。二是描绘出行、牛车、抬轿、侍从、贵妇出游、供献、乐舞、运粮、牵牛以及战马武士等社会生活内容的题材，表现墓主生前的权势和奢华生活。三为孝子故事，如"郭巨埋儿""老莱子娱亲"等。此外，还有"商山四皓"画像砖。商山四皓指的是秦末东园公等四位须眉皓白的"贤者"隐居深山的典故，画面中的四人作鼓瑟、吹笙、静坐与观画的姿态，可能与这一时期崇尚清谈玄学的思想有关。

这些彩画砖，为一砖一画，上涂绿、红、紫等颜色，其表现手法与汉代画像砖、画像石有明显的联系，但构图紧凑，线条流利，形象生动而精致，已完全改变了汉画的古拙风貌，表现了这一时期绘画技巧的发展。从细腰、身材修长的人

↑ 兽面·飞天·门卫图 / 南朝　河南邓县学庄村画像砖墓出土

↑ 吹笙凤鸣图 / 南朝　河南邓县学庄村画像砖墓出土

↑ 竹林七贤与荣启期图（拓本）/ 南朝　江苏南京西善桥出土

物造型特征来看，具有南朝人物画"秀骨清像"的神韵。

高妙飘逸的竹林七贤图

　　江苏南京西善桥墓室的南、北两壁的《竹林七贤与荣启期》画像，用200多块墓砖拼对而成，线雕的人物形象突现在画面上。南壁雕刻着阮籍、嵇康、山涛、王戎四人，北壁则为向秀、阮咸、刘伶及荣启期四人的画像。人物之间均以树木相隔。嵇康的左边绘一株银杏，与阮籍隔一株松树，又有垂柳、槐树等。画面人物长衣宽袖，席地而坐，神情体态各不相同。如嵇康头梳双髻，跣足袒胸，怡然弹琴，一派"远迈不群"的个性；阮籍戴帻侧坐，旁置酒具，张口长啸，表现了他"傲然独得，任性不羁"的性格特征；画中的山涛裹头巾，赤足而坐，一手执耳杯，一手挽袖，作沉思状；王戎身材矮小，一手弄如意，一手靠几，曲膝仰首，赤足而坐，前置耳杯与九尊，刻画出他"任率不修威仪，善发谈端"的特点；向秀一肩裸露，赤足盘膝倚树而坐，作闭目沉思状；刘伶嗜酒成癖，因此画中的刘伶，一手作蘸酒状，一手持耳杯，双目凝神杯中，神情毕现地刻画出他嗜酒如命的神态；阮咸"妙解音律，善弹琵琶"，在画中挽袖弹一琵琶。而春秋时期的高士荣启期在画面中则是长须披发，正在操琴。

殉身艺业的帝王

萧绎（508—554），字世诚，梁武帝第七子，即位为梁元帝，在位三年，后被西魏军掳杀。萧绎擅长画人物肖像、佛教画、花鸟画、风俗画等。萧绎曾经画孔子像，并于画面上自作赞书，被时人誉为"三绝"。他任荆州刺史时作的《蕃客入朝图》，描绘各国使者不同的神态相貌，甚得梁武帝欢心。

萧绎《职贡图》宋摹本残卷绘有波斯国使、百济国使、狼牙修国使、倭国使、龟兹国使、白题国使、末国使等外族人物形象。人物半侧面直立状，脸型肤色、气质神情、服饰装束等大相径庭，却无一例外地表现出欣喜或恭敬的特征。

↑ 北齐校书图卷（宋摹本）/ 北齐　杨子华

↑ 职贡图卷（宋摹本）/ 南朝梁　萧绎

北齐之最杨子华

杨子华在北齐世祖武成帝高湛时（561—565）任直阁将军、员外散骑常侍，善画人物、鞍马，时称"画圣"。

杨子华的绘画被唐人推崇为"北齐之最"。张彦远于《历代名画记》中认为，杨子华和南梁的张僧繇可同日而语。

《北齐校书图》原为杨子华所画，现存宋人摹本。描绘北齐天保七年（556）文宣帝高洋命樊逊等人刊定五经诸史的故事。鞍马、人物造型准确，神态形象，画中人物尺度形态明显受佛画影响，布局上采用佛画中集中并列的手法，色泽艳丽。

神似顾恺之的屏风画

山西大同的司马金龙墓墓主司马金龙是晋宣帝司马懿弟弟司马馗的九世孙。

漆绘屏风两面都是以红漆髹地，黄地墨书的题榜，画面人物、器具以墨线勾勒。人物面部和手部以铅白描抹，器具、服饰则以黄、白、青、红、绿、橙、灰、蓝等色描绘。漆画分上下四层，

↑ 人物故事图屏风 / 北魏　山西大同司马金龙墓出土

每幅的榜题上均标明内容和人物身份。画的内容分别是"帝舜二妃，娥皇、女英""卫灵公、灵公夫人""（夏）启、启母"等《列女传》中的故事，以及"李充奉亲时"等《孝子传》的故事，还有一些如"素食瞻（赡）宾""如履薄冰"等劝寓性故事。漆画四周以青龙、白虎、朱雀、鹿、鸟、云气、忍冬花等图案花纹装饰。以线描为主，兼有色彩渲染的艺术手法。线条纤细挺拔，接近于顾恺之"如春蚕吐丝"的画风。值得一提的是"汉成帝、班婕好""卫灵公、灵公夫人"二组图画，与顾恺之《女史箴图》《列女仁智图》的唐、宋摹本不仅在内容上完全一致，而且构图处理、衣冠服饰、形象塑造、线描特征等方面也非常相似。这种南朝与北朝绘画风格的一致性，充分说明南北朝文化艺术的交流和融合。

体现民族融合的固原漆画

宁夏回族自治区固原漆棺画，是有关北魏绘画实物资料的又一重大发现。这座北魏墓在宁夏回族自治区固原城东，属于夫妇合葬墓。出土的男主人棺具绘有精美的漆画。画面内容主要有墓主像、孝子故事画和佛教形象及狩猎图等。

棺盖及棺前挡部分绘有墓主像、墓主生前生活图及东王公、西王母等。漆棺两侧上部是孝子故事图，间隔以三角状火焰纹图案，并标有榜题。左侧孝子的故事画残缺得比较多，仅存三个段落，是孝子蔡顺及尹伯奇等故事。孝子故事画中的人物形象均为鲜卑人装束，男戴高冠，女为高髻。棺侧下部的狩猎图内容比较丰富，山野间，数骑猎手驰骋狩猎，野猪、猛虎疾奔，飞鸟穿翔其间，色彩十分艳丽。

固原木棺漆画绘制精美，线条流畅，色调鲜艳而明快，以红、黄、绿、赭、蓝、白等色组成。墓主与侍者等人物在形体大小上有区别，继承了汉代的传统表现手法。人物着装上汉或与鲜卑式的都有，真实地体现了北魏时期各民族大融合的社会史实。菩萨的形象特征，明显受到了西域佛教绘画的影响。

↑ 人物故事图屏风／北魏　山西大同司马金龙墓出土

← 人物故事图棺／北魏　宁夏固原李贤墓出土

众彩纷呈的敦煌壁画

甘肃省敦煌市莫高窟壁画面积约 4.5
万平方米，有 40 个属于十六国晚期至北
朝末期，上起北凉，下到北周，今存 36 窟。
壁画题材典型，手法表现丰富，安排得当。

第 257 窟左壁壁画取材于《贤愚经》，
说的是月光王施头千遍功德圆满的故事。
色调淳厚典雅，有西域画风。257 窟的"九
色鹿本生""须摩提女请佛"与"沙弥守

↑ 三凤车图 / 西魏　敦煌石窟第 249 窟

戒自杀"等故事画，是北魏时期的连续画幅。在北壁下方绘着《鹿王本生图》，
高约 60 厘米、宽约 600 厘米，是汉画横卷式构图。从两头开始，中间结束，将
故事分为九个场面。人物平列为主体，山水树石作装饰，人大于山，水波不泛；
房前无墙，可以看到室内布置；用色淳厚浓丽，有白人绿马出现；用笔圆润饱满，
人物神态表情精确完美，尤其是鹿的姿态表现生动，在整个画幅中十分突出。这
幅画是现存世上内容最丰富、保存最完整的鹿王本生故事画，具有极高的历史和
艺术价值。

第 248 窟的《说法图》整幅作品以佛像居中而对称感极强的巨制，人物众多，
场面恢宏，静动兼有。第 249 窟（西魏）窟顶绘画同样体现出中原传统文化的显
著影响。画中有佛教中足立大海、四目四臂、手擎日月的阿修罗王与帝释及其天
妃。天妃、帝释所乘凤车龙车，旌旗飞扬，有文鳐在旁边飞跃，场景跟《洛神赋图》
卷中的云车差不多。第 285 窟有西魏大统四年（538）题画，在覆斗顶部绘有莲
花忍冬纹藻井，四面画有垂幔，构成华丽而圣洁无比的顶部华盖。窟顶四帔画上
天诸神，其中有佛教的飞天、力士，也有汉画传统的女娲、伏羲与雨师、风神等
形象，中间画有飘动飞转的天花来象征天地宇宙。洞窟四壁上画有说法、七律、
金刚、菩萨、力士、五百强盗成佛及沙弥守戒等故事画。其中仅西壁为土红涂底，
尚存西域遗风，其余各壁均是白粉涂底，线描遒劲流畅，设色爽快明朗，人物造
型大多是汉式衣
冠，举止文雅。

→ 沙弥守戒自杀因缘
图 / 北魏　敦煌石窟第
257 窟

↑ 薄肉塑伎乐天图 / 北周　甘肃天水麦积山石窟第 4 窟

衣袂飘然的麦积山壁画

　　甘肃省天水市麦积山保存有自公元 4 世纪末至 19 世纪的石雕、泥塑7200 多件，壁画 1300 多平方米。其中以十六国与北朝作品居多。北朝后期的作品有第 90 窟、第 154 窟、第 5 窟、第 4 窟等，其画特点与中原很相似。第 4 窟的飞天为北周壁画中的优秀之作。为了追求形象的逼真感，作者别具一格地将裸露的头脸手足部分以微微隆起的浮塑表现，衣服飘带则以劲挺的线条画出，手法与构思均很高超。

↑ 薄肉塑飞天图 / 北周　甘肃天水麦积山石窟第 4 窟

技艺高超的娄睿墓壁画

娄睿墓在山西太原市，娄睿为北齐外戚，生前是大司马、大将军、东安郡王等。墓内壁画残存200余平方米，是发现的北朝壁画墓中规模最恢宏的。壁画分为墓主现世生活场面与墓主天国生活环境两大部分。墓道两壁中层画着多组回归和出行图。西壁是出行图，东壁是回归图。墓道下层画着军乐仪仗图等，西壁一组，绘有四名号手对吹长角，抬头鼓腹，左侧四马静立，右侧绘手执旌旗、身上佩戴着弓囊箭袋的侍卫多人。墓室四壁下层，前壁画树下侍卫，后壁画墓主夫妇坐在帷帐里面观赏舞乐表演。

墓中描绘的天象和祥瑞，有方相氏、獬豸、雷公、羽人、青龙、玄武、白虎与日月星象、十二辰象等。

壁画采用线描结合色彩晕染的传统手法，用笔纯熟，线条劲挺，不但对轮廓的勾勒准确而简练，而且通过色彩晕染，将对象的体积感与远近景深关系显示了出来。壁画色彩明艳，敷色有朱、土黄、石青、石绿、熟褐、赭等。这种以淡彩稍晕的平涂效果为主的手法，是唐墓壁画的先期形式。

娄睿墓壁画艺术水平极高，许多学者认为它的作者是北齐大家杨子华。

↑ 骑马出行图 / 北齐　山西太原娄睿墓出土

↑ 驾鹤仙人图 / 高句丽　吉林集安高句丽墓出土

富有民族风尚的高句丽壁画

　　在魏朝时，高句丽势力日趋强盛；南北朝时期，其属地横跨鸭绿江南北。集安洞沟高句丽墓壁画的内容，可以分为两个方面：神异形象和社会生活。

　　高句丽壁画的绘制，有的在石壁上涂一层白粉，接着在上面绘画，也有直接画在石壁之上的。其表现手法大致上沿袭了汉代传统，采用纤细的红线或者墨线起稿，接着敷色，最后用浓重的墨线勾勒定稿。采用的颜色有赭、朱、石青、黄、深紫、石绿与白粉等。壁画布局严谨，形象真切而动人，色彩华丽，线条劲挺而变化自然，反映了高句丽绘画艺术的高超水平，同时也说明了它同中国传统文化的密切关系。

隋唐五代时期

成熟后的气象辉煌

　　隋唐五代是中国绘画成熟后的第一个高峰。人物画高古富贵，设色浓艳，体现了盛世豪情。山水画发展迅猛，青绿山水与水墨山水齐头并进。花鸟画正式走入绘画领域，并在唐末五代成为独立的画科。同时寺观壁画、石窟壁画、墓室壁画交相辉映，影响直至宋初。隋唐五代的名

家有展子虔、阎立本、吴道子、李思训、周昉、张萱、徐熙、黄筌、荆浩、关仝、董源、巨然、顾闳中等。

唐画之祖展子虔

展子虔，渤海（今山东阳信）人，曾经历北齐、北周两代而入隋。与东晋、南朝的顾恺之、陆探微、张僧繇等名家并列，被称为"唐画之祖"。展子虔擅画山水、台阁、车马、人物、道释等，画笔精妙。

传为展子虔所作的《游春图》被视为中国早期山水画的代表，现藏于北京故宫博物院。图中山水树石与白云相间，杂以楼阁、院落、桥梁、舟楫，并绘以踏春赏玩的人物车马加以点缀，生动地展现了春风荡漾、水波粼粼、杏桃绽开、绿草如茵的春景。该作品描绘细致，色彩鲜亮，整幅画以山水为主，人马为辅，人马虽细小如豆，但描绘得一丝不苟，形态逼真。

"智海"董伯仁

董伯仁，汝南（今河南汝南）人，由南朝入隋，官至光禄大夫殿中将军，绘画上与展子虔齐名，并称为"董展"。董伯仁画楼台人物，旷绝古今，艺术上综涉多端，尤精经营位置，构图布势能力突出。

← 游春图卷 / 隋　展子虔

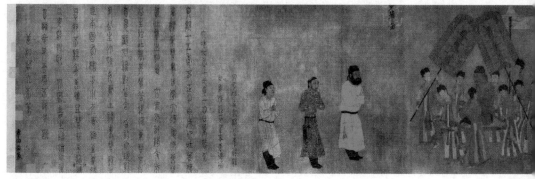

↑ 步辇图卷/唐　阎立本

阎立本得南北之妙

阎立本（？—673），雍州万年（今陕西西安市临潼区）人，曾任唐工部尚书，总章元年（668）做右相。他工于写真，擅故事画。作品有《步辇图》《历代帝王图》《萧翼赚兰亭图》等。

现今传世的阎立本的作品及摹本中，以《步辇图》最具代表性。《步辇图》

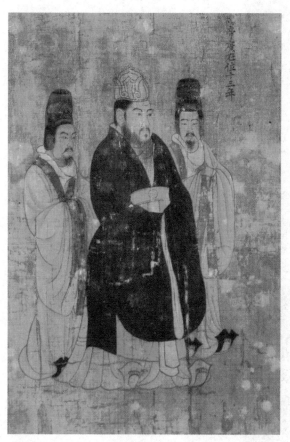

以贞观十五年（641）文成公主和吐蕃首领松赞干布联姻事件为题材，描绘了唐太宗会见吐蕃通聘与迎接使者禄东赞的情景。

画中对于唐太宗的形象刻画得尤其准确传神。全画章法洗练，场面不大却很庄重，不着重背景的描绘，对于不同人物神情、气质、仪态的刻画笔墨较多。

《历代帝王图》现藏美国波士顿市美术馆。全卷画从汉至隋帝王像共计 13 人。帝王从汉末到隋末均是按照一定的衣冠礼仪模式，外加可突出个性坐立姿势、颜面神情等，将帝王的性格和气质充分展现出来，使整个画卷既统一而又富于变化。

← 历代帝王图卷·隋炀帝/唐　阎立本

国朝山水第一

李思训（653—718），系唐宗室李孝斌之子，地位显赫，战功卓著，卒后由李邕为其书碑，即《云麾将军李思训碑》。

李思训擅山水，以遒劲的勾斫代表山石结构，填以浓厚的青绿重彩，富丽堂皇，以此显示盛唐时"艺术焕烂以求备"的辉煌气象，故被评为"国朝山水第一"。

李思训传世作品《江帆楼阁图》，全图以从楼台上俯视江面及临江山麓情景为描绘对象，上半部为江水及江上舟楫人物，下半部为山麓树石、花木楼台，右方一曲江水转折入画，岩上点缀着骑马步行的各种人物，中部突起一临江山岩，长松秀岭、廊舍幽院，集中反映了唐代早期山水画的风格。此画章法严谨，设色浓丽，场面恢宏，工整缜密中带有气势。

北京故宫博物院所藏的《九成宫避暑图》传为唐李思训所画。九成宫为唐代宫名，为太宗李世民避暑之地。图中楼阁崇宏，百官云集，峰峦叠嶂，飞泉流瀑，右侧有画舫游船，无所不有。此图用笔纤细浓丽，界画水平很高，一丝不苟，设色金碧辉煌，具有唐代青绿山水的特征。

李思训将人物故事画中作为陪衬的山水发展成山水为主而人物故事为辅的一种绘画定式，是对山水画发展的极大贡献。

↑ 九成宫避暑图页 / 唐　李思训

↑ 江帆楼阁图轴 / 唐　李思训

千古画圣吴道子

吴道子，阳翟（今河南禹州）人，生于公元7世纪末，死于肃宗乾元初年。

吴道子的重要贡献是对道教绘画题材的开拓。他在上清宫画过老子像，还曾画过《老子化胡经》与《朝元图》。吴道子在洛阳北邙山画过《五圣图》，作品既有"五圣联龙衮，千官列雁行"的宏伟场面，还具有"森罗移地轴，妙绝动宫墙"的宏伟气魄和极强的艺术感染力。

↑ 地狱变 / 唐　吴道子（传）

开元十三年（725），唐玄宗下令东封泰山，路过山西上党金桥时，数十里内仪卫队伍旗纛鲜华，羽卫齐肃，玄宗命令吴道子、陈闳、韦无忝等人共同描绘出这一场景，名为《金桥图》。其中陈闳所画的唐玄宗与其所乘照夜白马，韦无忝画的狗、马、牛、羊、驴、骡、猴、兔、骆驼等，吴道子画的人物山水、桥梁、草木、鸳鸟、车舆、帷幕等，在当时被称之为"三绝"。

吴道子所画的一些地狱变相，在其作品中占有非常重要的地位。他在长安常乐坊赵景公寺所作"白画地狱变，笔力劲怒，变状阴怪，睹之不觉毛戴"，"惨淡十堵内，吴生纵狂迹，鬼神如脱壁，风云将逼人"。

此外，以唐朝女性形象为主要蓝本的观音形象的确立，也是吴道子最杰出的贡献之一。

以画鬼神而著名的吴道子在当时影响最大的，是他第一次创造的作品《钟馗捉鬼》。相传皇帝在病中曾经梦见一个小鬼窃玉及香囊，一蓝裳袒臂者捉到一个小鬼，挖出他的眼睛，然后又把他吃了，蓝裳人自称是不第进士钟馗，发誓将会除掉天下的妖孽。皇帝醒后便病，遂召吴道子画他梦中所见的一切，于是便有了这幅钟进士捉鬼图的问世。唐代著作中就有吴道子所画的《十指钟馗图》。

吴道子的画题材广泛，是盛唐绘画中的极品。他所画的山水画另辟蹊径，用极为有力的笔法描绘出具有高度真实感和雄放气势的优美景色。他的肖像作品也

有非常深厚的造诣，朝元图的五圣千官，东封图的扈从官员都是根据人物的真实相貌而描绘的。吴道子多方面的卓越造诣，体现了盛唐绘画创作的艺术高峰。

吴道子所运用的绘画技巧，写景状物已经达到了一个直抒胸臆的程度。吴道子还为中国人物画创造了许多美丽的形象，并将佛教绘画中的一些布局方式与组合方式应用到中国人物的绘画中，形成了被世人尊称为"吴家样"的绘画范本。

吴道子一生绘制的壁画有三百余件，但由于唐朝的会昌灭佛和五代战乱，他的壁画到宋朝已不多见。至于一些卷轴作品大多数都是一些赝品。

吴道子的《天王送子图》是其传世作品，但过于成熟的风格笔致引起专家们的怀疑，认为这是一幅唐人壁画粉本的传摹本。《寰宇访碑录》曾有资料记载，吴道子画鬼，上面写着开元年号、直隶曲阳。画中的鬼当系北岳庙德宁殿壁画中的一个形象，北岳庙壁画至今仍然保存得很完整。

↓ 天王送子图卷 / 唐　吴道子（传）

↑ 宝积宾伽罗佛像轴 / 唐　吴道子（传）

↑ 捣练图卷 / 唐　张萱

鞍马仕女留唐风

张萱，京兆人，玄宗时曾为集贤殿书院画直，画鞍马仕女，名声响誉一时。

他的作品流传至今的《捣练图》与《虢国夫人游春图》，相传是宋徽宗本人亲自摹描的张萱的作品。

《捣练图》现收藏于美国波士顿市美术馆，主要是对宫中妇女在加工白练时捣练、烫平与织修等一系列劳动时的场景所作的描绘。全图用笔设色简劲鲜丽，典雅华贵，处处透露出当时盛世宫廷中那种稳健与自豪的气象。

《虢国夫人游春图》卷描写当时的宠妃杨玉环的三姊虢国夫人等一行人乘着车马出外春游的活动场景，人物步伐轻松，色彩鲜丽柔和，每个人的身上都洋溢着一种春游的欢快感觉，反映了当时贵族的生活风尚。这幅图笔法精细，赋色浓艳，虽然是宋人摹本，但唐画的风貌犹存。

诗中有画，画中有诗

王维（701—761），字摩诘，祖先原系太原祁（今山西祁县）人，后来随父辈迁到蒲州（今山西运城），21岁时中进士，曾任太乐丞官一职，后被擢为右拾遗。晚年以琴诗自娱，专心事佛。他的诗歌清新自然，情景交融，恬淡宁静，是王孟诗派的主要代表人物。

王维擅画，称自己为"当世谬词客，前身应画师"。对于在山水方面他能够

↑ 辋川图卷 / 唐　王维（传）

"笔踪措思，参于造化"，而且还能参考众家中的绝妙之处，"体涉古今"。苏轼对他推崇备至，认为他已经达到"诗中有画，画中有诗"的艺术至高境界。宋朝的沈括说："此乃意到便成，得心应手，因此造理入神，迥得天意。"

王维最著名的《辋川图》有各种风格的摹本，唐代朱景玄将此称之为"山谷郁郁盘盘，云水飞动，意出尘外，怪生笔端"。

传为王维所作的《雪溪图》小幅，有赵佶题词，可知此画在宋时曾入内府并将其定在王维的名下。绘江边雪景，近处各有小桥、竹篱、厅舍等物，途中有村童赶着猪，寒江中有舟船在行驶，情景格外别致。此图显得非常浑厚古雅，可以称得上是一幅山水画佳作。

《伏生授经图》曾收藏在宋朝的秘府内，《宣和画谱》中也有收录。秦博士伏生于秦始皇焚书坑儒时将《尚书》藏在墙壁之中，至汉文帝时已是九十高龄，汉文帝诏令晁错向他请教，传说《尚书》共有三十八篇。此图所画老者伏几而坐，对松弛而且皱纹极多的肌肉、富有生动表情的手势的描绘，都显示了较高的艺术造诣。

← 虢国夫人游春图卷 / 唐　张萱

善画山水的张璪

张璪，字文通，吴郡（治今江苏苏州）人，曾任礼部员外郎、盐铁判官等职，安禄山破长安后授予他伪职，后因为此事被贬为衡州司马，又移忠州司马。张璪以其绘画闻名于世。山水松石皆为他所擅长，尤其擅画松树。传说他能两手齐画，"一为生枝，一为枯枝，势凌风云，气傲烟霞，槎枒之形，鳞皴之状，随意纵横，应手间出，生枝则润含春泽，枯枝则惨同秋色"。

他的山水画，形象生动，极富感染力。

韩干画肉不画骨

韩干,长安蓝田(今陕西蓝田)人，主要活动于玄宗时期。韩干家境贫寒，曾在酒肆做事，王维对其绘画才能十分赏识，并资助其学画。天宝年间入内廷供奉，成为一名宫廷画家。韩干擅画人物、肖像，尤其擅长画鞍马。

↑ 牧马图卷 / 唐　韩干（传）

韩干所画之马，肌肉发达而少露筋骨，"惟韩画肉不画骨"即是其审美情趣的真实写照。

韩干流传至今的作品有《照夜白图》及《牧马图》。《照夜白图》描绘了玄宗喜爱的御马想摆脱木桩，昂首嘶鸣，四蹄腾超的形象。画家不仅将马躯体的健壮表现出来，更侧重表现马的神韵，

↑ 神骏图卷 / 唐　韩干（传）

尤其通过对飞起的鬃毛，张大的鼻孔，嘶鸣的口部等部位的动态描写和细致刻画，活灵活现地表现出力图摆脱羁绊的烈马形象。《牧马图》画黑白二马，一虬须戴幞头之奚官执缰缓行。奚官威武，马匹硕壮。全图笔法细腻，染色疏密有纹。现藏辽宁省博物馆的《神骏图》，相传为韩干所作。此图描绘的是东晋高僧支道林爱马的故事，全画布局与树石勾染充满唐画特色，人物神态与马匹用笔纤巧，刻画精妙。

韩滉与《五牛图》

韩滉，字太冲，京兆长安（今陕西西安）人，唐德宗时的宰相，有非凡的政治才能，在平定藩镇叛乱中立下战功，精通音律、书法，尤擅绘画，他画的牛及田家风物远近闻名。

传为韩滉的《五牛图》上画五条耕牛，神态特征各不相同，或止或行或翘首，栩栩如生。线条粗犷，将牛的朴厚健壮的形体、动态和习性准确地表现出来。中有一牛戴红绒金络首，拘谨而立，而其余四者潇洒悠然，似寓有想摆脱羁绊的生活理想，是反映早期耕畜形象不可多得的作品。

↓ 五牛图卷 / 唐　韩滉（传）

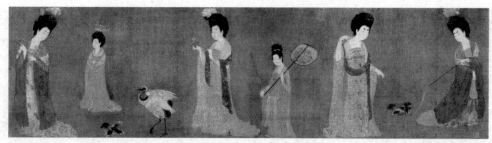

↑ 簪花仕女图卷 / 唐　周昉（传）

周昉仕女画为古今之冠

　　周昉，字景玄，又字仲朗，京兆长安（今陕西西安）人，出身于贵族，官至赵州、宣州长史。其活动时间大致在代宗、德宗时期（780—804）。

　　周昉"初效张萱，后则小异"。他较擅长神佛、仕女、风情、肖像画，曾为寺院作壁画，创造了被唐人尊为佛像画"范本"之一的"端严"的水月菩萨体。

　　在画肖像方面，周昉注重人物神态的表现。《唐朝名画录》中有他与韩干同为汾阳王郭子仪的女婿赵纵侍郎写真的记载，众人对二人的画都赞不绝口，郭子仪也不能分其优劣，而赵夫人回娘家见画像时却认为"二者皆似"，周昉的画却"兼得赵郎情性笑言之姿"。周昉在绘画上尤擅长画仕女人物，他在这方面超过了张萱，后人评其"画仕女为古今之冠"。题为周昉的作品有北京故宫博物院所藏的《挥扇仕女图》，辽宁省博物馆所藏的《簪花仕女图》，流落美国美术馆的《调琴啜茗图》等数件。

　　《挥扇仕女图》是对13个不同地位的嫔妃宫娥的描绘，在平常的生活中表现出她们的寂寞空虚。她们或闲坐，或簪花，或对语，或刺绣，神情却皆闷闷不乐。卷首一戴莲冠、着纱衣的贵妇人懒散地独坐出神，宫女在其身后为之挥扇或捧持

↓ 调琴啜茗图卷 / 唐　周昉（传）

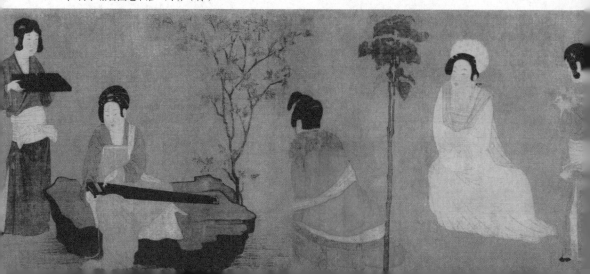

盥具，像是午睡初醒。后边刺绣者闷闷不乐，对话者似也无精打采。她们幽居深宫，虽生活优裕，却无聊苦闷，内心压抑。

《簪花仕女图》似作屏风，经裱而成横卷。图中描绘六个人物，二只小狗，一只仙鹤，并有一株盛开的菜与牡丹山石相配。宫中贵人站立、拈花、逗犬、观鹤、执扇，她们的生活多是如此。妇人高髻纱衣，脸型丰满，服装亮丽。用笔细柔、婉转变化，颜色艳丽，纱衣透体，肤色勾勒技术相当高超。

《调琴啜茗图》表现庭院里贵妇调试琴弦的情状，两位贵妇人立于一侧等其演奏，另有两侍女侧立两边。构图平列，但人物神态各异，调琴者专注，听琴者悠闲，表达出人物对音乐的兴趣和迫切期待开奏的心情。此图衣纹劲简，仅以梧桐花树作点缀，点明并表现出优美的庭院环境。

周昉的宗教壁画自成一派，与张、曹、吴并列，称为"周家样"。他所作的观音，"妙创水月之体"，将菩萨形象中国化。

孙位继承魏晋笔法

孙位，后改名遇，会稽（今浙江绍兴）人。唐末作画于宫廷，随僖宗逃往蜀中，后在成都居住，生卒日期无从考证。他的龙水、松石、墨竹促进了后世花鸟画的成熟。

《高逸图》画中以四人及侍童为景，应是古时题材《竹林七贤图》之残本。宋徽宗榜题该图卷首，宣和内府收藏并将其著录，至清末流落。此图以更多的背景烘托主人公的形象，与古七贤图的造型情况相近，用笔凝练紧凑，流畅自然，似更多地继承了魏晋用笔，又夹杂了唐人精细的描绘。

↓ 高逸图卷 / 唐　孙位

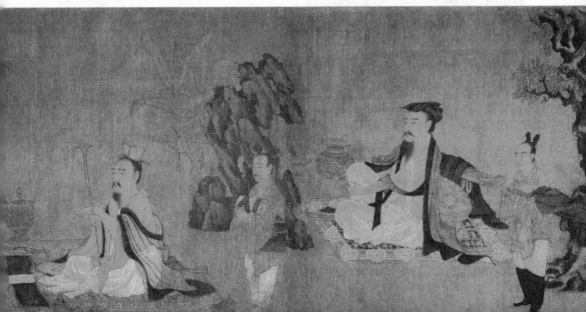

中国绘画的千年宝窟

唐代敦煌石窟开窟近千，现存 200 多个唐窟，几乎占莫高窟总数的一半，内容丰富，规模宏伟，色彩绚丽，造型生动准确。

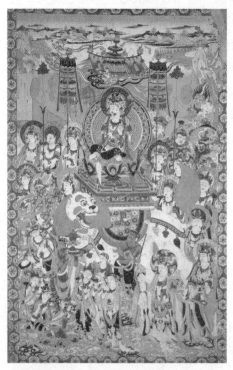

↑ 文殊变 / 唐　敦煌石窟第 159 窟

↑ 飞天图 / 唐　敦煌石窟第 320 窟

唐初壁画承隋之余绪，开创一代新风。中宗后，敦煌壁画艺术趋于成熟，大幅佛经愈加宏伟，菩萨肥美丰满，体态多姿；天王神清气爽，力量雄伟。勾线和赋色有新发展，线条抑扬顿挫，淡雅的"吴装"，富丽的青山绿水，使画面更加丰富。到中晚唐之际，供养人像超过真人大小，多为当时装束。它们创作技巧繁多，多模仿名家画迹。

220 窟中净土变相壁画，阿弥陀佛结跏趺坐，观者排在两侧，大势至二菩萨，大小菩萨散列他位，皆披天衣佩璎珞，神态各异。七宝池中碧水莹澈，化生童子在莲花中嬉戏，重楼崇阁立于七宝池侧，池周围有彩饰雕栏，平台立于最前方，两侧伎乐演奏，正中两天人应节起舞；佛顶上宝盖高悬，飞天盘旋。220 窟维摩经变，画中维摩诘居士坐于胡床上，手执麈尾，披裘扶几，从眉宇间的神情和奋张的胡须表现出论辩之激烈。

158 窟是以涅槃为主题，15 米的卧佛塑像立在画满佛弟子及信徒的壁面前面，有的捶胸顿足号啕大哭，有的向佛身扑去，有的悲痛欲绝而由人搀扶，有的瘫坐在地下。中华帝王、西域臣民也来举哀，以剑刺胸，痛不欲生。佛坛前六师外道跳跃弹琴，庆幸佛的死亡。刻画形形色色的激烈悲痛的感情，淋漓尽致，给人留下深刻的印象。

↑ 维摩经变图／唐　敦煌石窟第 220 窟

↑ **供养菩萨群像**/6 世纪　克孜尔石窟第 77 窟

↑ **听法金刚像**/4—8 世纪　克孜尔石窟第 77 窟

中西合璧的新疆石窟壁画

　　新疆的石窟壁画中，具有古龟兹和高昌特色的佛传故事画和供养人像最有特色：菱格形构图的故事画中，有描绘得栩栩如生的人物与动物，细腻写实的各种身份的供养人像，其中人物、武士有西域特征，构图与用色与中原绘画风格不同。穹形窟顶的菩萨像和佛像，衣饰华美，姿态盈动，体态丰满，眉目佻达，融合了印度佛画与古波斯艺术特色。

　　克孜尔石窟在新疆拜城县克孜尔镇，共有 236 窟，在我国是位置最西、历史最悠久的大型石窟群。其中保留下来的并且有壁画的，在近 80 个洞窟中大约有 60 多个，占 80% 以上，繁盛期

的壁画，大概占全部壁画的 60%。克孜尔石窟公元 8 世纪中期衰落下来，公元 9 世纪被废弃。

库木吐喇石窟在库车县，天山山脉南麓、渭干河畔，在古籍中叫做丁谷山。沟口区现存 32 个洞窟，大沟区现存 80 个洞窟。库木吐喇石窟有大量作品技法精练。如第 16 窟，是一个支提大窟。前室画《药师琉璃光佛变相》，药师佛被描绘得庄严肃穆，挺劲流畅。作为配景的青绿山水，也别致雅趣，皴法简单。

吐鲁番的柏孜克里克石窟，是现存东疆最大的石窟群，大约有 17 个洞窟，大多为空窟，塑像、壁画全无。

↑ 度善爱犍闼婆王图 /4—8 世纪　克孜尔石窟第 13 窟

← 观经变日想观 /4—8 世纪　库木吐喇石窟第 16 窟

→ 大迦叶头像 /4—8 世纪克孜尔石窟第 60 窟

241

辉煌灿烂的唐墓壁画

唐代墓室壁画多用线描填彩，自由奔放，以陕西省三原李寿墓、陕西省乾县章怀太子墓、懿德太子墓、永泰公主墓壁画为代表。

↑ 客使图 / 唐　章怀太子墓出土

淮南王李寿为唐高祖李渊的从弟，葬于今陕西省三原县焦村。声势浩大的出行仪仗图位于墓道、过洞和天井两壁，马队及步行人物多达200。通过对众多顾盼行止的人物的描绘，使构图于统一中发生变化。长达 6 米的狩猎图位于墓道东西两壁。数十名猎手位于山谷间行猎，几人骑马捕猎野猪，情节生动，纷乱中有章法。

永泰公主名李仙蕙，中宗李显的女儿，因为触犯武后，与其夫一起赐死。中宗恢复皇位，于神龙二年（706）陪葬乾陵，追赠永泰公主。其墓前室东壁一幅由 16 名宫女行进的《宫女图》，神情各不相同，列队而行，相互顾盼，款款前进，安静而有变化。

章怀太子李贤系武则天所生，为高宗李治与武后所生的次子，曾被立为太子监理国政，后因遭猜疑陷害而死。李贤墓 71 米长，壁画 400 平方米，内容相当丰富，大部保存完好。墓内的《狩猎出行图》，包含 50 多个骑马人物以及骆驼、鹰、犬、猎豹等，并以远山近树相衬，气势雄伟，人物相互映衬，马匹聚散缓急。墓道东西壁有《客使图》，画面内容为三个外族使节在唐朝鸿胪使官员引导下参谒皇帝。表情严肃，服装特色分明，有一人戴羽毛帽，着长袍束带，参照文献资料，很可能为高丽或日本的使者。

↑ 狩猎图 / 唐　章怀太子墓出土

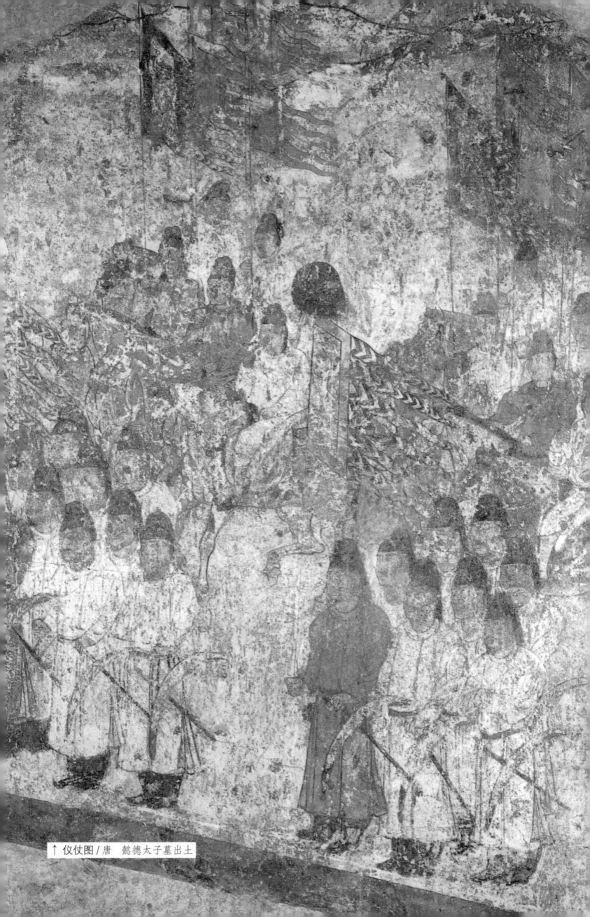

↑ **仪仗图 / 唐** 懿德太子墓出土

荆浩笔墨照耀千古

荆浩，字浩然，号洪谷子，唐末五代之士，沁水（今山西沁水）人，一说河南济源人。荆浩博古通今，专攻儒学，工于诗作。唐末天下大乱，他弃官归隐于太行山的洪谷，致力于作画。

《匡庐图》据画名推测画的是庐山景色。相传周时有匡氏在此山结庐隐居，故庐山亦名匡庐。画上峰峦叠嶂，迂回婉转，画出了"云中山顶，四面峻厚"的雄伟气势。山中道路蜿蜒曲折，山间瀑布一泻千里，汇成溪流；山下有院落幽居、长松板桥及行人骡队；景物气势兼具高远、深远、平远，显得十分磅礴多姿。通过采取相对紧密的皴法，

↑ 匡庐图／五代　荆浩

笔勾实与墨染虚互相结合，形成了自然和谐的过渡，从而赋予了峰峦山石以"四面峻厚"的立体感、量感和质感，正所谓"气质俱盛"。

除《匡庐图》外，传为荆浩所作的还有《秋山瑞霭图》《雪景山水图》《崆峒访道图》等，但与《匡庐图》相比逊色得多。

荆浩的成就在于他奠定了此后千百年山水画的基础，主要是水墨山水画，尤其是北方画派的基础。水墨山水位于"画家十三科，山水居首"的山水画中

画家评介

《宣和画谱·荆浩》

荆浩，河内人，自号洪谷子。博雅好古，以山水专门，颇得趣向。尝谓"吴道玄有笔而无墨，项容有墨而无笔，浩兼二子所长而有之"。盖有笔无墨者，见落笔蹊径而少自然；有墨而无笔者，去斧凿痕而多变态。故王洽之所画者，先泼墨于缣素之上，然后取其高低上下自然之势而为之。今浩介二者之间，则人以为天成，两得之矣。故所以可悦众目，使览者易见焉。当时有关仝号能画，犹师事浩为门弟子。故浩之所能，为一时之所器重。

《宣和画谱·关仝》

关仝，长安人。画山水早年师荆浩，晚年笔力过浩远甚，尤喜作秋山寒林，与其村居野渡，幽人逸士，渔市山驿，使其见者，悠然如在灞桥风雪中、三峡闻猿时，不复有市朝抗尘走俗之状。盖仝之所画，其脱略毫楮，笔愈而气壮，景愈少而意愈长也。而深造古淡，如诗中渊明，琴中贺若，非碌碌之画工所能知。当时郭忠恕亦神仙中人也，亦师事仝授学，故笔法不堕近习。

的榜首之位，荆浩功不可没。后世被推为"照耀千古""百代标程"的北宋三大家关全、范宽、李成，都是荆浩的弟子。

关家山水深造古淡

关全（又作童、同），长安（今陕西西安）人。早年向荆浩学习山水画，"刻意力学，废寝忘食"，后在山水画上自成一家，被称为"关家山水"。

关全的传世画迹有《关山行旅图》《秋山晚翠图》《山溪待渡图》等。

《山溪待渡图》描绘北方山川的雄浑，高峰耸立，瀑布直泻，山间布置古刹柴关，山下水滨有人策驴待渡，其景色"竦擢之状，突如涌出"，给人以深刻的印象。《关山行旅图》画面上峰峦高耸入云，云缠雾绕，中藏古寺，下有山村野店，行旅往来小憩，生活气息极其浓郁。上述两图从构图上都是大山堂堂，主峰高耸，都由深远、高远构成全景式山水，穿插野渡、行旅等活动，树木山石的形象符合典型的关氏风格。

→关山行旅图轴 /
五代　关全

董源半幅江南

董源（？—962），一作董元，字叔达，钟陵（今江苏南京）人。曾任北苑副使，所以世人称其为"董北苑"。董源能画人物、山水、牛虎，他的画风是"水墨类王维，着色如李思训"。流传至今的董源画迹有《溪山行旅图》《潇湘图》《夏景山口待渡图》《夏山图》《龙宿郊民图》等。

《溪山行旅图》轴，绢本水墨，明沈周定为"半幅董源"，又称"半幅江南"。此幅巨木长松十分明显，布置幽邃，

↑ 龙宿郊民图轴／五代　董源

满幅烟云，用笔豪放，山石长条麻皮皴，皴纹时中留空白的矶头，远近错落有致；树干上苔点很重，树叶以点簇法为主，间用双勾，苍郁浑朴，笔墨圆滑精巧。

台北故宫博物院藏的《龙宿郊民图》中山峦圆浑，江河回绕，皴作披麻，青绿设色，点景人物不到一寸，或岸上挥臂击鼓，或舟上连臂歌舞，衣色红白，用重彩点出，岸边舟上悬灯树旗，景物画得十分细致。

《潇湘图》画在河中的土丘上有一个沙坡，两个人穿着紫衣在前，一个人跟在后边，一起往右边走。这是董源后期山水画的代表作。他在画左边下半部分时用的是长笔，画出纤弱的芦苇，再往左是冠帻的玉人在湖滨奏乐迎接船上的客人。中间是乘坐六人的一叶小舟在江中漂流，苇渚间隐隐约约有六只小艇在穿梭往来。画名《潇湘图》是董其昌根据"洞庭张乐地，潇湘帝子游"的诗意而起的。

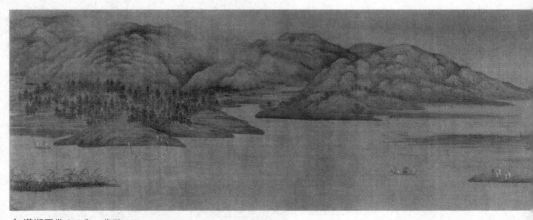

↑ 潇湘图卷／五代　董源

巨然平淡趣高

巨然，江宁（今江苏南京）人，活动于五代宋初。早年在江宁开元寺受业，从董源学画，后成为后主李煜的宾客。南唐覆灭后，巨然随李煜到汴京。

巨然师法董源，苔点、皴法基本类似，流润烟云，轻岚淡墨，温润蕴藉，刚峻之气不外露的感觉也基本类似董画，但他也有自己的画风在里边。巨然的传世作品有《秋山问道图》《万壑松风图》《层峦丛树图》《山居图》和《萧翼赚兰亭图》等。

巨然作品中的大轴是现存于上海博物馆的水墨设色绢本《万壑松风图》轴，画中高出的层峦富有变化，中部大壑水流奔涌，水雾迷茫，有楼阁长廊跨于壑上，水穿乱石，激流湍急之状令人如闻其声；溪流上架小桥，旁岸有茅舍人家；山间松林密植，梵寺掩藏，景色古雅幽静，富有田园景致。笔墨真实而秀润地画出了葱郁幽深的山间景趣。《秋山问道图》整幅画用长披麻皴画出了深山茅屋，幽深的小径，水边的临风蒲草，杂树丛生的溪涧，典型的巨然画风跃然于纸上。

另一幅《层峦丛树图》轴亦为绢本，水墨画，但画风有所不同。画面较为简洁，仅两座主峰，杂树的造型也比较单一，无左右摇摆之势，层峦丛树，烟雨迷茫，披麻皴若有若无，更显得幽静、率真。这幅画反映了晚年巨然的画风平淡趣高。

北宋后期，米芾对董巨山水倍加赞赏，别出心裁地在巨然画法的基础上进行改进，开创了米点山水一派。

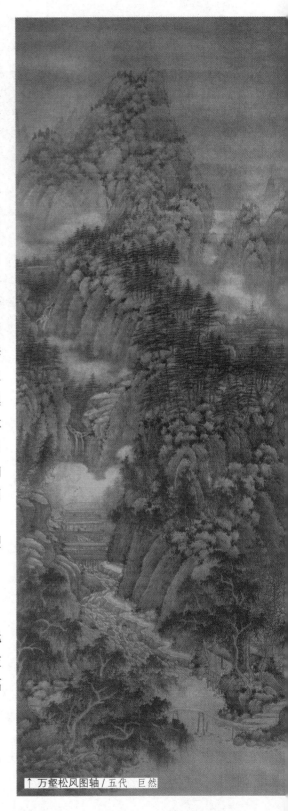

↑ 万壑松风图轴／五代　巨然

↑ 写生珍禽图卷／五代　黄筌

黄筌富贵

　　黄筌（？—965），字要叔，成都人。幼时拜刁光胤为师学画花竹翎毛，同时师从孙位、李升学画，"凡所操笔，皆迫于真"，"全该六法，远过三师"，为时人称颂。他的花鸟画成就最高，刘道醇《圣朝名画评》将他的花鸟画列为"神品"；人物画次之，列为"妙品"；山水则"失于粗暴"，列为"能品"。

　　黄筌花鸟画真迹只有《写生珍禽图》。此图上画有各种昆虫、禽鸟、龟等，章法上彼此无关，显然是一个习作范本，但造型逼真传神，都是用劲细的线勾出轮廓，用明丽的色彩填充画成。卷中禽鸟翎毛质感与结构，天牛的触须，蜜蜂振翅的动感，以及各种神情，被描绘得简洁有序，精妙入微。

画家评介

《宣和画谱·黄筌》

　　黄筌，字要叔，成都人。以工画早得名于时。十七岁事蜀后主王衍为待诏。至孟昶加检校少府监，累迁如京副使。……筌资诸家之善而兼有之。花竹师滕昌，鸟雀师刁光，山水师李升，鹤师薛稷，龙师孙遇，然其所学笔意豪赡，脱去格律，过诸公为多。如世称杜子美诗、韩退之文无一字无来处，所以筌画兼有众体之妙，故前无古人，后无来者。今筌于画得之，凡山水野草，幽禽异兽，溪岸江岛，钓艇古槎，莫为精绝。广政癸丑岁，尝画野雉于八卦殿，有五方使呈鹰于陛殿之下，误认雉为生掣臂者数四。时蜀主孟昶嗟异之。

徐熙野逸

徐熙，钟陵（今江苏南京）人，生卒年不详，约于南唐灭亡前去世。

他志向高远，放达狂乱，常徜徉于郊野园圃，观察竹花鱼虫的自然习性，他擅长画汀花野竹、渊鱼水鸟，就连最普通的菜与药也会成为他的绘画题材。

现藏于上海市博物馆的绢本墨笔《雪竹图》，纵151.5厘米，横99.2厘米，无落款，有的研究者视之为北宋作品。画的是竹树在雪地中坚韧挺拔耐寒的情态。该画在技法上十分别致，坡石竹树均以浓淡墨色反复烘托映衬，有的地方不采用流行的双勾填色，而只以浓墨勾提。宋梅尧臣咏徐熙夹竹桃花说："年深粉剥见墨踪，徐熙工夫始惊俗。"

台北故宫博物院藏的《玉堂富贵图》，绢本，重设色，纵112.5厘米，横38.3厘米，据推测为大屏中的一幅，全幅布满了玉兰、牡丹、海棠，花间有两只小鸟，一只野禽立于花下，花卉枝叶均生动传神，以石青布地，加强了色彩的装饰和对比效果。对于此画与徐熙的关系正在研究中，也许是他画的装堂花的样式。

→ 玉堂富贵图轴／五代　徐熙

↑ 重屏会棋图卷（宋摹本）/ 五代　周文矩

周文矩人物画典雅浓丽

　　周文矩，建康句容（今江苏句容）人，南唐中主、后主时画院待诏，仕女画风格学唐人，而纤丽过之。收藏于北京故宫博物院的《重屏会棋图》卷表现了南唐中主与其弟景达、景遂等下棋的情景。面庞丰满，细目微须，着便服却气质非凡的南唐中主端坐在正中观赏下棋。宋代曾有人将此图与传世的南唐中主像相比较，"面貌冠服，无毫发之少异"。

　　代表周文矩仕女画风格的是《合乐图》卷，图中四位妇女正在演奏笛、箫、筝、瑟，侍从击板，另外几位妇女则在饮酒。左边居中的主人锦衣珠冠，正观看众人的纵饮和表演。仕女比周昉画中的人物艳美，但周昉画艳丽而不失典雅，而此图

则太浓艳厚重，金银首饰十分夸张。

顾闳中与《韩熙载夜宴图》

顾闳中，江南人，为南唐后主时画院待诏。现收藏于北京故宫博物院的《韩熙载夜宴图》卷，描绘了韩熙载声色犬马的夜宴生活。北方人韩熙载，其父在后唐内讧中被杀，他逃到南唐，有统一中原之志，但未获重用，因而放荡不羁。后主李煜时，腐败日甚，国势衰微。此时李煜却想任命他为相，而韩熙载对局势已绝望之极，于是他更为放荡，这一方面可以排解心中郁闷，同时还可以造成缺乏能力的假象而逃避朝廷的任命。李煜爱惜他的才能，对于他的荒诞置若罔闻，且颇慕其荒诞，"欲见樽俎灯烛间觥筹交错之态度不可得，乃命顾闳中夜至其第窃窥之，目识心记"，《韩熙载夜宴图》卷由此而来。

《韩熙载夜宴图》卷为设色绢本，采用分段叙事的长卷形式，共分五段。第一段，描绘韩熙载及诸位宾客听女伎演奏琵琶的情景，所以名为听乐。第二段，众人观赏六么的舞姿。韩熙载亲自为她击鼓助兴，其余或击掌、击板，或观看，"胡琴娇小六么舞，蹀躞操挝如鼓吏"。第三段，是宴会进行中间休息的场面。韩熙载与侍女坐于床上，正转身净手。第四段，坐在椅子上的韩熙载袒露着身体，听五个乐伎演奏筚篥和吹笛。第五段，告别。描绘宾客与女伎厮混的场景，韩熙载伫立招手，依依不舍，神态怅然。

《韩熙载夜宴图》卷对工笔重彩技巧的运用和人物形象的刻画都有较高的成就。韩熙载前后形象一致，表情阴郁，敞怀袒腹的服饰有助于表现他的苦闷情绪。画中颇有表现力的还有人物的手势，线描严谨自然，仕女色彩鲜丽的服装和黑色的家具对照，收到和谐而强烈的效果。

↓ 韩熙载夜宴图卷 / 五代　顾闳中

两宋时期

绘画的黄金时代

　　两宋是继隋唐之后绘画的又一鼎盛时期。这一时期，绘画领域有许多前所未有的变化，皇家画院的设立，画学的昌盛，文人画的勃兴，民间商品画的普遍，风俗画的繁荣使得山水画更加成熟、花鸟画更加高尚、人物画更加形神俱备；同时，诗、书、画三者巧妙结合，从而产生了水墨画。水墨画着重通过客观实体表现主观世界的精神内涵，反映了这一时期绘画功用的发展与变异。

李成山水百代标程

　　李成（919—967），字咸熙，唐宗室后裔，祖籍长安（今陕西西安）。祖辈从苏州来到北海营丘（今山东青州），成为营丘人，因此后人称李成为李营丘。李成平生嗜酒狂歌，48岁醉死于淮阳客房里。

　　李成的作品具有幽远意境，能"扫千里于咫尺，写万趣于指下"；而他善于着墨挥洒，并淋漓尽致地表现灵秀山川及风雨气息的变化，更体现其山水画的"气象萧疏，烟林清旷，毫锋颖脱，墨法精微"。缘于其淡而有层次的用墨，人称他"惜墨如金"。

　　据《图画见闻志》卷三记载，李成绘画秉承"学不为人，自娱而已"，尽管在当时和后世都颇受瞩目，但因其不为权势夺志，所以其画难求。李成死后，他

↓ 寒鸦图卷/五代—北宋　李成

的画名气更大，其孙李宥于开封县任知县时，不惜重金购买并收藏李成的画，而神宗、徽宗亦对李成的山水画情有独钟，导致民间难见李成真迹。北宋书画家米芾一生中曾见到李成的画作 300 余件，而仅有两件为李成真迹。

目前流传的李成的画有《读碑窠石图》《乔松平远图》《晴峦萧寺图》等。其中，《读碑窠石图》是绢本水墨画，画的是山坡窠石，寒林中树立一个大石碑，一个人骑着骡子，一个小孩正在读着碑上文字，在碑的侧面刻有"王晓人物，李成树石"几个字。此画笔法纤秀细腻，着墨清淡圆润，颇具"气象萧疏，烟林清旷"意味。

《乔松平远图》则更符合李成的画法。其画面近景由两株青松构成，挺直苍劲，其松针叶画法采用"攒针笔，不染淡，自有荣茂之色"，佐以"荆楚小木，无冗笔"。附近的山坡岩石则以浓墨润染，中景用平原浅水作为分隔，远山则以淡墨轻着，亦显其朦胧缥渺。

《晴峦萧寺图》也是李成所作，由于画上有北宋尚书省官印，由此可推知该画属于元丰前的收藏，此副画"气象萧疏，烟林清旷，毫锋颖脱"。

↑ 读碑窠石图轴／五代—北宋　李成

↑ 晴峦萧寺图轴／五代—北宋　李成

山水画巨匠范宽

范宽（950—1032），陕西华原（今陕西铜川市耀州区）人，名中立，字中正，在宋仁宗天圣年间（1023—1032）还活着，居住在长安、洛阳等地。早期山水画师从荆浩、李成，居住在终南太华诸山，用心体会太华山"云烟惨淡风月难霁之状"，"虽雪月之际，必徘徊凝览"，终在下笔之间，如有神助。

深厚宏伟是范宽山水画的突出特点。《图画见闻志》卷一称之为："画林木或侧或欹，形如偃盖，别是一种风规，但未见画松柏耳。画屋既质，以墨笼染，后辈目为铁屋。"《圣朝名画评》卷二评价他"刚古之势，不犯前辈"。米芾在《画史》中指出"溪出深虚，水若有声"，"势虽雄杰，然深暗如暮夜晦暝"，这和王诜在李成、范宽之间所作的文武比较等等，无不揭示了范宽雄强深厚的风格特点。

范宽笔下的山水，画出关陕山川的奇山秀水，壮丽河山，"峰峦浑厚，势壮雄强"，并善于用淳厚质朴的笔墨和浓重的墨彩真实地再现山石的雄伟壮丽。取景构图，简捷明快，刻山入骨，入木传神，被誉为"与山传神"。

↑ 雪景寒林图轴／五代—北宋　范宽

范宽流传至今的作品有《溪山行旅图》《雪山萧寺图》《群峰雪霁图》《临流独坐图》《行旅图》《雪景寒林图》等，其中《溪山行旅图》可信度高些。此图绢本，整幅画气势磅礴，雄伟壮观。展开画卷，画面的三分之二是拔地而起的万仞高峰，巍峨摩天，摄人心魄。正所谓"远山多正面，折落有势"。浓黑的万仞高山之间，一线瀑布飞流直下，水珠四溅，轰然有声，衬托出山峰的峻峭挺拔、雄伟高远，令人有高山仰止之感。山下的老树苍苍茫茫、翁翁郁郁，尽显淳朴厚重的形态。山路上车马急行，行色匆匆。整幅画

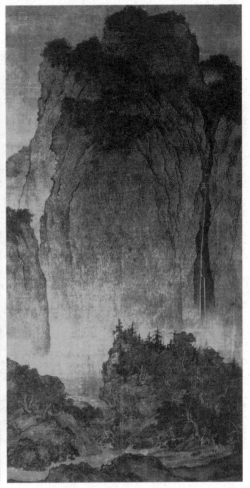

↑ 雪山萧寺图轴 / 北宋　范宽　　　　　　　　↑ 溪山行旅图轴 / 北宋　范宽

确实是"远望之不离座外"，其气势雄伟，无人能及。

《雪山萧寺图》画的是冷峻雪岭，气象森寒，正像赵希鹄在《洞天清禄集·古画辨》中评价的那样："山川浑厚，有河朔气象，瑞雪满山……寒林孤秀，挺然自立，物态严凝，俨然三冬在目。"

范宽磅礴的风格不仅让李成折服，更是董、巨的江南画派所不能相比的。遗憾的是北宋中期以后，随着江南文化日趋发达，文人士大夫愈来愈喜欢欣赏恬静清新的风格。因此在其后的绘画史上，范宽画派的影响也就越来越不如隽秀的李成画派和恬淡的江南画派深远。

然而在北宋前期，范宽还是有相当大的影响的，特别是"关陕之士"，追随范宽画派的非常多。《画鉴》记载，他的弟子有"黄怀玉、纪真、商训，然黄失之工，纪失之似，商失之拙，各得其一体"。比较而言，只有黄怀玉得其体。

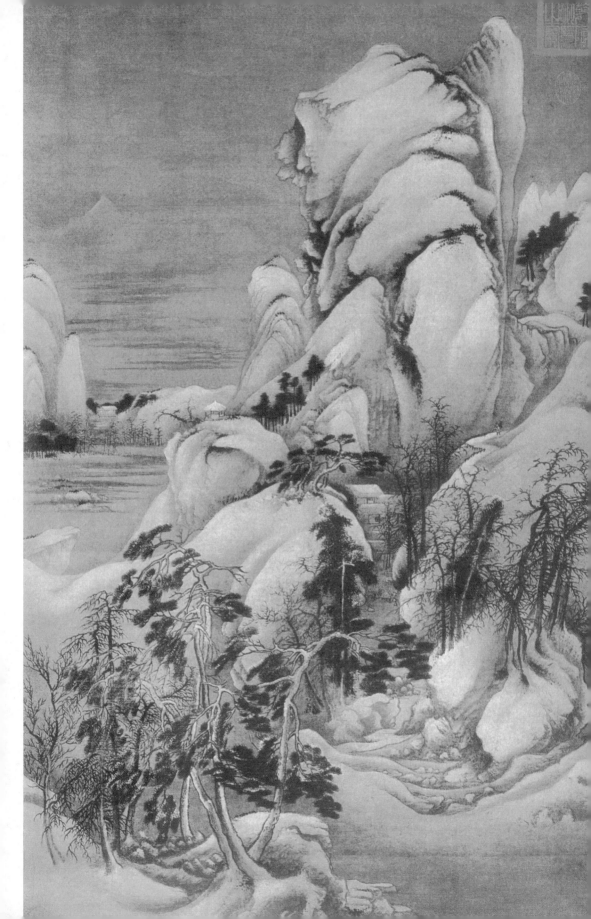

李成画派的传人——许道宁

许道宁，原河间（今河北河间）人，后移居长安（今陕西西安），主要生活在北宋太宗至真宗朝，是北方山水画派中李成、范宽至郭熙之间一位较有名气的画家。《圣朝名画评》卷二中讲他"命意狂逸，自成一家，颇有气焰"。他的绘画风格"所长者三，一林木，二平远，三野水，皆造其妙"。

《渔父图》卷，又名《秋江渔艇图》，是许道宁较为可信的真迹。此绢本，构图平远，江上奇峰怪石，

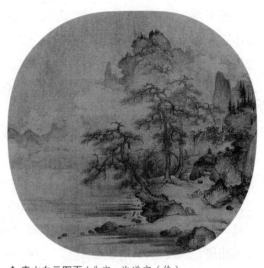

↑ 青山白云图页 / 北宋　许道宁（传）

悬崖峭壁，山溪水流，河中架桥，江中渔民担网上船、撒网、收网，一片繁忙景象。山的画法不是用短条或点子的皴法，而是先用刚柔适中的笔触勾出山形及石体，然后再用墨色加皴染而成。线条有致，组织优美，大廓一笔直下，气派庞大，符合文献中"峰头直皴而下""峰峦峭拔"之说。"林木劲硬"，树干不皴，树枝像雀爪，树叶就是墨点，用笔豪迈奔放，气势磅礴，远处山顶树木只是用长条状的浓黑景意，参差不齐，少画枝叶。从画风分析，可能是其晚年"得李成之气"的"变通"之作，可谓"自成一家"。

此外，还有《关山密雪图》《秋山萧寺图》等，据说也是许道宁的作品，但不如《渔父图》来的酣畅淋漓。许道宁在北宋前期的名声极大，《墨庄漫录》卷三中评价他"可与营丘抗行"。

↑ 秋江渔艇图卷 / 北宋　许道宁

← 关山密雪图轴 / 北宋　许道宁

"燕家景致"无人能及

　　燕文贵，吴兴（今浙江湖州）人，曾是军伍之人，擅长画山水人物，师从河东山水人物名家郝惠。宋太宗时曾在开封宣德门外大街一带卖画，经画院待诏高益发现并举荐，到相国寺进行树石山水景物的壁画绘制工作。端拱年间太宗对燕文贵所进画扇大为赏识，于是诏图画院供职。

　　燕文贵的画风习自荆浩。《圣朝名画评》卷二中评论燕文贵"尤精于山水"，其画"景物万变，观者如真临焉，画院至今称曰：'燕家景致。'无能及者"。

　　燕文贵同时善画市井车船舟马，描绘七夕夜景中市民及商业活动的《七夕夜市图》相传为他所绘，地点止于开封安业界北头到潘楼竹木市，"状其浩穰之所，至为精备"。他也画过《舶船渡海图》，据《圣朝名画评》卷一描述，该画"大不盈尺，舟如叶，人如麦，而樯帆棹橹，指呼奋踊，尽得情状。至于风波浩荡，岛屿相望，蛟蜃杂出，咫尺千里"。现存于美国纽约市大都会博物馆的《秋山萧寺图》是燕文贵的作品，为绢本的水墨画，该画作景物稠密，一层层溪山重重叠叠，溪山之下水泊纵横，若隐若现，正是典型的"燕家景致"之代表作，另有与此风格一致的其他传世作品，如《江山楼观图》卷、《溪风图》卷、《烟岚水殿图》卷等。

←纳凉观瀑图页/北宋　燕文贵（传）

↓秋山萧寺图卷/北宋　燕文贵

黄居寀创黄氏花鸟

　　黄居寀，字伯鸾，生于公元933年，黄筌之子。孟蜀时在画院任职，曾被授予翰林待诏，官至仕郎试太子议郎，获赐金色袋。

　　他绘制的花竹翎毛，宛然如生，他绘制的怪石山景，在蜀宫被称为"图画墙壁屏障不可胜记"。他与父亲合作绘制《四时花雀图》《青城山图》《峨眉山图》《春山图》《秋山图》等大量作品，赠给南唐作为礼物。

　　公元965年，西蜀为宋所灭，黄居寀时年32岁。他进入北宋画院，获得太宗的青睐，太宗委其搜访名画，进而诠定品目。据《宣和画谱》卷十六记载，黄氏花鸟画"图画院为一时之标准，较艺者视黄氏体制为优劣去取"。

　　北宋末年，宫廷内府还保存他的332件画作，其内容大部分以诸如牡丹、海棠、桃花、芙蓉以及锦鸡、山鹧、鹦鹉、鸳鸯等名花珍禽为主。

　　现今可信的黄居寀传世作品，仅有《山鹧棘雀图》轴一件收藏于台北故宫博物院，为绢本设色图，长97厘米，宽55.6厘米。其图内容为：一只神态自然的山鹧站在水边的石上，背景有山石、灌木和七只神态各异的麻雀于棘枝上；而另有自然植物于石侧水滨，有翠竹、野草、凤尾草，更令人叫绝的是对地上落竹叶的细节处理。全图中的禽鸟均以细笔勾勒成形再填以颜色，山鹧喙爪用朱砂处理，而羽毛则用石青揉和，让整体形象更加醒目逼真。

→ 山鹧棘雀图轴/北宋　黄居寀

赵昌旷代无双

赵昌，字昌之，号剑南樵客，广汉（今四川成都）人，北宋太宗、真宗至仁宗时人。

赵昌画花善于调配色彩，《图画见闻志》称之谓"旷代无双"。设色明润，

↑ 岁朝图轴 / 北宋　赵昌

笔迹柔美，画法近似于黄筌一体。苏辙在《王诜都尉宝绘堂祠》曾指出赵昌画似没骨法，谓："徐熙画花落笔纵横，其子（崇）嗣变格，以五色染就，不见笔迹，谓之没骨。蜀赵昌盖用此法耳。"汉州王友常在赵昌作画时服侍左右，于是便学会了调配色彩的方法。

《圣朝名画评》称王友"画花不由笔墨，专尚设色，得其芳艳之卉，今豪贵得友之笔，往往目为赵昌"。

传世赵昌的真迹是现藏于台北故宫博物院的《岁朝图》轴，设色浓艳高雅，代表了赵昌的绘画风格。《写生蛱蝶图》卷，明代董其昌鉴定为赵昌之作。此画描写的是初秋郊外的景致，画意清澹而幽远；画法则为双勾填彩、没骨点簇并用，轻淡而明净，洋溢着清新疏朗的情调，在宋人花鸟作品中确为罕见。

← 荔枝图页 / 北宋　赵昌（传）

惠崇小景得苏黄推赏

惠崇生年不详，约卒于1017年，又作慧崇，福建建阳人，是北宋著名诗僧。苏轼、黄庭坚等都对他推崇备至，"惠崇小景"成为独特的一种风格。

所谓"惠崇小景"，实际上是江南董、巨画派的支流，同时又融会了徐熙画派，成为介于山水、花鸟之间的一个边缘画科。其布景取象的特点，是以掩映的洲渚为背景，而以鹅雁鹭鸶为点景，既有别于当时一般山水画的以人事活动为点景，也有别于一般花鸟画的折枝式处理。当画面上近处是绵延的山水，而远处是行云野鹤时，就称为山水画；当取画时以花鸟为主要目标，并配以山水时，就称为花鸟画。

北京故宫博物院收藏的惠崇的《溪山春晓图》卷生动地描绘了江南三月的明媚春光：碧水两岸桃花盛开，垂柳摇曳，鹭鸶水鸟在水上栖息飞翔，扁舟泛水溪中，具有浓郁的抒情色彩。

《沙汀烟树图》小幅，表现的是烟树迷离的景色，景短意长，含蓄而寓意深刻。

↓ 溪山春晓图卷 / 北宋　惠崇

↑ **蛛网攫猿图页** / 北宋　佚名

易元吉"逸色笔"清淡俊雅

易元吉，生年不详，约卒于1064年，字庆之，长沙人。原来以画花鸟蜂蝉而小有名气，后潜心学画猿猴。为了掌握猿猴的身体形态和生活习性，他深入荆湖山区，寄宿在山里人家，对猿猴獐鹿等野生动物及自然环境认真观察。《宣和画谱》卷十八中描写他"几与猿狄鹿豕同游，故心传目击之妙，一写于毫端间，则是世俗之所不得窥其藩也。"他在居住的房子后边，开凿池塘，堆叠假山，种花莳草，饲养水禽，并从后窗户观察它们的活动情况。

仁宗嘉祐初年，刘元瑜做了潭州（今湖南长沙）府，他极其欣赏易元吉的画艺，破格将其提升为州学助教官（从九品）。1057年九月，也有说是1058年九月，

↓ **聚猿图卷** / 北宋　易元吉

↑ 猴猫图卷 / 北宋　易元吉

朝廷认为刘元瑜此举是滥用职权，便把他降职到随州。由此可见，当时画工地位极其低下，只能经由翰林图画院寻求改变社会地位。刘元瑜降职调任后，对易元吉是怎么处理的，史料上没有明确记载。但因他一度充当此职，对一个画工来说，这是难得的荣誉，所以《图绘宝鉴》上讲他的作品上常题"长沙助教易元吉画"以及《云烟过眼录》卷一上提到的"潭散吏易元吉作"等字样。

英宗治平元年（1064），易元吉被召入宫画景灵宫屏风，主要是画些花石珍禽，在中间扇上他画的是太湖石堆中的名花和鹁鸽，两侧扇上画的是孔雀；在神游殿小屏上画牙獐。不久，又在开元殿西庑画百猿图，还没画完就暴病而死。米芾《画史》认为是画院中有人妒其才艺而下毒害死的。

米芾非常欣赏易元吉的花鸟画，赞许他是"徐熙后一人而已"。《宣和画谱》列出的易元吉的作品有 245 幅，今天所能看到的仅有一幅《猴猫图》。

易元吉的画风，在总体上也是倾向于调和"黄徐异体"的一种新思路，但和赵昌相比，他和徐熙的江南画派更接近。首先，从选题来看，赵昌多画牡丹、芍药、海棠一类"富贵"花卉，这正是"黄家"的当家画题；而易元吉不是以山野中的猴作为自己的长项，就是画一般的花鸟，且多为画生菜、鹌鹑之类，与徐熙同属"野逸"的派系。其次，从画法来看，赵昌以调色著称，和"诸黄画花妙在赋色"一致；而易元吉则崇尚清淡，米芾《画史》称之为"逸色笔"，即水墨淡彩的意思。

在当时，他的画派的继承人有丁贶、晁补之、陈善等。流传至今的佚名的《猿猴图》有多幅，想必和这一画派有关。

宋朝吴生武宗元

武宗元，初叫宗道，后改名宗元，字总之，死于1050年，河南白波（今河南孟津）人。家世儒业，官至虞部员外郎。长于道释人物，曾为河南开封、洛阳等地寺观作壁画。

据《图画见闻志》卷三记载，他在洛阳广爱寺临摹吴道子文殊普贤大像，将其绘成为小幅，"其骨法停分，神观气格，与夫天衣缨络，乘跨部从，较之大像，不差毫厘"。当时有"武宗元，宋之吴生也"的说法，但另一方面，武宗元也对吴道子的画法进行改革，"大像""蹙成二小帧"，实质上隐含了从北宋中期开始，道释人物画大、小幅画转换的趋势，这成为后来李公麟不作壁画的前导。

武宗元现仅存作品《朝元仙仗图》卷，内容是道教中帝君及部从朝谒最高神的队形，可能是为壁画所作的稿本，在这幅图中，人物从左向右排列，以东华、南极二帝君居中，神将前后开路护卫，金童、玉女、仙伯等不同类型也位于行列之中，有的手中拿着仪仗法物，多数人物上方都加有榜题，体现了壁画的特色。帝君形象威严持重，深具风范；女仙相貌端丽，但表现却千人一

↑ 唐太宗像 / 北宋 佚名

↓ 朝元仙仗图卷 / 北宋 武宗元

面；男仙则各具特色；神将则具唐人风格，呈虬须威猛之相。整个队伍统一于行进之中，神态各异，彼此顾盼，形象呼之欲出。

《圣朝名画评》中对武宗元的评价是："武员外学吴生笔，得其闲丽之态，可谓睹其奥矣。而品第不至于高，益得无意乎？夫若千乘万骑出彼入此，气貌风韵不有相类，则益得之矣。武虽可以齐肩接迹，无甚愧之色，必求定论，故有优劣。然气格不群，优入画域，亦列神品下。"

这一时期的人物画家很少有传世作品，当时人物画坛被吴道子画风影响。流传下来的一些帝王像，诸如《唐太宗像》《宋太祖像》等，再现了当时传神写真的技艺。

1978年苏州瑞光塔发现一具木函，这为研究宋代道释画提供了参考价值，木函内写的"大中祥符六年四月十八日记"题记，可说明木函绘制时间应该是在北宋时期。画于木函四面的四天王，每面长124厘米，宽42.5厘米，先用墨线勾勒后再施以重彩渲染，线描错落有致，富有气势。持国、广目、多闻、增长四位天王分别拿着剑、斧、塔等法物，具有威猛的神色和强悍有力的身躯，形象呼之欲出。文献记载武宗元画的擎塔天王"身若出壁"，从这些无名画工的手笔中也能看出当时不凡的水平。

↑→四天王木函/北宋　江苏苏州瑞光寺塔出土

↑ 竹石图卷 / 北宋　苏轼

东坡写竹传神

苏轼（1036—1101），字子瞻，四川眉山人，号东坡居士。宋朝文学家和诗人、书法家。

"士人画"的概念是苏轼第一次提出的。他提倡"诗画本一体，天工与清新"。在《东坡后集》中，他进一步提出"传神""写真"的看法："老可能为竹写真，小坡今与竹传神。"苏轼提出在绘画创作方面的两项基本要求：神似高于形似，诗境通于画境。对于这两点主张，他曾多次在不同的环境下加以解释。

米芾在《画史》中评论其所作枯木"枝干虬屈无端，石皱硬，亦怪怪奇奇，如其胸中盘郁也"。现流传下来的作品有《枯木怪石图》《竹石图》，是水墨纸质的画，画面上画了一枝古木，呈现鹿角形状，以及一块像蜗牛一样的怪石，单凭笔形，利用浓淡适宜的墨及轻重缓急的落笔来表现。

↓ 古松图卷 / 北宋　苏轼（传）

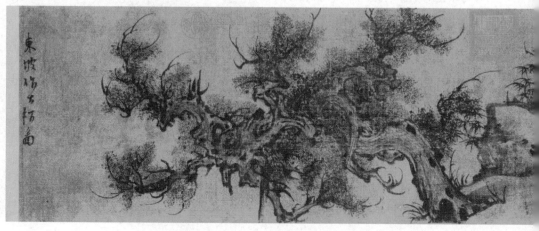

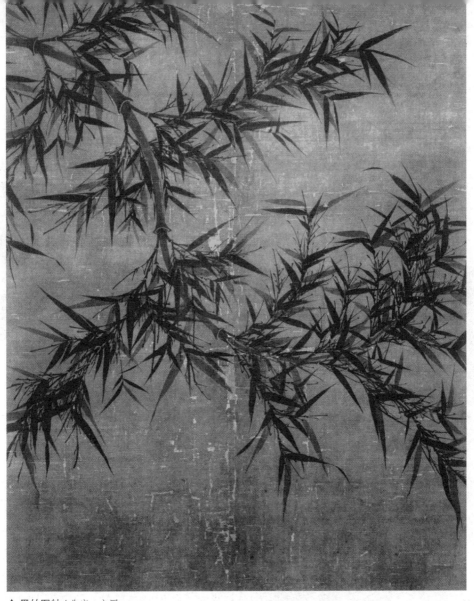

↑ 墨竹图轴 / 北宋　文同

文同创"湖州派"

　　文同（1018—1079），字与可，号石室先生、锦江道人，梓潼永泰（今四川临亭）人。文同尽管从未到湖州实际任职，但历史却以"文湖州"的美名来称谓他。

　　文同多画竹石枯木和山水，尤长墨竹。他不只是喜欢画竹，更喜爱竹子，还在自己的庭院里种植；在做洋州知州时他经常筑亭赏竹。就像苏辙《墨竹赋》形容的，他真正做到"朝与竹乎为游，暮与竹乎为朋，饮食乎竹间，偃息乎竹阴"。他颂扬竹有"心虚异众草，节劲逾凡木"的品质。文同在画技上新创"湖州派"，流传下来的画作有《墨竹图》轴，是台北故宫博物院所收藏的绢本水墨，从中可见其竹画风格之一斑。

267

崔白花鸟画形神兼备

崔白，字子西，濠梁（安徽凤阳）人。神宗熙宁初，任职画院，一直到元丰年间。

在进入画院时，崔白已60多岁。王安石在《纯甫出僧惠崇画要予作诗》中说："一

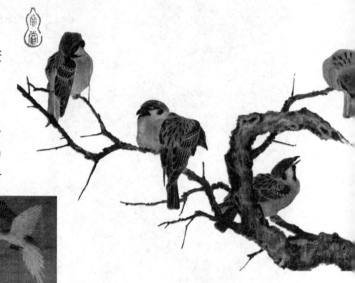

时二子皆绝艺，裘马穿羸久羁旅；华堂岂惜万黄金，苦道今人不如古。"王安石给予"二子"即惠崇和崔白以高度评价。

赵昌、易元吉对崔白绘画的技法尝试方面深具影响。如赵昌一样，崔白画中摒弃华藻，务求淡雅，正如《珊瑚纲·画录》卷二中所提到的明代汪珂玉题崔白《桃涧雏黄图》说："善声而不知嗬未可谓善歌也，善绘而不善染未可谓善画也。是作……最得传染之妙，固赵昌流辈欤？"但赵昌的缺点在于虽精于设色而笔力羸弱，崔白就没有这种问题。

据史书记载，崔白"尤长于写生"。《宣和画谱》中卷十八说他"殆有得于地偏无人之态"。他的作品才能兼具形神，"体制清赡，作用疏通"，体现出与院体截然不同的野趣与盎然的生机。

目前可确认为崔白画作真品的有《寒雀图》《双喜图》《竹鸥图》三件。

← 双喜图轴 / 北宋　崔白

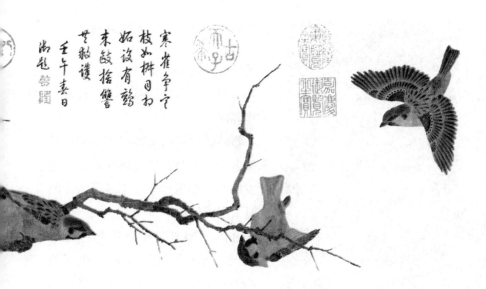

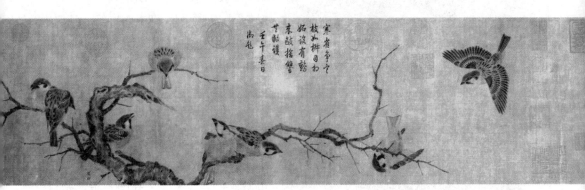

↑ 寒雀图卷 / 北宋　崔白

《双喜图》画于仁宗嘉祐辛丑年（1061），现收藏于台北故宫博物院，绢本设色，长 193.7 厘米，宽 103.4 厘米，是现存较早的崔白的作品。画面体现的是深秋时节，狂风吹动树枝，令两只喜鹊鸣噪不安，逗得树下野兔回头直看。两只喜鹊一飞一落，极具神态，流畅粗放的笔法勾勒出枯叶、败草、细竹、荒坡，富含气势。

《竹鸥图》描绘的是荒坡泽畔有一只白鸥迎着瑟瑟的寒风涉水前进，甚得"水边沙外之趣"。

在运用技法方面，崔白尤其重视笔墨的表现力，在用色方面则讲究清淡，用笔富于变化，讲究落墨的粗细、劲柔、干湿、浓淡、利钝，集质感、量感和动感于一体。

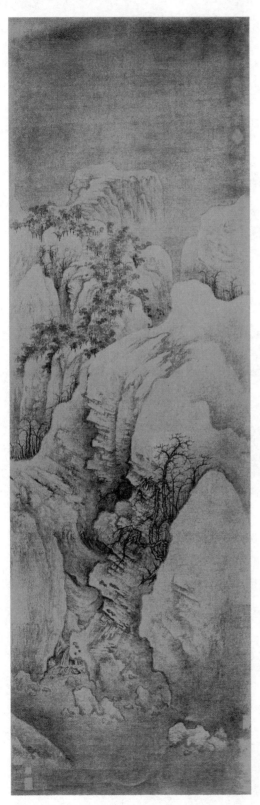

← 幽谷图轴/北宋　郭熙

郭熙学李成开"李郭画派"

郭熙（1000—1087），字淳夫，河阳温县（今河南温县）人，被后人称作郭河阳。

郭熙的早期山水画工于精细，后来吸取李成画技，于是画法精进，能抒发胸臆。他虽然承继李成画派，但同时又有所创新。

流传下来的郭熙画作有将近十件，包括《窠石平远图》《幽谷图》《关山春雪图》，其中《早春图》堪称为最，描绘早春景色，图中分为天、地、景三层。把深壑、烟岚、奇峰、丛树、峭壁、秀水、道路、桥梁、楼阁、院落环环相扣，淋漓尽致地体现了高远、深远、平远的意境。高远，充分展现主峰，辅以烟雾；深远，中景使楼阁树木相映成趣，错落有致；平远，近景尽现湖光艳潋，所谓"可行、可望、可游、可居"。《早春图》将严寒过后大地的变化、气息的流转、山川河水以及旅人活动成功地体现出来，赋予画面一片勃勃生机。画中景物极尽写实之妙，细致入微地勾画出层层楼阁和近处松树的傲然多姿，恰如其分地再现枯枝逢春、吐露新绿的景象。

还有一幅《关山春雪图》，落款是"熙宁壬子二月，奉旨画关山春雪之图，臣熙进"，所画的也是雪景，所用的画法、技巧和风格，基本上差

不多。

《窠石平远图》是郭熙流传下来的晚期画作，落款"窠石平远，元丰戊午年，郭熙画"，画面内容是深秋时节景象，包括浅浅清溪、裸岩怪石。石上有寒林，有历霜的树叶，而有的枝叶全无，一派萧瑟之气；更有远处的寒烟、荒原、群山，深具辽远、空旷之态，真如"秋山明净摇落人肃肃"。用繁简有度的画技，体现卷云藤树，运用粗细适宜的线条，表现力更明朗，构思与意境取自李成的树石图式。

郭熙的成就非凡，曾负责"考校天下画生"。因此，当时向郭熙学画的人很多。从画工到帝王、贵族，文人士大夫诸如苏轼、苏辙、黄庭坚、文彦博、陈师道、晁补之、张耒以及刘克庄、周必大等，都受到郭熙的影响。后人把他和李成并称为"李郭"，取代"荆关"而成北方画派的代表，与董巨江南画派相抗衡。

↑ 窠石平远图轴 / 北宋　郭熙

画家评介

郭熙《林泉高致集》

山有三远，自山下而仰山巅，谓之高远；自山前窥山后，谓之深远；自近山而望远山，谓之平远。高远之色清明；深远之色重晦；平远之色，有明有晦。高远之势突兀，深远之意重叠，平远之意冲融，而缥缥缈缈，其人物之在三远也，高远者明了，深远者细碎，平远者冲淡。明了者不短，细碎者不长，冲淡者不大。此三远也。

↑ 早春图轴 / 北宋　郭熙

王诜善画词人墨卿难状之景

　　王诜（1048—1104），字晋卿，山西太原人。他是功臣王全彬子孙，熙宁二年（1069）娶公主，成为驸马都尉。元丰二年（1079），苏轼由于"乌台诗案"被捕入狱，王诜也遭牵连免官，后住在四川。元丰三年（1080），公主病重，朝廷为安慰公主，便让王诜当庆州刺史。几月后，公主病死，王诜被贬到均州（今湖北丹江口市均县镇）。元丰八年（1085）神宗去世，哲宗即位，太皇太后掌握政权，起用司马光等，罢除新法，旧党得势，苏轼等也相继回朝任职。于是王诜也恢复了驸马都尉的官职，第二年改元绍圣，旧党又一次遭到贬逐，王诜虽不在这个范围之内，但也很不得意，于是"独以图书自娱"。这期间，他和端王赵佶来往密切，二人又都喜欢书画，因此，赵佶即位为徽宗后，王诜比较得意，曾经

↑ 烟江叠嶂图卷 / 北宋　王诜

↓ 渔村小雪图卷 / 北宋　王诜

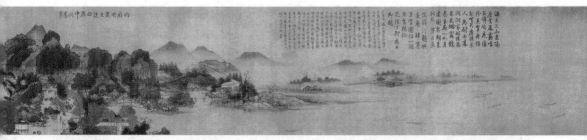

↑ **瀛山图卷**／北宋　王诜

一度出使辽国，当定州观察使、开国公、赠昭化军节度使，死后谥号"荣安"。

《宣和画谱》评价王诜的画时说："写烟江远壑、柳溪渔浦、晴岚绝涧、寒林幽谷、桃溪苇村，皆词人墨卿难状之景，而诜落笔思致，遂将到古人超轶处。"

王诜擅长画山水画，青绿着色者师承李思训，而他的主要画风是师承李成的水墨山水。王诜的传世画迹，以《烟江叠嶂图》和《渔村小雪图》为代表。

《渔村小雪图》（现由北京故宫博物院收藏）是王诜的传世名作。这幅画富有情致地画出了山间水滨雪后初晴的风景。展卷处山势奇绝，并覆盖着薄雪，渔夫顶风捕鱼，而文人雅士在观雪，岩间生长着寒林老树。画卷的后段则画出辽阔平远的江水，与前段山峦的高远幽深形成鲜明对比。

《烟江叠嶂图》中空旷的烟江，平远浩渺，左端江心现出一片层峦叠嶂。此画中山石的勾勒不太圆润，而以尖而方的笔意居多，皴笔少，线条不方也不圆，用笔轻而且缓，简洁而明晰，已向工谨方面发展。墨笔勾皴后，淡墨花青渲染，加以青绿色复染，再用重彩复皴，最后点苔。杂树多夹叶，红绿墨色相间，繁茂丰富。

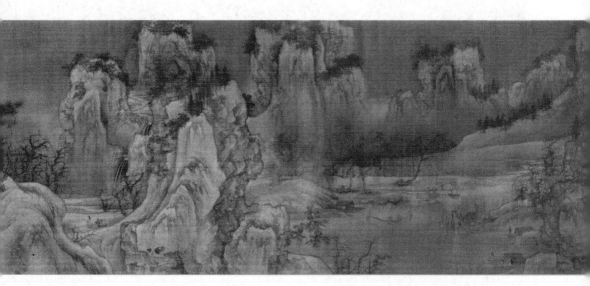

↑ 五马图卷／北宋　李公麟

文人画大家李公麟

　　李公麟（1049—1106），字伯时，号龙眠居士，宋时安徽舒州（今安徽桐城）人。他于熙宁三年（1070）进士及第，先后担任南康、长垣尉、泗州录事参军等地方官。后入京，担任中书门下省删定官、御史检法等职务。元符三年（1100）因病退休，隐居终老。

　　李公麟绘画的题材相当广泛，而擅长画人物、鞍马、山水、竹石，晚年又经常画道教和释教的图画。李公麟所画的那些道释人物，"始画学顾陆与僧繇、道玄，及前世名手佳本，至磕礴胸臆者甚富，乃集众所善，以为己有，更自立意，

↑ 陶潜归隐图卷／北宋　李公麟

专为一家"（《宣和画谱》卷七）。《宣和画谱》中称赞他："当时富贵人欲得其笔迹者，往往执礼愿交，而公麟靳固不答；至名人胜士，则虽昧平生，相与追逐不厌，乘兴落笔，了无难色。"

夏文彦在《图绘宝鉴》中也评价李公麟"当为宋画中第一，照映前古者也"。李公麟出现后，才从吴道子的"格式"中改变过来而有"宋画"之称，所以当时有人评价说"伯时既出，道子讵容独步"。

李公麟所作的画立意深刻，构思新颖而又不落俗套，他画陶渊明的《归去来辞》，不局限于田园松菊的表面生活的刻画，而着重描写诗人陶渊明"登东皋以舒啸，临清流而赋诗"的那种不与世俗同流、追求高洁的志趣情怀。

《五马图》画的是皇帝的五匹御马，属于纸本白描。五马毛色各不相同，圉人神态形貌也各不相同，李公麟用精练而富有表现力的线条进行描绘，生动而真实地画出了马的形体光色。

相传李公麟所作的《维摩天女图》同样包含这种气质上的变化。图中维摩诘靠几台坐着，清羸、文弱、面容谦和机智，渊然而深，默如雷霆；身后的天女华贵但不妖艳，有清隽脱俗的仪态。白描的线条形状自然、平缓，包含于流畅之中，毫无剑拔弩张的飞扬气势。

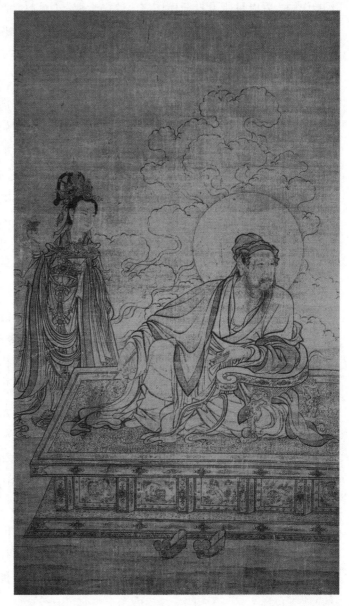

→ 维摩天女图卷 / 北宋　李公麟

米家云山

米芾（1051—1107），字元章，祖籍太原，后迁到襄阳，曾长期居住在润州（今江苏镇江），因此自号襄阳漫士、海岳外史。徽宗时曾为书画学博士，官至礼部员外郎，人称米南宫。其子米友仁（1086—1165），字元晖，南宋高宗时期担任工部侍郎，敷文阁大学士。

历史记载米芾"画山水人物，自名一家，尤工临移，至乱真不可辨"。他收藏很多，精于鉴赏，人们传说他"多游江湖间，每卜居必择山明水秀处，其初本不能作画，后以目所见日渐模仿之，遂得天趣"（见赵希鹄《洞天清禄集》）。"又以山水古今相传，少有出尘格，因信笔为之，多以烟云掩映树木，不取工细"（见《画继》卷三），自成一家。他特别欣赏董源的那种"平淡天真、不装巧趣、意趣高古、率多真意"，在山水画中他也经常借鉴吸收，又受江南烟雨山水的启发，于是创造出泼墨点染的山水画。米友仁画山水时"点滴烟云，草草而成，而不失天真，自题为墨戏"。

↑ 春山瑞松图卷／北宋　米芾

"米点山水"是宋代文人在山水风景画上的一大创造。米芾在运用简洁率性的泼墨表现烟云迷漫的境界上有较大突破。

米芾的画迹早就荡然无存，传世《珊瑚帖》中有一笔架"金座"也难以作为他正式的画品。北京故宫博物院藏有他的一幅《春山瑞松图》。

米友仁流传至今的作品为数不少，如《潇湘奇观图》卷属于纸本，用水墨画江畔的山村，烟云满纸，元气淋漓，湿漉漉的山、朦胧胧的树、水淋淋的雾，一切都笼罩在如梦似幻的春雨中，荡漾着一种难以名状的静寂。卷后

↑ 珊瑚帖／北宋　米芾

↑ 云山墨戏图卷 / 北宋　米友仁（传）

↓ 潇湘奇观图卷 / 北宋　米友仁

长题是："先公居镇江四十年，作庵于城之东高冈上，以海岳命名，一时国士皆赋诗，不能尽记……此卷乃庵上所见。大抵山水奇观，变态万千，多在晨晴晦雨间，世人鲜复知此。余生平熟睹潇湘奇观，每于登临佳处，辄复写其真趣，成长卷以悦目，不俟驱使为之，此岂悦他人物者乎？此纸渗墨，本不可运笔，仲谋勤请不容辞，故为戏作。绍兴乙卯孟春建康官舍，友仁题，羊毫作字，正如此纸作画耳。"乙卯年也就是绍兴五年（1135），米友仁刚好50岁。他的画法改变了传统勾皴斫擦方式，采取泼墨法并参用积墨和破墨，紧要处更是用焦墨突出。草草几笔，不事绳墨，达到以少胜多、以简驭繁的目的。

　　此外，还有《云山墨戏图》卷、《潇湘白云图》卷、《云山图》卷、《远岫晴云图》等小横幅，布局、绘画风格相近。

　　《铁纲珊瑚》中又记载米友仁的《赠蒋仲友画并题》，其自己评价道："子云以字为心画，非穷理者其语不能至此。是画之为说，亦心画也，自古莫非一世之英，乃悉为此，岂市井庸工所能晓。"米友仁之所以"每自题其画曰墨戏"，无疑正是为了和市井庸工相区别。吴海的《闻过斋集》卷七《题刘监丞所藏海岳庵图》中更是这样评价说："前代画山水，至两米而其法大变，盖意过于形，苏子瞻所谓得其理者。"

宋徽宗创宣和体花鸟画

赵佶（1082—1135）自幼喜爱诗文绘画，和王诜、赵令穰等交好，又曾向花鸟画家吴元瑜学画。元符三年，赵佶登上皇位，史称宋徽宗，在位25年，横征暴敛，征集"花石纲"，引发宋江、方腊起义，导致"靖康之变"，北宋灭亡，赵佶及他的儿子钦宗当了俘虏，最后被囚禁并死在五国城。

徽宗在崇宁三年（1104）设立画学，隶属于国子监，大观四年（1110）三月时，又将画学并入翰林图画局。"画学之业，曰佛道，曰人物，曰山水，曰鸟兽，曰花竹，曰屋木"，不仅注重技巧，而且重视画家的个人修养。

画院绘画创作呈现出纤巧工致、典雅绮丽的新风貌，这一风貌具体可以概括成三点：一是形象的写实性，二是诗意的含蓄性；三是法度的严谨性。其中尤其以花鸟画更为明显，画史上专门将它称为"宣和体"。

赵佶曾画过各地所献的名花珍禽等，现在仍旧保存有《祥龙石图》卷、《瑞鹤图》卷、《五色鹦鹉图》卷。这三幅都以富丽精致的风格塑造出宫廷中的奇禽异卉。《祥龙石图》画的是宫苑中的一块湖石，用工整的勾画和多层次的渲染塑造像龙一般的奇特的湖石形象；《瑞鹤图》卷画的是祥云缭绕瑞门，碧空翱翔着20只仙鹤，具有美丽典雅的效果；《五色鹦鹉图》卷画的是色彩斑斓的鹦鹉栖息在杏花枝头，

↑ 桃鸠图册页／北宋　赵佶（传）

营造出一种宁静欢愉的境界，其内容和形式都体现了院体花鸟画的特色。这些作品艺术性相当高，足以代表传统工笔设色花鸟画的最高水平。

《听琴图》轴可能是描绘赵佶和大臣在庭院中抚琴作乐的生活。人物的姿态和手势刻画得细腻而且传神。松树、凌霄花、鼎炉等物象也画得非常简明得体，整个气氛宁静幽雅，技巧相当高。《摹张萱捣练图》卷和《摹张萱虢国夫人游春图》卷，相传也是赵佶的手笔。相传是赵佶的作品的还有一些是以墨彩为主的花鸟画，赵佶那些水墨简拙的作品有《柳鸦图》卷、《枇杷山鸟图》册、《池塘秋晚图》卷、《四禽图》卷等。

赵佶流传至今的作品中还有山水画《雪江归棹图》一卷，笔法细腻，构图严谨。

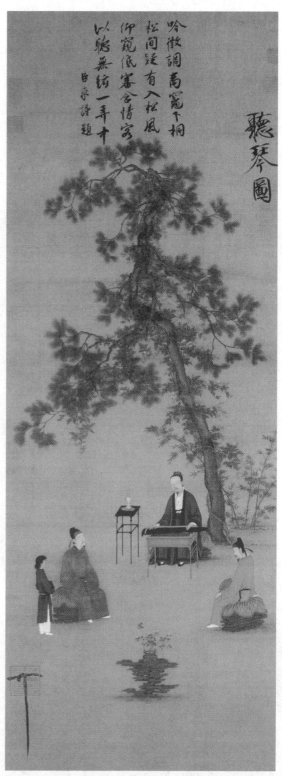

↑ 听琴图轴／北宋　赵佶

↑ 瑞鹤图卷／北宋　赵佶

风俗画神品《清明上河图》

　　张择端，字正道，东武（今山东诸城）人。幼读书，游学于京师，后习绘事，本工其界画，尤嗜于舟桥廓径，别成家数也。

　　《清明上河图》画卷以宁静的郊外作为它的开端，一直画到汴河的码头以及沿河街道，接着又来到横跨汴河的虹桥上，再通过桥头走到城内，最后在最繁华的市区街道结束。人物由稀少到密集，意境由清冷到热烈。从虹桥以后，可以说是四方辐辏，百货杂陈，有酒楼、茶楼、药铺、当铺，有正做着车轮的木匠，卖刀剪的铁匠，游方的道士，还有行走江湖看相的算命先生，官员们骑着高头大马前呼后拥地在人群里横冲直撞，妇女们乘着小轿悠闲张望，商店中的雇员正热情地招待着顾客，作坊中的技工也忙得不亦乐乎。

　　《清明上河图》善于选取和描绘一些戏剧性情节，如船只过桥时船夫的紧张劳动，吸引桥上和两岸

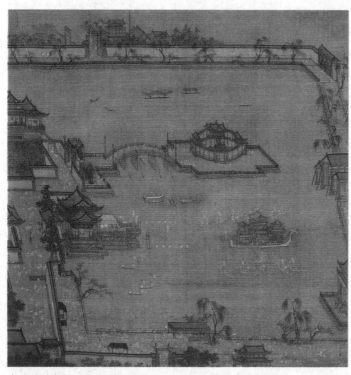

↑ 金明池争标图页／北宋　张择端

↓ 清明上河图卷／北宋　张择端

看热闹的群众，以致造成桥面上的交通阻塞，骑马的人和乘轿的人争道，互不相让，赶驴的人慌忙躲闪，几乎把牲口赶到一侧的货摊之上。《清明上河图》全卷从郊外到城市，总共画了500多人，有各种建筑房舍、车辆、船只等，都画得惟妙惟肖。

张择端的另一卷有名的作品《金明池争标图》，画中人物细小像蚂蚁，精密不苟。

王希孟与《千里江山图》

王希孟是宋徽宗时宫廷画家，得到赵佶的亲自指授，画出《千里江山图》，时年20岁。这幅巨作完成后不久，王希孟便去世，这成了他唯一的存世珍品。

王希孟学的是精工浓艳的那一派，和"宣和体"花鸟画一样，正符合当时皇家的审美要求。《千里江山图》选取的是平远的景色。画就像它的名字一样，千里江山，气象万千，恢宏典丽，莽莽苍苍，浩瀚无垠。画中的那些万峰千壑，星罗棋布，有的乱岗如积，岛屿相迷；有的大江旷远，水天相涵；有的汀渚绵延；有的群峰耸立；有的峤岭重叠，勾连缥缈而去，不厌其远；有的峦态冈势，簇拥相连，映带不绝；有的大山堂堂，众多冈阜林壑分布其次，层峦起伏峥嵘而各不相同。山间岭上，渚旁岩边，都有丛树竹林、寺观庄院、茅舍瓦屋，各自有道路可以找寻或者通往其他地方；水中舟楫亭榭、桥杓轮舂；人物像蚂蚁，繁密不可记数，可以说得上是场面浩大，景物繁复，在此之前没有可与之相媲美的。

由于年代久远，部分颜色已经脱落，因此画面更加鲜明。石绿和石青很多是交替使用的，前一个或邻近的山头用的是石绿，再后或旁边的山头便使用石青，以显现出前后左右的关系。石绿和石青的颜色都很厚，而且都是原色，相当灿烂艳丽，这在以前的青绿山水中是很少见的。整个画面统一在大青绿的基调中，色彩浓艳，气氛调和，分量沉重，光彩照人。

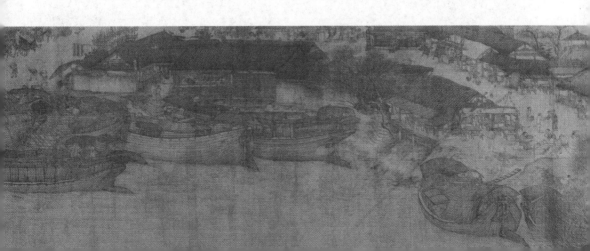

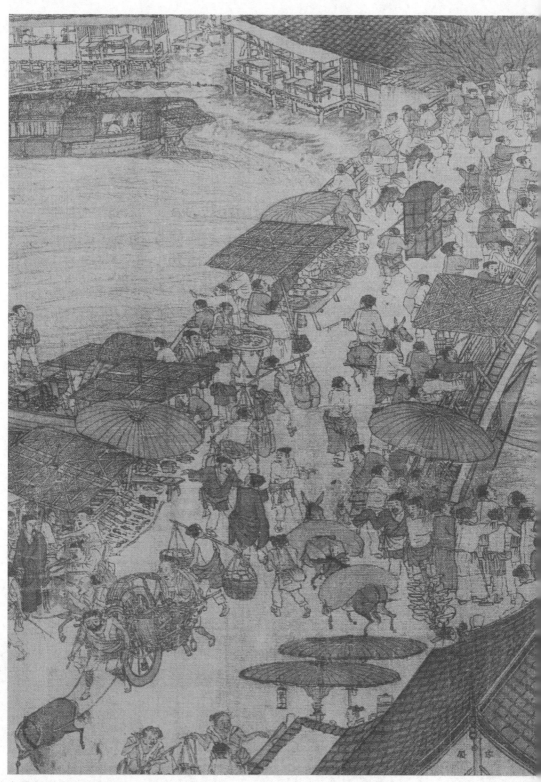

↑ 横跨汴河的木制拱形桥

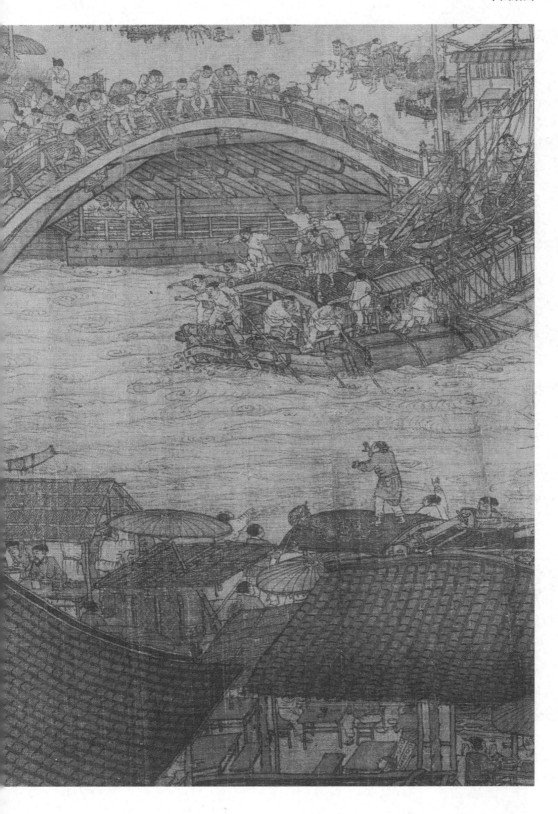

↑ 千里江山图 / 北宋　王希孟

　　此图全长近 12 米，用整幅绢画成，作者充分运用了中国山水画"咫尺有千

里之趣"的表现手法，以精密的笔法、
强烈的色彩、开阔的景致和丰富的内容，
描绘了千里江山的雄壮瑰丽。

　　画中峰峦丘岗，蜿蜒起伏，绵亘千里；江河湖海，一碧万顷，烟波浩渺，气势雄壮。其间高岩深谷，飞瀑流泉，松竹花柳，秀美清丽。又设置野市渔村、亭阁水榭及渔舟客艇等，充满了浓郁的生活气息。

　　画面整体布局疏密相间，浑然天成，作者成
功地将平远、深远、高远交替使用，使观者时而
如行走山径，时而如驾舟水面，时而又如立足山
巅，从不同角度领略山川的万千姿态。

　　画家运笔精细却又一丝不苟，人物虽细小如
粒却姿态宛然，飞鸟仅是轻轻一点却具翱翔之姿，
湖光潋滟，微波不惊，安排无不妥帖自然。色彩
上既有统一的蓝色调，又有水、天、树、石的诸
般变化，成功地表现出了锦绣山河的巨大魅力。

此图为描绘山水乡村的巨幅风景画，与同时
代张择端的城市风景画——《清明上河图》可谓
姊妹篇，共同将北宋山水画推向一个新阶段。

↑ 清溪渔隐图卷 / 南宋　李唐

李唐首创南宋院体山水

　　李唐，字晞古，河阳（今河南孟州）人，徽宗时为画院待诏。他在考试时画的"竹锁桥边卖酒家"曾被列为首选，康王赵构非常欣赏他的画艺。靖康二年（1127），汴京沦陷，徽、钦二帝及宫中随从被掠走，李唐也在其中。不久，赵构在临安即位为高宗，李唐辗转南下，到达临安后，最初以卖画为生。绍兴十一年（1141），宋金议和成功，赵构开始经营画院。年届耄耋的李唐恢复待诏职务，授成忠郎，赐金带。

　　李唐是一个全能画家，精于绘人物、山水、花鸟，但他的山水画对后世影响最大。

　　他的传世代表作《万壑松风图》，藏于台北故宫博物院，以坚实劲健的用笔和浓黑的墨色，画出大山脚下苍松林列、泉水奔流的情景。中央山岭有挺拔的气势，十分辽阔，而云气在山间萦绕，通往深谷的小径，向下流淌的泉水以及林木的动势，令景物充满了活力。

　　《江山小景图》与此大约相同但比较繁杂，且充满生活氛围，犹带北宋全景式山水的余绪。《清溪渔隐图》卷则用截景章法将盛暑季节中水滨的景色表现出来，以大刀阔斧的豪放粗简笔势把浓密的林荫表现出来，并穿插了转动的水磨和怡然自得的垂钓者。

《采薇图》绘于南宋初期，歌颂的是殷贵族伯夷、叔齐于殷亡后不食周粟遁入首阳山采薇的事迹。卷后元代宋杞的跋语说此画"意在箴规，表夷齐不臣于周者，为南渡降臣发也"，显示了李唐对于民族命运的关心。伯夷在此卷中抱着膝盖而坐，头发蓬乱，然而眼睛炯炯有神，将坚贞不屈的气节表现得淋漓尽致，《采薇图》是古代历史故事画的出色作品之一。

《清溪渔隐图》卷也是把景物的一部分表现出来，山不见巅，树不露顶，彻底将全境的构图法加以变格。山水画中，荆、关、董、巨、李成、范宽诸变，论境界，皆不如李唐一变鲜明。从艺术效果分析，虽然景物在一角特写中很有限，但给人无限回味。此图的点景人物是值得注意的，那是一位垂钓的渔翁，但显然他不是北宋山水中常见的渔民，而是一位隐士。

《晋文公复国图》描绘了春秋时晋国公子重耳因遭骊姬陷害，在外流亡19年，历宋、郑、楚、秦等国，历经曲折终于回国成王的故事。此图行笔细劲，章法严谨，人物的神态十分生动，是李唐前期风格。

↓ 晋文公复国图卷 / 南宋　李唐

↑ 采薇图 / 南宋　李唐

　　《采薇图》描绘在半山之腰，苍藤、古松之阴，伯夷与叔齐在其间采摘薇蕨时，休息对话的情景。画中侧坐的是叔齐，他右手按地倾身在说着什么，左手指点着，或许在安慰哥哥，或许在朗诵《采薇歌》。正坐的是伯夷，面带忧愤，露出刚毅之色，双眉紧皱，目光炯炯。叔齐的匍匐反衬出了伯夷的高亢坚定。图中人物刻画生动传神，森然正气溢于毫端。作者着墨不多，却把伯夷、叔齐在特定环境下的神态描绘得淋漓尽致，显然作者的绘画水平已经达到了很高的境界。徐悲鸿在《采薇图画册》中曾赞道："至人物神情之华贵、高妙，是与米兰藏达·芬奇之耶稣与门兴藏丢勒之使徒同为绘画上的极峰。"

　　在我们今天看来，武王伐纣是历史进程的必然，伯夷和叔齐的劝谏和耻食是没有任何现实意义的，但在李唐所处的时代，南宋与金国正处于对峙阶段，这个历史故事的再现正是赞扬那些保持气节的人，谴责南宋统治者投降变节的行为，可谓是"借古讽今"，用心良苦。

作者在这幅图中把人物放在了一个突出的位置上，造型较大，很逼近，用淡墨晕染衬出白色的布衣，暗喻伯夷和叔齐的高洁。左方辽阔的平原和河流的远景与高险山崖的对比，衣纹的简劲和树木的繁茂对比，都能生动地突出伯夷和叔齐对亡国的痛苦和内心的矛盾。

作品用笔精练而又富于变化，简劲锐利，线条挺拔，轻重顿挫似有节奏，墨法枯润适中，突出表现了衣服的麻布质感。肌肉部分的用线较为柔和，须眉用笔精细且多变化，显得蓬松软和。

背景部分作者用笔较为豪放粗简，老松主干两边用浓墨侧峰，用浓墨细笔勾出松鳞，充分表现出了老松厚重的量感和体积；柏叶点染细密，浓淡变化细微。图中山石用极豪迈的大斧劈皴，以各种不同深浅、枯润的墨色有力涂抹，表现了山石奇峭的风骨和坚硬的质感。作者对树丛中远去的河流轻毫淡墨，近处的山石焦墨浓厚，丰富了画面的空间感。

整个画面层次分明，清爽，使人一看即产生一种节奏感。

萧照的历史画卷

萧照，字东生，濩泽（今山西阳城）人，本为太行山"强盗"，李唐南奔被其劫持。他知道李唐是绘画大师，遂拜李唐为师。他南渡习画，被补入画院，授待诏，赐金带。

萧照与李唐相像，有一颗未泯的赤子之心，作有许多历史画，激励抗金救亡的民族精神，但其主要的成就还是在山水画方面。传世《山腰楼观图》轴，左半部集中了景致，右半部是水，有一些汀渚浅滩在水的远处。左半部相叠二峰，犹如铁铸一般在水中屹立。山中有道路忽隐忽现，蜿蜒而上，亭台楼阁在半山腰，体现了"可行、可观、可居、可游"之意，风骨与李唐相似。

萧照《中兴瑞应图》画高宗赵构从出生之时一直到奉命北上求和，被群众阻拦住，又在群众掩护下逃脱金兵追赶，冒着危险从冰河上渡过的故事。画图工致，笔法精准，比较真实地反映了历史。在当时能唤起人们爱国热情的画作还有很多，如《人物故实图》《李密见秦王图》等。这些以历史故事或现实事迹为素材的院画都有一个明显的意图，就是歌颂南宋统治者。

宋人《折槛图》所描绘的是西汉成帝元延元年，安昌侯张禹独断专行，误国误民，官职卑微的槐里令朱云竟冒死求见皇帝，请赐尚方剑将佞臣张禹立斩。成帝因此愤怒不已，以"小臣居下讪上，罪死不赦"欲诛朱云。朱云毫不畏惧，折殿槛而呼："愿从龙逢比干游于地下。"左将军辛庆忌为他求情，使之免于一死。后成帝为了鼓励直言进谏的大臣，保留被折之槛而不做改动。宋时表彰忠耿直臣，是与人民愿望相符合的。在宋人故事画中此图为突出佳作。

南宋山水画坛，李唐、刘松年、马远、夏圭并称"四大家"。其实，萧照成就并不亚于刘松年，但可能由于其画风与李唐酷似，不似刘、马、夏有个人风格，因而未能跻身"大家"之列。

← 折槛图轴 / 南宋　佚名

↑ 山腰楼观图轴 / 南宋　萧照

↑ 雪梅图卷 / 南宋 扬无咎

墨梅大家扬无咎

扬无咎（1097—1169），一作杨无咎，字补之，清江（今属江西）人，后寓居南昌，号逃禅老人。为人耿介正直，南宋初期因不附和秦桧，"累征不起"，表现出高尚的人格，擅长楷书，画墨竹、墨梅及竹石水仙。

扬无咎得墨梅大师仲仁传授，其画闲野清淡，高雅不俗。在南宋时"江西人得补之一幅梅，价不下千百匹"（《洞天清禄集》）。

扬无咎画梅写其意，更具真态，疏瘦清丽。据吴师道《吴礼部集》卷十八《跋东坡枯木竹石、扬补之墨梅》："坡公画，人见之特以文章学行之余事，补之为人有高节，文词字画皆清雅逎丽，而世独以梅称，士之以艺名者真乃不幸哉。"高宗赵构（一说是徽宗）曾讽刺他画的墨梅为"村梅"，他听了毫不在意，相反

↑ 四梅图卷 / 南宋 扬无咎

在自己的墨梅上有意题上"奉敕村梅"四字，以此自诩。

扬无咎的传世作品有《雪梅图》和《四梅图》卷等。《四梅图》卷，69岁时所画，分段画梅花含苞、欲开、盛开和将残四个阶段。《雪梅图》绢本墨笔，画梅雪掩映，疏影横斜，表现出一种"嫩寒清晓，行孤山篱落间"的境界，蕴含着浓郁的诗情画意。

苏汉臣婴孩画栩栩如生

苏汉臣，汴梁（今河南开封）人，北宋宣和画院待诏，师刘宗古（刘亦宣和画院待诏，精于人物山水佛像，擅长敷染），对于画道释、人物、婴孩、仕女很擅长。南渡后到高宗绍兴画院。

刘宗古善于画人物，所画人物纤细，是一种轻描淡写的风格。受刘宗古影响，

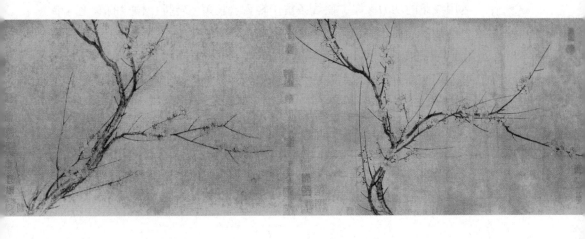

苏汉臣画仕女，也不作"施朱傅粉"。苏汉臣还擅画货郎担和婴儿嬉戏之景，情态生动，能成功地表现出儿童的形象及其游戏时天真活泼的情趣，且笔法简洁劲利，色彩明丽典雅。

宋人画儿童题材，起于宋初。以儿童生活为题材的画家有刘宗道、杜孩儿等，但他们都极少有流传下来的作品。苏汉臣的《秋庭戏婴图》就是此类作品的代表。

《秋庭戏婴图》无款印，描绘的是两个儿童在花下嬉戏的情景。左上方有清高宗手书的七言绝句一首："庭院秋声落枣红，拾来旋转戏儿童。丹青讵止传神诩，寓意原存相让风。"

在庭院静谧、幽美的一角，满脸稚气的姐弟二人正围着小圆凳，聚精会神地玩推枣磨的游戏。头顶一绺黑发的男童全神贯注，沉浸其中，动作笨拙却逗人喜爱。旁边头梳发卷的姐姐，正用手指轻轻指点，张口露齿，仿佛欲叮嘱些什么。不远处的圆凳上、草地上，还散置着转盘、小佛塔、铙钹等精致的玩具，与姐弟玩兴正浓的推枣游戏对比，更能突显出孩童们喜新厌旧的天性，揭示出孩子们稚气未脱、天真烂漫的童心世界。背景部分，笋状的太湖石高高耸立，造型坚实挺拔，周围则簇拥着盛开的芙蓉花与雏菊。这样的布局，不仅冲淡了湖石的阳刚之气，也充分点出秋天的节令。

画中姐弟俩所玩的枣子是中国北方的作物，在当时的江南并不生产。加上全画的描写，极端细腻、写实，符合北宋末期的宫廷院画特质。并且，徽宗素来喜欢搜集太湖石，所以即使无款印，也能据此推测出此画应该是北宋徽宗宣和画院时期的作品。

图中两个儿童只占画面左下角的一小块位置，作为背景点缀的花石却很高大，成为全图最为醒目的标志。花石的高大反衬出了儿童的幼小，而四周丢弃的玩具则显示出儿童的天真本性。这种突出的对比在这幅画中到处可见。

作者运用线条的功力深厚，使线条富于轻重、长短、转折、顿挫的变化。弟弟的上衣，运用了硬而碎的线条，表现出了布料的质感；姐姐的纱裙，行笔流畅圆润，虽用重色，却给人以薄到透明的感觉，使纱衣有了流动感。画湖石皴染结合，石质显得坚厚湿润而有立体感。花卉皆勾勒精劲，设色艳丽，展示了作者在这方面的高深造诣。

仔细观察画中人物的发式、衣着，都是锦装玉琢，一看即知是官宦人家的子弟。顾炳在《历代名公画谱》中曾说："汉臣制作极工，其写婴儿，着色鲜润，体度如生，熟玩之不啻相与言笑者，可谓神矣。"由此可见，苏汉臣的绘画具有造型精准、典雅妍丽的宫廷绘画本质。

清高宗乾隆题绝句 ——

芙蓉雏菊点明时令 ——

湖石绘法皴染结合 ——

没骨花卉，勾勒不
着痕迹。——

孩子玩的玩具，刻
画得细致入微。——

小女孩垂顺的纱
裙，表现了二人是
富贵人家的孩子。——

"二赵"山水得丹青之妙

赵伯驹（1120—1170），字千里，宋太祖第七代孙子，官至浙东路兵马钤辖。赵伯骕（1124—1182），字希远，历官浙西安抚司干官、兵马钤辖、泉州观察使，提点浙西刑狱，提举宫观。

二赵的绘画在道释、人物、山水、花鸟各科都有所涉及，尤其擅长青绿山水。历来论青绿山水，总是并谈二赵二李。二李父子是唐的宗室，二赵昆仲则为宋的皇亲，可见青绿一科，确是对于宫廷贵族审美趣味最为合适的一种山水图式。

南宋山水画坛，声势最为浩大的是刘、李、马、夏的苍劲一路，几乎把一切都笼罩其中。取材多作一角半边，用笔豪放简括是这一派山水的主要特点。二赵青绿巧整的画派则以作风细密、景象壮阔、色彩辉煌著称，刚好可以与之相互映衬。

赵伯驹因"享寿不永"，"故其遗迹，于世绝少"。今传《江山秋色图》卷，据画中所描绘的景象，山间水边有桃花和山茶盛开，应是春色。展开画卷，初春

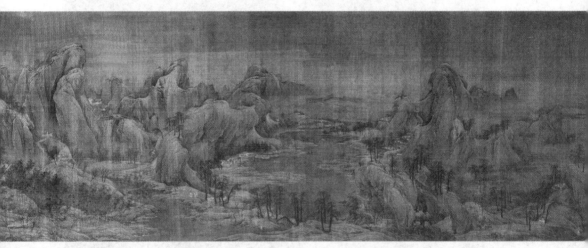

↑ 江山秋色图卷 / 南宋　赵伯驹

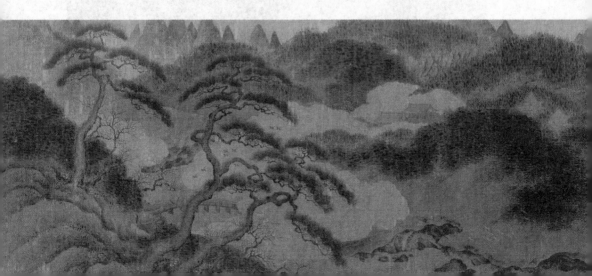

辽阔的山川郊野，重峦叠嶂，天高云淡，山林回环，碧水曲折。其间更有院落山庄，亭台楼阁，车马舟桥，游人如蚁，盘旋委曲，移步换形，很像杭州湖山胜况。画法以细劲的墨线空勾，骨体坚凝，赋色用花青、赭石打底，石绿、石青罩染。浓艳处好像莹莹泛光，但大体轻淡，使石色与黛绛呈自然过渡，勾皴的墨骨更不隐去。江面水流以石青铺染，微风不动，清澈澄碧，江南"春来江水绿如蓝"的动人意境被真实地再现出来。

↑ 宫苑图页 / 南宋　赵伯驹（传）

赵伯驹的画迹，有《万松金阙图》卷传世，是公认的真迹。画面由一轮明月升起于千万顷碧波中展开奇谲的想象，霞光辉映，海天一色，一派雄伟壮丽的景象，使人飘然欲仙。用重色绘出山坳曲径和山脚沙滩，并以泥金勾染，耀人眼目。金阙朱栏则用没骨法，直接勾金敷色而成，山巅微露，如画龙点睛，顿时让人觉得画面生辉。大松树干一侧勾线浓而粗，另一侧细而淡，树干的内侧用圈点鳞皴，把淡绿苔点加在背阴一侧。整个画面，将勾勒与没骨、水墨与金碧、工笔与写意、单纯简洁与精细入微巧妙地融于一体，大变勾斫之迹，与传统的青绿山水相比可谓独具一格。

↓ 万松金阙图卷 / 南宋　赵伯骕

李迪兼善豪放、婉约之作

李迪,河阳(今河南孟州)人。关于他的生平,夏文彦《图绘宝鉴》称其"宣和莅职画院,授成忠郎。绍兴间为画院副使,赐金带。历事孝、光朝"。

李迪善于画花竹鸟兽,其画风有两种,一种豪放之作为大幅面,另一种婉约之作为小幅面。

传世《雪树寒禽图》轴,描绘一枝枯树,下掩丛竹,一寒禽立于枝头,用淡墨渲染背景,衬托出树枝和竹叶上的积雪,并将粉撒上去作飞雪状,顿增阴郁寒冷的气氛。

《雏鸡待饲图》(绢本设色,纵23.8厘米,横24.7厘米,北京故宫博物院藏)小幅,仅仅画了两只毛茸茸的雏鸡十分可爱,向画外鸣叫,好像在等着母鸡喂食,有独特的形象构思。款"庆元丁巳岁,李迪画",是李迪的作品中最晚的存世之作。

李迪有很高的绘制动物花鸟的技巧,传世作品还有《风雨归牧图》《狸奴蜻蜓图》《雪中归牧图》《犬图》等。

↑ 雏鸡待饲图页 / 南宋　李迪

← 雪树寒禽图轴 / 南宋　李迪

林椿灵秀婉约

林椿，钱塘（今浙江杭州）人，孝宗淳熙年间（1174—1189）画院待诏，对于画花鸟草虫很擅长。《图绘宝鉴》说他："师赵昌，傅色轻淡，深得造化之妙。"《画继补遗》也说他："可亚吴炳，且傅色得法，但描写差弱耳。"可知林椿的花鸟画主要是布色，不重笔墨。但这只证明其花鸟画方面的成就与特点，并不是他作品的全部风貌。如《葡萄草虫图》册，叶茎和葡萄、草虫全用墨笔勾勒。《绿橘图》册也是双勾而成的枝叶，用笔遒劲有力，但却用色粉渍染成熟的果实，几乎看不到墨迹。《果熟来禽图》是真正能够代表其艺术特色的，描绘林檎果树的一枝和一只活泼可爱的小鸟。林檎果受光和背光的部位、斑痕细微的枯焦叶子以及小鸟柔软的羽毛，都是用不同色调逐层渲染而成，笔迹多半被色粉所掩。整个画面色彩清雅，柔美协和，景物生情，栩栩如生，达到了一种"不由笔墨而成，能得其芳艳之态"的艺术境界，极其灵秀婉约。

↑ 红白芙蓉图轴 / 南宋　李迪

↑ 果熟来禽图页 / 南宋　林椿

林椿的创作多为斗方册页，与李迪相比，气格较小，但灵秀清新，楚楚可怜，极其娇美，在当时的画院花鸟中是一个典型的例子。在画法上，他注重傅色轻淡，无疑是合乎时代的风气和他自己的审美追求的。

南宋传下来的数量众多的花鸟画表现了画风画法的技法多样。林椿《果熟来禽图》画秋天结果实的果树，小鸟在枝头栖息，小鸟的稚气可爱，树叶边缘部分的干枯，都十分地逼真生动，堪称古代花鸟画中的佳作。

马和之《诗经图》声名最著

　　马和之，钱塘（今浙江杭州）人，绍兴中（1131—1162）登第，官至工部侍郎，为高宗、孝宗两朝的画院画家。据《宋史》卷一六三"职官志"，"工部掌天下城郭、宫室、舟车、器械、符印、钱币、山泽、苑囿、河渠之政"，"建炎并将作、少府、军器监归工部……文思院上下监官并入本部"，设郎中、侍郎、尚书等职，以尚书总四司之事，侍郎为之贰，郎中、员外郎参掌之。侍郎是仅比尚书低一职的要员，从三品。

　　马和之的绘画，涉及道释人物、花鸟、山水各科，又曾为历代文学作品谱图，尤其是为《诗经》谱图。根据现存画迹和历来著录，马和之的作品百分之八九十都是《诗经图》。马和之画《诗经图》是有历史背景的。当时，高宗赵构对于经学极其称道，对于《诗经》尤为留意，说："写字当写经书，不唯学字，又且经书不忘。"（《南宋院画录》卷三引《妮古录》）每当高宗手书《诗经》，便留下后面的空白，诏令马和之把每一章都配上图画，在这方面他无疑是较好地符合了"圣意"，所以才能够赢得"高孝两朝深重其画"的盛名。

　　《诗经图》的创作可以归到历史画的范畴之内。但与一般历史画的不同在于，

↑ 鹿鸣之什图卷 / 南宋　马和之

↑ 唐风图卷 / 南宋　马和之

它是一项规模庞大的工程性创作。305 篇的宏构巨制，而且牵涉到 2000 年前周代的许多典籍文物制度，靠一个人的实力要描绘出它们来，绝不是一件简单的工作，而需要卓绝的才识和毅力。虽然马和之"未及竣事而卒"，但从传世的《诗经图》来看，已完成 200 余篇，对于古代的宴飨祭祀之仪，礼乐舆马之制备悉。冯梦卿《快雪堂集·观马和之商鲁二颂图诗并序》以为："洋洋商鲁颂，文章元气结。名物一以陈，礼乐严相接。情欣近累解，理契异代合"。

马和之的《诗经图》，约有 16 种 22 卷流传下来，其中真赝混杂，最为可靠的是《唐风图》卷、《小雅·鹿鸣之什图》卷、《小雅·节南山之什图》卷。其画风简约飘逸，清新而充满意趣。据夏文彦《图绘宝鉴》，马和之"仿吴装，笔法飘逸，务去华藻"。除了隽逸的笔墨外，在立意构思方面，马和之也能别出心裁。如《小雅·鹿鸣之什图》卷的《鸿雁图》以"兴"为主题，颂扬周宣王安集人民的功德。画家作图时却仅作芦荻沙渚间一群大雁飞鸣，悠然飞远，邈乎未有。《豳风》中《破斧》篇，并非是正面图解周公政绩，而是作一人持斧、一人拱手交谈状以示讽喻。这些作品由于回避了平铺直叙，所以更耐人寻味。

除《诗经图》外，马和之还有《后赤壁赋图》卷等传世作品，描绘士大夫生活，更以冲淡取胜，与李公麟衣钵相接。

↑ 水仙图卷 / 南宋　赵孟坚

赵孟坚诗画交融

赵孟坚（1199—1264），字子固，号彝斋居士。宋宗室，系太祖十一世孙，宋南渡后定居于嘉兴海盐广陈镇。由于他这一支与南宋皇室的血缘关系已相当疏远，所以他的家境很贫寒。宝庆二年（1226）他中进士后，历任转运司幕、湖州掾、诸暨县等地方官，因御史弹劾而被罢官。由于他毕生孤寒，所以任地方官时对于民情很体恤，平雪冤狱，做了一些对老百姓有益的事。

赵孟坚学识渊博，对艺术的兴趣也极浓。周密《齐东野语》卷十九《子固类元章》中说他"修雅博识，善笔札，工诗文，酷嗜法书，多藏三代以来金石名迹，遇其会意时，虽倾囊易之不靳也"。他十分豪迈，喜欢喝酒，有六朝人的林下之风。平时常驾一艘小船，携带书画雅玩出游，路过的人看见，便知道是"赵子固书画船"。兴之所至，就箕踞歌唱，旁若无人，到废寝忘食的地步，被时人比作米南宫、谪仙人。

他十分擅长画墨梅、墨兰和水仙，也能画墨竹和山水。其墨梅的画法直接继承汤正仲和扬无咎，其族弟赵孟淳在《梅竹诗谱》跋语中说道："余幼年随彝斋兄游，见其得逃禅（扬无咎）小轴及闲庵（汤正仲）横卷，卷舒坐卧，未尝去手，是尽得杨、汤之妙。"他虽然强调墨梅画的"正统"并自述"从头总是杨汤法，拼下功夫岂一朝"，但又反对抄袭模仿别人的行为，主张以"所恨二王无臣法"的精神，大胆进行创新，形成独特的艺术风格。传世的《岁寒三友图》册中的梅花便能体现这一点。

↑ 水仙图页 / 南宋　赵孟坚（传）

但是，他最为人称道的是水仙和墨兰，他采用了完全不同的画法，画水仙是工笔双勾，画墨兰却用写意。但二者的联系还是有的，传世《墨兰图》卷以意笔将兰叶的正背翻仰写出，正是变化自双勾水仙的造型，证明他的意笔有着工笔写实的扎实基础。

他水仙画的杰作是传世的《水仙图》卷，画野外风中水仙，千丝万株，气象恢宏，全卷变化有致，结构严密。水仙偃仰起伏，间有疏密，花之正仰反侧，叶之掩映穿错，疏而不散，繁而不乱，于纷披侧塞中，各含条理，将水仙花迎风摇曳的姿态表现得淋漓尽致，具有仙子临风、不胜婵娟之态。画全用淡墨细笔双勾，再用墨笔将阴阳向背分出来，笔墨潇洒，格调清新，"犹如新月出水"，明净而澄澈，有"绿净不可唾"的韵致。

另一幅《水仙图》卷，卷幅很短，仅画两株水仙，七八片叶、十数朵花，但窈窕欹斜之姿，翠袖轻拂之态，如同白衣仙子，翩翩对舞，所谓"罗袜凌波去，香尘蹑步飞"，真有飘然欲仙之态。值得注意的是，他为这幅画题的一首诗："步袜无尘澹净妆，翩翩翠袖恼诗肠。水仙只咽三清露，金玉肌肤骨节芗。"在横卷中间偏右的部位上画了两株水仙，这就留下了较大的空间给左边，那首用隽秀的楷体书写的七言绝句和两方朱印，恰好钤押和题写在画卷的左下部位，水仙与题押不仅分清了宾主次序，而且构成画面稳定均衡的形式美。

赵孟坚画墨兰与画水仙的工细用笔不同。他画水仙是既写其神态，也写其质；而画兰则只重视它的情态，不重视它的实质。换句话说，也就是只重其形似，不重其意似。为了使幽兰的清逸品格得以突出，他采取的笔法往往是纵逸的，撇了很长的叶子，柔媚中带着刚强，叶梢弯曲，如铁划银钩。花朵则在根丛处掩藏，"幽兰露，如啼眼"，其情意与水墨的高华和情感的凄清相配合，这从他的《墨兰图》和《墨兰》卷中可以清楚地看出。尤其是后一卷，意到笔不到的飘逸用笔完全是意之所至，信笔挥洒，把兰花幽香清逸的特性，淋漓尽致地表现出来。

↓ 墨兰图卷 / 南宋　赵孟坚

梁楷开写意人物画新风

↑ 六祖破经图轴／南宋　梁楷

↑ 李白行吟图轴／南宋　梁楷

梁楷，山东东平人，宁宗嘉泰（1201—1204）时任画院待诏。他性格豪放，桀骜不驯，经常狂饮滥醉，号曰"梁风子"，后来，宁宗由于他画艺卓绝，遂仿高宗故事，将金带赐予他，梁竟不受，挂于院内，飘然离去，不知所终，有人说他遁入禅林。

梁楷"善画人物、山水、道释、鬼神。师贾师古，描写飘逸，青过于蓝"《图绘宝鉴》（卷四）。贾的得意门徒便是梁楷，但梁楷不满足于只是模仿贾师古，而是找到了另外的途径，向"逸笔"方向发展。"戏笔人物，惟面部手足用画法，衣纹乃粗笔成之"是五代石恪独创的，然而没有产生多大的影响，梁楷把这一画法提高到新的水平，可以从传世的几幅作品中看到其杰出的成就。

传世作品有《布袋和尚图》，描绘半身的布袋和尚，用比较工致的笔触描绘五官眉目，笑容可掬；衣纹用粗放的笔触绘出，粗细悬殊，显得新奇有趣，从而活灵活现地刻画出了禅宗所信仰的这位"散圣"及其生活态度。

《泼墨仙人图》是他的传世之作，一位缩颈袒胸的仙人形象从一片墨澜的晕化中显现出来，蹒跚缓行，自乐自足，作者以阔笔醮墨将仙人的醉态泼洒出来，仅用细笔夸张而传神地将眉眼勾绘出来，那眉眼紧凑的神情和蹒跚的动态，淋漓尽致地刻画出诗人醉醺醺的特点。此图不拘泥于对衣纹结构的描绘，而是捕捉大的感觉，从而给人深刻的印象，可谓尽得写意画之奥旨。此外，如《六祖砍竹图》《六祖破经图》则用转折顿挫富有强烈节奏的线条将唐代禅宗六祖慧能的特性表现了出来，风格也是属于减笔、泼墨。

《李白行吟图》以飘逸简洁而清淡的笔墨，将诗人吟诗觅句时昂首缓步的神态和与众不同的品格勾画出来。

地行不識名和

姓大河高陽一

酒病坦仙琖臺

宴罷淋漓襟袖

尚模糊

↑ 泼墨仙人图轴／南宋　梁楷

刘松年画风清丽严整

刘松年，钱塘（今浙江杭州）人，擅长山水人物画，南宋画院待诏，因在杭州清波门居住，时人称他为"暗门刘"（清波门俗称"暗门"）。

刘松年虽然以山水画闻名，但历来多对其所画的道释人物画著录题咏，山水画反而很少。现今流传下来的，其道释人物有《猿猴献果图》《醉僧图》《中兴四将图》等；只有一件《四景山水图》卷是山水画，图为绢本设色，分段画四季四景，表现的是杭州湖山的风景及贵族别墅园林的景色，分春夏秋冬四图，设色典雅，行笔严谨，界画工致，富有诗意。春景中绿柳堤岸，桃花绽蕊，主人踏青回来；夏季水榭荷塘，主人享受着闲坐纳凉的愉快；秋光明净，主人则悠闲地在高堂虚阁中看山；冬天雪山暖阁，幽竹古松，主人却又兴致勃勃地骑着驴外出游玩。近景山石多用坚硬的线条勾写形体，加斧劈皴，远山遥峰则用淡墨横抹。虽然树干有许多曲折，但线条宁方勿圆，用点撇法画叶，用粉加色点画花。总而视之，论其构景，显然是描绘杭州湖山的；而画法则出自李唐，但比李唐更加清润精细。

他的章法是介于全景与边角之间。其近景楼阁、树石为边角景观，而遥峰浮翠，湖天空旷，又是全景的风光。这一章法，已开马远、夏圭"一角半边"图式之法门，南宋流行的团扇小幅山水，用的几乎全是此种模式。但相比于马、夏，刘松年的景致更为细致繁复，从而使画面温润的气氛有所增加。

↑ 四景山水图卷／南宋　刘松年

马远马一角

马远，字遥父，号钦山，祖籍河中（山西永济），生于杭州，为光、宁、理宗三朝画院待诏，约死于理宗朝（1225—1264）初年。

马远善用健硬有力的斧劈皴描绘峭拔雄奇的山势及巨石，常通过山之一角水之一涯将形象鲜明、诗意浓郁的景色绘制出来，"全境不多，其小幅或峭峰直上而不见其顶；或绝壁直下而不见其脚；或近山参天而远山则低；或孤舟泛月而一人独坐，此边角之景也"《（格古要论》），这种构图新奇而别致，故人称他为"马一角"。

《踏歌图》是马远流传于世的作品，描绘优美清丽的山河风貌和愉悦的村民，是富有民俗风情的山水画。

《华灯侍宴图》轴富有诗意地画出在天色将晚之时殿堂内饮酒欢宴的宫廷生活。通明的烛光明亮辉煌地照亮了院落，一队宫娥正于院中翩翩起舞，花树围绕在殿的四周，殿后两株古松挺立，使气势得以加强，将"乐闻禁殿动欢声"、"玉栅华灯万盏明"的奢侈生活表现了出来。

《水图》卷画家通过细心观察各种水势，淋漓尽致地表现出水的性态及在不同的环境气候下所起的变化。此外，马远的作品还有《雪景图》卷、《西园雅集图》卷、《雪滩双鹭图》轴、《寒江独钓图》轴等。

→ 华灯侍宴图轴/南宋　马远

↑ 水图卷／南宋　马远

　　在中国传统画中，刻意画水并取得成效的，仅有五代的孙位与宋代的孙知微，而经详细观察并描绘各种水态的，当推马远为第一。

　　此图共有十二幅，分别题为《云生沧海》《湖光潋滟》《长江万顷》《寒塘清浅》《细浪漂漂》《层波叠浪》《晓日烘山》《云舒浪卷》《波蹙金凤》《洞庭风细》《秋水回波》《黄河逆流》，人评"马公十二水，惟得其性"。

　　如《黄河逆流》，作者选取"逆流"的特定时刻，以不稳定的构图、颤涩的线条等，来表现黄河之水特有的浑浊、凝重等特点；又如《长江万顷》，作者以流畅的线条表现其平稳、浩荡而又湍急的情状；再如《秋水回波》，遥遥可见天际水平线，细波由近推远，用线流动，两只贴水而飞的水鸟打破了画面的呆板，云舒水静，水天一色。从这些图中观者可以体会出画家具有敏锐的观察力和扎实的功力。

↑ 溪山清远图卷 / 南宋　夏圭

夏圭夏半边

　　夏圭，字禹玉，钱塘（今浙江杭州）人，生卒年不详，任职宁宗、理宗朝画院待诏，与马远同时而略后一点。关于他在画院中的职位，庄肃《画继补遗》卷下写的是理宗朝"祗候"；夏文彦《图绘宝鉴》卷四写的是宁宗朝"待诏，赐金带"。

　　夏圭早年擅长画人物，后受到李唐的影响，改画山水，墨色淋漓，笔法苍老，夏文彦称之为"奇作"，认为"院中人画山水，自李唐以下，无出其右者"。至后世，更把他与马远并称为"马夏"，如郁逢庆《续书画题跋记》引陆完诗所说："但觉层层景不同，林泉到处生清风；意到笔精工莫比，只许马远齐称雄。"夏圭有三种画风：一种较为细密精工，如传世的《西湖柳艇图》轴，元郭畀题词于画轴上，称它是夏圭的真迹，并称"笔墨淋流，云烟变态，饶有士大夫风骨。论者多谓马夏之习，盖亦未见其真面目耳"。画面烟水凄迷，柳堤回环，舟桥、屋宇点景而成，笔法虽微见粗犷，但画得较为洒脱随意，与刘松年的整饬有所区别。南宋画院众工，多在临安北山或环湖风景佳丽处活动，故所作山水，大多是西湖风景，如刘

松年的《四景山水》，全为西湖景致，马远及其子马麟，也曾经画过《西湖十景》。所以夏圭作此图，也受当时湖山歌舞的影响。

另一种偏于清刚但不狂放，如传世《溪山清远图》卷，展开画卷发现的是近景，用大斧劈皴画巨岩大石，块面分明，勾斫有力。杂树丛生于岩缝、石间，后露出远处一片松林，梵刹琳宫若隐若现；石畔滩头，渔舟三两，院前桥上，有策杖而过之人；近景上方，树丛、山影由淡墨扫出，接着用更淡墨拖出曲折有致的线条，化入云气漫漫之中，将阔山远水表现得空灵异常。中段顶天立地的峭壁直插江中，岩坡溪桥引向幽壑，与浩渺的江色相涵，展现山水变化之奇境；山下竹林、草庐、高人逸士徜徉于其间，指点江山。末段危峰如削，高耸险峻，近处山林茂密，石坡平滑，清淡萦回，江天空阔，转而林壑深重。全卷意境剪裁巧妙，疏密相间，画法虽已日趋狂躁，但仍相对清淡。

《烟岫林居图》《梧竹溪堂图》《遥岑烟霭图》一类的小品画是夏圭的典型画风，其特点是取景于一角半边，近景笔墨浓重，大斧劈皴有力透纸背的躁动力量；远景则用凄迷的淡墨，无论是点染还是画法，都疏简草率，阔略豪纵。

据吴升《大观录》卷十五引董其昌《题夏圭应制山水卷》："夏圭师李唐，更加简率……其意欲尽去芜拟蹊径，而若减若没，寓二米墨戏于笔端。"

↑ 临流抚琴图页/南宋　夏圭（传）

↑ 西湖柳艇图轴/南宋　夏圭

渾如冷蝶宿花房
擁抱檀心憶舊香
開到寒梢尤可愛
此般必是漢宮粧

層疊冰綃

→ **层叠冰绡图轴**/南宋　马麟

　　马麟，钱塘（今浙江杭州）人，生卒年不详，南宋著名画家马远之子，工画山水、人物和花卉。此图绘疏枝绿萼白梅，一枝昂首俏立，一枝低眉含笑。萼与花瓣先用细笔勾勒，再用淡绿色染出萼片与花瓣的底部，然后用白粉晕出层层叠叠的花瓣，生动地表现出白梅洁如缣素、润若凝脂的风骨，显得清香冷艳。花枝清癯如铁干，更增添了梅花"冰肌玉骨"的神韵。全图用笔工巧精丽，构图巧妙，画幅左侧有"层叠冰绡"四字，为当时宋宁宗皇后杨氏所题，用以形容白梅的冰清玉洁非常贴切。画幅上方又有七言诗一首，将梅花比作汉时美女，含着赞美的感情色彩。此图秉承马远的画风，但用笔略显秀润清劲。

←静听松风图轴／南宋马麟

此图是马麟的传世代表作，绘临溪岸边，巨石壁下，三株古松宛若苍龙，盘曲偃仰。松下高士屈腿而坐，似乎在谛听松涛，一小童侍立于前。画面似有山风阵阵，枝叶摇摆，藤条飞舞，与高士凝神侧身的专注神情相呼应，形成静中有动、动静结合的效果。整幅画构图别具匠心，远山轻描，既拉开了视野，又突出了近景，用笔流畅劲利，风格秀逸清雅。

法常笔墨淋漓尽致

　　法常（1207—1291）是继梁楷之后最负盛名的禅画大师，号牧溪，俗姓李，蜀（今四川）人。年轻时曾中过举人，受文同的影响，也很擅长绘画。绍定四年（1231）蒙古军从陕西将蜀北攻破，四川震动，他随难民沿长江流亡到杭州，结交了世家子马臻。后出家为僧，受禅林艺风影响作禅机图，殷济川曾指点过他，于是他作风突变，脱去畦畛。宝祐四年（1256）以后，在西湖六通寺做住持，目睹权臣误国，于咸淳五年（1269）挺身而出，斥责贾似道。事后被追捕，于"越丘氏家"隐姓埋名，而禅林艺坛竟传遍了他的死讯。直到德祐元年（1275）贾似道败绩，才重新出现，一直活到元初，去世后遗像留在杭州长相寺中。

　　法常"喜画龙、虎、猿、鹤、禽鸟、山水、树石、人物，不曾设色，多用蔗渣草结，又皆随笔点墨而成，意思简当，不费妆缀，松竹梅兰，不具形似，荷芦俱有高致"（吴太素《松斋梅谱》卷十四）。这种随意点墨、意思简当的画风与梁楷相类似，形简神完，不仅仅是普通的形似，笔墨自然而没有刻意的痕迹，所以与文人士夫"中和"的审美理想是不相合的，被认为是"诚非雅玩，仅可供僧房道舍，以助清幽耳"（庄肃《画继补遗》）。大部分作品流入日本，但元吴太素谓"江南士大夫处今存遗迹，竹差少，芦雁亦多膺本"，可见人们还是喜欢他的画的。

　　《观音图》《竹鹤图》与《松猿图》三幅均为绢本水墨淡彩，是法常传世画迹中一套流传有序的显赫杰作。中日当时有十分频繁的经济文化交流，禅林之间的往来更加密切。端平二年（1235），日本僧人圣一来华追随无准学习佛法，与法常为同门师弟兄；淳祐元年（1241）圣一归国时，法常便赠此三轴。后为足利氏所有，又归于今川义元；义元死后，今川家

←竹鹤图轴/南宋　法常

庙妙心寺的第三十五世住持太原崇孚为了纪念义元，筹建妙心寺山门，遂将它们作为等价物施于大德寺，一直保存至今，被尊为"国宝"。暂不提《松猿》《竹鹤》两图，仅论《观音图》的描绘。在这幅画中，宏丽壮大的佛国道场被荒凉的山野所取代，观音身穿白衣，如同平常的农家妇女，形象朴实，表情淡漠、镇静，神闲意定，体现出禅宗空寂的心境。

法常另有传世的《蚬子和尚图》等，则为典型的禅画"罔两"图式，但有可能是伪造品。

南宋后期的禅画花鸟画，在院体画派衰落之际异军突起，与禅画人物、山水一样，以刚猛迅烈的狂放作风使人惊奇，但入元后即被文人士大夫一致抵制，遂东渡日本，没有再次兴起。梁楷和法常仍是最具代表性的画家。

《芙蓉图》《八哥图》《栗图》《柿图》《虎图》《龙图》等，则有更为放纵的画法，更加浓郁的禅意，日本及至西方美术史界对其评价很高，这类作品的一个重要特点是更加强调水墨淋漓尽致的表现效果，致使花鸟的形象似乎是浸濡在雨色凄迷之中，因此，被日本的美术史家称之为"濡燕""濡鸠"等。

→ 蚬子和尚图轴／南宋　法常

风俗画巨匠李嵩

李嵩，钱塘（今浙江杭州）人，小时候是木工，后被绍兴画院待诏李从训收养，跟着他学习绘画，为光、宁、理宗三朝画院待诏，工画山水、人物、花鸟，尤以风俗画著称，是继张择端之后的又一个高手。他创作的风俗画，题材十分广泛，既有婴戏货郎，又有民间演戏，还有农田耕种与跳大神等。他曾画《四迷图》，描绘都市中四种腐化堕落的现实：酒、色、财、气。他还画过《宋江等三十六人图赞》，表彰忠义的起义英雄。

他的传世作品《货郎图》卷、《市担婴戏图》册，则描画在村镇之间活跃的挑担货郎到村头来，还来不及把担子放下，

↑ 市担婴戏图／南宋　李嵩

↑ 杂剧眼药酸图页／南宋　佚名

便已引来一大群村童的围绕笑闹，有的指指点点正在选购，有的招呼同伴或把母亲拉住准备去买东西，有的则打逗着对食物进行抢夺；老货郎则摇着拨浪鼓，边欢迎边防范着过于兴奋的孩子随便动手。整个描绘生动而朴实，不同人物的神情动态都很恰当，亲切而有趣。据《梦粱录》卷十八记载，南宋偏安时期，挑担推车活动于城乡的货郎行当活跃异常，他们多"装饰车盖担儿"，"以炫耀人耳目"，在苏汉臣和李嵩的作品中，就正是这样的。如李嵩《货郎图》的挑担上，杂而不乱的许多货品，刻画逼真，清晰可辨。有专为儿童做的玩具如小鼓、风车、葫芦、花篮等，并有具体属名"专为小儿"的字条；还有农业生产用具如木叉、竹耙等；有瓶、缸、茶碗、杯盘等日常生活用品；也有糕点、瓜果等食品。不少货物上还标着"明风水""守神""三百种""酸醋""杂写文约"等小字条，就像是商品的标签一样。它们与张择端《清明上河图》中鳞次栉比的店铺相同，共同体认了

↑ 骷髅幻戏图/南宋　李嵩

商业贸易活动在宋代社会经济中的重要地位，如传为刘松年所作的《茗园赌市图》、佚名的《卖浆图》等，都是取材于此。

另一幅传世作品《骷髅幻戏图》，描写"五里墩"的村头，妇婴们观赏骷髅戏演出的情景。还有佚名的《眼药酸》《杂剧图》等类似的作品，反映了当时戏文艺术的发展和普及。据《梦粱录》《东京梦华录》《都城纪胜》《武林旧事》等笔记记载，宋代戏文演出，民间演员将它称为"敬乐"或"路岐"，他们往来各地巡回演唱，有的在都市勾栏瓦舍作场，有的则只要找到宽敞的地方便可作场；为服务统治者服务的有供奉内廷的"教坊乐部"，也有应承官府的"衙前乐"。《骷髅幻戏图》则反映了民间散乐的随处作场；《眼药酸》则是官本正杂剧以末朴净终剧的纪实。

李嵩在艺术上也有所创新，他的《观潮图》很有新意，不表现弄潮戏水的盛况，而画烟树凄迷的景色，令人有悲戚的感觉。

↑ 货郎图 / 南宋　李嵩

　　《货郎图》是李嵩画的以儿童生活为题材的风俗画，是一幅横卷淡彩画，全图描绘了老货郎挑担将至村头，众多妇女儿童争购围观的热闹场面。左下方款署"嘉定辛未李从顺南嵩画"。李嵩以货郎为题材，创作过多幅货郎图。除北京故宫博物院藏的这幅横卷外，其余的皆为小幅，分别藏于中国台北故宫博物院、美国堪萨斯州阿肯博物馆的尼尔逊美术馆及美国纽约大都会美术馆。

　　画面左部分有八个人：老货郎面带微笑，挑担摇鼓，两童子飞奔上去，手臂伸向货担，有四个孩童已触摸到货物，有的惊讶，有的好奇，有的呆看，最左边有一个妇女正俯身取玩具给自己的孩子看。画的右侧有七个人和四只小狗：一个妇女怀里抱着一个孩子正匆匆走向货郎，左臂向前伸着，她身旁的两个孩童欢叫吵闹着，像是要求母亲非得给他们买玩具一样。另有两童拉扯着，一小童像是已经买了零食，一边嚼着一边拉着还在迷恋不舍的另一小童，画的最右方，一小童

手提葫芦，含指回顾，神情犹豫不决。后面，几只狗吠叫、蹦跳，高兴地摇着尾巴。整幅画人物虽多，然而疏密相间，互相呼应，两部分以妇人、童子的手势巧妙地连接为一体，作者对不同人物的动作和心理都刻画得非常细致，使画面显得生动自然。

此画线条细腻雅致，货担上的物品用笔如丝，柔韧圆转；而人物的衣纹则使用颤笔，转折顿挫，恰当地表现出下层妇孺身着布衣的特色。细劲的线描，准确而传神地勾出朴实的形象，把劳动人民的生活作为审美对象来描绘，在中国古代美术发展史上有着重要的意义。

此幅《货郎图》表现了挑满玩具百货杂物的货郎受到了乡村孩子、母亲的欢迎，具有浓厚的生活情趣，作者概括地展示了乡村货郎的真实形象。整个画面表现了生动热闹的气氛，说明了宋代城镇集市贸易和商品交换的繁荣，这幅画对了解宋代风俗具有重大价值。

元时期

归隐山林的高逸

元代推行民族歧视政策，废除科举制度，汉族士大夫地位不高，难以施展政治抱负，只能寄情于诗文书画。这一时期，山水画、花鸟画、人物画都相当兴盛，并且出现了众多著名的画家，其中以赵孟頫和被称为"元四家"的黄公望、吴镇、倪瓒、王蒙最具影响力。元代绘画重视主观趣味和笔墨风格的表现，讲究诗、书、画三者的结合，成为继宋朝以来中国绘画的又一高峰。

何澄开逸笔风气

何澄，大都（今北京）人。元世祖时被征入朝廷，担任太中大夫秘书的职务，后因进献界画，赐昭文馆大学士、中奉大夫（从二品）。

何澄喜欢鞍马、人物、界画。现流传的作品《归庄图》卷，以墨笔画陶渊明《归去来辞》意，画中树石干墨燥锋，人物用方笔线描，既有南宋院体遗规，也开元风逸笔先路。卷后有虞集、赵子昂、柯九思等题跋，这说明他的画很得时人欣赏。

↓ 归庄图卷 / 元　何澄

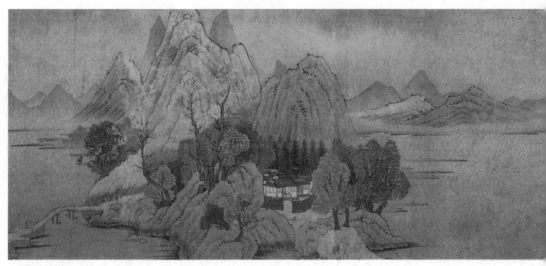

↑ 浮玉山居图卷 / 元　钱选

但吴升《大观录》却评价此画说："树石屋宇行笔俱疏落，未见有精能绝诣处。"说明吴升对元初北方画坛的基本风格缺乏总体了解。

老钱丹青今世无

钱选（1239—1301），字舜举，号玉潭，又号巽峰，湖州（今浙江湖州市吴兴区）人。与赵孟頫等并称为"吴兴八俊"，宋景定间进士，入元不仕。

钱选擅长山水画。《浮玉山居图》为纸本设色，现藏上海博物馆，画中墨山翠树，体现了唐人的风格，但又是一种水墨与青绿结合的风格，别具一格。钱选的花鸟画本于赵昌，但清新雅致，色墨柔润，可以说是脱尽匠气。钱选的人物画师承阎立本、李公麟，但线条独具一格，大多以古代的高人逸士为题材，如竹林七贤、陶渊明等。现存《柴桑翁像》卷为其人物画代表作。

钱选的画以"精巧工致"出名，所以受到"老钱丹青今世无"的赞扬。唐寅《六如画谱》中载有钱选与赵孟頫议论"士夫画"的话："然观之李伯时、王维、李成、徐熙，皆士夫之高尚者，所画盖与物传神，尽其妙也。近世作士夫画者，其谬甚矣。"

↓ 山居图卷 / 元　钱选

龚开以瘦马自喻

龚开，字圣与，号翠岩，淮阴（今江苏淮阳）人。他曾是南宋末年的两淮制置司监，宋亡后，龚开保持着"周粟如山夷叔馁"的民族气节，以遗民的身份在江南文坛中来往，顾身逸气，疏髯秀眉，经常为好事者吟诗作画，以抒发自己内心的感情。黄潜的《跋翠岩画》称其"遭值圣时，海宇为一，老无所有，浮湛俗间，其胸中之磊落轩昂峥嵘突兀者，时时发见于笔墨之所及。后生小子乃一切律以寻常书画之品式，宜其传世者少也"。从此段话中，可以得知龚开悲愤的心情。

他的传世之作《中山出游图》卷，画钟馗兄妹坐辇车上，在群鬼的拥护下向前走去。画中钟馗怒目虬髯，有着逼人的气势，这表现了画家消除鬼怪，澄清人寰的愿望。陈方有《题龚翠岩中山出游图》诗："楚龚胸中墨如水，寒落江南发垂耳；文章汗马两无功，痛哭乾坤遽如此……翁也有笔同干将，貌取群怪驱不祥；是心颇与馗相似，故遗麾斥如翁意。"

龚开喜欢描绘瘦马、高马，以及钟馗小孩，从他的题画诗中可以看出它们都有所寄寓。如现存的《骏骨图》一改唐宋人画马的丰腴健美之风，画中的马瘦骨嶙峋，垂头漫步于荒漠旷野之中，渲染一种悲怆的气氛，表现了画家孤臣宿儒的心情。

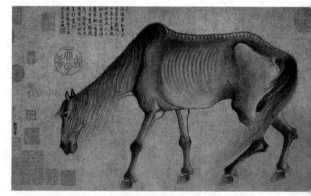

↑ 骏骨图卷／元　龚开

↓ 中山出游图卷／元　龚开

郑思肖画兰露根

郑思肖，字所南，福州（今福建福州）人。南宋太学上舍应试博学宏词科，元兵南下时，曾犯颜上疏，宋亡后移居平江。在南宋遗民中，他是对元朝统治者反抗最强烈的一个，他曾在自己的房门前挂着一块写有"本穴世界"的匾，以暗示"大宋"的意思。并且平时坐必向南，以示自己的气节，表明自己决不作北面贰臣之意。平时"幅巾藜杖，独行、独住、独坐、独卧、独吟、独醉、独往、独来"于梵宇山林之间；岁时伏腊，辄望南野哭，拜后再返回来。

↑ 墨兰图/元　郑思肖

郑思肖以画兰出名，兰多露根，以示亡国无土之恨；兼及竹菊，但从不描绘杂草，即所谓的"纯是君子，绝无小人"。曾有邑宰闻其才艺，就想以赋役逼他画兰，他闻之大怒："头可断，兰不可得。"邑宰奇而释之。这种君子画恰好契合他的君子气节，如他在《我家清风楼记》中对叔齐、伯夷、许由、严子陵、屈原深表倾慕，曾写道："大抵古今超迈之人，所出之时皆不同，而遇之事亦不同，高怀劲节则同，辉辉煌煌俱不可当。不以万乘非为不尊，万钟非为不贵。吾人所尊所贵者，惟终身以天地行吾之志而已，大开怀抱，纯是古意。初不见其有他，俱未尝有所示，遗乃形而孤往，超乃浊以立命，永吹此香，浮动终古，其清又至矣。"

他现存的著作有《墨兰图》卷，疏花简叶，没有根土；兰叶的点撇，以及一些总体的描绘，都显得生拙刚骘，这表现了他"三军可夺帅，匹夫不可夺志"的人生气节。

高克恭善画青山白云

高克恭（1248—1310），字彦敬，号房山，先祖西域人，高克恭自幼学习汉族文化，27岁开始当官，官至刑部尚书。

高克恭的绘画，特别是他的山水画，在元代产生一定的影响，"世之图青山白云者，率尚高房山"。明清两代如王原祁、董其昌等，都十分崇拜他。

高克恭现存的《云横秀岭图》轴，绢本，浅设色，画云山雨树，气韵流润，山顶青绿横点，坡脚勾皴粗重，掺杂着董、米的一些特点，别具一格，与众不同。

《雨山图》轴是高克恭的另一幅名作，图为纸本水墨，下面写道："克恭为孟载画雨山图，画竟雨如洗，快事也。"这是他晚年作品，画中山峰、屋舍、树木、云霭被一片雨色所笼罩，中景有溪水向微茫处淌去，整个画面被一种蓊郁、幽邃的氛围所笼罩，给人一种身临其境的感觉。此图画法全法二米，墨色浓淡，浑然迹化。山峦坡石，积墨、泼墨法相互掺杂，峦石明面处用勾笔界定，关掖处以焦墨描绘，在高氏的云山作品中，的确是少见佳作。除此之外，《春云晓霭图》也具有一定代表性。

在元初画坛上，高克恭的墨竹也是无人可及的。他现存的画竹名作有《墨竹坡石图》轴，写雨竹两竿，辅以圆石，自识"克恭为子敬作"；还附有赵子昂的题诗："高侯落笔有生意，玉立两竿烟雨中；天下几人能解此，萧萧寒碧起秋风。"

←春云晓霭图/元　高克恭

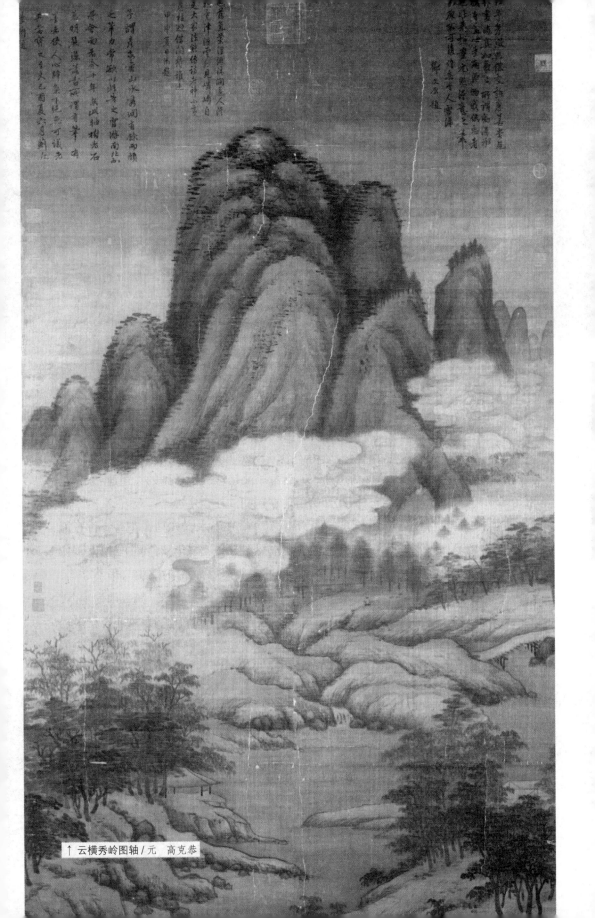

↑ 云横秀岭图轴 / 元　高克恭

↑ 水村图卷 / 元　赵孟頫

画坛领袖赵孟頫

赵孟頫（1254—1322），字子昂，号松雪道人，又号水晶宫道人、鸥波，宋太祖十一代子孙，与钱选等同称"吴兴八俊"。至元二十三年（1286），元世祖命行台御史程钜夫到江南"搜访遗逸"，赵孟頫就是这次搜访到的"遗逸"之一。于是第二年春，他来到大都，从此开始了他在新朝的仕宦生涯。

赵孟頫工笔、水墨、写意、设色无所不精，举凡山水、人马、花鸟、竹石等都能描绘得出。赵孟頫保存下来的作品以《水村图》和《鹊华秋色图》最为著名。

《鹊华秋色图》是为当时鉴赏家周密创作的。描绘了济南的鹊山与华不注山，此地赵孟頫曾到过。画是淡设色的，而且也使用水墨，画中以华、鹊二山为主体，又描绘有河水和泽地，中间穿插杂树，散落村舍，还有一群山羊，水中还有很多轻舟。正如张雨的诗所言："鹊华秋色翠可餐，耕稼陶渔在其下。"画中的渔人增加了

↓ 鹊华秋色图卷 / 元　赵孟頫

画的情趣，画中的芦苇小草在全图中起了点缀的作用，一笔一画，都见出画家的用心。鹊山双峰平峦，华不注山双峰耸立。这幅画被认为师法董源与王维。董其昌、张丑、陈继儒题跋，都说此画的画法是北苑、右丞二家画法的综合。董其昌还因此对赵孟頫的作品进行评价，"有唐人之致，去其纤；有时宋之雄，去其犷"，并称赞赵孟頫对待传统，能够"取长补短"。

《水村图》与《鹊华秋色图》都是赵孟頫创作的精品，前者代表其自由放逸的意趣，后者代表其古雅风格。特别是《水村图》，更表现出了这个时代的作品创作与文人画的特点。它的这种"自由放逸"主要表现在几个方面：一是题材以水村山野为主，表现了和平宁静的水村山庄，正与当时文人隐逸山林的思想相一致；二是水墨的调子得到了充分的运用，使艺术发展朝向平淡清逸；三是以渴笔画法为主，继承并发扬宋人的皴染画法。

↑ 赵孟頫像

赵孟頫的地位和艺术使他成为元代画坛的中心人物，很多画家和他都有师友关系，他的绘画和理论对当时和后世产生了巨大的影响。

画家诗作

赵孟頫《题秀石疏林图》

石如飞白木如籀，写竹还于八法通。若也有人能会此，方知书画本来同。

赵孟頫《岳鄂王墓》

鄂王坟上草离离，秋日荒原石兽危。南渡君臣轻社稷，中原父老望旌旗。英雄已死嗟何及，天下中分遂不支。莫向西湖歌此曲，水光山色不胜悲。

画马名家任仁发

任仁发（1254—1327），字子明，号月山，松江（今上海市松江区）人。根据上海发掘出的墓志，他"世居嘉禾青龙镇东"。他担任过浙东宣慰副使、都水庸田副使等职务。杨维桢的《铁崖诗集》、王逢的《梧溪集》等，记其画有《东山玩月图》《职贡图》《天马图》《五马图》等。

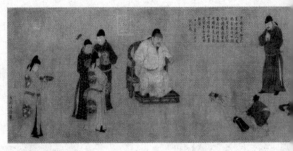

↑ 张果见明皇图 / 元　任仁发

有的收藏在元秘宫监中，有的可与赵孟頫相提并论。他用笔有点像李公麟。杨维桢评价他"法修而神完"。顾瑛在题他的《五马图》时，还说"月山道人画唐马，笔力岂在吴兴下"，所以，他所描绘的马，竟使"客来展卷阅权奇，飒飒秋风吹马语"。

任仁发遗留下来的作品有《饮饲图》《出圉图》《张果见明皇图》及《二马图》等，笔力刚健苍劲，并非常人所能及。《二马图》藏于北京故宫博物院，上面描绘着两匹马，一肥一瘦。从卷后画家的记录中得知，这是一幅不画人事却与人事有关的精品。这幅画，画家是在"吏事之余偶通"的。据他说是"瘠者皮毛剥落，啮枯草而立霜风，虽有终生摈斥之状，而无晨驰夜秣之劳"。"肥者骨骼权奇"是作者的题语。这幅画的中心思想在后面几句话，任仁发写道："世之士大夫，廉滥不同，而肥瘠系焉。能瘠一身而肥一国，不失其为廉；苟肥一己而瘠万民，岂不贻污滥之耻欤！按图索骥，得不愧于心乎？因题卷末，以俟识者。"由此可知，此画是借肥马来嘲笑那些"肥一己而瘠万民"的贪官；瘦马来赞颂那些"瘠一身而肥一国"，却仍旧没有受到器重，一生受"摈斥"的士大夫。

在历史上，任仁发这种思想是值得称赞的。《张果见明皇图》是他的另一幅作品，逼真地画出了张果在"人主"面前表演法术游戏的情景。无论布局还是构思上，都反映了他创作的独特性。

任仁发的儿子子昭和子良，继承家学，都擅长画马。任子良创作的《人马图》，现保存在北京故宫博物院。

↓ 二马图卷 / 元　任仁发

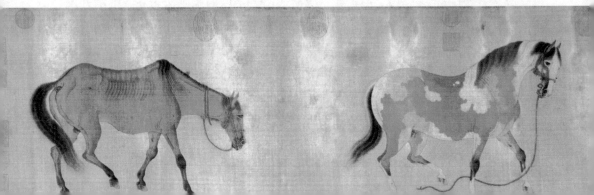

刘贯道人物画冠绝古今

刘贯道（1258—1336），字仲贤，中山（今河北定州）人。他幼时家贫，在富人家中当"家童"，因伶俐而受到主人喜欢，得到入学机会。夏文彦在《图绘宝鉴》中记载：刘于"至元十六年（1279）写裕宗御容称旨，补御衣局使"。御衣局属将作院，相当于画局，御衣局使，秩从五品，要高于画局，专门管理工艺品供奉工作。刘贯道还在至元十七年（1280）二月，画过《元世祖出猎图》，绢本设色。画上忽必烈骑着青马，穿白色裘衣，还有九个随从，或弯弓，或纵犬，或架鹰，形态各异，远处沙丘，有一排骆驼。整幅画用笔严谨，形象地表现了蒙古人的特色。

刘贯道除了画肖像画之外，还画风俗画与历史画。他流传于世的作品有《消夏图》，画士大夫的闲逸生活，颇为幽致。人物的神态栩栩如生，服饰布线精美绝伦，人物神态彼此呼应。这幅作品在元代人物画中地位突出。

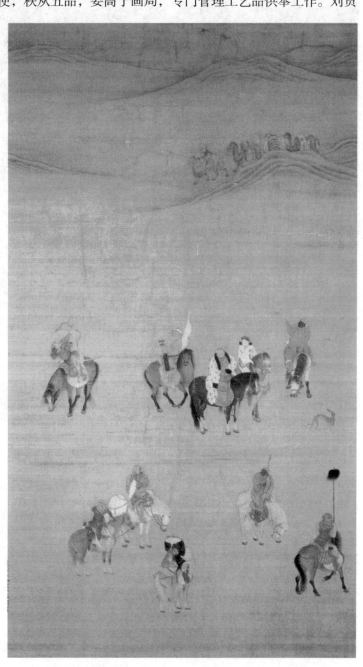

→ 元世祖出猎图轴／元刘贯道

↑ 消夏图卷 / 元　刘贯道

　　刘贯道，字仲贤，中山（河北定州）人。山水、人物、花鸟无一不通，尤善绘应真神佛。

　　图中一士大夫斜倚长榻之上，枕后乐器靠置几案，几案上书简、花瓶、杯盏摆放整齐，案侧竹叶纷披，长榻后面立有屏风，其上另画屏风，是为重屏，屏侧生有芭蕉。一主一仆两位女人向床榻走来，主人怀抱包袱，侧目而视，仆人双手执扇，望向主妇。榻上人袒胸露怀，双腿自然交叉，赤足，瘦骨嶙峋，右手持拂尘，左手拄书卷，一派仙风道骨。本画笔法工细，人物刻画逼真，构图自然贴切，设色古朴，界画工整，突显作者技艺之精深。

北方大家商琦

商琦，字德符，号寿岩，曹州济阴（今山东菏泽）人。他的父亲商挺，是元世祖忽必烈幕下的一名大臣。商琦因他父亲的关系得以进入官场，历任秘书卿、学士等职，其实是一名御用高级宫廷画师。他最擅长的是山水画，墨竹画也很好，但山水画成就最大。二赵、二李、郭熙、李成、董源等，都是他的老师。马祖常在《商学士万里图》有这样的记载："曹南商君儒家子，身登集贤非画史；酒酣气豪不敢使，挥洒山水在一纸。"流传的作

↑ 春山图卷 / 元　商琦

品《春山图》卷，设色青绿，但又有流畅苍劲的韵致，与南方画家青山绿水"精工而有士气"的风格形成鲜明的对比。

商琦与李衎、高克恭，是当时著名的北方画坛三大家，有"独步""天下无双""绝艺"之誉。

王振鹏界画元代称胜

王振鹏，字朋梅，号孤云处士，永嘉（今浙江永嘉）人。他是元代最杰出的界画作家，曾受到元仁宗的欣赏，担任过秘书监的职务，得以遍览古今图书，并临摹了大量古人画迹。

他的界画，妙在"运笔和墨，线条清晰，左右高下，俯仰曲折，平直方圆，曲尽其体，而神采奕奕，无拘无束"，他的成就可与宋代郭忠恕相提并论。流传

↓ 金明池龙舟图卷 / 元　王振鹏

于世的《金明池龙舟图》卷，绢本水墨，描绘池中龙舟来往的情景。画中楼阁崔嵬，龙舟豪华，有大量人物，以白色为背景，代表池水，形成疏密鲜明的对比，增强艺术的感染力。此外，他流传下的作品还有《仙阁凌虚图》，也是一幅精品。王振鹏也擅长人物画，保留下来的作品有《伯牙鼓琴图》卷，绢本水墨，师法李公麟，主要是白描而渲染较多。

柯九思以书入画

柯九思（1290—1343），字敬仲，号丹丘生，别号五云阁吏，台州仙居（今浙江仙居）人。

柯九思在诗文、绘画、书法、鉴赏古器物等方面，都有很深造诣。特别是在任职于奎章阁期间，交游广、见识多，画艺有很大进步。他画竹专心师法文同，风格有所不同，也许是由于受到赵孟頫化"古意"为"简率"的美学思想的影响。

刘玄曾如此评价他的墨竹："晴雨风雪，横出悬垂，荣枯稚老，各极其妙"；王冕也称赞他"力可与文同相媲美"；虞集称其"用文法作竹木，而坡石过之"。

他流传下来的作品有《晚香高节图》轴、《双竹图》轴、《墨竹图》轴、《竹石图》轴等，均能表现出以书入画的创作意图，具有浑厚清真的特点。

→墨竹图轴/元　柯九思

百代之师黄公望

黄公望（1269—1354），本姓陆，名坚，因出继永嘉黄氏而改姓。字子久，号一峰，又号井西老人、大痴，常熟（今江苏常熟）人。

他的创作保存了文人山水画"典范图式"的风格。所谓"正宗法派"，并不是说黄公望对巨、董的画路按部就班地学习，而是指他能准确地掌握董、巨创作的内在精神。巨、董之外，他又取李、郭之精华，他说李成、董源二家画树石都各具特色，学习的人应尽力而为；又说"子久精神，于散落处作生活，其笔意于不经意作凑理，其用古也，全以己意化之"。

在黄公望流传下来的作品中，最出色的要算是《富春山居图》卷。作者以苍润精妙的大披麻皴法描绘浙江富阳一带的山容水貌。卷中江水平静，峰峦起伏，为黄氏经意之作。

黄公望的作品，保存到现在的还有《九珠峰翠图》《天池石壁图》《丹崖玉树图》《九峰雪霁图》等20件之多。

《天池石壁图》，创作时黄氏已有73岁。天池石壁在吴华山，是道教的风水宝地，黄公望曾经屡次来到这里。这幅画构图繁复紧密，山峦连绵重叠，有一种扶摇直上的感觉，将景致由平远推向高远，显得极其雄壮。近景是高松耸立，茅舍在松阴后隐现。循笔势向上，山峰右角有一池塘，池上起陡壁，壁罅有瀑水下注，被称为"天池石壁"。

《九峰雪霁图》是纸本，水墨，在至正九年（1349）创作，黄氏那时已是81岁高龄。画面描绘的是隆冬的景象，充分表现出冰山雪峰的明净萧森的特点。

《丹崖玉树图》是纸本，浅绛。画面高松挺拔，笔法流畅，设色淡冶。卵石堆放在一起，叠法高远，气魄不凡。

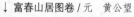

↓ 富春山居图卷 / 元　黄公望

↑ 天池石壁图轴 / 元　黄公望　　　　　↑ 丹崖玉树图轴 / 元　黄公望

↑ 渔父图卷 / 元　吴镇

梅花道人孤洁高标

　　吴镇（1280—1354），字仲圭，浙江嘉兴魏塘镇人。据说他住的地方到处都有梅花，故自称梅花和尚，或梅花道人。

　　方薰《山静居画论》中记录他："饱则读书，饥则卖卜，画石室竹，饮梅花泉，一切富贵利达摒而去之，与山水花鸟相狎，宜其书与画无一点烟火气。"孙作《沧螺集·墨竹记》记录："为人抗简孤洁高自标表……从其取画，虽势力不能夺，惟以佳纸笔投之案格，需其自至，欣然就几，随所欲为，乃可得也。"他与盛懋同里而居，当时"求盛画者填门接踵，庵主惟茅屋数椽，闭门静坐。人有言者，笑而不答"。

　　吴镇的创作，师法巨、董而能自出畦畛。他在自题中说："墨戏之作，盖士大夫词翰之余，造一时之兴趣，与夫评画者流，大有寥廓。尝观陈简齐诗云：意足

↑ 渔父图轴 / 元　吴镇

↑ 松泉图轴 / 元　吴镇

不求颜色似，前身相马九方皋。此真知画者也。"

　　吴镇流传下来的《清江春晓图》轴，绢本，水墨，描绘了江河群山，中分碧水，两岸人家，错落有致，有一叶扁舟，放棹波上，画法完全有巨然的风格。《双松图》轴，也是绢本水墨，在泰定五年（1328）创作，那时吴镇年49岁。又有《松泉图》轴，纸本，水墨，在至元四年（1338）创作，时年59岁，描绘了一高坡上的一棵孤零零的青松，松枝下拖，巨泉从松下涌出，水口被丛莽荆棘所掩，构图险峻，与马、夏边角风格有点相近，笔墨圆浑苍劲。

　　最能代表吴镇的作画态度和艺术风格的，应该是他那些以"渔隐"为主题的作品。流传下来的《秋江渔隐图》轴，绢本，水墨，构图上融董、巨的平远与马、夏的边角为一体。近处描绘有挺拔的青松与楼阁，取平稳之态，左侧陡壁巨瀑，极为险峻；远景合以山峦丛树、平湖小舟，使意境幽远。此图形象精细，笔墨湿润雄秀。

　　另一幅《渔父图》轴，创作于至正二年（1342），近景高树并峙，平坡茅屋，中景湖水澹荡，芦荻偃伏，扁舟中一位高士啸傲湖天，远处山峦重叠，烟岚迷蒙。

↓→双松图轴/元　吴镇

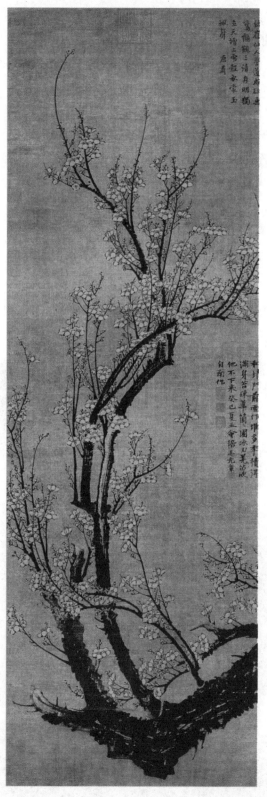

王冕墨梅见精神

王冕（1287—1359），字元章，号煮石山农、老村、梅花屋主，诸暨（今浙江诸暨）人。他自题所居住的地方为"竹斋"。王冕出身农家，幼时放过牛，经常在放牛时，"窃入学舍，听诸生诵书。听已，辄默记"；晚上则在佛寺长明灯下努力学习，"琅琅达旦"。后来，会稽理学家韩性收他为弟子。王冕虽有才学，但屡考不第，于是"买舟下东吴，渡大江，入淮楚，历名山大川，北游至燕都"。暮年，王冕隐居在九里山之中，有三间房子，名为"梅花屋"。他常身穿古衣，以种植豆粟、灌园养鱼为生，自号"会稽外史"。

王冕画梅花，自有托兴，曾自题为："冰花个个团如玉，羌笛吹他不下来。"元末，朱元璋占领婺州，欲招其为咨议参军，没有到任就因病而死。

王冕画墨梅，一是作为精神上的寄托，二是为了维持生活。王冕以卖画来维持生计，反映出文人画纯粹的"自娱"功能已有了改变。王冕的墨竹师承扬无咎，但在笔墨性格和章法结构方面与之有很大的不同。扬画平稳，没有摆脱刻板；王画遒逸简率，富有书法韵致；扬画稀疏清冷，高逸出尘；王画则繁

← 南枝春早图轴/元　王冕

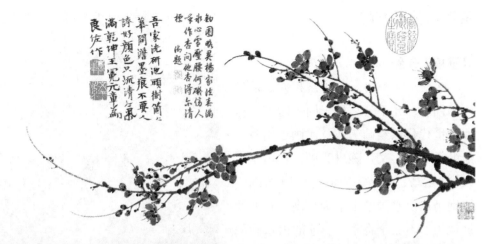

↑ 墨梅图卷／元　王冕

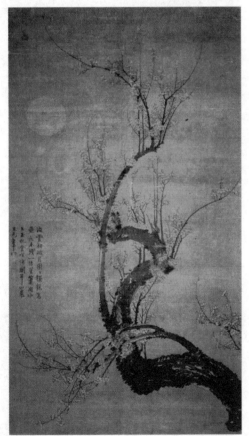

↑ 墨梅图轴／元　王冕

花密蕊，生机勃勃。明代王谦、陈宪章等受其影响特别大。

　　保存下来的《墨梅图》卷，纸本，水墨，用浓墨来勾描树枝，枝梢的出笔拉长，富有一种柔韧的弹性，与宋人的刚斫有所不同；花以淡墨晕点，再以苍劲的笔法剔画须蕊，极其浑圆晶莹。

　　《南枝春早图》是另一幅《墨梅图》轴的别名，绢本，水墨，于至正十七年（1357）创作，出于画家暮年之手，老笔纷披，却又天真烂漫。图中描绘了一枝垂梅，梅干粗硕圆厚，勾染相参，疤节与鳞皮施以浓墨；枝条柔韧挺健，枝梢具有动感；花用双勾法，圆润细腻。整幅作品，千枝万蕊，繁缛热烈，洋溢着一种欣欣向荣的气氛。此种画梅之法，为王冕所创。

放逸派的最高峰

盛懋精致有余

盛懋，字子昭，浙江嘉兴人，是吴镇的同乡，几乎与之处于同一时期。他家世世代代以绘画为业，属画工出身。他继承家学，又拜陈琳为师，在山水、人物、鞍马、花鸟等方面取得很大成绩，特别是以山水画的水平为最高。有人评价他为"不数李将军"。他的山水画深受李思训、李昭道、赵伯驹的金碧青绿画的影响，但文人画对他也有一定的影响力。其画兼取董、巨画路。

流传下来的《溪山清夏图》轴，绢本，设色，画中有水榭丛树、高岭白云；结构紧密，笔法工整，点染细腻，是其山水画的代表之作。

《秋林高士图》轴，绢本，设色。《秋江待渡图》轴，纸本，水墨，在至正十一年（1351）创作，风格与巨、董画派有些不同，但因为技艺过于"娴熟"，线条有"流滑"之弊，行笔运墨明显不足，因此表现得特别浮薄。这样的作品特别适于世俗的欣赏趣味，致使他的画名在当时超越"元四家"中吴镇。

二米派方从义

方从义，字无隅，号方壶，贵溪（今属江西）人，龙虎山正一教道士，居上清宫。生卒年不详，元顺帝时曾遍游祖国大江南北，至正三年（1343）到大都，后不久南归。这一次出游，他结交了很

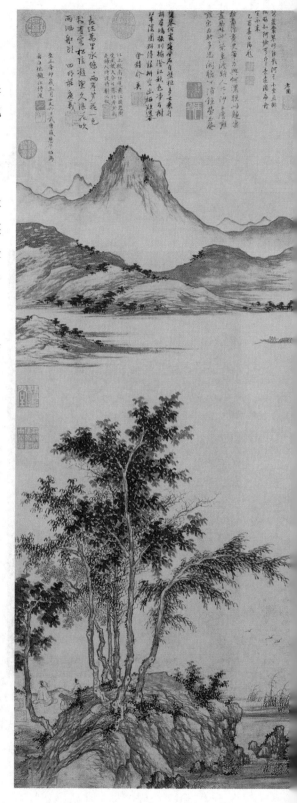

→ 秋江待渡图轴／元　盛懋

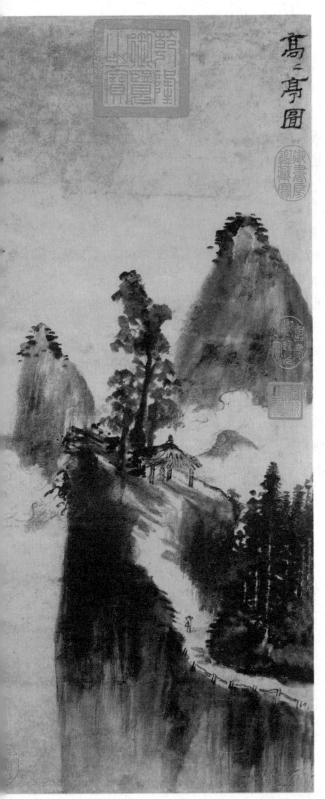

← 高高亭图轴/元 方从义

多的官吏、文人和画家，赢得了一定声誉。童冀《方壶道人山水歌》称其："归来醉吸三斗墨，净洗胸中旧荆棘；解衣磕礴反闭关，日对云林写萧瑟。"他的山水画学二米、高克恭，兼取董、巨，把四家风格融合起来，再加上道家思想的熏陶，使得他的山水画创作呈现出笔酣墨畅、一气呵成的风貌，在元代自成一家。

《丹崖集·壶里乾坤图记》中曾有唐肃较深入的剖析："嘻！此所谓'壶里乾坤'者，道家者流之言也……方壶先生有得于此，故其心与道俱知兴神通，挥洒翰墨之际，千态万状，不假摹拟，浑然天真，而超出乎丹青畦畛之外，非特可以奴隶众史而土苴俗品，虽道亦无所不寓也。"

传世《高高亭图》轴，水墨，纸本，画的是高坡丛树，旁有一亭，亭远处是高耸的双峰，云烟氤氲，看上去就像信手涂抹的一样，笔墨狼藉，元气淋漓。自题为"醉后纵笔写之如此"。

又有《山阴云雪图》轴、《武夷放棹图》轴、《神岳琼林图》轴等，取法不同，风格也不一，或学高克恭，或变化董、巨。如《神岳琼林图》用硬笔重墨，坚如铁铸，以突出"白昼天昏黑"的意境。

倪瓒聊写胸中逸气

倪瓒（1306—1374），字元镇，号云林子、幻霞子、荆蛮民、净名居士、懒瓒等，无锡（今属江苏）人。他家底殷实，自建有园林，筑清阁，"善琴操，精音律"。他在50岁前从大兄文光奉全真教，后又信佛教，曾作诗自述为"嗟余百岁强半过，欲借玄窗学静禅"。晚年，疏散家财，离家隐居，"扁舟箬笠，往来湖泖间"，所画山水荒无人迹，意境幽寒。

倪瓒传世作品中最早的一幅是《水竹居图》轴，画面中的竹树茅屋，隔溪远岫平林，已是后来"三段式"的雏形，但由于前后景排得较近，所以显得紧凑坚实；用笔浑厚圆润，与后来的轻笔渴墨显然不同，但内在笔性还是一致的。

今存于台北故宫博物院的《雨后空林图》轴，也是纸本设色画，于至正二十八年（1368）作，时年68岁。画中崇山峻岭，茂树繁林，笔墨极为苍涩。虽为设色，但整体还是荒凉

↑ 倪瓒像

→ 水竹居图轴/元　倪瓒

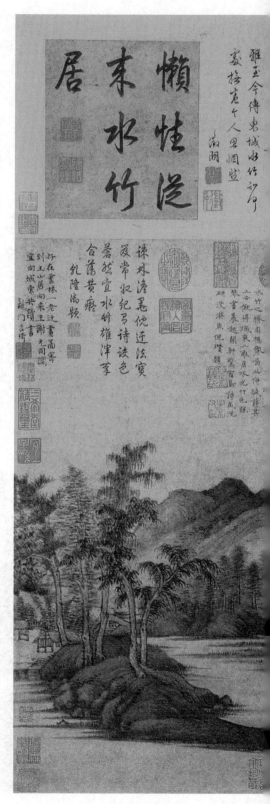

萧瑟的，不像《水竹居图》那样清润隽秀。

《渔庄秋霁图》，水墨，纸本，作于至正十五年（1355），时年55岁。近景画平坡高树，枝叶荒疏，远方画峦头岫影。他把远景提得很高，更显出中间湖面的空旷浩渺。笔法轻盈，似嫩而苍，和晚年的一意平淡又有不同。折带皴作坡陀岫影，还使用了拖笔手法，枯渴中见腴润。

去世前所作的两件作品《春山图》《容膝斋图》，更能反映倪瓒那时的心境。二图均为水墨，纸本，作于洪武五年（1372）。《春山图》为云林变体，用干笔勾皴出山石，略近王蒙牛毛皴，极为苍老劲健。白云也是空勾，这在倪画中极少见；画面景物紧密集中，又与早年《水竹居图》的章法如出一辙。一种荒率之气不加修饰地跃然纸上。

自题云：

狂风二月独凭栏，青海微茫烟雾间；
酒伴提鱼来就箸，骑曹问马只看山。
汀花岸柳浑无赖，飞鸟孤云相与还；
对此持杯竟须饮，也知春物易阑珊。

《容膝斋图》仍为"三段式"结构，但笔意惨淡，完全没有了纵横习气，所谓无意为之乃佳，标志着倪画"逸品"的最高境界。

倪瓒的绘画，特别是他的山水画，对明、清画坛的影响巨大。当时江南士大夫家是否清高，就看他家有没有倪瓒的绘画。方薰曾赞倪瓒的画就像褚遂良的字和陶渊明的诗，称其"洗空凡格，独运天倪，不假造作而成者"，还说"读老迂诗画，令人无处着笔墨，觉矜才使气一辈，未免有惭德"。

明、清两代学倪瓒画的人很多，但没有人能得其精髓。沈周多次效仿倪瓒的画法，但都以用笔过湿、过重而失败。董其昌从小学习倪瓒，到老也没有真正达到"无心凑泊处"的意境。此外，如弘仁、王原祁等，都对倪瓒认真追摹过，但只有弘仁稍有小成。

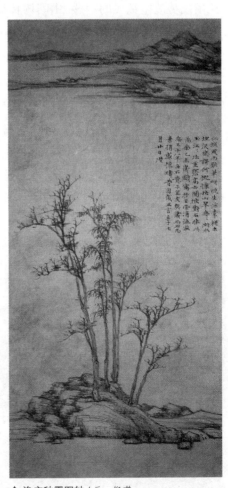

↑ 渔庄秋霁图轴/元　倪瓒

王蒙万壑在胸

王蒙（？—1385），字叔明，号黄鹤山樵，吴兴（今浙江湖州市吴兴区）人，是赵子昂的外孙，与黄公望、杨维桢、倪瓒等均有交往。元末张士诚占领浙西，王蒙曾被招致幕府，担任过理间、长史等职，不久又在青卞山隐居。元亡后，王蒙出任明泰安知州，后卷入胡惟庸党案事，身陷囹圄，冤死狱中。

王蒙的绘画，早年师从赵子昂，后来效仿董、巨，进而取唐宋各家之长，融会贯通而自成一家。

王蒙的传世作品《青卞隐居图》轴，被董其昌评为"天下第一"。图为纸本，水墨，作于至正二十六年（1366）。卞山又名弁山，距吴兴西北十八里，山势峻峭，石色晶莹，山中林木繁茂，云雾缭绕，曾是王蒙隐居之地。画家叠用牛毛皴、披麻皴，表现卞山主峰高耸入云，岭峦环抱，山间有飞瀑激泻，跌宕直下，越加衬托出山势凌空欲飞的动感。山间树林丛生，枝繁叶茂；山坳草堂中一隐士盘膝而坐，涤除玄览，显然是画家本人胸怀心境的写照。

《太白山图》卷，在王蒙作品中别具一格。纸本，设色，描绘的是陕西内的太白山。全卷宽长，群山连绵起伏，万壑松风，千年古刹，僧人们各自忙碌，朝圣者络绎不绝，一派香火鼎盛的景象。画中的山峦松树以尖细的笔锋刻画出来，行笔如作草篆，气势恢宏，打点极为沉厚稳静，整个画面点线密聚，色彩绚丽，极具写实性。

《葛稚川移居图》轴，纸本，设色，西晋葛洪移居罗浮山的情景，实际上仍是画家本人思想的写照。此图画法较为工整细腻，画中树叶全用双勾，着青绿和赭色；山石用淡墨勾勒，焦黑皴擦，再染以青赭色，看上去悠然深秀。作为处理形象的手段，勾擦皴染都被融进了画的肌理质地中，"刻画"的特色完全体现出来。

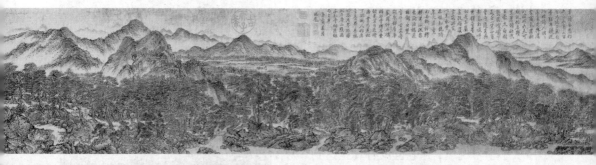

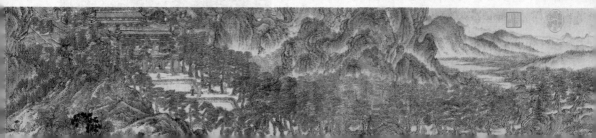

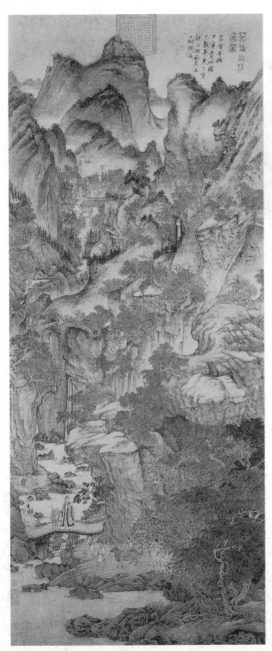

↑ 葛稚川移居图轴 / 元　王蒙

← 太白山图卷 / 元　王蒙

→ 青卞隐居图轴 / 元　王蒙

中国古代壁画的巅峰之作

永乐宫原在山西永济，是元中统三年（1262）建成的，现位于山西芮城。

永乐宫是迄今保存最重要的元代道教建筑群，又名纯阳宫。永乐宫主体为三进院落，从前到后依次建有三清、纯阳、重阳三殿，庭院用院墙围绕。前后三殿

↑ 永乐宫纯阳殿 / 元

中规模最大的数三清殿，三殿内都绘有壁画：前殿绘道教神像，后殿为全真教主王重阳的事迹，中殿绘纯阳真人吕洞宾的故事。

三清殿壁画创作于泰定二年（1325）夏，共402平方米，所绘《朝元图》，雄伟壮观，有8个主像，都为帝王妆，每一主像两旁都配有不同的神，有仙曹、使者、香官、玉女、力士，还有金星、火星、水星、木星、土星、天官、四渎、五岳、水官、地官等。壁画分为二至四层，构成了极其宏伟的人物行列，而且绘得相当精致，表现出严谨无华的人物神态。

纯阳殿的壁画是由禽昌朱好古的门人张遵礼等完成的，三清殿的壁画是由洛阳马君祥的儿子马七为首创作的。

↓ 朝元图 / 元

↑ 神化赴千道会图 / 元

明时期

江南画派的崛起

 明代初期，画坛主要以崇尚宋代院体画风和浙派为主，名手遍布朝野，但仍有少数画家承袭元代山水和花鸟的文人画风。中期以后，苏州成为江南经济和文化中心，浓郁的复古文化风尚促成了吴门画派的崛起，出现了成就卓著的以沈周、文徵明、唐伯虎、仇英为主的吴门四家。

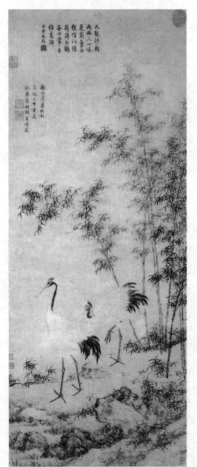

明代后期，山水、花鸟、人物都有长足进步，产生众多画风与画派，其影响所及直至清朝中叶。

宫廷花鸟画的鼎盛时期

 在明代，艺术成就最引人注目的应属宫廷花鸟画，百余年内不仅代有名家涌现，而且打破前代"院体"程式，自创新格，形成不同的风格样式。

 边景昭，字文进，福建沙县人。永乐间召至京师，授武英殿待诏，宣德时仍供事内殿。与当时在宫廷的画家赵广、蒋子成，齐称"禁中三绝"。此人善绘花鸟，继承"黄家富贵"工丽勾勒画法，用笔强劲有力而趋于粗壮，用墨无不得当，设色绚丽而冷静，较之宋院画略显清淡。其存世代表作有《竹鹤双清图》轴，用笔工细，却简而不繁，敷色厚实，又不纯粹鲜艳。

 孙龙（龙亦作隆），字廷振，号都痴，毗陵（今江苏常州市武进区）人。明初燕山侯孙兴祖

←竹鹤双清图轴／明　边景昭

↑ 灌木集禽图卷 / 明　林良

的孙子，宣德年间入直内廷。擅长用没骨画法画花鸟、草虫、蔬果。

存世作品《花鸟草虫图》所绘鼠瓜、紫茄、莱菔、青蛙、秋荷、睡莲，均根据对象的形态、质感和秉性，施以笔墨，或工或写，或勾或染，表现出精密细致、简单精练、鲜明美丽、清淡雅致等不同意韵。

林良，字以善，南海（今广东广州）人，成化、弘治年间在内廷做官，官至锦衣卫指挥使。他的传世作品以水墨写意画居多，代表作有《双鹰图》轴、《灌木集禽图》卷、《芦雁图》轴等。这些画中，禽鸟大都用劲笔重墨勾画出结构轮廓，间以淡墨晕染，显得形体坚固结实，羽翼匀称好看，真实又不失生动。

吕纪（1477—?），字振廷，号乐愚，浙江鄞县（今浙江宁波市鄞州区）人。弘治间与林良一起被征入宫廷，在仁智殿做事，同授锦衣卫指挥使。擅长画花鸟，偶作山水、人物，而以花鸟最突出。其代表性的存世作品有《桂菊山禽图》轴，山禽、花卉勾勒精密细致，形体确切，敷色鲜明美丽，树干、湖石用线健劲，皴染豪放，墨色浓重，粗细结合，灿烂高雅，表现出他的典型风格。吕纪另一路水墨写意画，在精练奔放中，亦时见精密细致的勾勒和严密谨慎的造型，放任自由而不离法度，形态与神情、气质与姿势兼备。

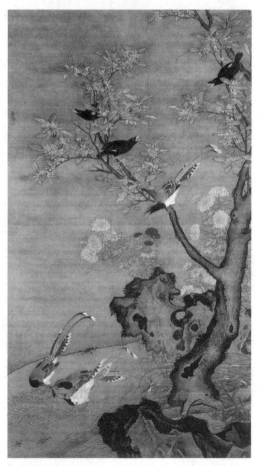

↑ 桂菊山禽图轴 / 明　吕纪

浙派始祖戴进

浙派之说，最早出现于董其昌《容台集·画旨》，他说："国朝名士，仅戴进为武林（杭州）人，才有浙派之目。"

戴进（1388—1462）字文进，号静庵，又号玉泉山人，钱塘（今浙江杭州）人。其山水出自郭熙、李唐、马远、夏圭，又结合米家运墨法，技巧熟练，画法多变。如《春山积翠图》，树的画法学习马、夏，山则以淡墨疏爽的画法为主。《风雨归舟图》则主要效法刘松年。《仿燕文贵山水轴》则以水墨晕染为主，更多地采取米氏云山的画法。《三鹭图》则以秃笔点染，又相似于梁楷画法。

《葵石蛱蝶图》则精雕细刻，着色浓艳，具有宋院体画精密不苟的画风。《达摩至慧能六代像》亦属画工严谨之作，人物生动自然。《钟馗夜游图》轴，绢本，设色画。人物造型严谨，衣服的纹理以钉头鼠尾描画，遒劲有力。画面气氛严峻冷淡，鬼气拂拂，阴风惨惨，颇富感染力。

标志着戴进高超艺术造诣的代表作品有《南屏雅集图》卷、《关山行旅图》轴、《钟馗夜游图》轴等。

《南屏雅集图》作于天顺四年（1460），当时戴进73岁，所画元代名士杨维桢西湖雅集故事，人物形象简略写意；笔墨上亦是融合诸家之特点，简繁结合，刚柔并济，如衣纹、屋舟线条近似刘松年，松姿树枝效仿郭熙，繁细勾皴学盛懋，水墨渲染含蓄圆润。《关山行旅图》轴在布局构境、山川体貌、笔墨运用上，同样采用宋元诸家之画法，而呈现出集大成风格。

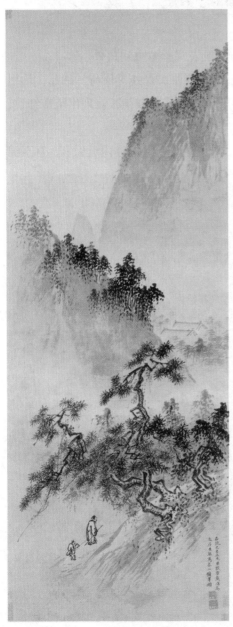

↑ 春山积翠图轴 / 明　戴进

浙派主将吴伟

吴伟（1459—1508），字鲁夫，又字士英、次翁，江夏（今湖北武汉市江夏区）人。1480 年，20 岁出头的吴伟来京，宪宗第一天就接见了他，并授予冠带。后赐官锦衣卫镇抚，待诏仁智殿。

吴伟混迹上层后，沉迷酒色，常与妓女厮混，好狂饮，人想要得其画，则须载酒携妓女至榻下。待诏仁智殿期间，一日皇上召见，正醉，中官扶掖入，踉跄进入殿中。宪宗命作《松泉图》，吴伟跪翻墨汁，信手涂成。宪宗叹道："真神笔也！"吴伟在京生活放荡，看不起权贵，故积怨渐深，感到难以再留在京城，于是请辞回到南京。1488 年，孝宗登基，召吴伟进京，命画称旨，授锦衣卫百户，且赐"画状元"印章。后因思乡心切，请回江夏拜祭祖先，获准，数月还，停留在采石，圣旨下，诏其还京师。两年后，以病为由，又回到南京，天天与诸王孙游杏花村。1506 年明武宗上台，又召吴伟进京，未奉旨，中酒毒而死，年仅 50 岁。

吴伟的绘画最初向戴进学习，亦属南宋院体派。从其学者甚多，被视为江夏派创始者，实际为浙派分支。吴伟存世作品以人物画居多，山水其次，花鸟较少。

↑ 歌舞图轴 / 明　吴伟

吴伟的人物画，早、中、晚年均有代表作。现存代表作有《铁笛图》卷、《洗兵图》卷、《歌舞图》轴、《武陵春图》卷、《子路问津图》卷等图。《铁笛图》注明年份为成化甲辰（1484），当时 26 岁，是现在知道的吴伟最早的作品。题材取自元代"铁笛道人"杨维祯的故事，画中描绘杨维桢与女侍在庭园调弄铁笛场面，画法效仿李公麟白描画法，深得好评。《歌舞图》绘于弘治癸亥（1503），吴伟 45 岁，呈现出晚年成熟的风貌。线条在流畅中带顿挫之笔，墨色也常见浓淡变化，人物比例准确，形态自然，性格鲜明。内容描述秦淮青楼幼女、10 岁的歌舞伎李奴奴给客人表演的情景，表现出吴伟钟情于声色的生活情调，其中揶揄之笔也透出玩世不恭的生活态度。

吴门画派的创立者沈周

沈周（1427—1509），字启南，号石田，自称白石翁，人称石田先生。世居长洲相城里，是明代中期影响最大的画家和吴门画派的奠基者。

沈周山水、花鸟、人物无所不能，特别是山水影响最大。

沈周山水以粗笔居多，早期多作小幅，学杜琼、刘珏，精工细致，40岁以后，始制大幅，气魄雄厚。晚年醉心吴镇，质朴拙放，境界宁静平和。他的山水作品代表了明代文人画的高峰和取向。代表作有《夜坐图》《庐山高图》等。

沈周的写意花鸟画明显更为纵姿无羁而犹有法度。后学王稚登曾说："宋人写生有气骨而无风姿，元人写生饶风姿而乏气骨，此皆所谓偏长，能兼之者惟沈启南先生。"沈周的人物画，以点景人物居多。

沈周以精深的艺术、广泛的社会交往以及谆谆教导的长者风度，对后世画坛产生了久远而巨大的影响。文徵明为其高徒，唐寅也曾得益于他的指教，其弟沈幽、沈召也以他为师。

↑ 沈周像

→ 庐山高图／明　沈周

《庐山高图》是沈周41岁时，为祝贺老师陈宽70寿辰而创作的巨幅山水。画中有沈周的题诗："庐山高，高乎哉！郁然二百五十里之盘踞，岌乎二千三百丈之巑岏？谓即敷浅原。培何敢争其雄西来天堑濯其足，云霞旦夕吞吐乎其胸。回压沓嶂鬼手擘，硼道千丈开鸿蒙，瀑流淙淙泻不极，雷挺殷地闻者耳欲聋。"气势恢宏，豪迈雄浑。画幅末署："成化丁亥端阳日，门生长洲沈周诗画，敬为醒庵有道尊先生寿。"

陈宽字孟贤，号醒庵，祖籍江西临江，所以沈周借助万石长青的庐山五老峰的崇高博大来表达他对恩师的推崇之意，画题明了而寓意深刻。

此图采用全景式构图，以高远法布置画面，崇山峻岭，巨石危峰，雄伟壮阔，错落有致。画面上段主峰给人以崇高雄浑、厚重质朴之感，意在寓意老师宽厚博大的人格。中段以庐山瀑布为中心，飞流直下，使画面有了流动感，延伸了空间，拓展了画面容量。两崖间斜横木桥，又打破了瀑布直线的单调。瀑布左侧崖壁与右侧位于中心的山冈崖壁，产生一种有力的碰撞，加强了山峦向上的张力。下段一角有山根坡石，两株高大的劲松，其姿态与中段山峦向上的趋势相呼应，使近、中、远景自下而上气脉相连。值得注意的是，图中飞瀑之下有一高士正在伫立静观，意为老师陈宽。人物小而用全景烘托，紧扣题意。

此图仿王蒙笔意，笔法缜密细秀，气势沉雄苍郁，山石皴染厚重灵动，加强了立体感。中段山峦用折带皴，墨色较淡，皴笔精细，表现出崖壁的险峻；左边崖壁先勾后皴，墨色较重，并以焦墨密点，显得苍郁幽深。画中细节之处，如山中白云，山上的杂树小草、石阶、小路等都被刻画得生动准确。在此图中，作者极力刻画出庐山仰之弥高、大气氤氲的动人形象，以表达师恩浩荡的主题。

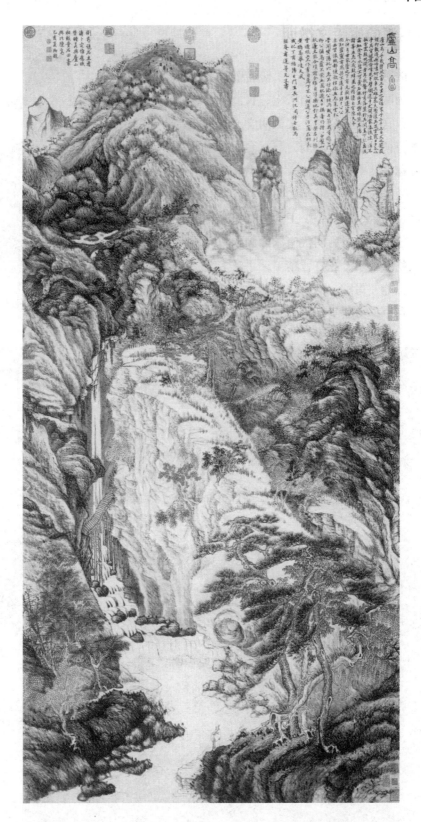

吴门画派的旗手文徵明

文徵明（1470—1559），初名壁，字行，后又改字为徵仲，号为衡山居士，长洲（今江苏苏州）人，官至翰林待诏。文徵明学文于吴宽，学书于李应祯，学画于沈周，与祝允明、唐寅、徐祯卿并称"吴中四才子"。

文徵明的绘画以宋元文人画为宗，兼取王维、董、巨、二米、黄公望、王蒙诸名家之长，形成其个人绘画风格，为明代南派绘画的集大成者。他的人物、山水、花卉皆精工，手法多变，风格各异，工笔、写意、赋色、水墨均能。

花卉中，文徵明最擅画兰竹，其存世代表性

↑ 文徵明像

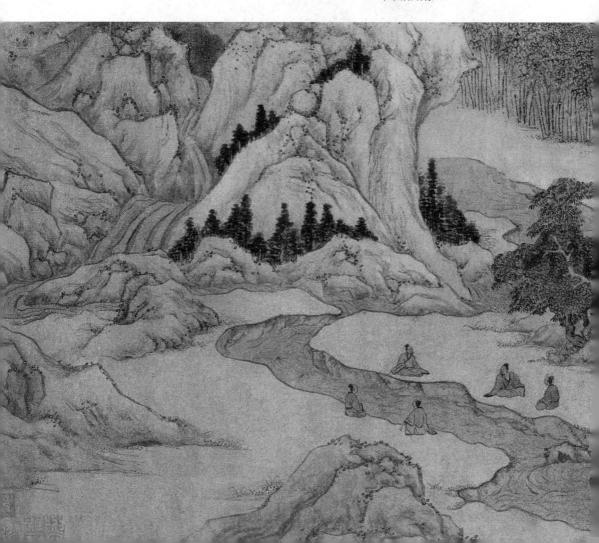

作品为《漪兰竹石图卷》，此作品将赵子固之繁密茂盛、郑所南之稀疏浅淡、赵子昂之笔墨情韵熔于一炉。

文徵明的山水画大体有水墨写意和淡设色半工半写两种格调。水墨山水多是二米和高克恭的综合，自谓"余于画，独喜二米云山，以能脱略画家意匠，得天然之趣耳"。今存《仿米氏云山图卷》可为典范。墨笔效二米手法，画云山烟树，中段有白云似高峰耸起，颇具奇趣；末段江外列岫，悠然意远。

文徵明的着色山水，多数工秀严整，石法简练挺劲，皴擦较少，林木繁密细致。如《兰亭修禊图》卷，金笺本，青绿设色，绘晋王羲之等人在兰亭溪上举行修禊活动，作曲水流觞之会的故事。画法兼工带写，设色浓丽中有闲淡雅致的情调。

↓ 兰亭修禊图卷 / 明　文徵明

修禊是古代的风俗，人们在阴历三月上旬要到水边嬉游，以消除不祥。禊，古代于春秋两季在水边举行的一种祭礼。此图根据东晋王羲之、谢安等人在浙江山阴（今浙江绍兴）的兰亭溪上修禊，作曲水流觞之会的故事而作。

画中茂林修竹，层峦幽溪，环境清谧。兰亭内有三位文士正谈诗论文，不远的溪岸上，众士人盘膝而坐，或听或语，或沉思以观，情态各具。会稽山下，兰亭溪边，曲水流觞，又有丛丛青竹，参天古木，完美地描绘出文人雅士集会的佳景。此图为文徵明青绿山水的代表作。

风流才子唐伯虎

唐寅（1470—1523），字子畏，又字伯虎，号六如居士，吴县（今江苏苏州）人。为人洒脱不拘，自镌章曰"烟花队里醉千场""江南第一风流才子"等。

他的山水画兼收并蓄，对前人技法，能举一反三，自成秀丽润泽、周密细致、流畅华美的风格，注重造化，构图千变万化。

唐寅的仕女画有两种风貌，一袭唐宋工笔重彩传统，线条细匀健劲，衣纹施铁线描，设色绚烂浓重，面部作"三白法"。代表作有《王蜀宫妓图》轴。

画家诗作

唐伯虎《题画诗》
不炼金丹不坐禅，不为商贾不耕田。闲来写就青山卖，不使人间造孽钱。

唐伯虎《题秋风纨扇诗》
秋来纨扇合收藏，何事佳人重感伤。请把世情详细看，大都谁不逐炎凉。

唐伯虎《七绝》
人言死后还三跳，我要生前做一场。名不虚时心不朽，再挑灯火看文章。

→ 王蜀宫妓图轴 / 明　唐寅

画苑良工仇英

仇英（？—1552），字实父，号十洲，原籍江苏太仓,后移居苏州。仇英出身低贱,曾做过漆工。他的成功与周臣的慧眼识才和培养，与结识文徵明、唐寅及其弟子门生等名流的熏陶分不开，更是他自身的"天姿秀异"。他曾利用十余年时间，在江苏嘉定知名的收藏家项元汴家里临摹所藏的历代名迹，因此成为当时最受青睐的临摹古画的高手，据说，他临摹、仿制的古画，可以"奇真""乱真"。

仇英的工笔人物、青绿山水，刻画细致严密，形象逼真动人，笔法工整，设色妍丽，但并非单纯细谨刻画、夸耀富丽，而是比较含蓄蕴藉，追求高雅幽淡的情调，因而无匠俗之气，却具雅俗共赏的艺术趣味。

仇英的山水画，不仅有精工妍丽的"大青绿"，如《桃源仙境图》，也有沉着文雅的兼工带写式"小青绿"。他画的人物，不论是注重人物的《职贡图》，或是兼带背景的《修竹仕女图》及《人物故事图》，与他流世不多的花鸟画如《水仙蜡梅图》，同样是用唐人之韵，运宋人之理，取元人之格，具有文人画的笔墨韵致。他的人物画，与唐寅、张灵、杜堇等人的创作一起，经由明代下半叶追仿南宋减笔及六朝古风的陈洪绶、崔子忠等人的发展，共同完成了中国人物画由中古到近代的演变，为后世画家提供了丰富的创作经验。

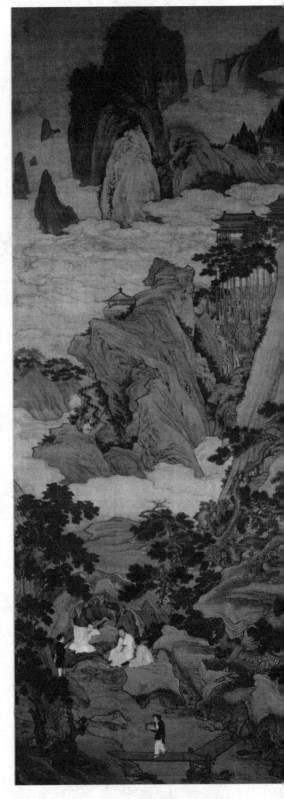

→ 桃源仙境图轴 / 明　仇英

陈淳写意花卉明净放逸

陈淳（1483—1544），初名淳，字道复，后改字复甫，号白阳山人，长洲（今江苏苏州）人，与徐渭并称"白阳青藤"。

陈淳最初师从文徵明，后法米芾、黄公望、王蒙。他的山水画比文徵明粗放，尤其擅长写意花鸟。一花半叶，有的以色彩点染，有的泼墨攲斜任性挥洒，开创了明代写意花鸟的新格局，对后世的花鸟画创作产生了很大影响。

陈淳尽力追求与古人有所区别，这是水墨游戏的主观取向。如他中年画的《葵石图》，图中秋葵伴以飞白之竹，以大写意湖石为背景，与前景双勾的新篁嫩叶形成鲜明的对照。再如《瓶莲图》，作于1543年，今收藏于北京故宫博物院。此画为水墨画，造型疏简有章，明净放逸。这幅画体现了他追随的沈周画风，开拓了新的境界。

现存的水墨山水画也能够体现陈淳花卉画的鲜明特色。《洛阳春色图》卷可谓代表作品：画家用胭脂色蘸饱水分绘牡丹，色彩鲜明沉简。藤黄点蕊，墨绿出叶，用笔娴熟，湖石是不见明确的轮廓线，依稀有浓墨助劲，笔意柔和、圆曲，与文徵明、陆治执着于线条的基调大不相同。全图的润色和湿墨在大面积中敷设，显得主次分明。

陈淳对当时和后世的画坛影响都很大，徐渭评价说："道复花卉豪一世，草书飞动似之。"

←山茶水仙图轴／明　陈淳

徐渭水墨入妙品

徐渭（1521—1593），初字文清，更字文长，号青藤、天池等，山阴（今浙江绍兴）人。

现藏于南京博物院的《杂花图》是徐渭的代表作。他运用勾、点、染、皴等多种娴熟笔势，描绘出变幻万千的水墨风韵。

徐渭喜欢写意，特别喜爱水墨写意。徐渭说："百丛媚萼，一干枯枝，墨则雨润，彩则露鲜，飞鸣栖息，动静如生，悦性弄情，工而入逸，斯为妙品。"《墨葡萄图》《榴实图》和《竹石牡丹图》等，都有一种即兴挥毫、兔起鹘落的瞬间性特征，看上去自然，又不因为失去控制成为"墨猪"。

徐渭的画风对清代及近代的画风产生了巨大的影响。

→ 竹石牡丹图轴 / 明　徐渭

↑ 昼锦堂图卷 / 明　董其昌

"华亭派"领袖董其昌

董其昌（1555—1636），字玄宰，又字思白，号香光居士，生于华亭（今上海松江）。

董其昌17岁学书法，23岁学绘画，勤奋临学，研讨、博览各家，深入体会领悟，从前代名家中汲取精华。他主张用以我为主的态度来看待天地自然，认为不能拘泥于事物本身，进入眼帘者，皆幻象而已，只可随缘而生。

↑ 仿古山水图册 / 明　董其昌

↑ 燕吴八景图册 / 明　董其昌

他善山水画，不重写生，不注重丘壑变化，讲求笔墨韵致，标榜士气。他的画确实多以书法作画法，尤其是以草字法居多。墨色古雅，是董其昌的画最与众不同的地方。

综览董其昌的作品，就笔墨表现而言，可以大致划分为三种类型：其一以表现墨法为主，大多师法巨然、董源、吴镇、二米的作品；其二以表现笔法为主，多为师法倪瓒、黄公望的作品；其三是设色山水，是笔墨运用的一种变格表现。

董其昌在笔墨和意境上所独创的特色，对文人画的发展起到了推动作用。在笔墨上，他在广泛吸取前代名家的精华的基础上，注意把其转换成较为系统的抽象形式，这些构图、造型、笔墨等方面的多种形式，拓宽了追求艺术形式美的道路。在意境上，他创造了自性超脱的禅意和天真平淡的画境，更使画作达到了"逸品"高度，为文人画的进一步发展找到了新的途径。因此，董其昌的绘画艺术具有相当高的开拓性、总结性和启发性，不愧是一代宗师。

在绘画史上，董其昌首次提出了"南北宗"说，把古代画家分成南北两宗，并称颂南宗，而贬低北宗，激起了画坛宗派间的纷争，对绘画发展极为不利。

其流传至今的主要作品有《高逸图》《关山雪霁图》《云山小隐图》《昼锦堂图》等，前面的三幅皆为水墨画，在笔墨方面变化丰富，或学倪瓒，或直以书法代画法，或融子久，颇显自家风貌。而《昼锦堂图》则为色彩艳丽浓重的重彩画，墨笔皴擦很少，境界开阔，这种画风在董氏作品中极少出现。

武林派的开创者蓝瑛

蓝瑛（1585—？），字田叔，号蝶叟，又号西湖外史、东皋蝶叟、西湖外民、东郭老农等，晚号石头陀，浙江钱塘（今浙江杭州）人。

蓝瑛性喜山水，并好游历，是一位职业画家。擅长画山水，兼工花鸟、人物、兰竹。早年笔墨秀润，后游历于粤、襄、荆、晋、秦、燕、洛等地，眼界大开，故画风大变，下笔多树木奇古，山若湖石，但未脱匠气，似为绢本所限。许多美术史家称为"浙派殿军"，并与吴伟、戴进并称"浙派三大家"。因杭州又称武林，清代沈宗骞在《芥舟学画编》中称蓝瑛开创的画派为"武林派"。

蓝瑛曾师法黄公望，且在一定程度上受到了松江、吴门画派的影响，故部分作品中呈现出较浓郁的文人画旨趣。如临摹董源的《秋山图》，设色雅洁，景致清新，笔墨苍秀，若与松江派的诸家作品放在一起，很难辨别哪是蓝瑛所作的。蓝瑛还有一类青绿没骨山水，如《青山白云图》，在此画上，他自题"法张僧繇之笔"。

今存世的《青山白云图》及《青山红树图》同属青绿没骨山水。山无骨，直接以彩色画之，以墨点苔。树干既粗又短，不画长枝，与范宽、关仝画树法相似，确有古意。绢本《华岳高秋图》，设色画。构图气势如虹，主峰直入云天，飞瀑倒挂，坳间殿阁。笔墨苍劲豪放，皴、勾、染结合，山石极具质感。《山水册》则兼有夏、马和吴镇特点，景致物像集中，既生动又小巧。

↑ 萱石长春图扇页 / 明　蓝瑛

↑ 青山红树图扇页 / 明　蓝瑛

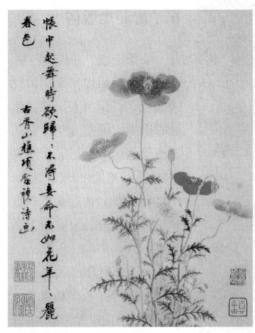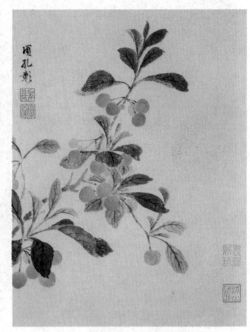

↑ 花卉图册 / 明 项圣谟

"画史之董狐"项圣谟

项圣谟（1597—1685），初字逸，后字孔彰，号易庵，又号有胥山樵、莲塘居士等，浙江嘉兴人，是明末著名鉴赏收藏家项元汴的孙子。

项圣谟向众多名家学习，"取法于宋而取韵于元"，他的仿古作品，几乎包括宋元所有著名的画家。项圣谟对于山水、树石、花竹、翎毛、人物、屋宇，无所不工，堪称十三科全备。

天启五六年间（1625—1626）他创作了名为《招隐图》的山水长卷，同时配以 20 首"招隐诗"，诗中说到"一日心不死，谁甘着钓蓑"，"入山非辟世，端为远浮名"，表明他对当时社会的愤懑和无奈，只得"借砚由以隐"。明亡后，对故国江山的痛挽成为他这一时期作品所表达的主题。

《大树风号图》是他在这一时期的代表作品。画中心为一参天大树，枝干交错在一起，巍然屹立于风中。树下有一老人背向而立，遥望夕阳与远山，情调沉郁、悲怆。画上自题诗云："风号大树中天立，日薄西山四海孤。短策且随时旦暮，不堪回首望菰蒲。"此诗强烈地表达了他不满、悲愤的心情，故而后人称其为"画史之董狐"。

上海市博物馆所藏的《花卉图册》是项圣谟花鸟画代表作，设色淡雅，构图严谨。

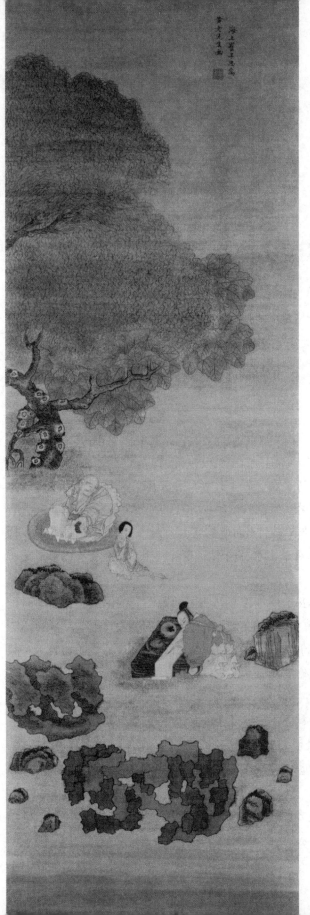

崔子忠超尘脱俗

　　崔子忠（？—1644），字道母，祖籍山东莱阳，性格孤僻，很少与人交往。受他的熏染，他的妻子和女儿皆能绘画。夫妻、父女间探讨画艺，互相批评，气氛融洽。1644年，李自成起义军攻占北京，他躲进一土室内被活活饿死。

　　崔子忠的作品大多已散佚，故今留存的作品极少，只有《长白仙迹图》卷、《云中玉女图》轴、《苏轼留带图》轴等。《藏云图》轴创作于天启六年，以唐代诗人李白的故事为蓝本。传说李白曾坐着车子进入地府，把那里

←伏生授经图轴／明　崔子忠

　　伏生，名胜，秦时官博士，精通《尚书》。此图根据伏生将《尚书》传授给弟子晁错的故事而作。画中大树荫立，枝叶茂盛如华盖，树下伏生盘坐于蒲团上，聚目凝视着伏在石案上记写《尚书》内容的晁错。其旁有一侍女，也关注着晁错奋笔疾书的样子。晁错双膝跪地，持笔倾身，石案上有灰盘、笔台微墨。近处两组湖石错落有致。此画人物衣纹纤细而劲挺，运笔流畅而有顿折。表现出作者清丽灵秀的画风。

的云彩用瓶子装回来，散于他的卧室之内。此画并未对用瓶子装云这一细节进行刻画，背景山石树木的结构有北宋山水的遗风。

《伏生授经图》描绘的是汉文帝时伏生背诵《尚书》，教授晁错的故事。人物造型夸张，格调高古。

崔子忠还以神仙佛道人物为题材创作了许多作品，每一构思都极具新意。

《云中玉女图》画的是一仕女立于云端，回头向下望，似欲去还留。此画以连续的短线勾出云彩，较为繁杂，云彩由地下冉冉升起，画法古朴简洁。崔子忠讲求在艺术上传情达意，以少胜多的审美思想。

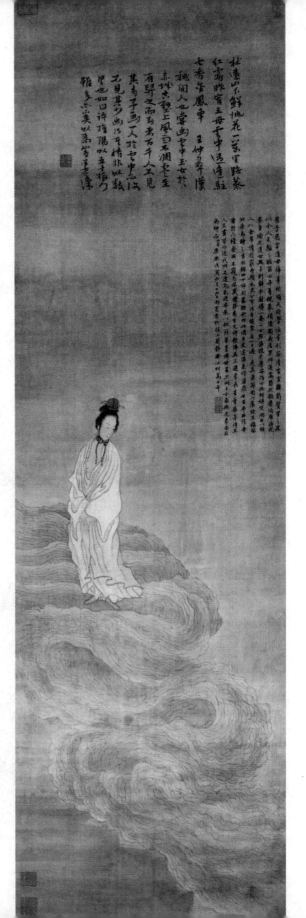

→ 云中玉女图轴／明　崔子忠

崔子忠擅画人物、仕女，其人物细描设色，自出新意，与陈洪绶齐名，有"南陈北崔"之称。

此图描绘云气弥漫、仙女驻足的情景。画中人物素袍飘逸，髻上戴冠，神情专注而略有倨傲，伫立探视，以察人间。其下云气卷涌，衬托出高远飘逸的画意。仙女的衣褶用笔清秀，如行云流水；云雾则用淡墨晕染。图有崔子忠自题诗句："杜远山下鲜桃花，一万里路蒸红霞。昨宵王母云中过，逢驻七香金凤车"。

陈洪绶追六朝古法

陈洪绶（1598—1652），字章侯，号老莲，祖籍诸暨（今浙江绍兴）。祖父曾任广东、陕西布政使。父亲没有做官，35 岁即逝世。父亲死时陈洪绶年仅 9 岁，为霸占家财，其兄陈洪绪打算迫害陈洪绶，不得已陈洪绶离家出走，以卖画为生。年少时曾热衷于功名，但屡次落榜。陈洪绶45岁入京为国子监生，被召为内廷供奉，让他临摹历代帝王图像。后时局变化，北京一片慌乱，朝廷混乱不堪，他的老师刘宗周被排挤出京，陈洪绶返回家乡。

陈洪绶小时候曾把杭州府学李公麟所画的七十二贤石刻拓下来，反复临摹。他拿摹本向别人征求意见，别人说很像。他非常高兴，再临摹，又继续问，别人回答说，不像了，他更是高兴。

《三教图》作于 1627 年，陈洪绶当时 30 岁，此画描绘的是儒、释、道三教的创始人拱立于树下的情形。人物衣褶组织自然，线条流畅，颇具南宋人风味。

1650 年，陈洪绶创作了一卷《归去来图》，这一长卷是为他的旧友周亮工创作的。《归去来图》卷以宋元以来的传统题材晋陶渊明的《归去来辞》为蓝本，但陈洪绶并未像前人那样，通过绘画来释其辞意。整卷画共十一段，每段有两字标题及题句，题目之间并非相互连贯的关系，而是描述陶渊明归隐之后生活的点点滴滴，以赞颂他高尚的行为品德。

《隐居十六观图》册应是《归去来图》的续作，它作于 1651 年，是陈洪绶为诗文书画家沈颢所作的。全册画的均是古人故事，共 16 幅，表现他们闲适的隐居生活。陈洪绶自编的目录及题诗和跋排列在画册前四页。其诗中有句云："难将一生事，料理水之湄。"又云："着意欲忘难乱事，重阳不见报重阳。"

清代的人物画在很大程度上受陈洪绶独特的绘画艺术的影响，在罗聘、华新罗及任颐、任薰、任熊的作品中多多少少都有他的作品的影子。

↑ 隐居十六观图册 / 明　陈洪绶

→**晞发图/明　陈洪绶**

　　所谓"晞发"，即让洗过的头发披散晾干。此图根据这样一个故事而作：著名书画大家赵孟坚修雅博识，以游适书画为乐。一次与友周草窗各携书画，放舟湖上，"饮酣，子自顾脱去帽子，以酒晞发，箕距歌《离骚》，旁若无人。"

　　此图中绘一红颜飘髯、长发披肩的男子，身穿长袍，坐于石案前。石案上冠、簪、香台摆置。又有一钵一盘，盘中蓝火盈旺；秋菊一坛放在案边，花团锦簇，与菊叶艳绿交辉。其身后又摆虬枝曲折、怪异嶙峋的老枝，近案石几上放一把古琴，似有琴音缭绕而过。图中人物虽为坐像，却可见其身材魁梧，相貌粗豪。衣褶的勾勒顿挫有致，飘逸流旋，为陈洪绶人物画代表作之一。

清时期

最后的夕阳与新兴的曙光

清朝初年，绘画承明末之余绪，"四僧"与"四王"是这一时期代表性的画家，"四僧"独抒性灵，"四王"侧重笔墨。恽寿平和八大山人是此时工笔和写意花鸟画的巨匠。清朝中期，绘画中心为北京和扬州。北京为皇家绘画机构所在地，画风平板，惟肖像画融入西洋技法。扬州人杰地灵，集中了大批画家，"扬州八怪"把绘画注入更多的个性。清末，市俗文化兴盛，出现改琦及海上四任等名家。

集古人大成的"四王"

"四王"之首王时敏

清代盛大士《溪山卧游录》云："国初画家首推'四王'，吾娄东得其三，虞山居其一。""娄东得其三"指的是王时敏、王鉴、王原祁，"虞山居其一"则指的是王翚。这四人在画史上合称为"四王"，而其中王时敏更是被列为"四王"之首。

王时敏（1592—1680），初名赞虞，后名时敏，字逊之，号烟客、西田主人、西庐老人等，江苏太仓人。父亲王衡为万历二十九年（1601）进士，曾任翰林编修。崇祯初年，他曾因父荫而官至太常，明亡后，他隐居山村，以诗文书画自娱，终身不仕，死后留有《王烟客全集》。

他用笔老辣，但多为模拟之作，缺乏生气。其传世的代表作有《仿黄公望山水图》轴、《秋山白云图》轴（现藏于北京故宫博物院）、《仿北苑山水》轴、《仿王维江山雪霁图》轴、《层峦叠嶂图》轴、《夏山飞瀑图》轴等。

↓ 仿黄公望山水图卷 / 清　王原祁

金刚杵王原祁

王原祁（1642—1715），字茂京，号麓台、石师道人，江苏太仓人，康熙进士，王时敏孙。曾任《佩文斋书画谱》纂辑官和《万寿盛典图》总裁，晋升户部侍郎，为宫廷作画并鉴定古画，人称王司农。

王原祁工于山水，少承家学，宗黄公望，学元四家。面目极似王时敏，只更喜用干笔焦墨，层层皴擦。其用笔沉着，自称笔端有"金刚杵"。其功力深厚，惟丘壑缺乏变化，可以"浑厚华滋"四字来概括王原祁的艺术特色。

《仿黄公望山水图》轴自题："从来论画者以结构整严、渲染完密为尚，惟大痴画则结构中别有空灵，渲染中别有洒脱，所以得平淡天真之妙，仿之者惟此为难。"《仿王蒙夏日山居图》轴则是用干笔渴墨皴擦，极其鲜明地显示出浑厚华滋的自家风范。王原祁的创作还得益于自然造化的滋养。他常到各处去接近大自然，观察真山水。

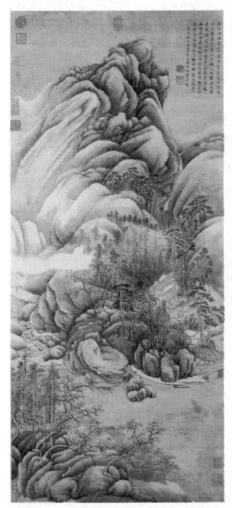

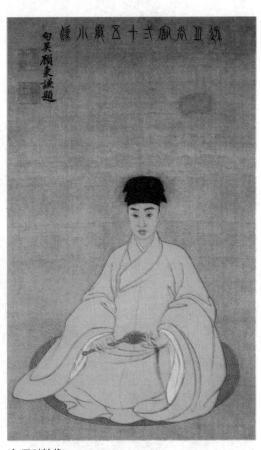

↑ 王时敏像

← 仿王维江山雪霁雪图轴／清　王时敏

王鉴临摹肖其神

王鉴（1598—1677），字圆照，自号湘碧，又号染香庵主，江苏太仓人。其祖父是王世贞，自己曾担任过廉州太守，人称王廉州。与王时敏为子侄，并且两人的年纪也相差不大。入清后，他隐居不仕。工山水，受董其昌影响较大，是"画中九友"之一。

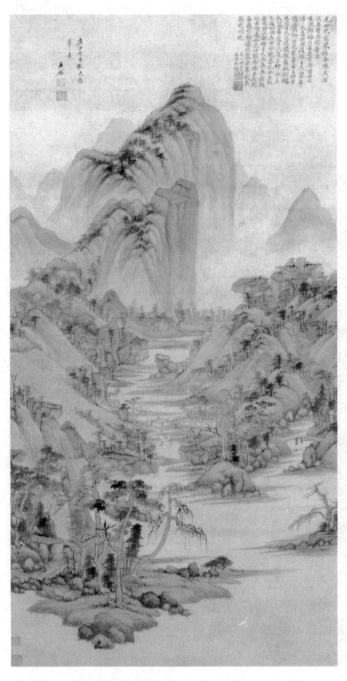

他"精通画理，摹古尤长，凡四朝名绘，见辄临摹，务肖其神而后已"。他的山水画多拟仿宋元，尤其擅长模仿董其昌和巨然。笔势沉着，用墨浓润，皴擦爽朗厚重，深谙烘染之法。树木丛郁茂密而不繁杂，丘壑深邃而不琐碎，风格雄浑古厚。代表作有现藏于北京故宫博物院的《长松仙馆图》轴、藏于台北故宫博物院的《仿王蒙秋山图》轴、《仿黄公望山水图》轴和上海博物馆收藏的《仿巨然山水》轴、《仿子久浮岚暖翠图》轴以及南京博物馆收藏的《夏日山居图》轴。他在设色上以青绿为主，时人评曰"浓脂艳粉不伤于雅"。

← 仿黄公望山水图轴 / 清 王鉴

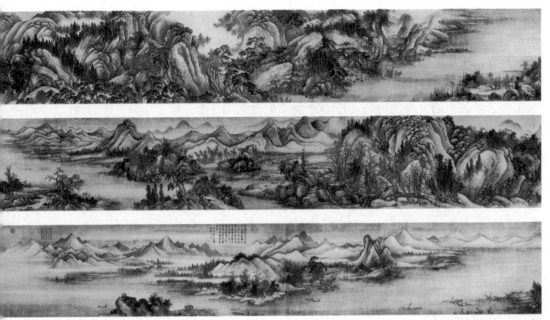

↑ 重江叠嶂图卷 / 清　王翚

清晖主人王翚

王翚（1632—1717），字石谷，号耕烟散人、乌目山人、清晖主人，江苏常熟人。他的艺术生涯历经 70 年，大约可分为三个阶段：25 岁以前为早年期，25 岁至 60 岁为盛年期，60 岁以后为晚年期。

王翚的传世作品，数量和质量都首推盛年期的作品。如 31 岁时的《仿古山水册》、41 岁时的《小中见大册》、43 岁时的《仿古山水册》，皆潜心摹仿董源、巨然、李成、赵子昂、黄公望、吴镇、倪瓒、王蒙等宋元名家，笔墨老到，色彩清新，精气弥满，熠熠生辉，足可看出他在继承传统方面的深厚功力及卓著成就。

不过，王翚毕生的代表作还要首推作于 39 岁（1670）的《溪山红树图》轴。此图是把王蒙三幅名画的精髓融于一炉的杰作。但见山麓下溪涧逶迤，秋风微兴，涟漪泛起，两岸秋林，红翠相间；溪岸上，道路盘曲，村墟茅舍，错落有致。中部山峦顶上的寺观塔院，掩映于红树、苍松之间，林端有飞瀑穿云直泻。左方独峰耸入云霄，睥睨雄踞。以墨笔画成的山石，牛毛皴兼解索皴，淡墨干笔皴擦再加浓墨点苔，离披郁茂，莽莽苍苍，正是王蒙惯用的造型范式。

康熙三十年（1691），经人举荐，60 岁的王翚北上主持绘制巨作《康熙南巡图》。王翚过人的艺能在这次创作活动中得以完全展现，深得宫廷赏识。张庚《国朝画徵录》称，王翚的别号"清晖主人"即是由此次活动所获御书"山水清晖"四字扇面而来。

天主教画家吴历

　　吴历、恽寿平与"四王"合称"清六家"，亦称"四王、吴、恽"。

　　吴历（1632—1718），字渔山，号墨井道人、桃溪居士，江苏常熟人。曾入天主教，圣名西满。至澳门后，进耶稣会，并于康熙二十七年（1688）任司铎，在嘉定、上海传教达30年。

　　吴历以黄公望为基础，尤得王蒙之风而兼有吴镇之长，又领唐寅之趣，而能自成一家。其作品丘壑多姿，笔墨苍浑，风格淳厚深秀。现存有真迹《村庄归棹图》轴、《梅花山馆图》轴、《仿吴镇山水图》轴、《白傅湓江图》卷、《湖天春色图》轴（以上为上海博物馆藏）、《云林诗意图》轴等。

↑ 湖天春色图轴 / 清　吴历

　　中年时期代表作《湖天春色图》轴作于康熙十五年（1676），是年吴历45岁。画设色清雅，高古秀丽。吴历中期的精心之作除《湖天春色图》轴外，还有作于47岁的《梅花山馆图》轴、作于50岁的《白傅湓江图》卷等。吴历70岁以后逐渐从繁忙的宗教活动中解脱出来。作品以深醇沉郁、拙朴浑重取代了中期的清新工丽。《横山晴霭图》卷，习自王蒙而加以变化，枯笔重墨，反覆皴擦，极见苍老，堪称是吴历晚年的代表作。

画家诗作

吴历《读西台恸哭记》
　　风烟聚散独悲歌，到处山河絮逐波。最是越中堪恸处，冬青花发影嵯峨。

吴历《题画诗》
　　隐居只在一舟间，与世无求独往还。远放江湖读书去，还嫌耳目近青山。

吴历《题山水图》
　　岚气初收霁色开，乔松举立白云隈。不将粉本为规矩，造化随他笔底来。

恽寿平工笔花鸟画清代第一

恽寿平（1633—1690），初名格，字惟大，后改字寿平，以字行，号南田、云溪外史、白云外史、东园客、草衣生等，江苏武进（今江苏常州市武进区）人。

恽寿平的山水画大约可分为早、中、晚三个时期。40岁之后为晚期，恽寿平的山水画炉火纯青。此期的创作，意境上为萧疏冷隽一脉，但用笔用墨却显得特别"幽秀"，即"寓刚健于婀娜"，"如燕舞飞花，揣摸不得；又如美人横波微盼，光彩四射，观者神惊意表，不知其所以然也"。以他的传世作品《仿古山水册》为例，笔墨极其恬润、俊

↑ 山水图册/清　恽寿平

逸、空灵、苍茫，嫩处如金，秀处如铁，虚空粉碎，独具匠心，朴实自然。

恽寿平由画山水转向以画花

↑ 紫藤图扇页/清　恽寿平

卉为主后，清初的花鸟画到八大山人和恽寿平手里，出现了一个全新的局面。其中八大山人以水墨大写意见长，而恽寿平则创出了没骨写生的风格流派。

恽寿平作画时以写生为基础，即将所画之花插入瓶中，然后极力摹写，直到得其神韵而后已，因为他认为"惟能极似，才能与花传神"。恽之花卉画现今存世的作品有《桃花图》轴、《荷花图》轴、《写生墨妙册》、《落花游鱼图》轴、《瓯香馆写生册》、《锦石秋花图》轴等。

黄海松石

为

文翁先生写 泉

师法造化四画僧

弘仁得倪瓒精髓

　　弘仁（1610—1664），俗姓江，名韬，字六奇，安徽歙县人。明亡后出家为僧，名弘仁，字渐江。

　　弘仁工山水，早年学孙无修，从师萧云从，多以黄山松石为创作题材；花卉则以梅竹见长。弘仁的画境充满遗民情怀，常以梅花为题材，以此来暗喻自己冰清玉洁的人品。他的山水画作品中，实境被升华为一种桃花源般的理想境象。画中的景物高度净化，了无尘埃，宁静肃穆，人迹罕至，孤高寂寞，遗世独立。

　　弘仁的画"入武夷而一变，归黄山而益奇"。在创作上师法大自然，常不辞劳苦地在各地游历。代表作有《为龙超居士画扇》《云根丹室图》《香水庵图》《黄海松石图》《晓江风便图》《黄山

↑ 山水图册 / 清　弘仁

← 黄海松石图轴 / 清　弘仁

始信峰图》等，这些作品境界
开阔，笔墨凝重，看似淡远清
简，实则厚重伟峻，既有北宋
人的开阔雄奇、缜密严整，又
有元人抒情的细腻恬静之情致。
风格静穆、严正、朴实、恬洁，
给人一种"天地有大美而不言"
的和谐感觉。

髡残以书法入画

髡残（1612—1673），本姓
刘，字介邱，号石溪、石道人、
残道者、电住道人等，湖南武
陵（今湖南常德）人。明之后
曾参加过抗清斗争，失败后出
家为僧，一生中曾游历各地名
山，最后定居于南京牛首祖堂
山幽栖寺。

在山水画创作上受巨然、
元四家、沈周等人的影响较深，
但又注重师法自然，以平生所
见名山大川为创作题材。他的
画大多构图繁密，山重水复，
奥境奇辟，缅邈幽深，峰峦浑厚。

在山石的处理上，多用披
麻、解索皴法，以书法入画，
善用秃笔、渴笔，尤其擅长干
笔皴擦，笔法粗放，喜以焦墨
在山石轮廓上钩提，在山石树
木的处理上，常以赭石复钩，
以浓墨作苔点。

↑ 山水图册 / 清　髡残

↑ 山寺秋峦图轴 / 清　髡残

从他现存的作品《云洞流泉图》《苍翠凌天图》《苍山结茅图》《溪桥策杖图》
等来看，他常创作巨幅作品，多画浅绛山水，有时在山石的点染上，也多用浓重
的赭石。水墨作品不多。

↑ 搜尽奇峰打草稿图卷 / 清　石涛

八大山人以心入画

八大山人（1626—1705），即朱耷，是明宗室后裔。明亡后，削发为僧，做过道士，名号甚多：有刃庵、雪个、个山、个山驴、人屋、驴屋、八大山人、良月、破云樵者等，后世最熟悉的还是"八大山人"。陈鼎在《八大山人传》中说："八大者四方四隅，皆我为大，而无大于我也。"又说："余每见山人书画款题'八大'二字，必连缀其画，'山人'二字亦然。类哭之笑之，意盖有在焉。"

朱耷在绘画上精于山水、花鸟、竹石多种，早年师董其昌，上追元季黄公望、倪瓒直至五代北宋董巨。他所创造的山水形象是一种凄楚苍茫、残山剩水、寂寞荒率的境界。他的这种笔墨和意境在《花鸟山水册》《秋山图》轴中明显地反映出来。尤其是《秋山图》轴，以擦干而得明洁滋润的笔墨形象，蓬松朦胧，一片混沌。

在绘画上，八大山人又尤以花鸟画的成就为最高。他从古人身上汲取营养，并且挣脱形式的束缚，强调缘物寄情，推陈出新，别开生面。他的花鸟画意境幽冷清奇，构图和用笔均极简疏，可谓"笔简形具"。他的作品在立意、造型、用笔用墨以及诗书画印的结合上，达到了水墨写意花鸟画前所未有的水平，是中国整个绘画史上极为光辉的一页。代表作品有台北"故宫博物院"所藏的《枯木四喜图》轴、北京故宫博物院藏的《荷花水鸟图》轴、《写生册》。

石涛用无法之法

石涛（1642—1718），原姓朱，名

↑ 山水花鸟图册 / 清　八大山人

↑ 山水图册 / 清　石涛

若极，广西全州人。明亡避祸为僧，法名原济，亦作元济，号石涛，又号苦瓜和尚。

　　他重视学习传统，师法元人笔意，更注重深入自然，写生创作。擅画山水、兰竹、花果、人物，而以山水成就最为突出。所画黄山、庐山、江南水乡，皆完美于实际景物。石涛绘画最大突破在于章法，他布局变化多端，新颖奇妙，给观赏者以强烈、新鲜的视觉冲击，代表作有《搜尽奇峰打草稿图》卷、《双清阁图》卷以及《山水清音图》轴等。

　　石涛画风为近现代山水大家所追崇，在四画僧中影响最大。

画家妙语

石涛《画语录》

　　我之为我，自有我在。古之须眉，不能生在我之面目，古之肺腑，不能安入我之腹肠。我自发我之肺肠，揭我之须眉。纵有时触着某家，是某家就我也，非我故为某家也，天然授之也。我于古何师而不化之有。

龚贤具黑白两种面目

龚贤（1618—1689），字半千、野遗，号柴丈人，又名岂贤，江苏昆山人，毕生以"江东布衣"和"野遗"自居。

龚贤的早期创作主要是在明亡前。龚贤的后期创作先后形成两种面貌，一为"白龚"，一为"黑龚"，顺治十三年（1656）所作的《自藏山水》轴即所谓"白龚"。

"黑龚"笔丰墨健，黑白对比，光影明灭，有流动之感，代表作品有《夏山过雨图》《千岩万壑图》。这些作品致力于积墨画法，从而最终改变了他的用笔，可能是由于受范宽的影响，此期其用于积墨的点子和短线，日趋深厚有力。

↑ 江村图卷 / 清　龚贤

← 木叶丹黄图轴 / 清　龚贤

　　以《木叶丹黄图》轴为例，画中林木带雨、秋山苍润、溪水四溢，木石多而不碎，气韵静谧生动。

　　此外，他还百尺竿头更进一步，探索出了一种以线为主，风格苍辣活泼的新画法，该画法的代表作当数《独柳居图》，此图大量空白，且以线为主，老笔纷披而全无以往的层层积墨之风，又不失苍厚。

扬州八怪

扬州八怪生活在雍正、乾隆年间，因主要活动地区在扬州而得名，另有一说，在当时，"八怪"即"丑八怪"之意。扬州八怪究竟是哪八个人有很多说法，但他们师法自然，注意吸收前人成果，主张追求个性，同时擅长书法、文学、金石，使书、诗、印、画合成更加成熟的综合艺术。

后尚左生高凤翰

高凤翰（1683—1748），号南村，字西园，晚年号南阜老人，山东胶州人，曾长期在扬州一带生活。乾隆丁巳年，他的右臂因病坏死，改以左手作书画，更号为"后尚左生"。

高凤翰擅书法，山水、花卉皆妙，篆刻最好。他的山水画师法宋、元，秀润洒脱，以笔致荒率、浑劲萧散取胜。他的画作形成严谨秀劲、雄劲奔放、纵横超逸、墨华滋润的画风。张庚评其画曰："山水不拘于法，以气韵胜。"秦祖永赞其画："离奇超妙，脱尽笔墨畦径。"作品有《花卉册》《山水图》《野趣图》等。

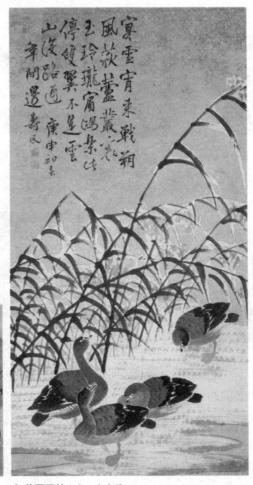

边寿民善画泼墨芦雁

边寿民（1684—1752），初名维祺，字颐公，又字渐僧，号苇间居士，江苏山阳（今江苏淮安市淮安区）人。善于诗词书画，长于花鸟，以泼墨所画芦雁在江淮地区极负盛名。

他的诗词多是写芦雁的，以"自度前身是芦雁,悲秋又爱绘秋声"自称，

↑ 牡丹图册／清　高凤翰

↑ 芦雁图轴／清　边寿民

故人称其为"边芦雁"。边寿民构屋于蒹葭秋水之间以自适，命名为"苇间书屋"。在苇间书屋所在地，他与芦花、芦雁朝夕相处，深入观察芦雁的习性、姿态，所画的芦雁，笔意苍浑，飞鸣蹲扑游戏之趣，一一融于笔端，惟妙惟肖，出神入化。

高翔清雅洒脱

高翔（1688—1753），字凤岗，号西唐，江苏甘泉人。一生为民，晚年右手残，以左手作书画。

高翔的画，以洒脱、淡雅、清新而闻名。他的山水师渐江法，又参石涛之纵恣。故笔墨超逸，洗尽尘蹊。有《红蕉山馆图》《弹指阁图》《僧房扫叶图》《扬州即景图》等传世，其代表作为设色《扬州即景图》。

李方膺以梅为平生知己

李方膺（1695—1755），小名叫角，表字晴江，号虬仲，又号衣白山人，江苏南通人。曾任山东乐安县令、莒州知州、兰山知县。晚年以卖画为生，长期居住在南京借园，亦时来扬州，回通州。

他能取众家之长，融会贯通，在长期实践中，形成了苍劲、放纵、浑穆、古朴、豪迈的艺术风格。他曾自题《梅花册页》云："铁干盘根碧玉枝，天地浩荡是吾师。"以"梅花楼"题名在其通州的住处，在画上也钤有"梅花手段""平生知己"的印章。他的存世画梅作品有《墨梅》轴、《梅花图》卷、《墨梅图》卷、《双鱼图》、《潇湘风竹图》及《钟馗图》等。

↑ 弹指阁图轴 / 清　高翔

↑ 花卉图册 / 清　李方膺

李鲜画风霸悍

李鲜（1686—1762），字宗扬，号复堂，又号中洋氏、懊道人等，江苏兴化人。康熙五十年（1711）中举人，27岁在口外献画，入宫，康熙命他跟随蒋廷锡在南书房学习花卉，因才雄颇为世所忌，放浪江湖达20年之久，博得"名噪京师及江淮湖海"的盛名。50岁时，被选为山东临淄县知县后又改任滕县县令，忤大吏罢官，后以卖画为生。

李鲜的作品有《芍药图》《土墙蝶花图》《花卉册》《蕉竹图》等。作于乾隆五年（1740）的《兰花图》在题字上也别具一格，兰叶之间是其参差错落的题字，李鲜以留名于兰蕙之间自称。他经常描绘的题材之一是《五松图》，国内外有多本流传，自题曰："余以秃者比之名将，直者比之大臣，一侧一卧，如蛟似龙，蒲团之松，如仙如佛。"

李鲜画风强烈。秦祖永评论他说："不拘绳墨，纵横驰骋，颇擅胜场，自得天趣。究嫌笔意躁动，常有霸道之气，盖亦积习未除也。"

金农大巧若拙

金农（1687—1764），字吉金、司农、寿门，号冬心先生，又号苏伐罗吉苏罗、昔耶居士、曲江外史、稽山留民等，浙江仁和（今浙江杭州）人，久居扬州。

他在50岁以后正式作画，擅长梅竹、佛像、鞍马、山水、人物，尤精墨梅。现存于世的画迹有《梅花图》轴、《墨竹》轴、《玉壶春色图》轴、《双勾丛竹图》轴等。他的山水布局简率，笔墨古拙，如《山水人物图册》（藏于北京故宫博物院）中的《采菱图》，极具诗意。

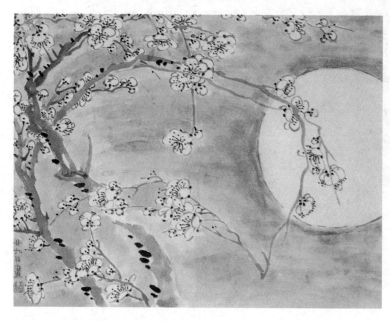

←梅花图册/清 金农

郑燮兰竹俱佳

郑燮（1693—1765），名燮，号板桥、理庵，字克柔，江苏兴化人。康熙年间秀才，雍正十三年（1735）中举人，乾隆元年（1736）为进士。郑板桥在乾隆七年任山东范县县令，为官清廉。乾隆十一年至十八年，调署潍县，因触怒上司，罢官后靠卖画谋生。

板桥有书、诗、画三绝。三绝之中有气、意、趣三真。他的书画创作"自写性情，不拘一格"，"沉着痛快"，"直揿血性"。他一生甚爱竹兰，尤其爱画竹，曾说："不特为竹写神，瘦劲孤高，是其神也；亦为竹写生，豪迈凌云，是（其）生；落于逸相而不滞于梗概，是其品也；依于石而不囿于石，是其节也。"其代表作品有《竹石图》《衙斋竹图》《兰竹图》等。

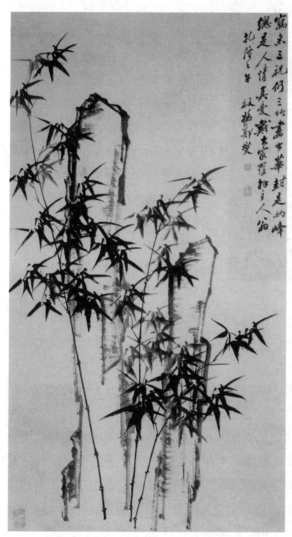

↑ 华峰三祝图轴 / 清　郑燮

黄慎草书入画

黄慎（1687—1772），字恭懋、恭寿、躬懋、菊庄，号瘿瓢子，家住福建。黄慎出身贫苦，以卖画为生，他画的人物相当广泛，有钟馗、八仙、贫僧、乞丐和仕女，还有渔家女子等。作品有《渔翁渔妇图》《群乞图》《铁拐醉眠图》《苏武牧羊图》。

画家论竹

郑板桥《题竹》

一竿瘦，两竿凑，三竿够，四竿救。疏疏密密，欹欹侧侧，其中妙理，悟者自得。

郑板桥《一枝竹十五片叶呈七太守》

敢云少少许，胜人多多许。努力作秋声，瑶窗弄风雨。

郑板桥《题兰竹图》

掀天揭地之文，震电惊雷之字，呵神骂鬼之谈，无古无今之画，固不在寻常蹊径中也。未画以前，不立一格，既画以后，不留一格。

郎世宁参酌中西画法

郎世宁（1688—1766），意大利米兰人。1707 年在热亚那加入耶稣会成为修士。康熙五十四年（1715）由当时欧洲海上强国葡萄牙的耶稣会传道部派遣来华，约于雍正元年（1723）进入如意馆，成为宫廷画家。他曾帮助年羹尧编著中国第一本介绍西方焦点透视法画法的书——《视学》。乾隆十二年（1747）前后参与举世闻名的清朝皇家园林——圆明园部分建筑设计工作。卒于京，追赐侍郎头衔。

郎世宁精于走兽、花鸟、肖像，尤善画马。所作参酌交融中西画法，注意透视和明暗，刻画细致，重写实，立体感、空间深度感很强。现存代表作有《舞瑞图》

↑ 百骏图卷 / 清　郎世宁

轴、《羚羊》轴、《马术图》卷、《花鸟》册、《八骏图》轴、《百骏图》卷以及与唐岱合作的《春郊阅骏图卷》等。如《八骏图》轴，运用的仍是中国画颜料工具，人物与马在空间位置的安排、坡石的皴法、柳树背后穿插的烟云，也是以中国画法为主；而马的身躯，以色调深浅的变化来增强马身的浑圆感，柳树的树干也是两旁色深，中间色浅，马蹄底部画出阴影，所画人物也极其精致细微，色彩浓腻，此等画法均系西洋画技法对光影的处理，完全异于中国画风。

法国人王致诚画艺精湛

王致诚（1702—1768），法国人，泰西教士。乾隆（1736—1795）时为宫廷画家。善画马，有《十骏马图册》。

王致诚以铜版画闻名于世。清廷的铜版画作品以《乾隆平定准部回部战图》最为出色。这套图册共 16 幅，描绘乾隆二十年（1755）清军平定准噶尔部达瓦齐及天山南路波罗泥都、霍集占叛乱的战争。欧洲传教士画家郎世宁、王致诚、艾启蒙和安德义先画出草稿，每幅画稿均呈交乾隆皇帝审阅准允后，于乾隆三十年（1765）将先行画完的四幅图稿交由广东粤海关送往法国刻制。

↑ 十骏马图册 / 清　王致诚

　　版画采用了全景式的构图，《格登鄂拉斫营》一图，描绘阿玉锡率大军出发、行进于山间小路、冲击敌营、叛军溃散、清军大队接应等战斗的全部过程，每个过程一目了然，层次分明；《库陇癸之战》画面分近、中、远三景，近景为山坡树木石头和清军将领俯视山下指挥作战，中景是叛军营地被清军骑兵猛烈攻击，部分叛军用火器射击，企图阻止渡河的清军，清军已把彼岸的叛军营寨占领。远景画逃窜至山中的叛军，清军乘胜掩杀。叛军沿岸结营为的是人马饮水便利，同时可防火攻。驻扎在河流两岸，是为互相救援，同时有利于顺水逃逸。而清军针对叛军的部署，采用兵分两路、各个击破的战法，以骑兵同时向河两岸的叛军营寨发起攻击，致使叛军顾此失彼，不能互相呼应，最终被各个击破。从中可见，全景式构图的采用，准确地展示了战役的过程。